KB076445

UNLEASHING
OPPENHEIMER
오펜하이머 아트북

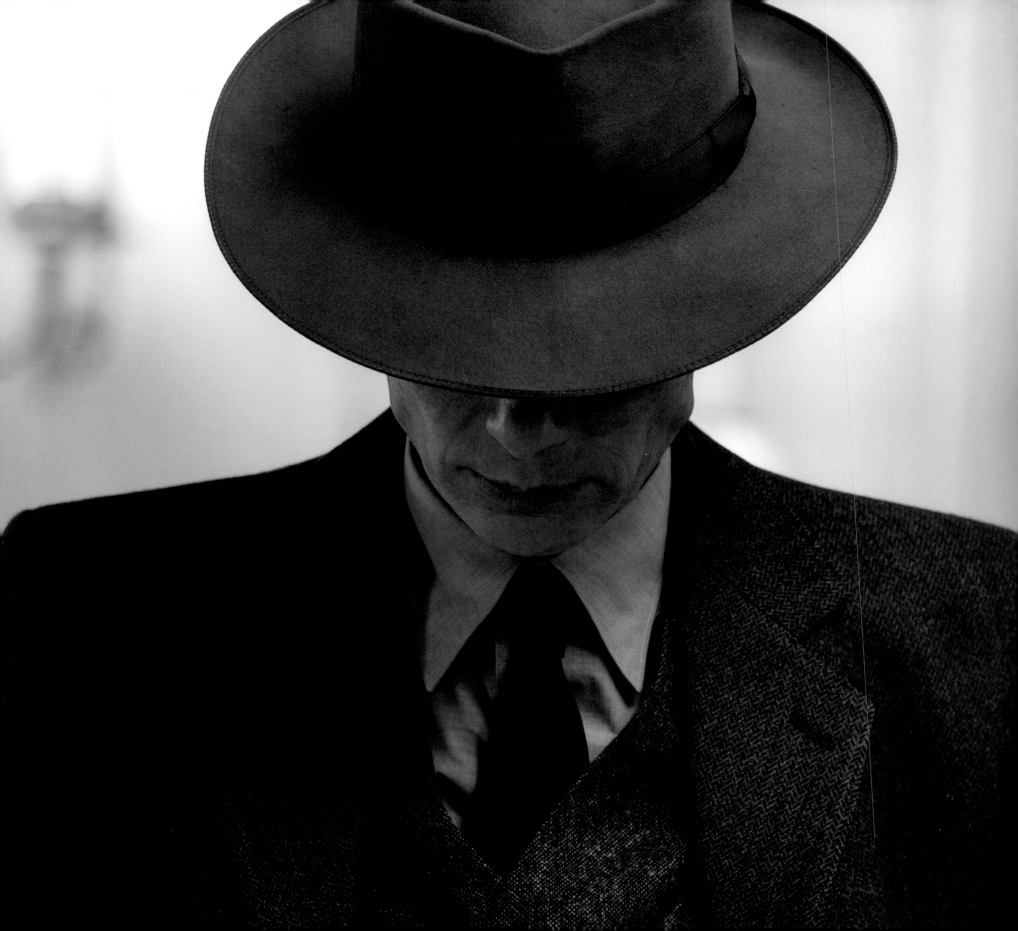

UNLEASHING

OPPENHEIMER

크리스토퍼 놀란의 폭발적인 원자력 시대 스릴러

오펜하이머 아트북

저자 제이다 유안

서문 크리스토퍼 놀란

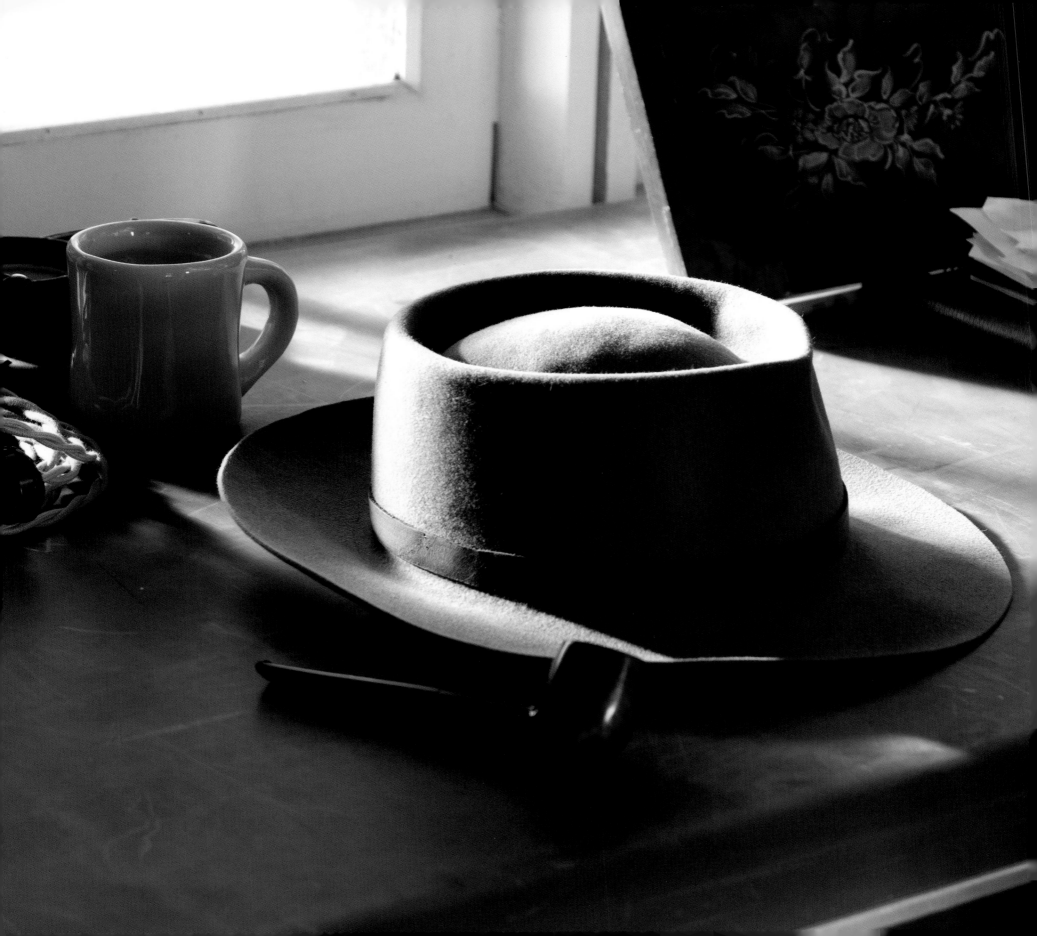

차례

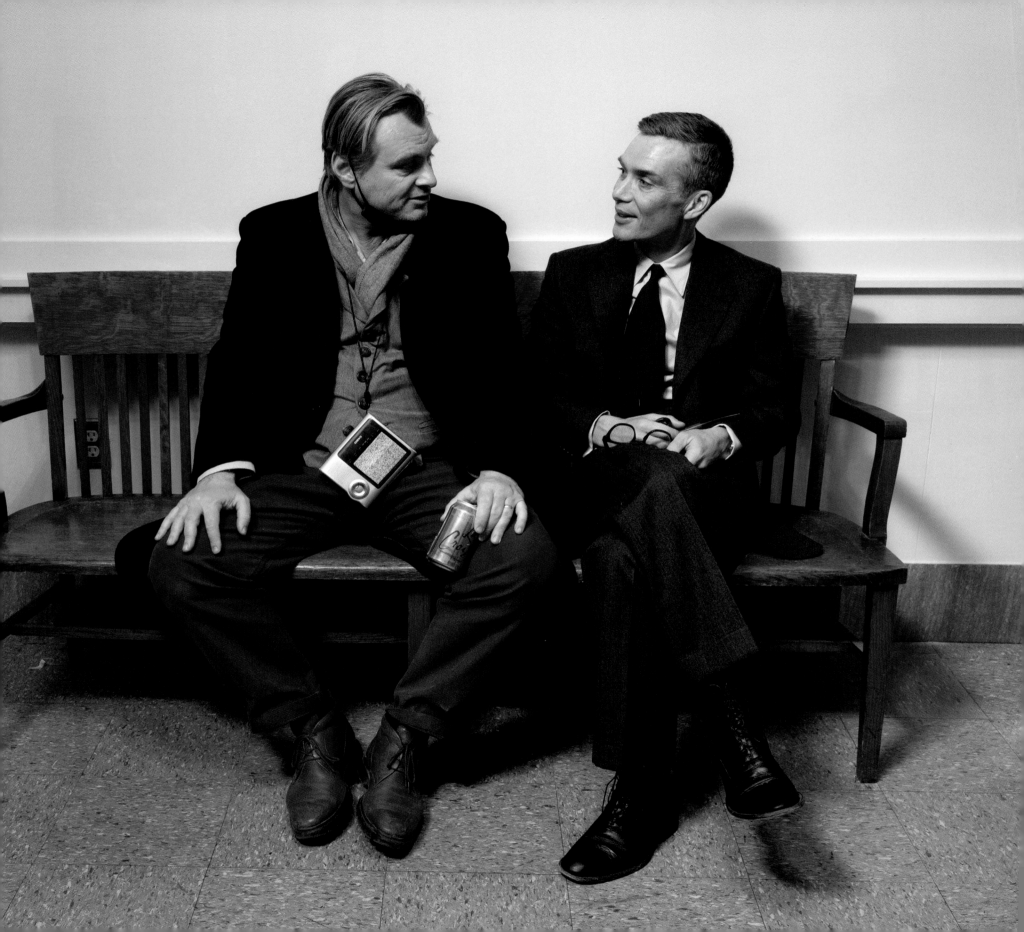

크리스토퍼 놀란

나는 J. 로버트 오펜하이머의 삶이야말로 실로 극적이고 역설적인 이야기라고 생각한다. 오펜하이머와 그 동료 과학자들이 진행했던 트리니티 실험에서 하마터면 그들의 '가젯(장비)'이 대기권을 연소시켜 지구상의 모든 생명체를 말살시킬 뻔했다는 사실조차 거의 알려지지 않았다는 것을 몇 년 전 처음 듣게 되면서 상당한 충격을 받았다.

내 전작 〈테넷〉에서는 우리 모두를 대신하여 용기 있는 혹은 어리석은 결정을 내렸던 두 사람에 대한 언급이 나온다. 퓰리처상을 수상한 카이 버드와 마틴 J. 셔윈의 역작 《아메리칸 프로메테우스》의 초반부에서는 '과연 역사적 사건은 특출난 인재 몇몇에 의하여 좌우되는가?'라는, 소위 '핵심적 인물'의 존재 여부에 대한 답을 제시한다. 오펜하이머가 어린 시절 즐겨 찾던 곳이자 원자 폭탄이 탄생한 전설적인 장소, 로스앨러모스에서는 그 대답이 더욱 분명해진다. 젊은 시절의 오펜하이머는 물리학과 뉴멕시코를 하나로 결합할 수 있는 방법만 찾는다면 완전한 행복을 쟁취할 수 있을 거라고 말했다. 뭐 실제로 그 방법도 찾았고, 행복도 쟁취했다…. 어느 정도는 말이다. 이처럼 개인사와 세계사가 서로 충돌했던 일화를 듣자마자 나는 그 이야기에 완전히 매료되었고, 오펜하이머의 이야기를 영화로 제작하고자 했다. 이번 영화에서는 오펜하이머의 생애, 그러니까 각종 우여곡절과 적들과의 경쟁으로 점철되었던 맨해튼 프로젝트뿐만 아니라, 양자 영역에 처음으로 관심을 가졌던 영감의 순간과 '트리니티'의 승리 이후 찾아온 장대한 몰락에 이르는 삶을 살펴볼 수 있을 것이다.

기념비적 작품인 《아메리칸 프로메테우스》에서 제시된 방대한 자료를 바탕으로 작업이 시작되고, 최고의 배우들과 기술자들을 투입하면서는 상당한 자신감을 갖게 되었다. 그즈음부터는 오펜하이머의 이야기가 끔찍할 정도로 엄청난 규모를 드러내기 시작했지만 말이다. 게다가 각 팀장과 배우들이 새로운 조사 결과를 들고 올 때마다, 오펜하이머의 일화가 근현대

미국이 지녔던 패권이 얼마나 강대하고 끔찍한 것이었는지를 확실히 증명한다는 사실이 점점 더 분명해졌다. 오펜하이머의 행동과 경험은 결코 단순한 해답을 제시하지 않고, 오히려 비범한 질문을 던질 뿐이다. 출연진과 제작진은 오펜하이머의 내면으로 관객들을 끌어들이고자 갖은 노력을 다했지만, 신문의 사진에 돋보기를 갖다 대봤자 알아보기는 더 힘들어지듯이 오펜하이머라는 인물은 파헤치면 파헤칠수록 점점 모호해질 뿐이었다. 이처럼 알아갈수록 오히려 모르게 되니, 오펜하이머에 대해 딱 잘라 판단을 내리는 것은 그 반대쪽 일면을 완전히 무시하는 일이라는 깨달음만 찾아왔다.

다행히 영화라는 극은 딱 잘라 제시된 해답보다는 흥미로운 질문으로부터 출발하는 경우가 많다. 다들 알겠지만 현실 세계는 혼란스럽게도 각종 딜레마가 계속해서 거듭된다. 예컨대 실수를 피할 수 없다는 사실을 알면서도 그대로 강행했다면, 그건 정말 실수라고 할 수 있을까? 또는 불가피한 상황에 끌려 들어간 당사자는 그 상황에 대한 유의미한 책임을 져야 하는 걸까?

이 책에서는 실제 맨해튼 프로젝트가 진행되었던 여러 단계와 그에 따른 (사소한) 반향이 담긴 이야기를 풀어내며, 오펜하이머와 친인척 관계이던 로스앨러모스의 옛 주민들이 겪었던 일에 대해 세심하고 자세히 묘사한다. 그리고 오펜하이머는 〈오펜하이머〉의 이야기에 관련된 인물들이 이 놀라운 실화를 통해 형성한 모든 연결고리를 상징하는 장본인일 것이다.

페이지 2 J. 로버트 오펜하이머로 분한 킬리언 머피

페이지 4 의상 및 소품 팀에서 제작한 J. 로버트 오펜하이머의 상징적인 중절모와 파이프. 뉴멕시코 고스트 랜치에 건설된 로스앨러모스 세트장의 한 책상 위에 놓인 모습이다.

옆 페이지 크리스토퍼 놀란이 머피와 신에 관해 논의하고 있다.

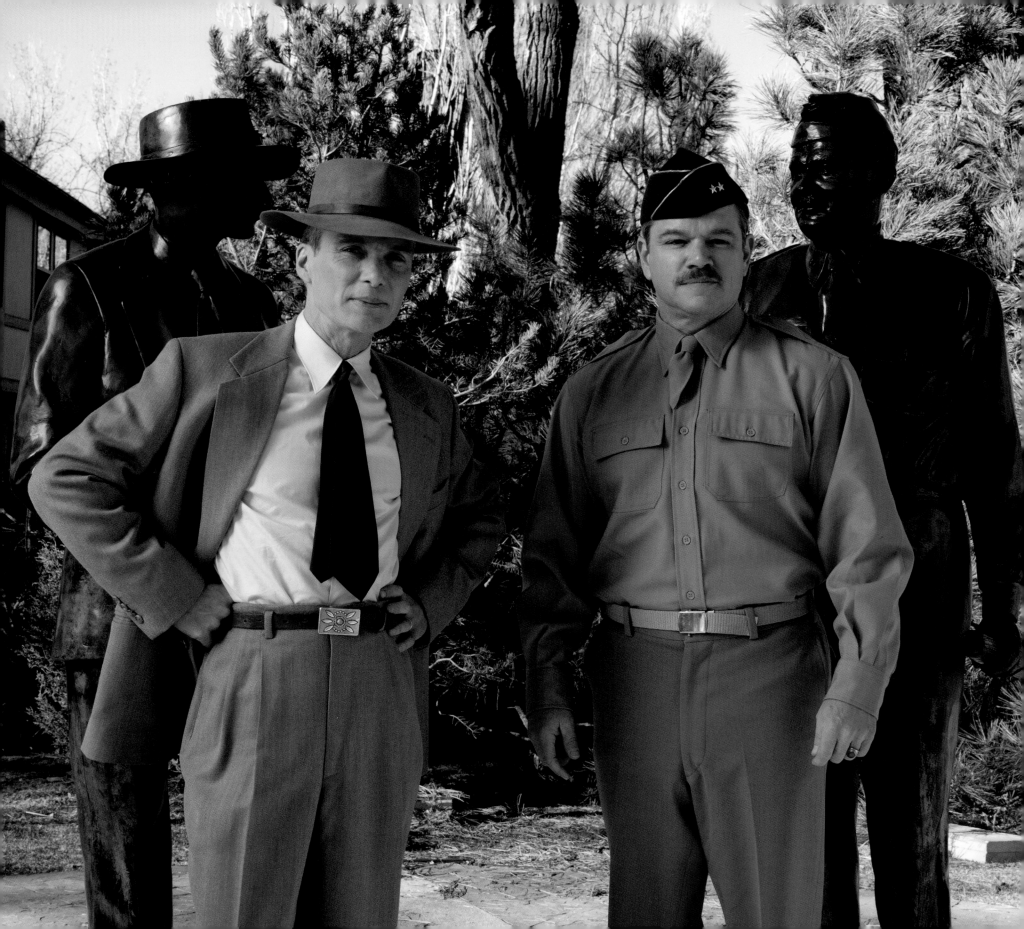

작가의 말

크리스토퍼 놀란의 블록버스터가 자신의 고향인 작은 시골 마을에서, 그것도 평생 동안 익히 들어왔던 이야기를 소재로 촬영된다는 건 흔히 겪을 수 있는 일이 아니다. 내가 태어난 뉴멕시코의 로스앨러모스는 J. 로버트 오펜하이머가 맨해튼 프로젝트의 중심지로 건설한 마을이자 원자 폭탄의 탄생지다. 아버지는 로스앨러모스 국립 연구소의 핵물리학자였는데, 오펜하이머의 의지가 없었다면 이 연구소는 존재하지 않았을 것이다. 이후 여섯 살 때 부모님이 삼십 분 거리의 포조아크 밸리로 이사한 후에는 이 작은 마을 사이를 오가며 유년기를 보냈다. 놀란 감독과 제작진이 영화 세트장으로 가던 언덕길은 바로 내가 열네 살 때 운전면허증을 따던(뉴멕시코니까 가능한 일이다) 코스였다. 절벽의 커브 내리막을 따라서 냅다 달려 내려가니까 조수석에 있던 강사가 겁을 먹고 사이드 브레이크를 잡던 기억이 난다.

내가 기억하는 첫 번째 영화 관람은 풀러 로지 뒤쪽 읍내 쇼핑몰의 (이제는 폐업해버린) 영화관에서였는데, 맨해튼 프로젝트에서 집합지로 쓰이던 장소이자 놀란의 영화에서 핵심 지역으로 등장하는 곳이다. (1학년 때는 부모님이 1984년에 제작된 토킹 헤즈의 다큐멘터리 영화 〈스톱 메이킹 센스〉를 보여주려고 데려갔었는데, 난 그냥 크리스마스 영화를 보려고 옆 상영관으로 몰래 숨어들었던 기억이 난다.) 고등학교의 정식 졸업 파티도 풀러 로지에서 했었다. 진짜 파티는 친구네 집에서 훨씬 더 신나게 즐겼지만. 내게 이 영화에 대해 알려준 친구는 오펜하이머가 실제로 거주했던 집이 있던 배스텁 로우에 부모님이 살고 계시다. 로케이션 담당자들이 이 친구 부모님 댁을 직접 방문해 집 안을 살펴보더니, 제작진이 집집마다 들러 안내문을 나눠주면서 이 동네에서 놀란 감독의 촬영이 어떻게 진행될지 주민들에게 미리 고지했다고 한다.

하지만 이런 로스앨러모스와의 인연 외에도 이 책을 집필하기로 결심한 이유는 따로 있었다. 바로 우리 가족의 역사가 놀란 감독의 영화에서 다루는 주요 사건과 떼려야 뗄 수 없는 관계이기 때문이다. 나의 할머니 우젠슝은 2차 세계대전 당시 전 세계적으로 명성을 떨쳤던 핵물리학자였으며, 버클리의 캘리포니아 대학에서 박사 학위를 따고 컬럼비아 대학에서 맨해튼 프로젝트에 참여했다. (2021년에는 미 우체국 기념 우표에도 실렸다.) 물리학계가 워낙 좁다 보니 할머니는 놀란 감독의 이번 영화에 등장하는 거의 모든 물리학자와 지인 겸 동료 관계였는데, 특히 알베르트 아인슈타인의 경우에는 할머니가 프린스턴에서 아버지를 낳으셨을 때 자주 병문안을 왔다고 한다. 할머니는 1936년 중국에서 미국으로 건너왔을 당시 원래 미시간 대학교에서 물리학 학위를 받으려 했는데, 오펜하이머가 설립에 일익을 담당했던 버클리 방사선 연구소를 방문한 후에 마음이 바뀌었다고 한다. 내 생각에는 아마 중국에서 이민을 온 또 다른 물리학자였던 위안자류 박사, 그러니까 우리 할아버지를 연구소의 투어 가이드로 만나서 그런 게 아니었을까 하고 상상하곤 한다. 물론 그보다는 어니스트 로런스(이번 영화에서는 조시 하트넷이 연기했다)가 새로 개발한 세계 최초의 사이클로트론(나선형 경로를 따라 하전 입자 빔을 쏘는 가속기)을 보자마자 완전히 넘어갔을 가능성이 더 크겠지만. 이 장치는 당시 할머니의 지도 교수였던 로런스에게 노벨상을 가져다주었다. 놀란 감독이 영화 속에서 아름답게 보여주듯, 1930년대의 젊은 물리학자라면 으레 오펜하이머가 버클리에서 육성하던 당대의 지적·창의적 물결에 탑승하고 싶어 했다. 마치 1800년대 후반 인상파 화가들이 파리로 몰려들거나 1960년대 패티 스미스와 루 리드가 뉴욕 이스트 빌리지로 모이던 것에 비유할 수 있을 것이다.

그렇게 할머니는 버클리에서 앞으로 스승이자 친구가 될 오펜하이머를

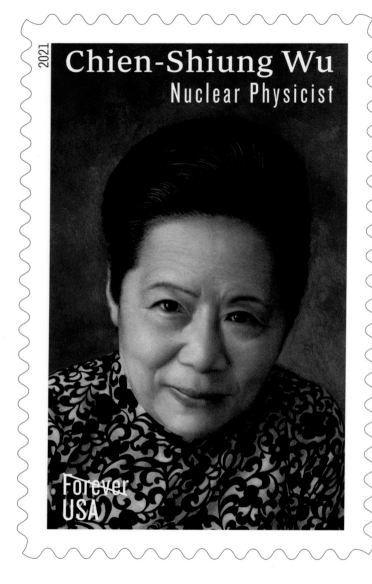

Forever USA

리법을 개발하는 일을 도왔고, 테네시 주 오크 리지의 산업 시설에서 이 분리법의 대규모 양산화에 성공하면서 나가사키에 쓰였던 폭탄의 연료를 대량으로 생산할 수 있었다. 또한 워싱턴 주에 있던 핵심 원자로가 계속 가동을 멈추던 이유를 밝혀, 히로시마에 쓰였던 폭탄에 동력을 공급하는 데 필요했던 플루토늄 동위원소를 생성하는 과정에서의 크나큰 장애도 해결했다. 전후에는 오펜하이머와 마찬가지로 심경이 복잡해지셨는지, 1962년 대만에 망명 중이던 중국 국민당 주석 장개석에게 편지를 보내 대만에서 핵무기 개발 프로그램을 시작하지 말라고 촉구하시기도 했다. 1965년 당시 대만에 수상차 초청을 받았을 때는 장개석과 직접 만나 한 번 더 설득을 하셨다.

로스앨러모스에서 태어났다면 맨해튼 프로젝트에 대한 영웅담을 들으며 자라게 된다. 하지만 그와 동시에 가족의 생계 수단인 연구소에서 파괴적인 무기를 만들어야 한다는 도덕적 상대주의의 늪에 빠져, 서로 상반되는 두 가치 사이의 균형을 찾게 된다. 이 동네에는 '오펜하이머 길'도 있고, 풀러 로지 바깥쪽에는 오펜하이머와 레슬리 그로브스 장군의 동상도 있다. 내가 어렸을 적 오펜하이머라는 인물은 논란 자체가 거론된 적이 없었고, 어쩌다 오펜하이머가 보안 인가를 말소당한 일이 화두에 오르더라도 국가적 부정과 수치라고만 치부되었다. 나 같은 로스앨러모스 출신은 지금까지 살아오면서 다양한 콘텐츠로 로스앨러모스의 이야기를 풀어내 보려 노력하는 모습을 많이 보았다. 하지만 정작 로스앨러모스의 풍경, 그 구릉과 협곡 그리고 산맥이 자아내는 황량한 아름다움을 진실로 이해한 건 크리스토퍼 놀란 감독과 그 작품인 〈오펜하이머〉가 처음이었다. 이 책의 집필을 위해 진행했던 인터뷰에서 배우 에밀리 블런트는 오펜하이머의 아내 키티 오펜하이머가 이 외딴 고원에 갇힌 독립적 여성으로서 느꼈을 고립감에 대해 이야기했다. 마치 과학자들이 주를 이룬 연구소 마을에서 예술가로 종사하던 우리 어머니에 대한 이야기 같았다.

2021년 2월에 친구로부터 로스앨러모스에서 〈오펜하이머〉가 촬영된다는 소식을 들었을 때는 부모님도 뵐 겸, 혹시 영화 제작 현장을 볼 수 있을지도 모른다는 기대를 품고 본가에 들렀다. 그러면서 놀란 감독의 홍보 담당자에게 영화가 개봉한 후 〈워싱턴 포스트〉지의 기사를 쓸 수 있게 촬영장에 방문할 수 있게 해달라는 요청을 위 내용과 함께 담아 편지로 써서 보냈다. 하지만 편지는 너무 늦게 도착했고, 편지를 받아봤을 즈음의 놀란 감독은 이미 프로듀서 에마 토머스와 영화 제작에 몰두하고 있었다. 그래도

위 미국 우정공사에서 2021년 이 책의 저자 제이다 유안의 할머니, 우젠슝 박사의 초상을 담아 발행한 기념우표. 우젠슝 박사는 1957년 반전성의 비보존을 증명하는 실험을 통해 물리학의 기본 법칙을 뒤집었다.

만났다. 할머니 같은 주변 사람들은 오펜하이머를 '오피'라는 애칭으로 불렀다. 놀란 감독의 영화에서는 오펜하이머가 두 종류의 원자 폭탄에 동력을 공급할 수단을 설명하기 위해 유리 용기에 구슬들을 떨어뜨리는 장면이 나온다. 이건 어느 정도 우리 할머니의 작품이기도 하다. 맨해튼 프로젝트에 참여했던 할머니는 핵분열이 가능한 우라늄과 불가능한 우라늄의 분

나는 배스텁 로우의 세트장 근처를 기웃거리면서 안쪽을 엿보기 좋은 장소를 찾아다녔고, 작은 공원에 수술복 차림으로 모여 휴식을 취하던 간호사들 틈에 끼어서 도로 뒤쪽에서 키티의 빨래를 널던 에밀리 블런트의 모습을 흘깃 훔쳐보며 즐거운 시간을 보냈다. 풀러 로지 바깥에서 한 200명쯤 되는 사람들과 우르르 모여, 오펜하이머 역을 맡은 킬리언 머피가 복고풍 머리를 완벽히 재현한 엑스트라들 앞에서 대사를 외우는 것도 멀리서 구경했다. 근처 연구소에서 일급 기밀 물리학 프로젝트를 진행하던 아버지도 점

심시간을 틈타 쌍안경을 갖고 구경을 나왔다. 물론 어머니도 나왔다. 옛날 군대 지프차 옆에서 사진을 찍고, 〈오펜하이머〉 제작진이 자주 들르는 현지 술집(내 고교 동창 안토니오가 운영하는 곳이다)에서 맥주도 한잔했다. 〈오펜하이머〉와 관련된 경험이 그걸로 끝났다면 그냥 멋진 하루이자 아름다운 추억으로 끝났을지도 모르겠다. 그런데 어느 날 에마 토머스가 연락을 해왔다. 내가 보낸 촬영장 방문을 요청하는 편지를 읽고 혹시 책을 써줄 수 있겠느냐고 문의한 것이다. 역시 이 세상은 아직 살 만한 곳인가 보다.

위 1930년대 버클리 갈라에 참석한 J. 로버트 오펜하이머(앞 가운데)와 우젠슝(뒤의 오른쪽 두 번째).

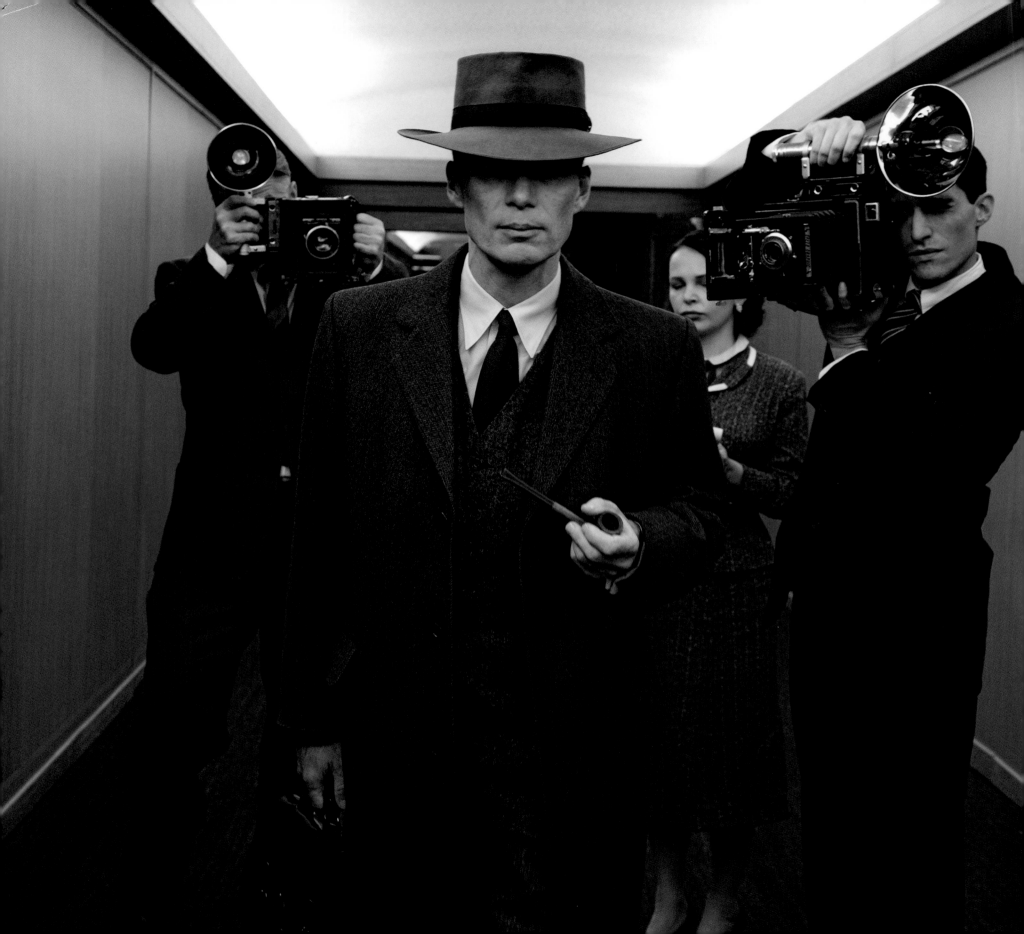

비밀스러운 시작

"원자 폭탄에 대한 이야기를 들려주되, 이 사건에 얽힌 모든 공포와 위대함 그리고 역설에 관하여 한 개인을 중심으로 이야기하고자 합니다."

- 크리스토퍼 놀란

저아래 계곡으로부터 로스앨러모스로 운전해 가는 길은 지금도 꽤 위험하게 느껴진다. J. 로버트 오펜하이머가 2차 세계대전 당시 미 정부의 비밀 원자 폭탄 개발 프로그램인 맨해튼 프로젝트를 진행하고자 뉴멕시코 북부의 이 외딴곳을 선택한 이유는 여기가 깊은 협곡으로 분리된 미로 같은 구릉 4개 사이에 자리 잡고 있었기 때문이다. 찾기도 힘들고, 찾았다 해도 몰래 침투하기가 불가능하니까. 해발 약 2,200미터의 높은 사막 고원, 존 포드 서부극에나 나올 법한 이런 곳만큼 서구 문명을 구원하기에 좋은 곳이 또 어디 있을까?

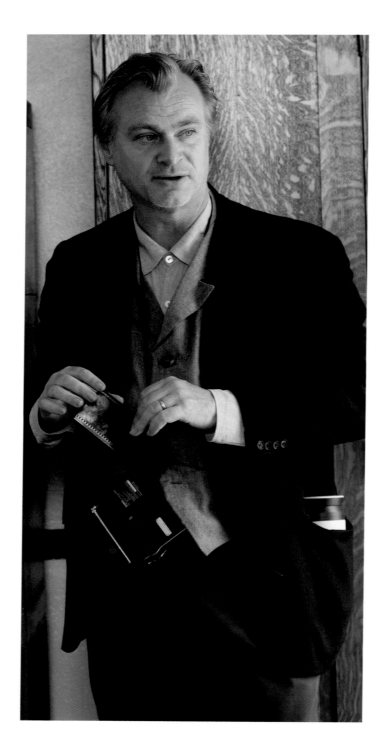

"저는 항상 오펜하이머라는 모호한 인물에게 매료되어 왔습니다."

- 크리스토퍼 놀란

페이지 12 1954년 보안 청문회 신이 촬영된 캘리포니아 알람브라 세트장의 복도를 걷는 오펜하이머(킬리언 머피 분).

오른쪽 오펜하이머 세트장의 크리스토퍼 놀란 감독.

옆 페이지 오펜하이머의 프로듀서, 에마 토머스와 함께 신에 대해 논의하는 놀란 감독과 머피.

서쪽으로는 헤메스 산맥의 울창한 숲이 펼쳐진다. 동쪽으로는 10대 시절의 오펜하이머가 뉴멕시코와 처음 사랑에 빠지게 만들었던 리오그란데 강과 상그레 데 크리스토 산맥이 보인다. 1942년이나 지금이나, 여기서 제일 가까운 기차역은 여전히 뉴멕시코 주도 산타페 외곽에서 약 56킬로미터 떨어져 있다. 마을의 주요 진입로는 모래화산 암석 위로 구불구불하게 뻗은 2차선 고속도로로, 한쪽은 절벽으로 막혔고 반대쪽에는 수백 미터 아래로 깎아지른 듯한 절벽이 펼쳐진다. 까딱 잘못 틀었다가는 추락사가 보장되고, 그걸 막아줄 유일한 방책은 소박한 가드레일뿐이다.

그리고 2021년 여름, 크리스토퍼 놀란 감독은 (본인의 표현을 빌리자면) 이 '까다로운 도로'를 달리고 있었다. 이 저명한 영화감독은 원자 폭탄의 아버지로 알려진 인물을 중심으로 한 장대한 역사 드라마의 각본·연출·제작 작업을 비밀리에 막 시작한 상태였고, 한창 각본 작업을 하던 도중 영감을 얻고자 이 마을을 방문했다.

그리고 채 1년도 지나지 않아 자신의 열두 번째 장편 영화 〈오펜하이머〉를 촬영하고자 이 유명 물리학자가 1940년대에 살았던 집을 다시 방문하게 될 터였다. 로스앨러모스에서 만든 대량 살상 무기가 히로시마와 나가사키에 떨어져 수십만 명의 사상자가 발생하고 인류의 역사가 영원히 바뀐 지 거의 80년이 지난 후, 이 영화의 제작이 시작되는 것이다. "저는 항상 오펜하이머라는 모호한 인물에게 매료되어 왔습니다." 놀란 감독은 말했다. 놀란 감독이 평생 물리학에 대해 보여온 관심은 2010년 개봉작 〈인셉션〉과 2014년 개봉작 〈인터스텔라〉에서도 잘 드러난다. 또한 이 프로젝트를 시작할 당시만 하더라도 오펜하이머에 대한 전문가라고 할 수는 없었겠지만, 오펜하이머에 대해 점점 더 많이 알게 되면서 20세기의 가장 영향력

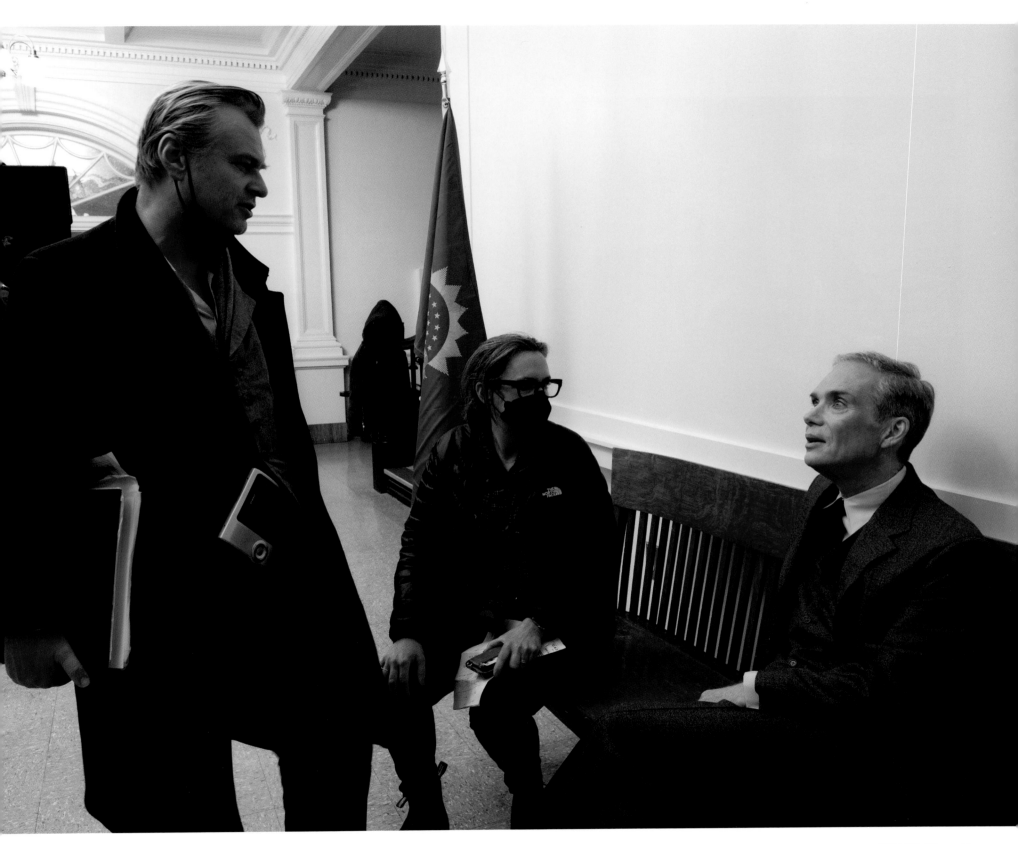

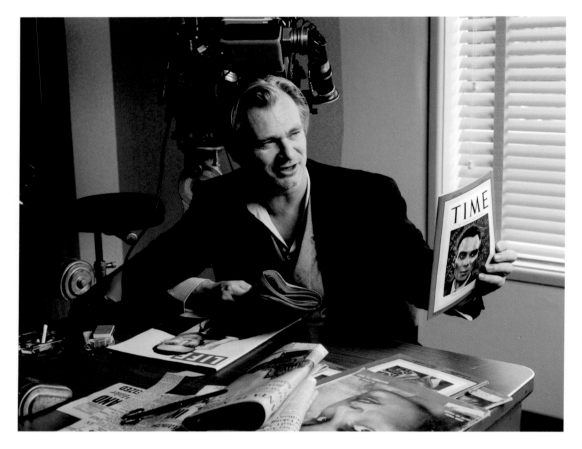

대한 발상가였지만 수학 실력은 시원찮기로 악명이 높았습니다. 맨해튼 프로젝트의 성공은 온전히 오펜하이머의 덕이 아니라 그 모든 지성들을 한데 모았던 덕분입니다. 감독이 하는 일도 비슷하다고 생각합니다. 서로 이질적인 인재들을 한데 모아 어떻게든 감독의 비전에 부합하는 결과물을 만들어 내도록 유도하는 것이니까요."

그 당시 의도했던 바는 아니지만, 놀란 감독은 3차 세계대전을 막고자 시간을 조작하는 비밀 요원들의 이야기, 2020년작 SF 액션 스릴러 〈테넷〉에서 오펜하이머에 대해 매우 구체적으로 언급한 적이 있다. "그 작품에는 오펜하이머의 정신이 깃들어 있었다고 할 수 있겠습니다." 놀란의 말이다. "잠재적으로 세상을 끝장낼지도 모를 기술에 관한 이야기를 만들려고 했으니 말입니다." 〈테넷〉의 주연 배우 중 하나인 로버트 패틴슨은 촬영이 끝났을 때 놀란에게 오펜하이머의 연설집 한 권을 선물하기도 했다고 한다.

하지만 놀란은 2006년 퓰리처상을 수상한 카이 버드와 마틴 J. 셔윈의 오펜하이머 평전 《아메리칸 프로메테우스》를 읽고 나서야 오펜하이머 전기 영화 제작에 대해 진지하게 생각하기 시작했다. "이 책을 읽으면서 오펜하이머에 대해 어느 정도 안다고 생각했던 제 지식의 깊이가 참 겸허하게 느껴졌습니다." 놀란은 말했다. "제가 몰랐던 사실이 너무나도 많았죠." 처음에는 이 평전을 영화로 만드는 것도 생각해보았지만, 원래 비선형적 스토리텔링으로 실존적 드라마를 다루는 걸로 정평이 난 놀란 감독에게 단방향적인 전기 영화는 그다지 흥미롭게 느껴지지 않았다. 하지만 이 평전을 읽다 보니 오펜하이머 개인에게 초점을 맞추되, 실제로는 미국의 야망과 오만 그리고 발견에 대한 갈망이 세계대전과 충돌하면서 한 세대에 걸친 핵무기 편집증의 전조가 형성되던 과정을 영화로 그려 낼 수 있겠다는 생각이 들었다. "크리스식 접근의 장점은 보통 자기가 보고 싶은 영화를 만든다는 건데, 본인 취향상 재미없고 지루한 전기 영화를 좋아하긴 하지만 그렇다고 인생의 2년을 바쳐서 그런 영화를 만들고 싶어 하지는 않았죠." 토머스의 말이다. "평소 만들던 영화와 굉장히 다르긴 하지만, 그것도 결국 겉보기에나 그런 거고 궁극적으로는 크리스의 DNA를 타고난 영화라고 생각합니다."

또한 놀란은 미국식 비극의 스토리텔링이라는 기회도 발견했다. 오펜하이머는 자신의 손에 피가 묻었다는 죄책감에 괴로워하며 열렬한 핵 군축 찬성자가 된다. 이로 인해 주전파 정적들로부터 핍박을 받은 오펜하이머는 한때

있는 인물 중 하나로 여기기 시작했다고 한다. "제게는 오펜하이머의 일생을 꿰뚫는 '핵심적' 질문이 하나 있는데, 바로 원자 폭탄은 단 한 사람이 발명해 낸 게 아니라는 것입니다." 놀란 감독의 말이다. "최초로 핵분열을 일으킨 사람도 아니고 최초로 자기 유지 연쇄 반응을 일으킨 사람도 아닙니다. 하지만 이 모든 것을 한데 모아 그 발명을 이루어 낸 것은 바로 오펜하이머였습니다."

1998년작 〈미행〉 이래, 놀란의 모든 장편 영화의 파트너 프로듀서이자 배우자이기도 한 에마 토머스는 놀란 감독과 오펜하이머 사이에서 직접적인 유사점을 발견했다고 한다. "오펜하이머를 보면서 크리스(크리스토퍼 놀란 감독)를 생각해보면 흥미롭게도 오펜하이머가 했던 일과 영화감독이 하는 일 사이에 분명한 유사점이 있습니다." 토머스의 말이다. "오펜하이머는 위

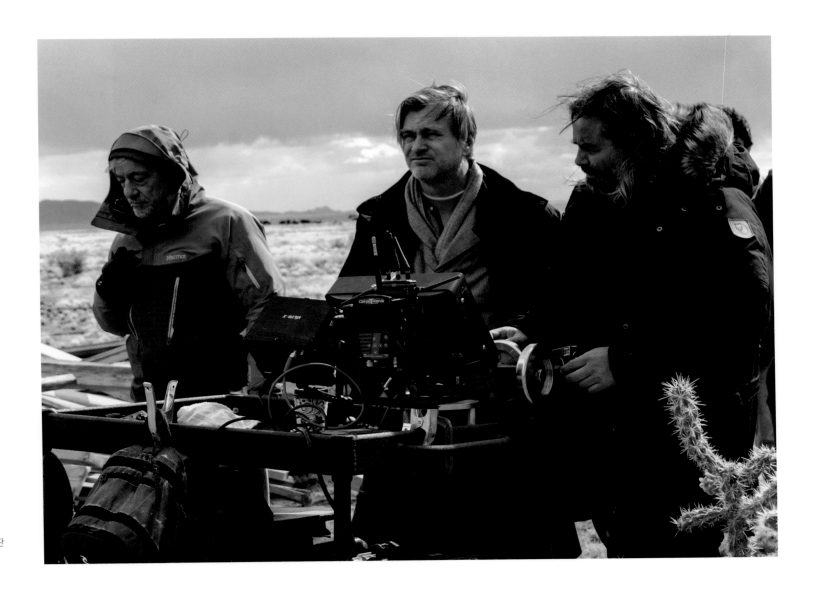

오른쪽 (왼쪽부터) 뉴멕시코에서
촬영 중인 수석 조감독 닐로 오테로,
크리스토퍼 놀란, 촬영 감독 호이터 판
호이테마.

〈타임〉지와 〈라이프〉지의 표지를 장식하며 칭송받던 미국의 영웅에서, 매카시즘의 광풍이 거세던 미 의회의 보안 청문회로 소환되어 젊은 시절에 있었던 공산당과의 관련성을 추궁받다 보안 인가를 말소당하는 수모까지 겪게 된다.

놀란 감독은 〈오펜하이머〉를 통해 오펜하이머의 유년기 시절부터 불길한 징조를 확연히 내포한 버섯구름과 그 후폭풍에 이르기까지, 한 물리학자의 몰락을 보여주는 역사 드라마를 만들어 냈다. 그리고 거의 모든 프레임에서 오펜하이머의 상징적인 중절모와 입가에 항상 담뱃대를 문 채 등장하게 될 배우는 바로 킬리언 머피로, 놀란 감독의 영화에는 여섯 번째 출연이면서도 주연은 이번이 처음이다. 또한 머피와 함께 에밀리 블런트, 로버트 다우니 주니어, 맷 데이먼, 플로렌스 퓨, 케네스 브래나, 게리 올드만, 매슈 모딘 그리고 라미 말렉 등 70명이 넘는 배우들이 조

연을 맡아 열연을 펼친다. 놀란 감독의 영화에 참여하고 싶다는 이유로 세트장에 단 일주일, 심지어 딱 하루만 있었던 배우도 있었다. "이건 마치 〈벌지 대전투〉나 〈벤허〉와 같은 작품이었습니다. 세트장을 한 바퀴 돌아보면 영화에 나오는 사람 하나하나가 정말 찬탄할 만한 배우들이었죠." 미 정부가 맨해튼 프로젝트를 시작하도록 설득하는 데 결정적인 역할을 했던 엔지니어, 버니바 부시를 연기한 모딘의 말이다.

〈오펜하이머〉는 놀란 감독이 실제 역사 인물을 중심으로 제작한 최초의 영화다. 하지만 놀란 감독 본인은 이번 영화가 〈테넷〉과 연관성이 있을 뿐만 아니라, 그의 첫 감독상을 포함해 아카데미상 8개 부문 후보로 올랐던 2017년작 〈덩케르크〉와 연속선상에 있다고 생각한다. 놀란 감독은 〈덩케르크〉에서 2차 세계대전 당시 영국군이 프랑스의 좁은 해변을 통해 대규모 철수

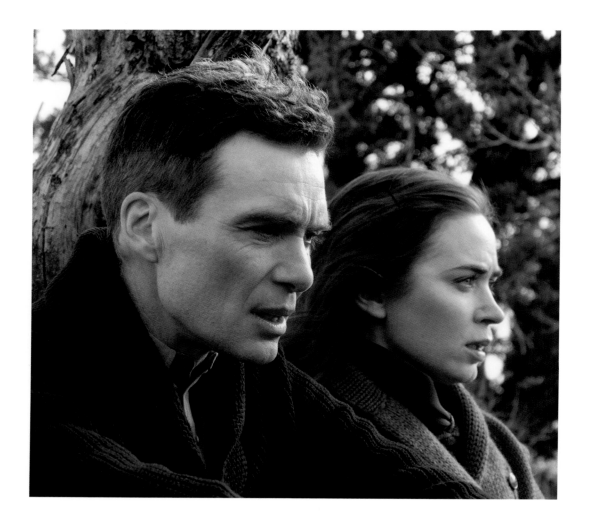

"오펜하이머는 그 모든 특별한 순간의 중심에 있었습니다. 인류 역사상 가장 격렬한 변화의 구심점이었죠."

– 크리스토퍼 놀란

를 벌이는 이야기에서도 이 참혹한 실화를 바탕으로 가상의 인물을 창조해 사실적 스토리텔링을 전달했다. "제게도 〈오펜하이머〉에서와 아주 비슷한 충동이 일어납니다." 놀란의 말이다. "원자 폭탄에 대한 이야기를 들려주되, 이 사건에 얽힌 모든 공포와 위대함 그리고 역설에 관하여 한 개인을 중심으로 이야기하고자 합니다."

오펜하이머의 명성에 걸맞도록 새로운 작품을 만들어야 한다는 난관은 놀란에게도 예외가 아니었다. "실존 인물을 재현하는 데는 분명한 두려움이 따릅니다." 놀란은 말했다. "하지만 분명 오펜하이머는 그 모든 특별한 순간의 중심에 있었습니다. 인류 역사상 가장 격렬한 변화의 구심점이었죠. 그러니 누굴 더 내세울 수 있겠습니까?"

놀란은 〈오펜하이머〉를 서부극 배경의 영웅담, 하이스트 영화, 법정 드라마라고 설명한다. 또 평전과는 별개로, 놀란의 영화는 오펜하이머뿐만 아

니라 그 적대자 중 하나였던 루이스 스트로스 제독(로버트 다우니 주니어 분)에도 초점을 맞춘다. 스트로스 제독은 1954년 미국 원자력 위원회(U.S. Atomic Energy Commission, AEC) 회장 재직 당시 오펜하이머의 보안 인가 말소에 깊이 관여했던 인물이다. 두 사람은 한때 친분이 두터운 사이였으며, 스트로스는 당시에 알베르트 아인슈타인과 같은 과학계의 거장들이 모인 이론 연구의 중심지였던 프린스턴 고등연구소 소장으로 오펜하이머를 직접 고용할 정도였다. 하지만 그 후부터 오펜하이머와 스트로스는 끊임없이 충돌했으며, 1949년 상원 인준 청문회에서 오펜하이머가 스트로스의 정치적 입장에 동조하지 않았을 뿐만 아니라 공개 증언 자리에서 실로 신랄하고 경솔한 발언으로 비난과 굴욕을 주었다는 사실은 스트로스가 결코 잊을 수 없는 것이었다.

놀란은 조사를 진행하면서 두 사람의 운명이 보여준 유사성에 매료되었다. 오펜하이머의 경력을 끝장낸 지 5년 후, 1959년 스트로스는 드와이트 D. 아이젠하워의 상무부 장관 임명을 확인받고자 상원 인준 청문회에 출석한다. 하지만 이 자리에서 스트로스와 오펜하이머의 관계가 다시금 불거지면서 청문회장의 분위기는 격렬하게 달아오른다. 놀란은 정교한 전개 방식을 통해 오펜하이머의 1954년 보안 청문회(컬러 촬영)와 스트라우스의 1959년 상원 인준 청문회(흑백 촬영)를 교차 편집하여 관객에게 3개의 시간대를 동시에 보여준다. 한 시간대에서는 오펜하이머의 인생과 맨해튼 프로젝트의 진행을 보여주고, 다른 두 시간대에서는 각각 오펜하이머와 스트로스 두 사람의 경력이 파멸하는 사건들을 보여주는 것이다.

"스릴러 영화처럼 읽히더군요." 오펜하이머의 아내, 키티 역을 맡은 에밀리

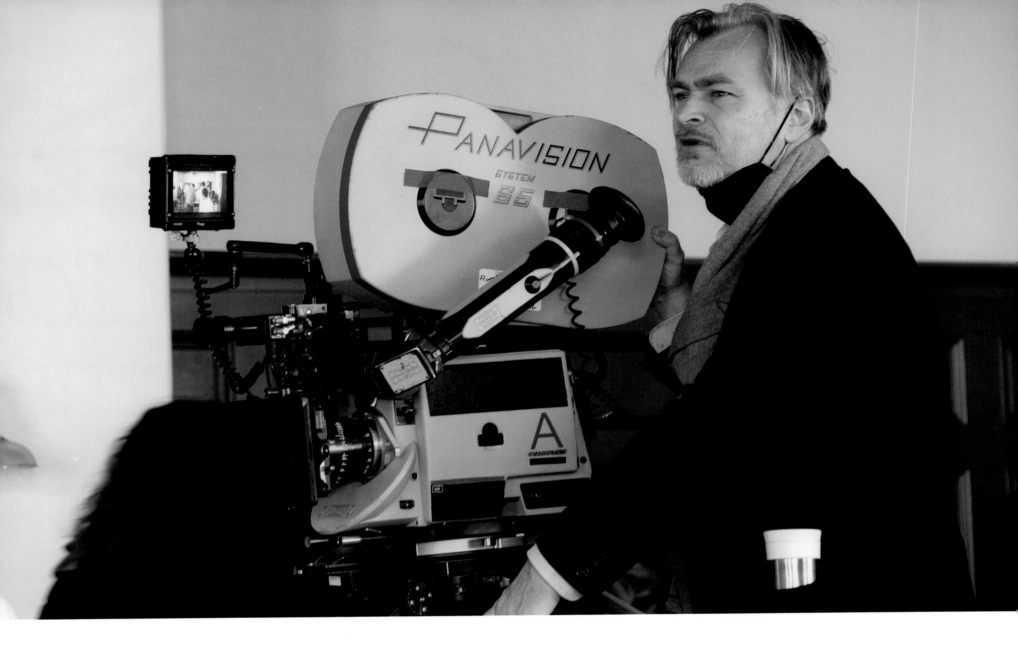

블런트(대표작 〈콰이어트 플레이스〉)의 말이다. "천재적인 지성을 가진 한 남성과 그가 드높이 출세하게 된 과정 그리고 스스로 불구덩이에 뛰어들어서라도 세상을 바꾸고 싶어 하는 사람으로서 겪게 되는 난관과 몰락에 대하여 놀라운 방식으로 파고드는 이야기였습니다. 제가 읽은 인물의 일화 중에 가장 특별하다고 생각했습니다."

2022년 2월 말부터 제작이 시작되면서 〈오펜하이머〉의 이야기가 갖춘 급박성은 믿을 수 없을 정도로 분명해졌다. 촬영 첫날 러시아의 블라디미르 푸틴 대통령이 우크라이나를 침공하고 핵무기를 사용하겠다고 위협하면서, 피그스 만 침공 이래로 역사상 가장 급박했던 핵 위기가 초래된 것이다. "오펜하이머는 정말로 핵무기가 모든 전쟁을 종식시킬 거라고 믿었습니다." 맨해튼 프로젝트에서 오펜하이머의 군부 측 동료, 레슬리 그로브스 장군 역을 연기한 맷 데이먼의 말이다. "지금 보면 꽤 별나게 느껴집니다. 우리는 모두 이 이야기의 후폭풍 속에 살고 있으며, 평생 동안 다모클레스의 칼 아래서 살아온 것이나 다름없으니까요."

놀란 감독은 이전 작품에서 한번 열린 판도라의 상자는 다시는 닫을 수 없다는 사실을 탐구한 바 있다. "〈테넷〉의 많은 부분은 좀 속된 말로 '한번 짠 치약은 도로 담을 수 없다'라는 내용입니다." 놀란의 말이다. "지식의 위험에 관한 이야기죠."

반대로 〈오펜하이머〉에는 가상의 영역이 존재하지 않는다. 실화를 기반으로 한 것이니까. 그리고 그 실화는 지금 우리가 살고 있는 세상을 만들었다.

1장
시작과 조율

"크리스는 오펜하이머와 그 삶뿐만 아니라 세상이
보여준 반응 그리고 그 업적에 대해 다루는
이야기가 있다고 생각했죠."

- 에마 토머스

영화 〈오펜하이머〉 제작을 향한 놀란의 여정은 (토머스의 표현을 빌리자면) "정말 뜬금없이" 시작되었다고 한다. 2021년 3월 프로듀서 찰스 '척' 로벤은 캘리포니아 샌타바버라 외곽에 위치한 로스 올리보스의 자기 목장으로 놀란 부부를 초대했다. 로벤은 놀란과 토머스와 함께 〈다크 나이트 트릴로지〉를 제작했으며, 2013년작 슈퍼맨 영화인 〈맨 오브 스틸〉 제작에도 참여한 바 있다. 오랜 세 친구들은 코로나19 팬데믹 기간 동안 영화를 제작하고 개봉하던 과정에서 겪었던 갖은 고난을 서로 공유하고 위로하며 격려하는 자리를 가졌다. 마침 놀란 감독은 2020년 9월 개봉한 〈테넷〉이 미국 내 영화관 중 대다수가 문을 닫은 상황에서도 전 세계 3억 6,500만 달러의 흥행을 거두고 극장에서 내려가던 참이었다.

"저는 실제로 글을 쓰는 데 시간을 많이 투자하지 않습니다. 그보다는 조사하고 구상하는 데 많은 시간을 투자하죠. 제게 각본이란 아직 연주할 준비가 되지 않은 음악과도 같기 때문입니다."

– 크리스토퍼 놀란

놀란과 토머스는 보통 2년에 한 번씩 영화를 개봉하지만 이번에는 팬데믹 때문에 그 주기가 다소 늦춰졌다. 또한 〈테넷〉의 편집 및 사운드 믹싱도 코로나19 방역 조치로 인해 접근이 제한 및 격리된 사운드 스테이지에서 마쳐야만 했다. "제가 현장에 갈 수가 없는데 그건 안 될 일이죠." 토머스의 말이다. "보통 뭘 하든 항상 그 자리에 함께하거든요." 하지만 두 사람은 영화계가 새로운 난관에 적응하는 과정을 지켜보았다. "우리 업계 전체가 정상화를 위해 정말 굉장한 일을 해 냈다고 생각합니다. 노조 규약과 업무 복귀 합의 등 수많은 노조들이 제작사와 다양한 합의를 이뤄 냈죠." 토머스는 말했다. 이 기간 동안 놀란 감독은 몇 개월 동안 급여를 받지 못한 근로자 15만 명을 돕기 위해 〈워싱턴 포스트〉에 의회의 지원을 요청하는 기고문을 싣는 등 위기에 처한 영화계를 살리고자 목소리를 높였다.

"많은 이들이 촬영 현장으로 복귀하는 동안 저희는 〈테넷〉의 후반 작업을 하고 있었기 때문에 2020년 대부분은 촬영에 대한 생각도 하지 못했습니다." 토머스의 말이다. "하지만 2021년 초에는 슬슬 엄두가 나기 시작했죠. 다들 촬영을 하러 돌아왔고, 저희는 또 다른 이야기를 풀어낼 준비가 된 것 같았습니다. 우리 두 사람 모두 정말 간절했던 것 같아요."

두 사람이 로벤의 목장을 방문하자, 로벤은 혹시 놀란 감독이 《아메리칸 프로메테우스》라는 책에 대해 들어본 적이 있는지 물었다. 당시 로벤은 이 두껍고 복잡한 오펜하이머 평전을 영화화하는 작업에 참여하게 되었는데, 놀란이야말로 이 도전에 가장 적합한 감독이라고 생각했던 것이다. 로벤은 다음과 같이 회상했다. "이렇게 말했죠. '이 책에 완전히 빠졌어요. 가능성이 상당해요. 의의도 굉장하고. 그래서 한 번은 꼭 보셨으면 좋겠어요. 오펜하이머도 정말 매력적인 인물이거든요.'"

다시 로스앤젤레스로 돌아온 놀란과 토머스는 각자 총 721페이지에 달하는 이 원전 자료를 최대한 빨리 흡수하고자 최선을 다했다. "정말 묵직한 책이죠. 주말 동안 심심풀이로 집을 만한 읽을거리는 아닙니다." 토머스는 웃으면서 자신은 LA 그리피스 파크를 하이킹하며 이 책을 오디오북으로 들었다고 했다. "크리스는 책상에 앉아 좀 더 진지한 태도로 책을 읽었죠."

놀란 감독은 이야기를 중심으로 책을 쭉 한번 읽었다. "거의 소설 같은 느낌이 들더군요." 놀란은 말했다. 이 책은 놀란이 지난 몇 년간 관심을 가졌던 여러 주제들에 대해 심도 있게 다루고 있었고, 놀란은 이걸 읽으면서 〈오펜하이머〉뿐만 아니라 〈덩케르크〉 때부터 파고들기 시작했던 2차 세계대전 역사 관련 영화의 제작까지도 구상할 수 있었다. 이제 슬슬 인생의 2년을 바칠 만한 일이라고 여겨진 것이다. "온갖 수많은 것들이 한데 모이는 느낌이었죠." 놀란은 말했다.

그래서 바로 로벤에게 연락해 다음 프로젝트로 《아메리칸 프로메테우스》의 영화화 각색을 맡고 싶다고 전했다. "크리스는 오펜하이머와 그 삶뿐만 아니라 세상이 보여준 반응 그리고 그 업적에 대해 다루는 이야기가 있다고 생각했죠." 토머스는 회고했다. "그냥 이렇게 말하더군요. '나 이거 하고 싶은데. 잠깐 시간만 주면 원작 바탕으로 각본 써서 다시 연락할 테니까 믿어줄 수 있겠어요?' 그러자 척도 말했죠. '좋아요!'"

쓰지 않는 글쓰기

놀란은 원작 평전을 다시 한번 읽으면서 각본의 구성과 스토리를 구상했다. "책 각색은 굉장히 어려워요." 놀란의 말이다. "읽으면서도 계속 생각했습니다. '이걸 어떻게 각색하지? 여기서 뭘 뽑을 수 있지?'"

하지만 원작을 계속 읽던 놀란 감독은 버드와 셔윈이 오펜하이머의 삶에 대해 풀어낸 이야기가 첫인상만큼 직설적이지도, 학문적이지도 않다는 걸 깨달았다. 그보다는 따뜻하고 친근한 느낌이 물씬 풍겼는데, 심지어 저자들은 책 속에서 오펜하이머를 마치 친인척들이 부르는 애칭처럼 '오피'라고 칭할 정도였다. 놀란은 이렇게 말했다. "각본 작가로서 분석을 해 보자면 이 책은 아름답고 미묘한 구조로 엮여 있으며, 큰 줄기에서는 연대기적이면서도 스토리텔링 자체는 연대순을 따르지 않는 부분이 많습니다."

그다음 놀란은 추가 자료 분석에 들어갔다. 당대 잡지 기사, 1,000페이지 분량에 달하는 오펜하이머의 1954년 보안 청문회와 루이스 스트로스의 상원 인준 청문회의 속기록, 여기에 패틴슨이 선물한 오피의 연설집도 빠지지 않았다. "저는 실제로 글을 쓰는 데 시간을 많이 투자하지 않습니다." 놀란의 말이다. "그보다는 조사하고 구상하는 데 많은 시간을 투자하죠. 제게 각본이란

아직 연주할 준비가 되지 않은 음악과도 같기 때문입니다. 너무 일찍부터 글을 쓰려고 하면 내용이 다소 동떨어질 수 있습니다. 그래서 머릿속에서 작업을 많이 합니다. 그리고 실화를 다룬 덕분에 그 세계에 대해 읽고 흡수할 수 있는 자료가 참 많았죠."

놀란은 조사를 진행하던 중 루이스 스트로스라는 인물과 그가 오펜하이머의 보안 인가 말소에 관여했다는 사실에 특히 관심을 기울이게 되었다. 《아메리칸 프로메테우스》의 저자들을 비롯해, 오펜하이머에 대한 글을 쓴 사람들 대부분은 스트로스보다 에드워드 텔러를 오펜하이머의 라이벌로 주목했다. 헝가리계 미국인 물리학자인 텔러는 흔히 수소 폭탄의 아버지라 불린다. 맨해튼 프로젝트에 함께 참여했던 텔러는 핵분열식(원자핵을 쪼개 엄청난 에너지를 방출하는 방식)과 핵융합식(2개 이상의 핵을 결합하여 동일한 효과를 내는 방식) 중 어떤 방식으로 원자 폭탄을 만들지 오펜하이머와 충돌하곤 했다. 오펜하이머는 핵분열식을 선택했을 뿐만 아니라 텔러를 맨해튼 프로젝트의 이론 부서(일명 T 부서)로 전출시키면서 더 큰 미움을 산다. 1954년 텔러는 과학계에서 유일하게 오펜하이머에 반대하는 입장을 표했고, 이것은 보안 인가가 말소되는 주된 원인이 된다.

"텔러와 오펜하이머 간의 경쟁과 대립에 대한 이야기는 찾아보기 쉽죠." 놀란의 말이다. "그런데 어떤 이유에서인지 오펜하이머와 루이스 스트로스 간의 관계보다는 흥미가 덜하더군요." 스트로스와 오펜하이머의 라이벌 관계는 텔러와의 경쟁 관계만큼 서사적으로 깔끔하지는 않았으나, 놀란은 확실히 더 매력적인 부분을 발견했다. 스트로스는 보수적인 해군 제독이자 자수성가한 백만장자로, 대학 교육 없이도 고위 정부 관료직에 오른 인물이다. 두 사람 모두 유대인이었지만, 스트로스는 자기 이름을 '스트라우스'가 아니라 미국식 '스트로스'로 불러달라고 강경히 표명하고 다니던 자랑스러운 남부인이었다. 반면 오펜하이머는 교양 있고 부유한 가정에서 태어나 맨해튼에서 성장하였으며, 정치적 성향도 좌파였다. 당연히 두 사람은 충돌할 수밖에 없는 사이였다. 하지만 놀란 감독은 스트로스가 오펜하이머의 경력을 끝장낸 지 5년 뒤, 열띤 청문회 자리에서 똑같은 굴욕을 당하며 자신의 경력도 끝장났다는 사실에 가장 흥미를 느꼈다. "이 책에서는 스트로스 역시

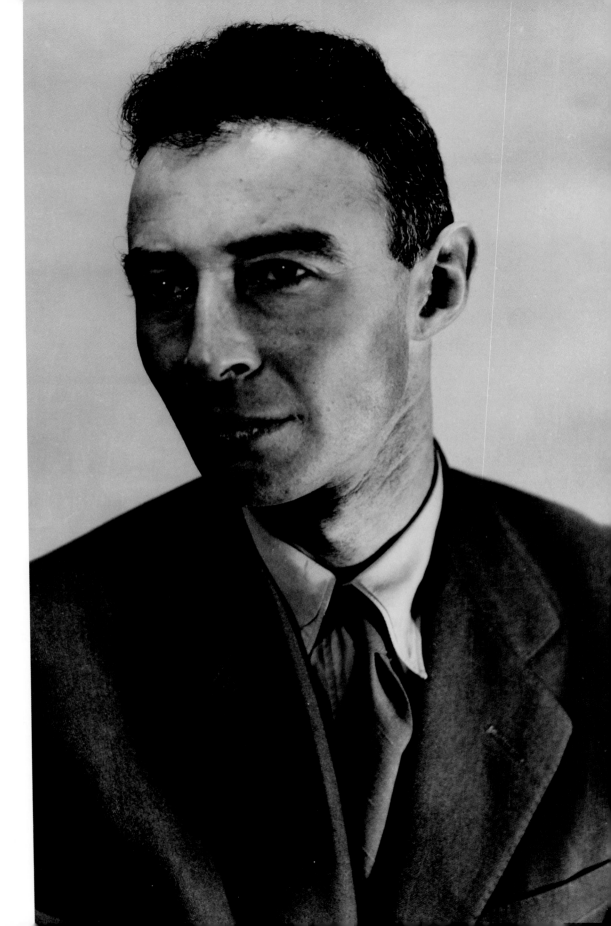

페이지 20 로스앨러모스 세트장 촬영 신에서 오펜하이머 역을 연기할 준비 중인 킬리언 머피.

오른쪽 실제 J. 로버트 오펜하이머. 1944년경 촬영.

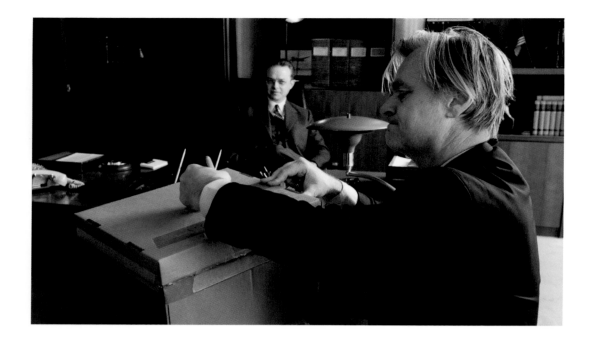

위 〈오펜하이머〉의 테이크를 찍고 있는
크리스토퍼 놀란.

오펜하이머와 비슷한 운명을 겪었다는 사실이 나타납니다." 놀란의 말이다. "이런 극적인 정의나 아이러니는 보통 각본가들이 지어내야 나올 수 있는 전개죠."

놀란 감독은 1,000페이지가 넘는 스트로스의 1959년 상원 인준 청문회 속기록을 살펴보던 도중, 데이비드 L. 힐이라는 남성의 증언에 큰 충격을 받는다. 힐은 맨해튼 프로젝트 당시 시카고 대학교의 야금학 연구소(Metallurgical Laboratory, 일명 '멧 랩')에서 실험물리학자로 재직한 인물이다. 그리고 독일이 패전하자 멧 랩의 수석 물리학자였던 레오 실라르드가 당시 미국 대통령이던 해리 S. 트루먼에게 일본에 원자 폭탄을 사용하지 말라고 보낸 탄원서에 함께 서명한 70명의 맨해튼 프로젝트 과학자 중 한 사람이기도 했다(오펜하이머는 여기 서명하지 않은 것으로 유명하다).

스트로스의 상원 인준 청문회 도중, 힐은 돌발적으로 자리에서 기립해 의원들에게 스트로스를 인준하지 말아달라고 공개 청원한다. 이런 반대는 오펜하이머의 몰락이 국가적 비극이며, 이처럼 존경받는 물리학자의 경력이 끝장난 데는 스트로스가 오피와 자신의 반대자들에게 '개인적 복수심'을 품었기 때문이라는 힐 자신의 믿음에서 우러난 것이었다. "데이비드 힐의 증언, 그러니까 전 국민이 지켜보는 가운데 상원 위원회 앞에서 기립하여 루이스 스트로스의 진면목을 폭로했다는 사실을 알게 됐을 때는 정말 특별한 순간으로 느껴졌습니다" 놀란 감독의 말이다. "그 증언이 결정적이었던 이유는 스트로스의 뒤끝 있는 본성이 드러났기 때문입니다. 보통 이런 일은 논픽션

이 아니라 픽션에서나 벌어질 법한 일이죠."

놀란 감독은 이 순간을 각본에 포함시키면서 힐의 발언을 그대로 사용하고 싶었다. 몇 달 후, 놀란이 초안을 버드에게 보여주자 원작의 저자는 당황하고 말았다. "'그래서 데이비드 힐이 누군데요?'라더군요." 놀란은 웃음을 터뜨렸다. 놀랍게도 놀란은 버드와 셔윈조차 놓쳤던 요소를 발굴해 낸 것이었다. "정말 멋지다고 생각했습니다." 버드의 말이다. "우리도 발견은 했지만 딱히 파고들지는 않았던 부분을 놀란이 자체 조사로 직접 찾아낸 거였죠. 정말 대단했습니다."

이처럼 힐의 발굴은 놀란이 스트로스가 주연급 인물이자 오펜하이머의 가장 큰 난관으로 설정될 수 있다는 걸 확신한 결정적 순간이었다. "이건 실제 역사고 텍스트 자료이며 인터넷으로 쉽게 검색도 되지만, 저는 영화 분량 중 3분의 2에 걸쳐 스트로스를 등장시키면서 오펜하이머의 친구이자 동료 그리고 그를 도우려 했지만 그럴 수 없던 사람으로 표현했습니다." 놀란의 말이다. "그러면서 상황이 반전되며 '아니, 사실은 적대자였어'라고 제시하는 겁니다."

놀란은 스트로스에 관련된 자료를 더 포함시키려면 원전으로부터 어느 정도 벗어나야 한다는 사실을 알았다. "두 청문회를 병치시켜 서로의 유사성을 보여주면서, 한쪽이 다른 쪽에 영향을 미치는 걸 보여줄 수 있는 전개 구조를 추구했습니다." 놀란은 말했다. 이런 병치 구조는 놀란의 작품에서 흔히 볼 수 있는 것이지만, 역사를 교양 정도로만 아는 독자에게는 분명하게 드러나 보이지 않는다. 오펜하이머의 청문회는 스트로스의 청문회보다 5년 앞서 열렸다. 그리고 스트로스는 오펜하이머의 경력을 끝장내는 데 큰 역할을 했지만, 그렇다고 오펜하이머가 상원 청문회에 직접 나서서 스트로스에게 불리한 증언을 한 것도 아니었다. 1959년 스트로스의 청문회가 진행될 당시, 오펜하이머는 이미 국가 핵 정책에 관한 한 당대 최고의 자문가로 만들어주었던 기밀 정보에 접근하지 못하도록 인가 권한을 박탈당하고 만신창이가 된 상태였다.

하지만 놀란의 전개는 두 가지 목표를 달성했다. 〈오펜하이머〉는 1954년 오펜하이머의 청문회로 시작해, 1959년 스트로스의 청문회로 넘어가면서 이 고위 관료를 주연급 인물이자 오펜하이머의 적수로 부각시키지만, 정작 스트로스는 폭탄이 떨어진 뒤 1년이 지난 1946년까지도 오펜하이머를 만난 적이 없었다. 또한 놀란은 오펜하이머의 증언을 바탕으로 그의 생애에서 중요한 순간에 대한 회상 장면도 넣을 수 있었다. 그중에는 자신감 없던

"자기가 정말로 좋아하는 결말 없이는 영화를 만들 수 없습니다."

- 크리스토퍼 놀란

케임브리지 학생 시절, 원래 이론물리학자가 아니라 실험물리학자가 되려 했지만 자신이 실험실 작업에 소질이 많이 없다는 걸 깨달은 오펜하이머의 모습도 있다. 이처럼 당시는 굉장한 격동의 시기였기에 그는 심한 우울증에 시달리곤 했다. 한번은 실패에 어찌나 낙담했는지 실험실의 각종 화학 물질로 만든 '독사과'를 지도 교수였던 패트릭 블래킷의 책상에 올려두기도 했다. 다행히 패트릭은 이 사과를 먹지 않았지만 말이다(하마터면 퇴학을 당할 뻔한 오피는 여러 심리 치료사들과의 의무적인 상담에 출석해야만 했다).

맨해튼 프로젝트와 두 번의 청문회의 등장인물은 대다수가 남성들이지만, 놀란 감독은 두 번의 '재판'을 교차 편집하면서 오펜하이머의 인생에서 중대한 역할을 했던 두 여성을 부각시켰다. 이런 방식을 통해 놀란은 오펜하이머가 당차고 독립적인 아내, 캐서린 '키티' 페닝을 만난 이야기를 풀어낼 수 있었다. 키티는 높은 지성을 갖춘 당당한 선동가로, 30세에 이미 네 번이나 결혼하는 위업을 달성한 바 있다. 또한 놀란은 오피와 불륜 관계를 맺던 뛰어난 지성의 여성, 진 태트록에 대해서도 살펴볼 수 있었다. 이후 진은 비극적인 자살로 생을 마감하며, 공산주의 성향도 있었기 때문에 1954년 열린 AEC 청문회에서 오펜하이머에게 큰 타격을 입히게 된다.

놀란 감독은 각본을 쓸 때마다 으레 그렇듯 우선 영화의 전개 구조부터 정했다. "딱히 사실을 강요하는 건 아닙니다." 놀란의 말이다. "그냥 제 자신이 어디로 가는지는 알아야 하는 겁니다." 토머스의 말에 따르면 이번 영화는 실화를 바탕으로 하고 있기 때문에 놀란 감독의 이전 작품들보다 전개 구조 확립이 더욱 중요했다고 한다. "실존 인물에 대해 다룰 때는 수많은 맥락과 중의적 의미를 종합적으로 고려해야 합니다." 토머스의 말이다. "하지만 〈오펜하이머〉의 경우에는 그 누구도 해낸 적이 없었던 과업을 달성하기 위해 진행되었던 엄청난 노력과 그 핵심 인물을 다루고 있으니, 훨씬 더 복잡하죠."

놀란 감독은 어떤 의미로는 영화를 세 편 만든 거라고 말했다. "우선은 영웅적 기원 설화로 시작해서 젊은 오펜하이머가 등장합니다." 영화의 각본과 감독을 맡은 이의 말이다. "그런 다음 영화 중반, 로스앨러모스 프로젝트로 넘어가면 갑자기 하이스트 영화로 변모하죠. 불가능한 프로젝트를 해내기 위한 팀을 꾸리는 내용이 나옵니다. 이미지 측면에서 이 부분은 항상 서부극 같다는 생각이 들었습니다." 그리고 막바지는 본격적인 법정 드라마라고 놀란 감독은 말했다. "저는 항상 법정 드라마에 매력을 느꼈죠." 놀란은 고백했다. "항상 한 편쯤 만들고 싶었어요." 엄밀히 말해 청문회가 재판은 아니지만, 영화적 표현으로는 그때까지 스토리를 통해 구축된 2개의 웅장한 갈등으로 작용하는 것이다. "이 전개 구조의 목적은 1930~1940년대의 사건에 대하여 1950년대에서는 어떤 해석이 이루어졌는지 충분한 정보를 제공해, 상당한 지식을 갖춘 상태로 영화의 마지막 45분에 몰입할 수 있게 하는 것이었습니다." 놀란은 말했다. 하지만 이 두 사람이 벌이는 의지의 싸움은 궁극적으로 오펜하이머가 열어젖힌 핵 시대의 '상호확증파괴' 방안과도 유사점을 가진다.

본격적인 집필

슬슬 각본 작업을 시작해도 되겠다는 판단이 들었을 즈음 그의 사무실은 이미 수많은 노란색 메모지로 도배되어 있었다. 놀란 감독은 보통 컴퓨터 2대로 각본 작업을 한다. 각본을 작성하는 기본 컴퓨터는 인터넷과 완전히 분리되어 있고, 보조 컴퓨터는 인터넷 연결이 되어 있긴 하지만 오로지 자료 조사 용도로만 사용한다. "놀란은 각본을 쓰는 컴퓨터로 인터넷을 사용하지 않기 때문에 작업 중에 주의가 산만해지거나 삼천포로 빠질 일이 없습니다." 토머스의 말이다. "제가 보기에는 정말 엄격한 정신 상태로 자기 일에 임하는 것 같아요." 대본을 몇 페이지 정도 써본 놀란 감독은 이야기를 더 전개하기 전에 우선 결말부터 정해야겠다고 생각했다. "제 개인적인 생각에 영화는 결국 결말이 전부라고 생각합니다." 놀란의 말이다. "자기가 정말로 좋아하는 결말 없이는 영화를 만들 수 없습니다." 놀란의 머릿속에서는 몇 년 전에 만들었던 〈테넷〉에서 오펜하이머를 언급했던 게 계속 떠올랐다.

〈테넷〉에서는 두 등장인물이 과거를 파괴할 수도 있는 파멸적 폭발 장치/알고리즘을 만들었다는 미래의 과학자에 대해 이야기하면서 오펜하이머를 예로 들며, 이 발명자는 두 번 다시 이런 무기를 만들지 않고자 스스로 목숨을 끊었다고 한다. 딤플 카파디아가 연기한 무기상 프리야 싱은 존 데이비드 워싱턴이 연기한 주인공에게 맨해튼 프로젝트에 대해 아느냐고 물은 다음 이렇게 말한다. "그 과학자는 미래의 오펜하이머라고 생각하면 돼." 이어서 1945년 오펜하이머는 자신이 발명한 원자 폭탄이 끝없는 연쇄 반응을 일으켜 끝내 인류를 멸망시키지는 않을까, 하는 우려를 품었다고 프리야는 설명한다. "어쩌다 듣게 된 굉장히 흥미롭고 특별한 정보를 바탕으로 만든 대사였죠." 놀란의 말이다. "트리니티 실험 당시 하마터면 대기권을 전부 연소시킬 가능성이 작게나마 있었다는 겁니다." 1945년 7월 16일, 뉴멕시코 남부의 황량한 사막 분지에서 첫 원자 폭탄을 격발시킬 당시, 맨해튼 프로젝트의 과학자들은 그런 연쇄 반응이 일어날 확률을 '거의 0'으로 계산했다. 그냥 0이 아니라 거의 0이었다. "자기들이 하마터면 세계 멸망을 불러올지도 모른다는 위험을 감수하면서 버튼을 눌렀다는 사실이 정말 흥미로웠습니다." 놀란의 말이다. "그러니까 굉장히 특별한 역사적 순간인 셈입니다."

2021년 봄의 어느 날 밤, 놀란 감독은 불도 끄고 침대에 누워 있었다. "그때 문득 이런 생각이

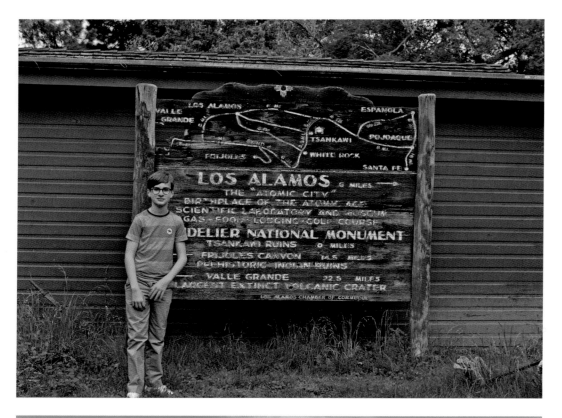

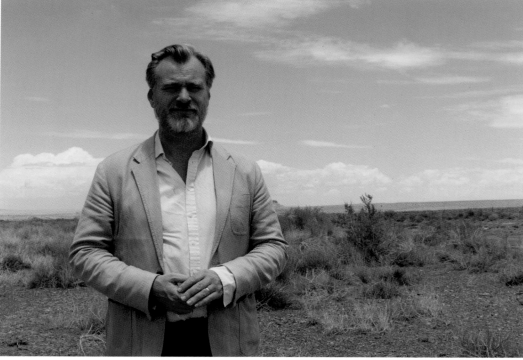

들었죠. '아니, 과학자들은 정말로 그 연쇄 반응을 일으킨 거야. 정말 세계를 멸망시킬 수도 있는 연쇄 반응을.'" 놀란은 말했다. 실제로 대기권을 연소시키는 반응은 일어나지 않았을지 몰라도, 경쟁국보다 더 많은 핵무기를 확보하고자 끝도 없이 핵폭탄을 비축하는 소위 '핵 확산'이라는 연쇄 반응은 확실하게 일어나고 말았다. 핵무기의 실질적인 사용보다는 사용하겠다는 위협 그리고 그것만으로도 우리가 지금까지 겪고 있는 공포의 순환이 탄생하고만 것이다. 영화 전체의 내용이 이런 게시로 이어진다면 어떨까?

놀란은 당장 사무실로 뛰어가 노란색 메모지 한 장에 결말 장면을 써 내려가기 시작했다. 바로 오펜하이머와 알베르트 아인슈타인의 대화였다. "대본의 마지막 3페이지가 될 내용을 서랍에 고이 넣어두고 침대로 돌아가면서 나중에 다시 꺼내 보더라도 그 손글씨를 알아볼 수 있길 바랐죠." 놀란의 말이다. "그런 영감의 순간이 오면 즉시 기록해두어야 한다는 교훈은 진작에 깨우쳤습니다. 나중에는 기억이 안 나거든요. 바로 그 순간에야 영화 각본을 쓸 수 있겠다는 확신이 들었습니다." 놀란이 구상한 결말은 2차 세계대전 종전 직후, 1946년 프린스턴 고등연구소(Institute for Advanced Study, IAS)의 호수 옆에서 오펜하이머와 아인슈타인이 알 수 없는 대화 중인 회상 장면을 보여준다. 스트로스가 오펜하이머에게 연구소장 자리를 제안하고 상대의 결정을 기다리던 시점이다. 창밖을 바라보는 스트로스의 눈에는 시무룩한 표정을 지은 아인슈타인의 얼굴이 들어온다. 둘이 무슨 이야기를 하는지 들리지 않으니, 혹시라도 자기 이야기를 하는 건 아닌가 하는 의구심이 든다.

두 사람 사이에 무슨 대화가 오갔는지는 놀란이 구상한 결말에서 드러난다. 오펜하이머는 아인슈타인에게 핵무기 발명이라는 사건의 책임감을 지고 어떻게 살아갈 수 있을지 조언을 구한다. 또 어쩌면 자신들이 절대 멈추지 못할 연쇄 반응을 일으킨 것일지도 모른다고 말한다. "정말 소름이 돋는 장면입니다." 토머스의 말이다. "스토리를 따라가다 보면 기복이 정말 큽니다. 심지어 승리의 순간마저도 모호합니다. 맨해튼 프로젝트에는 수십만 명의 사람들이 참여했으면서 정작 대다수는 자신이 뭘 하고 있는지도 몰랐습니다. 솔직히 기적을 이뤄 낸 거나 다름없습니다. 하지만 그렇게 해낸 일의 기저에는 근본적 공포가 깔려 있습니다."

영감을 찾아서

2021년 6월, 놀란 감독은 각본 작업 중 창작의 벽에 부딪힌다. 영감이 필요해진 놀란은 13살짜리 아들 마그누스와 함께 로스앤젤레스를 떠나, 로스

앨러모스 현지인들이 '언덕'이라 부르는 곳으로 자동차 여행을 간다. "현장에서 그 모습을 직접 확인하고 느낌을 체감해보려 했습니다." 놀란이 말했다.

목적지에 도착한 놀란과 아들은 로케이션 선발대 2인조처럼 돌아다녔다. 우선 맨해튼 프로젝트의 정문을 복제한 시설물에 들렀다. 진짜 정문이었더라면 허가받지 않은 방문객의 마을 출입을 막는 곳이었을 것이다. 물론 지금 있는 것은 원래 정문이 있던 자리와 거의 같은 곳에 맨해튼 프로젝트 국립 역사 공원의 일부로 재현된 모조품이다. 프로젝트 진행 당시에는 군대에서 'Y 지점'이라 칭하던 곳, 즉 로스앨러모스의 유일한 출입로였던 비포장도로의 꼭대기에 세워져 있었다고 한다. 두 사람은 이 근처를 돌아보던 중 폰데로사 소나무 목재 800개로 건설된 마을 중앙의 대저택, 풀러 로지에 작은 박물관이 마련되어 있는 모습을 발견했다. 1922년 맨해튼의 10대

소년이었던 오펜하이머는 앞으로 평생 동안 자신을 괴롭힐 대장염의 치료차, 아버지가 남서부 뉴멕시코로 보내준 첫 번째 요양 여행에서 이 저택과 처음으로 만나게 되었다. 《아메리칸 프로메테우스》에서는 당시 허약하고 병약했던 소년 오펜하이머가 어떻게 로스앨러모스에 푹 빠지게 되었는지, 왜 주변 64킬로미터 내에는 아무도 살지 않는 소년 목장 학교를 집처럼 여기게 되었는지 자세히 설명한다.

마지막으로 놀란과 마그누스 부자는 맨해튼 프로젝트의 최고위 과학자들이 살았던 소박한 주택 단지, 배스텁 로우를 돌아본다. 목장 학교 근처에 건설된 이 거주 구역에 '욕조 단지' 같은 이름이 붙은 이유는 이 근처에서 유일하게 욕조를 갖춘 집들이었기 때문이다(정작 이 집들도 처음에는 부엌조차 없었지만). 지금도 이 집들은 대부분 집주인이 살고 있기 때문에 방문객의 출

옆 페이지 위 크리스토퍼 놀란 감독과 프로듀서 에마 토머스의 아들 마그누스가 뉴멕시코 로스앨러모스와 근처 반델리에 국립 기념비 사이의 낮은 표지판 앞에 선 모습.

옆 페이지 아래 2021년 여름, 로스앨러모스로 떠났던 여행 중 덤불 앞에 선 놀란.

왼쪽 놀란이 여행 중 로스앨러모스에서 찍은 로버트와 키티 오펜하이머의 집.

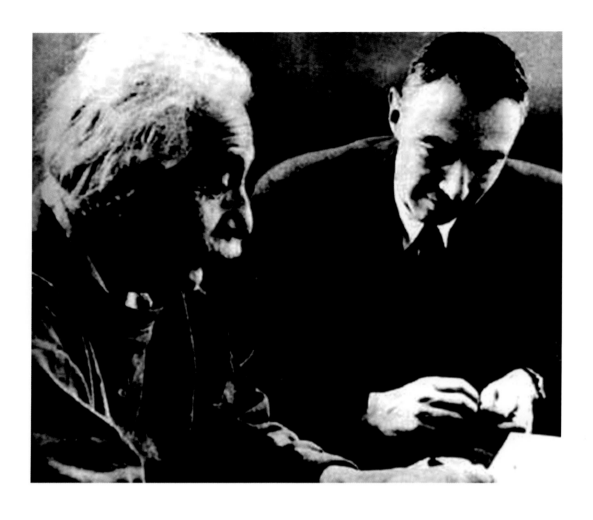

에 혁신적 사고를 제시하여 1932년 노벨상을 수상한 베르너 하이젠베르크도 만났다. 후일 하이젠베르크는 히틀러의 원자 폭탄 프로그램을 이끌게 된다.

놀란의 각본은 오펜하이머가 유럽에서 배워 온 '새로운 물리학'을 바탕으로 버클리의 캘리포니아 대학교에서 강의를 시작하면서 열광적인 학생 추종자들을 모으기 시작하는 모습을 따라간다. 이 파트에서 오피의 이야기는 당시 좌파 정치에 개입하고 진 태트록과 3년간 불안정한 관계를 맺는 시기도 다룬다.

미국의 2차 세계대전 참전이 시작되면서, 놀란은 1941년 12월 7일 일본의 진주만 폭격 이후 과학계와 군대가 보여주어야 했던 기민한 대응에 맞추어 각본의 전개 속도를 높인다. 영화 중반부 '하이스트 영화' 파트는 대부분 마을을 건설하고 폭탄을 만드는 시간 싸움이 주를 이루지만, 놀란은 당시 세계 최고의 과학자들이 대부분 유대인이었으며 나치를 물리치기 위해 이 프로젝트에 가담했다는 사실도 다룬다. 에드워드 텔러 역을 맡은 베니 새프디는 이렇게 말했다. "각본에서는 반유대주의와 히틀러가 유대인을 증오했다는 사실이 미국인들에게 가장 유리한 점으로 꼽히는데, 실제로 과학과 수학의 위대한 석학들 중 상당수는 유대인이었습니다. 그런데 히틀러 본인이 다 쫓아냈죠. 자기 발등을 찍은 겁니다."

놀란이 각본 작업 초반에 직면한 딜레마 중 하나는 바로 맨해튼 프로젝트에 참여한 유명 인사가 도대체 얼마나 많은지부터 파악하는 것이었다. 놀란은 최대한 진정성을 전달하려고 노력했기 때문에, 보통 여러 실존 인물을 하나의 캐릭터로 결합해 전개를 간소화하는 시나리오적 관행도 따르지 않았다. "그런 결합 캐릭터는 영화에 넣지 않겠다고 다짐했죠." 놀란의 말이다. "신 하나만 찍고 퇴장하는 배우들이 정말 많았습니다. 애초에 결합 캐릭터라는 개념 자체를 좋아해본 적이 없어요. 좀 이상하게 느껴지거든요." 하지만 이렇게 되면 화면에서 따라가야 할 인물이 너무 많아져서 자칫 관객이 혼란을 느낄 수 있으니, 개성적인 외모와 특출난 능력을 가진 배우들을 대규모로 캐스팅해야 했다. "이름이 아니라 얼굴로 사람을 구분할 수 있을 거라고 기대합니다." 놀란은 말했다. 단 6개월 만에 초고를 완성한 놀란 감독은 가장 신뢰하는 주변 사람들에게 각본을 보여줄 준비를 마쳤다. "정말 훌륭한 시나리오입니다." 각본을 가장 먼저 읽은 사람 중 하나인 로벤의 평가다. "원전의 엄청난 분량과 비전을 담아내면서도 크리스토퍼 놀란만의 독특한 방식으로 구성되었죠. 크리스는 원체 시간 순서를 갖고 노는 걸 좋아하는데, 그건 확실히 원작의 전개 방식이 아닙니다."

입이 금지되었지만, 오펜하이머가 살던 집은 비어 있었다. "이걸 털어봐도 되는지 모르겠는데, 마그누스가 망을 봐주는 동안 제가 오펜하이머가 살았던 집 울타리를 넘어가서 사진을 몇 장 찍어 왔어요." 놀란은 말했다.

놀란 감독은 새로운 영감을 얻고 로스앤젤레스로 돌아온다. 이 단계에서도 이미 도입부와 결말부의 각본은 준비되어 있었다. 단지 중간이 비었을 뿐. "영화의 마지막 종착지는 구상되어 있었지만 거기까지 어떻게 전개할지는 아직 생각하지 못했습니다." 놀란은 말했다.

그래서 오펜하이머의 이야기를 구체화하고자 그 생애를 더 자세히 들여다보기 시작했다. 케임브리지 대학원에 재학하던 오펜하이머에게는 1930년대 당시 최첨단 물리학을 탐구하던 유럽 전역의 과학자들을 만날 기회가 생긴다. 잉글랜드로 간 오피는 양자물리학을 개척한 원자 모델로 1922년 노벨상을 수상한 자신의 우상, 닐스 보어를 만났다. 또 독일의 젊은 물리학자들 중에서도 가장 뛰어난 지성의 소유자이자, '양자역학을 창시'하고 전자의 속성

또 다른 최초의 독자는 바로 〈인터스텔라〉의 과학 자문이자 〈테넷〉의 과학적 감수에도 도움을 준 물리학자 킵 손이었다. 놀란 감독은 〈인터스텔라〉를 제작하면서 양자물리학과 초끈 이론을 오랫동안 공부했고, 이해할 수 없는 부분에서는 손의 설명을 들었다. "저는 항상 물리학과 천문학에 관심이 많았는데, 킵은 훌륭한 선생님이었습니다." 놀란의 말이다. "항상 인내심을 갖고 상대가 모르는 것에 대해 잘 이해하죠. 그리고 물리학자나 수학자가 아닌 사람들에게 설명하는 것도 즐깁니다." 손은 〈오펜하이머〉에서도 비공식 자문으로 활동하며 놀란이 필요할 때마다 도움을 주었다. "킵은 실제로 오펜하이머가 연 세미나에도 참석한 적이 있습니다." 놀란의 말이다. "정말로 만나서 강의를 듣기도 했다네요."

놀란은 자기가 뭘 하는지 주변에 거의 알리지도 않고 혼자 각본을 작성했다. 일단 각본을 완성하자 시각 효과 감독 앤드루 잭슨, 촬영 감독 호이터 판 호이테마, 캐스팅 디렉터 존 팝시데라 등

가장 자주 연락하는 협업자들에게 비공식적으로 연락을 하기 시작했다. "크리스는 각본을 완성하자마자 '이건 내가 당장 할 수 있는 일이고, 시기적으로도 지금이 가장 적절하니 바로 착수해야겠다'고 생각한 것 같아요." 토머스는 말했다.

새 집

놀란은 시나리오의 기밀을 유지하고자 '가젯(오피가 원자 폭탄을 지칭할 때 썼던 암호명이다)'이라고 불렀고, 계속 각본을 편집하면서도 토머스와 함께 2000년대 초 이후 신경 쓸 일이 거의 없던 자리를 주선했다. 바로 신작 영화에 투자해줄 제작사를 찾는 것이었다. "진작부터 다른 제작사에서 만들게 될 확률이 높다는 걸 알고 있었습니다." 토머스의 말이다. "그래서 새로운 단계를 구축하고자 발품을 좀 팔았죠."

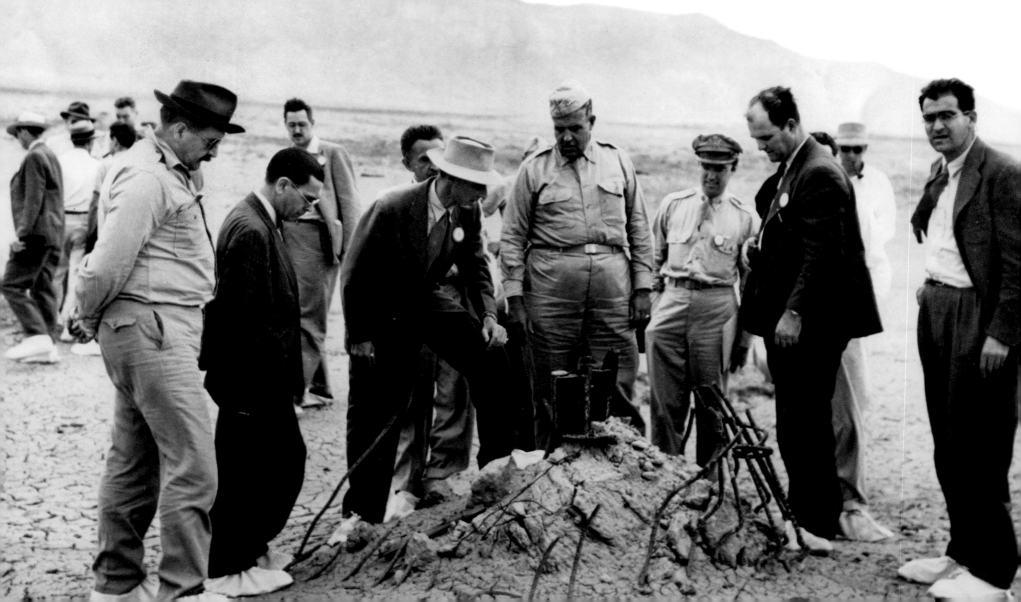

"《오펜하이머》는 운 좋게도 제작에 관심 있는 사람들이 많았기 때문에 이 과정조차 정말 즐거웠습니다."

– 에마 토머스

위 J. 로버트 오펜하이머가 자신의
상징인 파이프를 물고 있는 모습.

2021년 9월, 만족스러운 각본을 완성한 놀란과 토머스는 제작사 대표들을 사무실로 초대하여 시나리오를 읽어보게 했다. "이렇게 스튜디오에 각본을 제출해보는 건 아마 2006년 〈프레스티지〉가 마지막이었던 것 같습니다." 토머스의 말이다. "하지만 이번 〈오펜하이머〉는 운 좋게도 제작에 관심 있는 사람들이 많았기 때문에 이 과정조차 정말 즐거웠습니다. 비즈니스에 대해 잘 아는 현명한 사람들이 각본을 읽고 의견을 제시해주어서 정말 좋았습니다."

결국 낙찰자는 유니버설로 선정되었다. "당연하지만 유니버설에서 제작 의사를 밝히자 정말 기뻤죠." 토머스의 말이다. "이 영화가 제작되어야 하는 방식과 반드시 웅장한 극장 경험이 되어야 한다는 점을 잘 이해하는 것 같았고, 그 점은 우리에게 정말 중요했습니다."

놀란 감독의 차기작은 〈오펜하이머〉가 될 거라는 소문이 업계에 돌기 시작하자, 놀란은 《아메리칸 프로메테우스》의 원작자 카이 버드와 마틴 셔윈을 뉴욕 트라이베카의 호텔로 초대해 점심을 함께했다. 원래 워싱턴 D.C.에 살던 버드는 놀란 감독을 만나 책에서 어떤 부분이 각본에 반영되었는지 질문을 쏟아 내기 시작했다. "놀란은 정말 매력적이고 감성과 지성 양면에서 모두 탁월한 사람이었습니다." 버드의 말이다. "저도 '어떤 도움이든 기꺼이 드리고 싶습니다. 딱 보니까 드디어 제대로 해낼 사람이 나타난 것 같네요'라고 말했죠."

하지만 이 점심 자리에는 중요한 사람이 하나 빠졌다. "정말 애석한 점은 2021년 9월에 마틴 셔윈이 굉장히 아팠다는 겁니다." 버드는 말했다. 《아메리칸 프로메테우스》 저술에 25년을 투자했던 마틴 셔윈은 2년 전 소세포 폐암 진단을 받았고 이미 여러 치료법이 실패한 상태였다. "2021년 8월에는 굉장히 마르고 쇠약해져 있었어요. 보고 있기가 가슴 아플 지경이었죠." 버드는 말했다. "그래서 2021년 9월에 놀란을 만나러 뉴욕까지 갈 수 있는 상태가 아니었습니다. 그래서 제게 모든 걸 부탁했어요." 버드는 매우 즐거운 점심 식사를 마치고 돌아와 셔윈에게 자신이 보고 들은 모든 걸 신나게 이야기해주었다. 그리고 2021년 10월 6일, 셔윈은 세상을 떠났다. 하필 이 날은 놀란 감독이 〈오펜하이머〉를 차기작으로 발표하고 2023년 7월 21일

에 개봉할 것이라 알리는 공식 보도자료를 배포할 예정이었다. 셔윈의 부고를 들은 놀란은 보도자료 배포를 잠시 보류하고 이 비보를 함께 전해도 될지 셔윈의 가족과 버드의 허가를 받으려고 이틀을 더 기다렸다. "정말 멋진 사람입니다." 버드는 말했다. 결국 보도자료에는 셔윈의 부고가 함께 실릴 수 있었다.

2022년 2월, 영화가 슬슬 본격적인 제작에 들어갈 즈음 놀란 감독은 드디어 버드에게 보여줄 수 있을 정도로 각본의 완성도가 높아졌다고 생각했다. 두 사람은 트라이베카 호텔에서 다시 만났고, 놀란은 버드에게 179페이지로 멋지게 제본되어 '가젯'이라는 제목이 적힌 각본을 선물했다. "제게는 정말 감동적인 경험이었습니다." 버드의 말이다. "마티와 함께 책을 쓰면서 고민했던 모든 이야기를 다시금 되짚어볼 수 있었죠. 정말 훌륭한 각본이라고 생각합니다. 인생 전체에 대해 이야기하면서도, 큰 줄기는 오펜하이머의 생애 속 승리와 비극에 초점을 맞추고 있습니다. 오펜하이머의 유년기와 키티에 대해 능숙하게 풀어내고, 첫사랑이었던 진 태트록에 대해서도 잘 다루

었으며, 그로브스 장군과 오펜하이머의 관계도 보여줍니다. 정말 잘 만들었습니다."

또한 버드는 놀란 감독이 1954년 청문회 장면도 잘 각색해 냈다고 생각했다. "오펜하이머의 놀라울 정도로 무력한 자기방어 능력을 잘 포착해 냈습니다. 한번은 아예 '다 지어낸 이야깁니다'라고 했다가 의원 하나가 '왜 그런 겁니까?'라고 물으니까 '제가 멍청이라서요'라고 할 정도였다니까요."

놀란은 버드에게 고증 오류가 있는지 자세히 살펴달라고 부탁하기도 했다. 그런 오류는 딱 하나만 찾을 수 있었다. 그리고 놀란은 그 실수를 이미 알고 있었다. 오펜하이머가 증언에서 말을 잘못 꺼낸 부분이었고, 속기록에서 직접 발췌한 실언이었다. 그리고 놀란은 이미 그 실수를 바로잡는 중이었다. "디테일 하나하나에 얼마나 신경을 쓰는지 잘 알 수 있었습니다." 버드의 말이다. "확실히 과학적으로 심도 있는 질문에 오랫동안 관심을 가져온 게 분명했습니다. 다만 이번 영화의 장르는 SF가 아닐 뿐입니다. 그보다는 매우 고증에 철저한 영화죠. 저조차 놀라울 정도로 말이죠."

위 1946년 촬영된 로스앨러모스 풀러 로지의 사진. 맨해튼 프로젝트 과학자들의 구내식당으로 쓰였으며, 크리스토퍼 놀란이 1946년 신의 배경으로 여러 차례 사용했다.

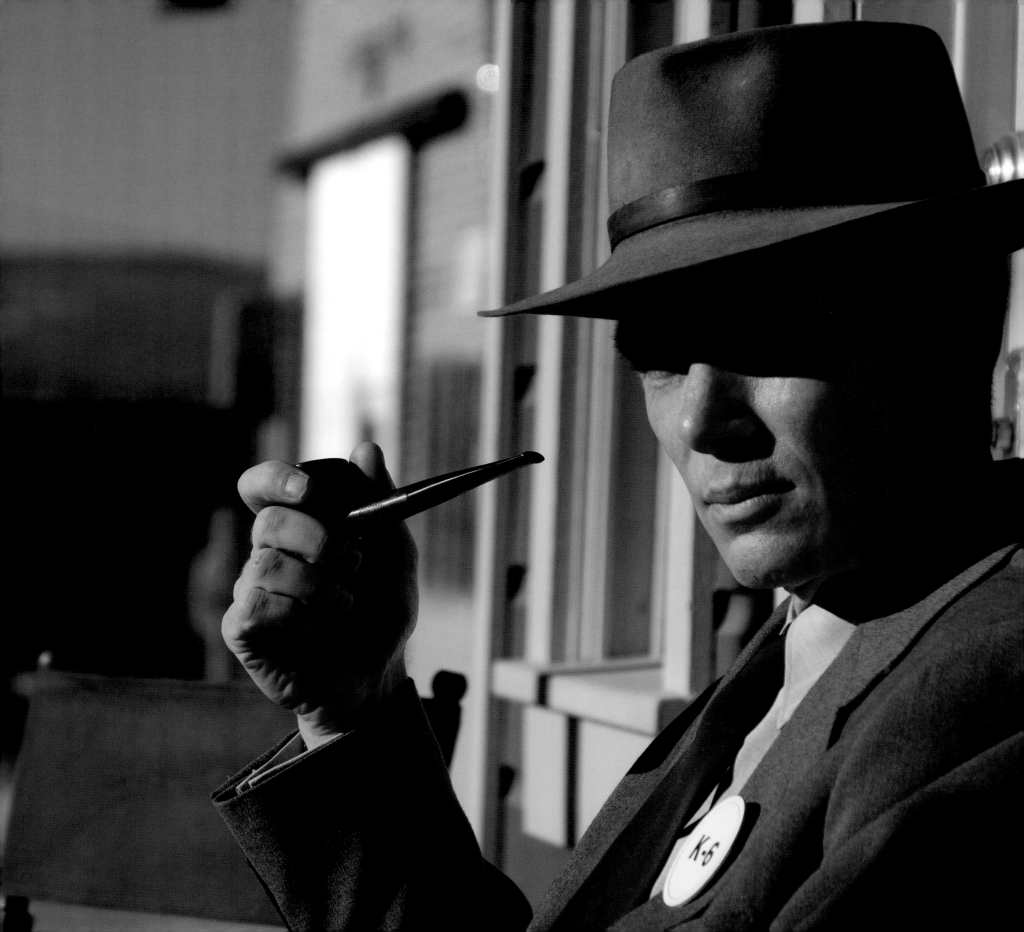

오피를 찾아서

"영화는 온갖 다양한 방식으로 스케일을 갖출 수 있습니다. 제 생각에 이 이야기의 스케일은 인류 전체와 그들이 보이는 다양한 얼굴들을 전부 포괄할 정도입니다."

– 크리스토퍼 놀란

놀란 감독은 각본을 완성했지만 아직 크나큰 난관이 남아 있었다. 이제 인류 역사상 가장 중요하다고 꼽히는 순간의 중심에 선, 괴팍하고 카리스마 넘치는 인물의 연기자를 찾아야 하는 것이었다. 관객들을 오펜하이머의 머릿속으로 완전히 몰입시키고 싶었던 만큼, 각본 속 무대 연출마저도 1인칭 시점으로 작성되어 있었다. "오펜하이머는 기발하면서 복잡한 사람입니다. 가끔씩 성질이 더러워지기도 했고요."《아메리칸 프로메테우스》의 공동 저자, 카이 버드의 말이다. "학생들에게는 너그러웠지만, 지식이 얕거나 기본에 충실하지 못한 고위층 앞에서는 엄청나게 무례해질 수 있었습니다. 그뿐만 아니라 오펜하이머의 다정하고, 불안하고, 취약한 부분까지도 놀란이 잘 포착해 냈다고 생각합니다."

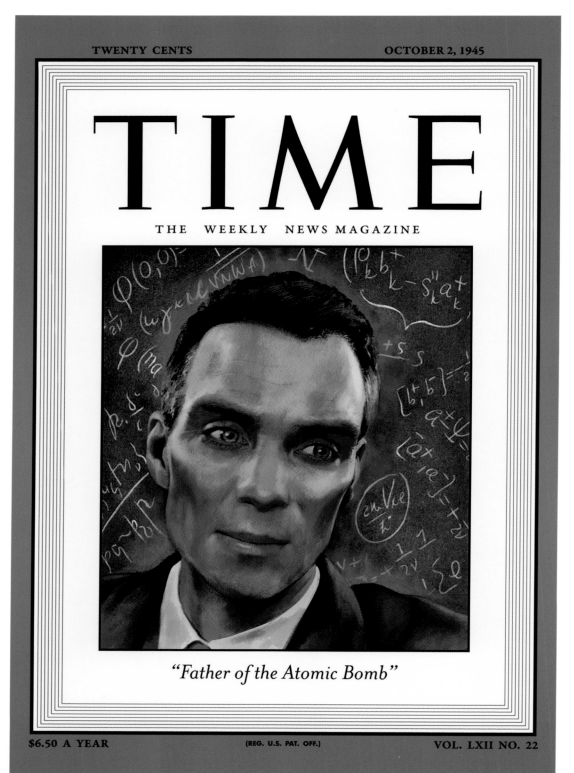

TWENTY CENTS OCTOBER 2, 1945

TIME

THE WEEKLY NEWS MAGAZINE

"Father of the Atomic Bomb"

$6.50 A YEAR (REG. U.S. PAT. OFF.) VOL. LXII NO. 22

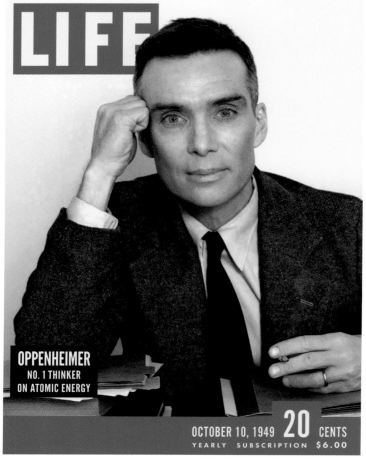

LIFE

OPPENHEIMER
NO. 1 THINKER
ON ATOMIC ENERGY

OCTOBER 10, 1949 **20** CENTS
YEARLY SUBSCRIPTION $6.00

그로브스의 표현을 빌리자면 오펜하이머는 "야망이 지나친 사람"이기도 했다. 그도 그럴 것이 학생들이 겨우 알아들을 정도의 조곤조곤한 어조로 강의를 하던 교수가, 수천 명의 과학자와 지원 인력을 사막 한복판에 갖다 놓고 2차 세계대전의 유일한 종식 수단인 동시에 불가능해 보이는 목표였던 핵무기 개발을 해내는 리더로 변신했으니. "오펜하이머가 특별한 점은 그가 과학자라는 게 아니라, 단순한 과학의 범주를 벗어나 한 조직을 구축할 수 있었기 때문입니다." 수석 조감독 닐로 오테로는 말했다.

놀란과 토머스는 영화의 제작사를 선정하기도 전에 우선 캐스팅 디렉터 존 팝시데라에게 연락을 취했다. 팝시데라는 두 사람이 2000년작 〈메멘토〉 때부터 거의 모든 영화에서 함께 작업한 협력자였다. "보통 크리스가 각본을 완성한 후에는 제가 가장 먼저 읽어본다는 일종의 루틴이 정해져 있습니다." 팝시데라는 말했다. 주연 배우의 경우 놀란 감독은 3시간에 가까운 러닝 타임

동안 관객을 사로잡을 수 있는 존재감과 확실한 프로 의식까지 갖춘 배우를 원했다. 하지만 놀란의 〈오펜하이머〉에는 엄청난 수의 배우진 사이에서도 자기 일을 해낼 수 있는 주연 배우가 필요했다. 자신감이 넘치면서도 관대하고, 확실히 돋보이는 주도적 연기를 펼치면서도 주변에서 벌어지는 역사의 소용돌이를 위한 공간을 남길 수 있어야 했다. 여기에 실제 오펜하이머처럼 마른 체격에 날카로운 파란 눈까지 갖춘다면 말할 것도 없고.

놀란은 특정 배우를 염두에 두고 각본을 쓰지는 않았지만 이내 킬리언 머피를 제일 먼저 떠올렸다. 킬리언 머피는 지금까지 놀란의 영화에 다섯 번 캐스팅되면서도 전부 주연이 아닌 조연을 맡았었다. "킬리언 머피가 현 세대 최고의 배우 반열에 든다는 건 확실히 알고 있었습니다." 놀란의 말이다. "하지만 지금껏 어울리는 주연 자리가 마련된 적이 없었는데, 이번 역할이야말로 정말 완벽해 보였습니다." 놀란 감독은 머피라는 배우가 관객들을 오펜하이머의 편으로 세울 수 있을 거라고 보았다. "관객들을 오펜하이머의 시각과 의식에 완전히 몰입시키고, 주변에서 벌어지는 사건의 관찰을 마치 가이드처럼 안내할 수 있는 배우가 필요했습니다." 놀란의 말이다. "그러려면 어느 정도 공감 반응, 즉 배우가 관객을 위해 스스로의 의식을 열어주는 능력이 필요합니다. 그런 능력을 갖춘 배우는 몇 없습니다. 지금껏 함께 일했던 배우 중에 그 희귀한 자질을 가장 잘 갖춘 인재가 바로 킬리언입니다."

캐스팅 과정은 매우 간단했다. "그러니까 어떻게 됐냐면, 크리스가 킬리언에게 전화하더니 '저기, 주연으로 쓰고 싶은 자리가 하나 생겼는데'라고 말하더군요. 그랬더니 킬리언은 각본도 안 읽어보고 거의 승낙했어요. 서로를 잘 알면서 좋은 관계를 맺고 있는 사람과 함께 일할 수 있다는 건 정말 멋지죠." 토머스의 말이다.

"킬리언은 확실히 무게감이 있는 배우입니다." 팝시데라도 거들었다. "지적으로 보이면서도 약간의 장난기와 신비감을 갖추고 있죠. 킬리언의 눈빛 뒤에는 오펜하이머와 꼭 닮은 어두운 고뇌가 있습니다." 팝시데라의 말에 따르면 머피는 놀란 감독이 선호하는 배우상이라고도 했다. 헌신적이고, 밝고, 복잡하면서 분별력을 갖춘 배우. "딱히 복잡할 거 없습니다. 마음에 들면 함께하

페이지 32 로스앨러모스의 사무실 밖에 앉아 있는 오펜하이머(킬리언 머피).

옆 페이지 오펜하이머의 사진을 머피로 대체하여 재현한 〈타임〉지 1945년 10월호와 〈라이프〉지 1949년 10월호의 소품.

오른쪽 파이프와 안경을 든 오펜하이머의 상징적 사진을 재현해 보이는 머피.

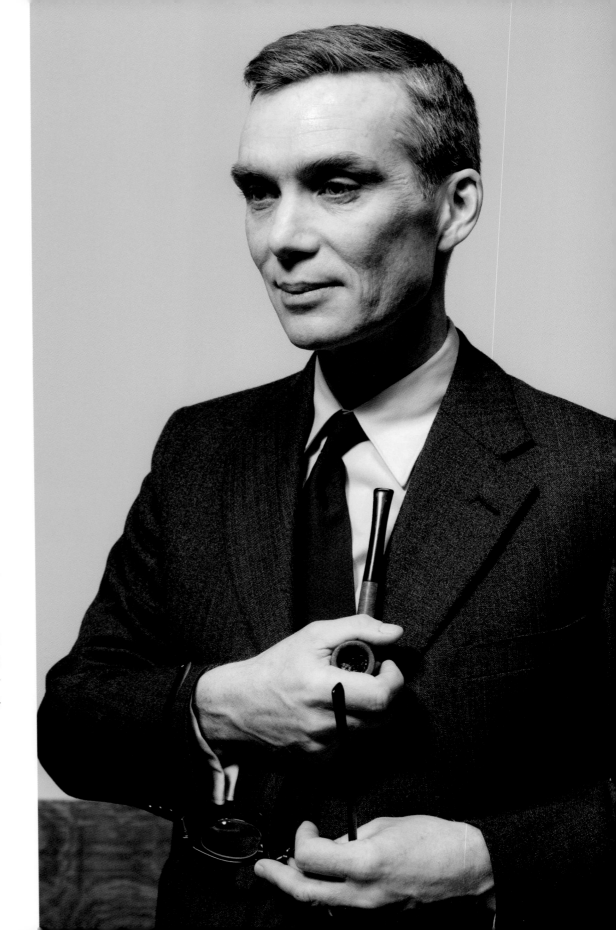

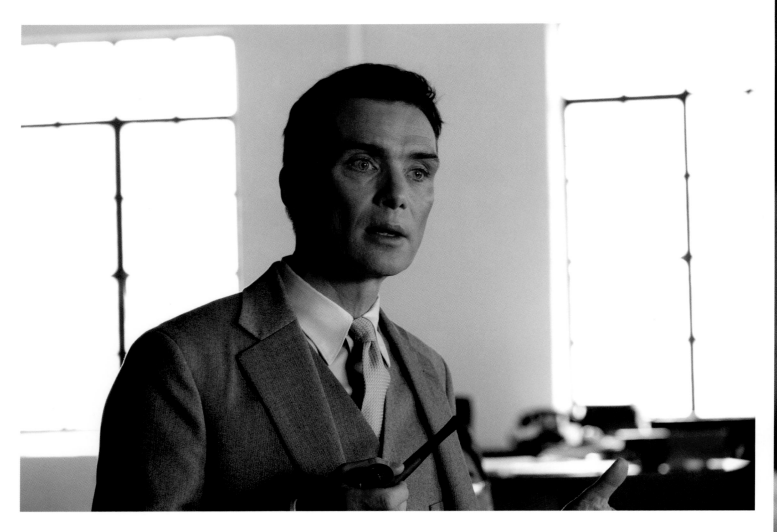

는 거죠." 팝시데라의 말이다. "굳이 자존심 세울 것도 없고요. 결국 일인 걸요."

　오펜하이머 역은 이 아일랜드 출신 배우가 쌓아온 특출난 커리어 중에서도 가장 중요한 역할일지 모른다. 머피는 2002년 대니 보일 감독과 찍었던 묵시적 스릴러 영화, 〈28일 후〉로 큰 성공을 거둔 이래 수많은 배우들이 꿈꿀 만한 커리어를 쌓아왔다. 그리고 보일과 영화를 만든 후 얼마 지나지 않아 '다크 나이트 트릴로지'의 첫 작품, 〈배트맨 비긴즈〉의 주연 역할 오디션을 보면서 놀란과 첫 인연을 맺게 된다. 배트맨 슈트까지 입고 연기를 선보인 머피는 가면 아래에서도 감정을 표현해 내는 능력으로 놀란에게 깊은 인상을 심어주었다. "킬리언의 강점이라면 바로 그 눈이라고 생각합니다." 팝시데라의 말이다. "그 눈은 정말 어둡고 신비로우면서 복잡한 내면이 비치는 창문과도 같으며, 크리스는 항상 그 점을 정말 마음에 들어 했습니다." 비록 주연 역할은 크리스천 베일에게 넘어갔지만, 놀란은 머피를 배트맨의 숙적인 조너선 크레인 박사이자 공포 가스로 희생자들을 괴롭히는 빌런 '스케어크로우'로 섭외한다.

　이 역할을 계기로 머피는 현 세대 가장 재능 있는 배우 중 하나로 자리매김했다. 또한 이런 할리우드 작품뿐만 아니라 평단의 극찬을 받은 연극 연기부터 닐 조던의 코미디 드라마 〈플루토에서 아침을〉, 아일랜드 내전을 다룬 드라

위 1930년대 버클리 신 세트장에서의 오펜하이머(킬리언 머피).

오른쪽 건축가, 공학자, 화학자 및 기술자 조합의 미팅을 광고하는 칠판 앞에 선 오피(머피). 버클리 과학자들로 구성된 이 모임은 후일 동료 과학자이자 친구였던 어니스트 로런스와 충돌하는 배경이 된다.

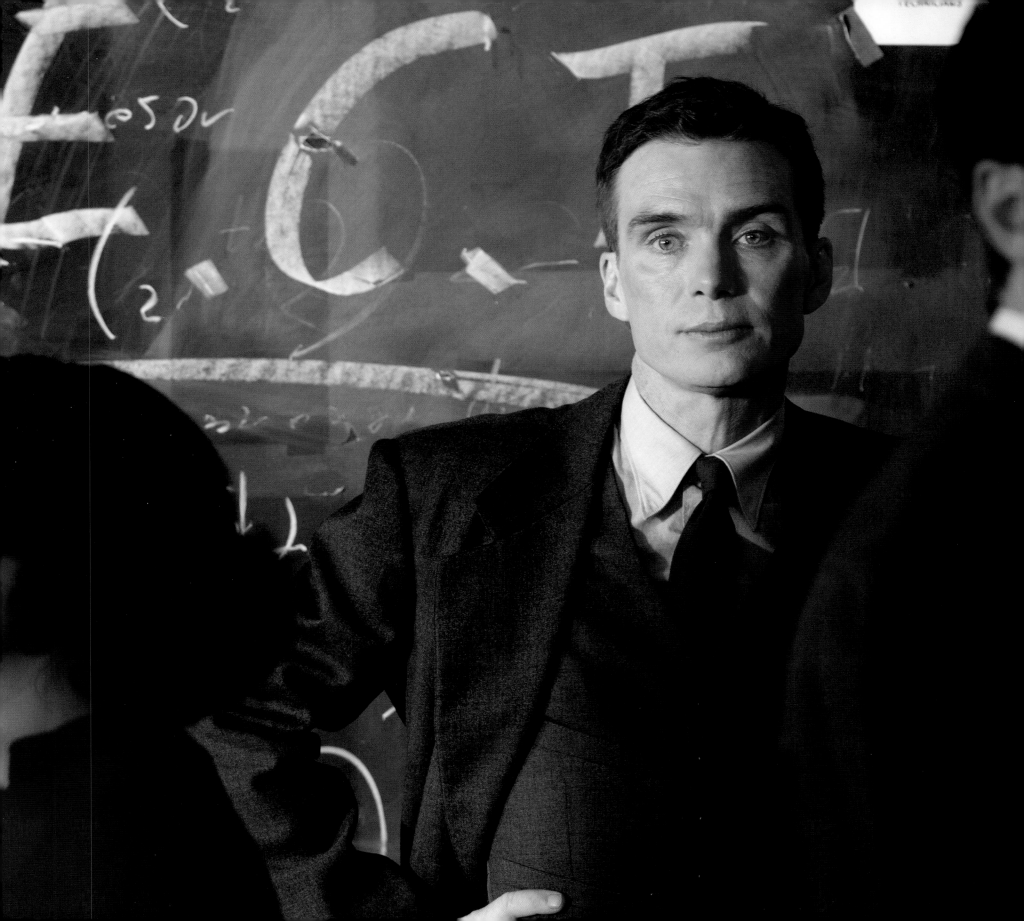

"정말 꿈만 같았습니다. 항상 크리스의
영화에서 주연을 맡는 게 꿈이었거든요."

— 킬리언 머피

마이자 그에게 칸 영화제 황금종려상을 가져다준 켄 로치의 〈보리밭을 흔드는 바람〉과 같은 인디 영화 출연 등으로 균형적인 활동을 보여주었다. 이후 〈다크 나이트〉와 〈다크 나이트 라이즈〉에서의 카메오 출연에 이어 2010년작 〈인셉션〉에서도 중추적인 역할을 맡는다. 이 작품에서는 비교적 작은 역할이지만 오스트레일리아 에너지 대기업의 후계자인 로버트 피셔 역을 맡아, 리어나도 디캐프리오가 분한 코브의 잠재의식 주입 팀에게 납치되어 꿈속에서 아버지의 회사를 해체하도록 세뇌당하는 열연을 펼쳤다.

그 후 머피는 2013년부터 2022년까지 방영된 인기 BBC TV시리즈, 〈피키 블라인더스〉에서 복잡미묘한 주연 역할을 맡는다. 여기서는 PTSD에 시달리는 1차 세계대전 참전 용사이자 잉글랜드 버밍엄의 무자비한 갱단 리더인 토미 셸비 역을 연기했다. 셸비의 실감 나는 연기를 보여주고자 수행했던 배역 연구는 나중에 놀란 감독의 〈덩케르크〉에서 침몰선에서 구출돼 쉘 쇼크에 빠진 이름 없는 장교를 연기할 때도 유용하게 활용되었다. 이것도 작은 역할이었지만 머피는 엄청난 공감 능력을 발휘하는 연기를 보여주었다. 팝시데라에 따르면 머피가 놀란의 영화에서 맡았던 모든 조연은 여러 면에서 이번 오펜하이머 속 주연으로 이어진다고 한다. "킬리언은 오랫동안 우리 가족과도 같았습니다." 팝시데라의 말이다. "본인도 크리스 같은 감독과 둘도 없는 특별한 관계를 쌓고 있다는 걸 잘 알고 있었죠. 그리고 크리스처럼 다작을 하는 감독이 즐겨 찾는 협력자가 된다는 건 우리 모두가 노력하고 추구할 만한 일입니다."

영화에 공식 캐스팅된 머피는 6개월 동안 이 일생일대의 배역을 준비한다. "정말 꿈만 같았습니다." 머피의 말이다. "항상 크리스의 영화에서 주연을 맡는 게 꿈이었거든요." 배역 연구의 일환으로《아메리칸 프로메테우스》를 비롯해 오펜하이머에 대해 찾을 수 있는 자료를 모두 숙독하는 것은 물론, 생전의 연설 영상도 시청했다. 또한 오펜하이머의 체격까지 재현하려는 일환으로 체중을 약 12.5킬로그램이나 감량한다는 어려운 결정을 내리기도 했다. "그렇다고 크리스천 베일처럼 하

려는 건 아니었고요." 머피는 〈머시니스트〉나 〈파이터〉와 같은 작품에서 극단적인 체중 조절을 보여준 바 있는 친구를 빗대어 농담을 했다. "그런 짓은 훨씬 젊었을 때나 할 수 있는 겁니다." 머피의 말이다. "지금은 나이도 먹었는데 그랬다간 당장 몸에서 '뭔 개짓거리냐?' 하는 반응이 나오겠죠."

머피는 그저 칼로리 섭취량만 줄여도 골초로 유명했던 오펜하이머의 체격(《아메리칸 프로메테우스》에 따르면 채 59킬로그램을 넘지 않았다고 한다)을 잘 구현할 수 있겠다고 생각했다. 이런 체중 감량은 배역 준비에서 가장 힘든 노력이면서 충분한 결실을 가져다주기도 했다. "그 특유의 윤곽선을 표현하고 싶었습니다. 오펜하이머가 거의 쇠약할 정도로 깡마른 사람이었다는 건 누구나 알고 있으니까요." 머피의 말이다. "사람을 완전히 똑같이 따라 하려는 건 아니지만 그런 상징성은 갖추는 게 정말 중요할 거라고 생각했습니다."

본격적인 제작이 다가오는 가운데, 머피는 오펜하이머가 사용하던 대서양 중부 억양에 대해 연구했다. 이 괴상한 억양은 독일계 이민자 아버지와 유럽 출신 보모들과 함께 뉴욕 상류 계층에서 어린 시절을 보내고, 젊은 시절에도 영국 케임브리지, 독일 괴팅겐, 스위스 취리히, 네덜란드 레이던에 머물면서 만들어진 산물이었다. "정말 특이한 사람이었습니다." 머피의 말이다. "그 당시에도 전통적인 미국 억양으로는 들리지 않았죠. 크리스는 〈미스터 로저스〉를 예로 드니까 좋아하더군요. 여기에 오손 웰즈도 좀 섞었고요. 괴상하고 느릿한 어조에 대서양 중부 특유의 과잉 발음이 섞이자, 미국식 영어라기보다는 영국식에 좀 더 가까워지면서 오펜하이머만의 독특한 억양이 완성되었습니다. 그런 식으로 말하는 사람은 더 없었어요."

오피의 독특한 억양을 소화하고자, 머피는 일상생활에서도 최대한 오펜하이머처럼 말하면서 반복 숙달에 들어갔다. "그렇다고 성대모사를 한 건 아니고요." 머피의 말이다. "그런 특기는 없습니다. 억양은 따라 할 수 있죠. 하지만 바로바로 나오지는 않아요. 억양에 숙달되는 건 헬스장에 가는 것과 비슷합니다. 저 같은 경우는 발성 요령을 터득하는 데 오랜 노력이 필요합니다. 어쨌든 오펜하이머 특유의 억양을 표현할 수 있을 정도로 확실히 자연스러운 경지에 도달해야 했으니까요."

또한 머피는 오펜하이머의 영상을 보면서 파이프와 담배를 쥐는 방식을 연구하던 도중, 오피가 왼손을 엉덩이에 얹을 때가 많다는 걸 포착했다. "이점도 활용했습니다." 머피의 말이다. "연기를 할 때는 이런 신체적 특징이 드러나기 시작하죠." 이처럼 카메라가 돌 동안 자연스러운 연기를 할 수 있도

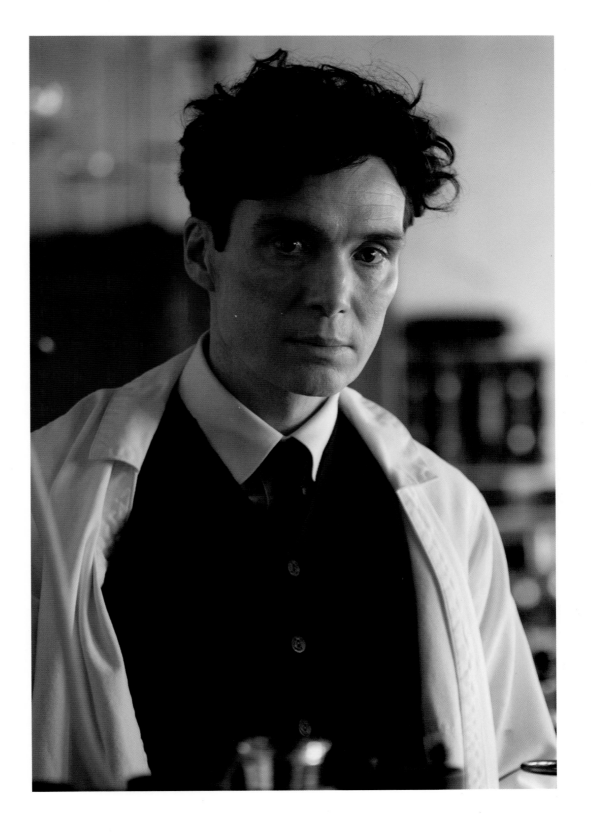

록 최대한 준비했다. "흡수할 수 있는 걸 극한까지 흡수해도 촬영장에 도착하면 대부분 그냥 꺼내지도 않게 됩니다." 머피는 자신의 연기 방식에 대해 설명한다. "하지만 그 뒤편에서 그대로 배경이 되죠. 삼투압처럼 우러나오게 됩니다. 중요한 건 '액션'과 '컷' 사이의 순간이고, 진실은 바로 그 사이의 순간에 존재하는 것입니다. 지금껏 읽던 그 모든 에세이나 영상이 아니라요. 그건 배경으로 녹아들죠."

앙상블의 캐스팅

오펜하이머의 적임자를 찾는 건 놀란과 팝시데라의 첫 번째이자 가장 시급한 일이었지만, 본격적인 프로덕션에 들어가기 전 몇 달 동안에도 엄청난 과제를 수행해야 했다. 우선 79개의 배역을 맡길 배우들부터 캐스팅해야 했다. 스트로스, 그로브스, 키티, 진 태트록, 알베르트 아인슈타인 그리고 해리 트루먼 대통령 등은 그저 시작에 불과했다.

놀란의 철학은 대규모 캐스팅이 그 자체로 특수 효과가 되어준다는 것이었다. "영화는 온갖 다양한 방식으로 스케일을 갖출 수 있습니다." 놀란의 말이다. "이런 대규모 캐스팅 자체가 마음에 듭니다. 제 생각에 이 이야기의 스케일은 인류 전체와 그들이 보이는 다양한 얼굴들을 전부 포괄하는 정도입니다. 또한 스타 배우들은 스타 배우인 이유가 있습니다. 사람을 끌어당기는 카리스마를 갖추고 있죠. 그래서 다른 방식으로는 도달할 수 없는 경지로 관객들을 끌어들입니다."

놀란이 각종 영화계 거물들을 끌어들인 이유는 흥행이 아니라 예술적인 면에서의 선택이었다. 조연 인물 중 상당수는 생전에 노벨상을 수상했거나 맨해튼 프로젝트에 관한 책을 집필한 바 있어, 거의 모두가 각자 영화 하나씩은 만들 수 있을 정도의 위인들이다. "우리가 논의했던 것 중 하나는 이 사람들이 당대 학계의 거물들이었다는 겁니다." 팝시데라의 말이다. "그런 중요한 역할을 일개 무명 배우에게 맡기는 건 크리스의 철학이나 영화의 톤에도 맞지 않았습니다. 그래서 실제 역사에서 각 인물들이 얼마나 위인이었는지 함축적으로 표현할 수 있는 배우들로 캐스팅을 구성하려고 정말 열심히 노력했습니다." 이 배역에 어울리려면 유명할 뿐만 아니라 지적으로 보이는 배우를 찾는 것도 중요했다. "이 영화에 등장하는 모든 인물들의 특징은 하나하나가 한 시대를 풍미했던 최고의 인재들이었단 겁니다." 팝시데라의 말이다. "굉장히 똑똑해 보이고 지적인 분위기를 풍겨서, 핵분열과 핵융합에 대한 이야기를 화두에 올려도 그럴듯해 보이는 배우를 찾아야 했습니다. '이 사람이 영화에 어울리려나?'라는 주제로 정말 많은 논의를 거쳤습니다."

놀란은 주요 배역의 캐스팅 후보들마다 직접 연락하고 초대해서 대본 리딩 및 역할 논의를 거쳤다. "실제로 만나게 되니 얼마나 기뻤는지 모릅니다." 놀란이 키티를 맡기기에 완벽하다고 판단한 배우, 에밀리 블런트의 말이다. "크리스를 만나는 자리에서도 어떤 제안을 받게 될지 확신하지 못했습니다. 그렇게 몇 시간 정도 이런저런 이야기를 하다가 결국 대본에 대한 이야기로 넘어갔습니다 크리스의 말로는 '특별한 역할이지만 큰 역할은 아닙니다'라더군요. 그래서 저도 '신하나만 찍어도 상관없습니다. 하겠습니다'라고 했죠. 그랬더니 크리스는 '그래도 이 모든 이야기

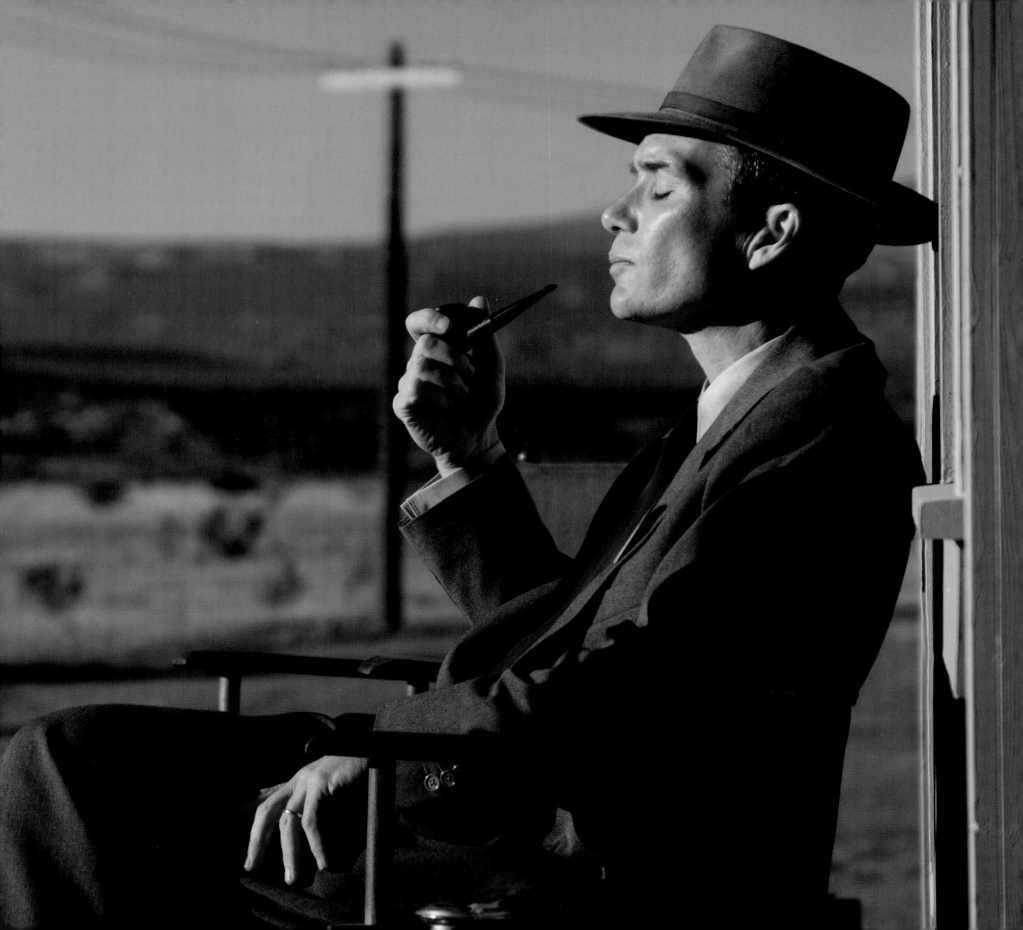

에서 인간적인 면모를 상당히 책임지는 역입니다. 한번 봐줬으면 좋겠어요'라고 했습니다."

또한 놀란 감독은 그로브스 장군 배역을 맡기려고 맷 데이먼에게도 연락했다. 데이먼은 〈인터스텔라〉에서 집으로 절박하게 돌아가고 싶어 하는 고립된 우주비행사 역을 맡은 바 있었다. "저는 항상 제가 좋아하는 영화의 제작자들과 함께 작업할 기회를 찾고 있습니다." 데이먼의 말이다. "전화번호부를 대본으로 던져줬어도 받았을 겁니다. 그런데 이 대본의 스토리는 최고더군요." 로버트 다우니 주니어의 경우 놀란이 스트로스 제독 역으로 처음 생각한 캐스팅이었는데, 역시 손쉽게 승낙을 받아냈다. "놀란의 연락을 받았을 때는 머릿속이 하얘졌습니다." 다우니의 말이다. 블런트와 마찬가지로 다우니는 대본 리딩 및 논의를 위해 놀란과 첫 만남을 가졌다. "얼마나 매력적이고 지적인 사람인지 잊고 있었습니다. 정말 존경스럽죠. 이 영화가 단순한 오락물

을 만드는 게 아니라 놀란에게 얼마나 큰 의미를 가지고 있는지 체감할 수 있었습니다."

놀란과 팝시데라는 맨해튼 프로젝트에 참여한 과학자들을 캐스팅할 때도 역사 속 실제 인물과 매칭시키려고 노력했는데, 그중 상당수는 히틀러를 피해 피난을 왔다가 로스앨러모스에 합류한 사람들이었다. "우리 둘 다 이 인물들을 매우 구체적으로 묘사하면서 마땅한 역사적 존중을 담아내고자 했습니다." 팝시데라의 말이다. "대충 아무 미국인이나 불러다 놓고 어울리지도 않는 역할을 맡기고 싶지는 않았습니다."

연구자 로런 샌도벌과 공동 프로듀서 앤디 톰슨은 각 인물별 사진 자료를 첨부한 폴더를 하나씩 만들어 놓고, 각각의 인적 사항과 외모뿐만 아니라 부모의 생김새와 직업 그리고 가족들이 미국에 정착한 방식까지 전부 목록으로 정리했다. 그런 다음 팝시데라는 인재들을 폭넓게 살피

면서 마치 큰 퍼즐을 하나하나 맞추듯 각 인물별로 어울리는 배우를 매칭했는데, 그 범위가 어찌나 광대했는지 미국에 거의 진출한 적이 없는 유럽 배우들도 포함되어 있었다.

〈오펜하이머〉에서 가장 중요한 역할을 제외한 배역들은 거의 전부 대면 오디션이나 영상 오디션을 진행했다. "연기 경력이 거의 50년인 제임스 리마도 직접 와서 대본 리딩을 했습니다." 팝시데라는 말했다. 영화 팬들이라면 1979년작 〈워리어〉의 에이잭스나 1982년작 〈48시간〉에서 닉 놀테와 에디 머피에게 쫓기던 알베르트 간츠 역의 이 배우를 기억할 것이다. 리마는 오디션을 거친 후 헨리 스팀슨 전쟁부 장관 역으로 캐스팅되었다. 팝시데라는 이렇게 말했다. "나중에 저한테 메일을 한 통을 보냈더군요. '최근 30년 동안 오디션을 본 적이 없는데, 막상 참가하게 되니까 정말 즐거운 기분이었습니다. 제가 왜 배우가 되었는지 다시금 되새길 수 있었습니다'

라고요. 우리 오디션은 아마 이런 분들에게 업계의 소속감을 다시 느끼게 하면서 지금까지 안주해 있던 안전 구역 밖으로 나오도록 끌어낸 게 아닌가 싶습니다. 자기가 노력해서 직접 배역을 따게 되니까요."

"존이 구성한 앙상블은 매력적인 모습과 능력을 갖췄지만 지금까지 잘 알려지지 않았던 사람들에게 슈퍼 스타들을 붙여준 멋진 조합이라고 생각합니다." 놀란 감독의 말이다. "이렇게 재능 있는 배우들과 촬영장에 함께하게 되어 정말 즐거웠고, 재미있는 점은 이런 앙상블이 정말 킬리언 같은 영화이자 오펜하이머 같은 이야기를 만들어 낸다는 겁니다. 믿을 수 없을 정도로 강력한 앙상블을 갖추면서도, 그 중심에 선 단 하나의 인물에게 엄청난 시선이 집중되는 독특한 조합이란 뜻이죠."

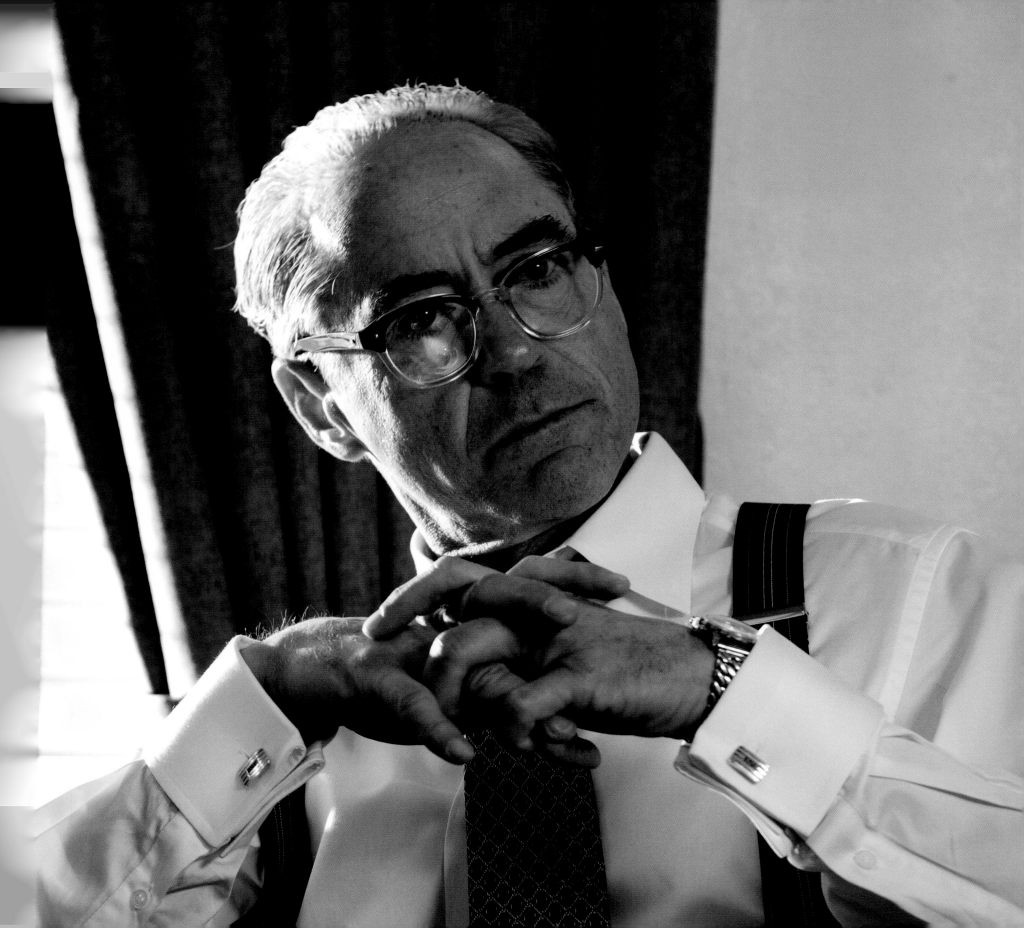

> "현 세대 최고의 배우 중 하나죠. 그런 배우와 함께 일할 수만 있다면 어떤 기회든 잡아보고 싶었습니다."
>
> – 크리스토퍼 놀란

루이스 스트로스 소장
로버트 다우니 주니어

놀란 감독의 이번 작품은 오펜하이머와 주요 대립자인 스트로스의 서로 교차하는 운명을 중심으로 하고 있지만, 스트로스 역의 캐스팅 면에서는 상당히 큰 난관을 해결해야 했다. 다들 오펜하이머는 알지만 스트로스라는 사람은 거의 들어본 적이 없다는 것이다. 그래서 놀란은 머피와 어깨를 나란히 하는 배우 중에서 보수적인 관료 역할을 믿고 맡길 만한 인재가 필요했다. "영화 속 캐릭터, 실제 인물이 갖췄을 다양한 면모와 복합적 동기 그리고 그로 인한 고뇌를 모두 포착해 낼 수 있는 배우를 섭외하고자 했습니다." 놀란의 말이다. "우리가 저지르는 행동의 동기를 스스로 정확히 파악할 수 있는 사람은 거의 없다고 생각합니다. 그래서 스트로스의 동기가 얼마나 복잡한지 표현할 수 있는 배우가 꼭 필요하다고 생각했습니다."

다우니의 오랜 팬이었던 놀란 감독은 이 배우야말로 모든 걸 소화할 수 있을 거라 생각했고, 덧붙여 스트로스가 오피에게 보여주었던 충격적 배신을 연기하기에도 잘 어울리는 매력과 외모까지 갖췄다고 여겼다. "크리스는 엄청난 카리스마를 갖춘 배우를 찾고 싶어 했습니다. 제 생각에도 실제 스트로스는 분명 그랬을 것 같고요." 에마 토머스의 말이다. "하지만 크리스는 아마 지금까지 맡았던 모든 배역들과 전혀 다른 역할을 로버트에게 맡기면서 색다른 시도를 하게끔 도전하게 만든다는 아이디어가 마음에 들었던 것 같아요." 게다가 놀란은 그냥 다우니와 같이 일해보고 싶기도 했다. "현 세대 최고의 배우 중 하나죠." 놀란 감독의 말이다. "그런 배우와 함께 일할 수만 있다면 어떤 기회든 잡아보고 싶었습니다."

다우니를 캐스팅한 결정적 이유 중 하나는 그 짙은 갈색 눈동자를 클로즈업하면 머피의 얼음처럼 푸른 눈동자와 멋진 대조를 이룰 것 같다는 데 놀란과 팝시데라 모두 동의했기 때문이다. "두 인물은 동류입니다. 그저 동전의 앞뒷면처럼 정반대일 뿐." 팝시데라의 말이다. "둘 다 지성과 의지 그리고 야망을 갖췄죠. 둘 다 눈이 크고 신장도 비슷합니다. 하지만 스트로스 역시 일개 인간이었습니다. 그저 질투심만으로 오펜하이머를 파멸시키려 시도했죠. 그래서 풀숲에 숨은 뱀처럼 언제든 배신해도 이상하지 않다는 의심이 들지 않을 만큼 소탈한 배우가 필요했습니다."

공교롭게도 다우니는 이미 스트로스에 대해 잘 알고 있기도 했다. 2차 세계대전과 냉전 등의 주제에 워낙 관심이 많았기 때문에, 신발 판매원부터 시작해 자수성가하여 백만장자 겸 종신 고위 정부 관료라는 입지를 이루어 낸 스트로스의 생애에 대해서도 잘 알고 있었던 것이다. "항상 스트로스에게는 이런 관점이 필요하다 싶은 게 하나 있었죠." 다우니의 말이다. "'나는 캘리포니아의 민주당원으로서 나랑 적대적 정치 스탠스를 가진 인물을 연기할 거야' 같은 인상은 주고 싶지 않았습니다. 그보다는 이 인물에게 정말 공감하게 되었죠. 버지니아 리치몬드 출신의 신발 판매원 유대인이 세기를 거치면서 종신

옆 페이지와 위 루이스 스트로스로 분장한 로버트 다우니 주니어.

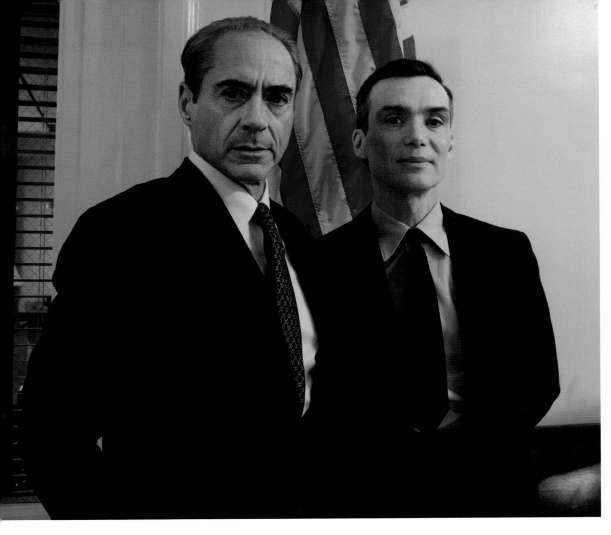

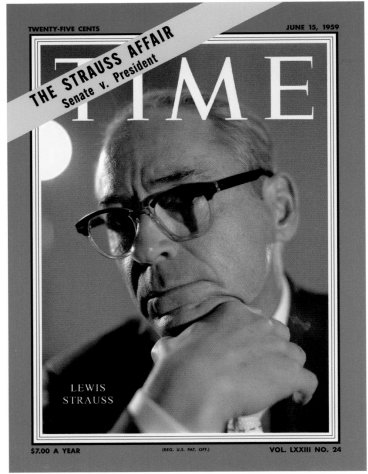

고위 관료의 자리에 오른다는 것은 정말 훌륭한 아메리칸 드림 아니겠습니까. 정말 한 시대를 풍미한 걸물이었다고 생각합니다."

오펜하이머와 마찬가지로 스트로스에 대한 애정도 점점 커졌다. 로버트 다우니 주니어에게 있어 가장 인상 깊었던 점은, 스트로스가 자기 이름을 남부식으로 발음해달라고 줄곧 주장하고 다녔다는 일화였다. "실제 영화에서도 나옵니다." 다우니의 말이다. "'저기, 이건 짚고 넘어가지. 난 '스트라우스'가 아니라 '스트로스'올시다.' 이렇게 계속 발음을 교정하고 다니죠. 여러모로 이 인물을 잘 요약해주는 말입니다."

스트로스와 오펜하이머는 모두 독일계 유대인 이민자(스트로스의 어머니는 오스트리아 출신이었다) 가정에서 태어났으나 공통점은 여기서 끝난다. 오피가 사립학교를 거쳐 박사 학위를 받은 '은수저'라 한다면, 스트로스의 성장기는 (긍정적인 면에서) 아주 소시민적이었다고 할 수 있다. 스트로스는 공립 고등학교를 나와 물리학을 공부하는 게 꿈이었지만, 장티푸스로 인해 졸업이 늦어지게 된다. 하필 1913~1914년 당시에 찾아온 경기 불황이 스트로스 집안의 사업에 큰 악영향을

끼치면서 버지니아 대학에 갈 등록금을 감당할 수 없었고, 대신 20세의 스트로스는 길거리로 나가 신발을 팔아서 (당시에는 더 거금이었던) 2만 달러를 벌어들인다. 결국 대학은 가지 않았지만 대신 정치인 겸 미국 식품청장이었던 허버트 후버의 측근이 되려고 노력했다. 1차 세계대전에서 후버와 함께 인도주의적 구호 활동을 하던 스트로스는 1919년 폴란드-소련 전쟁의 최전선을 직접 목격했고, 그 경험으로 인해 여생 동안 철저한 반공주의자로 살게 된다. 훗날 후버의 도움으로 투자 회사에 취직한 스트로스는 철도 및 철강 회사에 자금을 조달하면서 매년 100만 달러의 수익을 올린다.

1947년, 트루먼은 2차 세계대전 당시 해군 예비역으로서 병기국에서 근무했던 스트로스를 민간 미국 원자력 위원회(AEC) 최초 구성원 5인 중 하나로 임명한다. 이 위원회는 맨해튼 프로젝트 종료 후 원자 폭탄과 원자력에 관련된 의사 결정을 맡을 예정이었다. 스트로스는 오펜하이머를 고등연구소장으로 임명하나, 나중에는 오히려 AEC 회장직을 이용해 오피에게서 기밀 정보 보안 인가를 박탈한다. 많은 사람은 스트로스가 스스로 옳다는 걸 증명해야 한다는 강박에 시달린다고

> "다우니가 보여준 스트로스 연기는 제가 오랫동안 보지 못했던 부류의 연기입니다. 정말이지 인물 자체에 완전히 녹아들어 있었습니다."
> – 크리스토퍼 놀란

생각했다. 친구 하나는 "문어발보다 더 오지랖이 넓다"고 설명하기도 했다.

"스트로스가 대립자인 건 알고 있지만 이 인물을 점점 좋아하게 되었습니다. 크리스의 아이디어는 정말 대단해요." 다우니의 말이다. "스트로스에 대해 연구할수록 그 행동의 동기를 점점 이해할 수 있게 되었습니다." 로버트 다우니 주니어의 열정은 너무나 대단해서 놀란 감독이 생각했던 스트로스의 영화 속 위치마저 재고하게 만들 정도였다. "스트로스에 대해서 다우니와 의논을 할수록, 스트로스에게는 단순한 관점이 아니라 중요한 관점도 있었다는 걸 깨닫게 되었습니다." 놀란의 말이다. "소련이 전 세계와 미국의 일상에 가했던 위협은 정말 쉽사리 잊히곤 합니다. 그냥 매카시즘의 광풍이었다고 싸잡히기 십상이죠. 하지만 2차 세계대전 후 냉전으로 이행 중이던 당시의 세계는 정말, 정말 위험했으며 대책이 간단히 나오지도 않았습니다." 이런 와중에 오펜하이머는 1949년 H 폭탄의 생산에 공공연히 반대하고 전 세계 정부에서 핵무기를 포기해야 한다는 이상론을 내세우면서 정부에 적들을 만들고 있었다. "오펜하이머가 내놓은 대책 중 일부는 매우 비현실적이면서도 흥미로웠습니다." 놀란은 말했다.

놀란 감독과 다우니는 종종 밀로스 포만 감독의 〈아마데우스〉 속 무례하고 어린 천재 볼프강 아마데우스 모차르트와 그런 숙적에게 양심을 품은 범재 안토니오 살리에리가 보여주는 집착에 빗대어, 스트로스는 오펜하이머의 살리에리라는 식으로 그 인물상을 논의하곤 했다. "무의식적 열등감에 대한 겁니다." 다우니의 말이다. "모차르트는 사람들 앞에서 살리에리를 품위 있게 모욕만 한 게 아닙니다. 그게 어떤 후폭풍을 불러올지 전혀 생각도 하지 않고 아무 일 아니라는 듯이 넘겨버리기까지 했습니다. 피해자가 상대를 파멸시키고 싶다는 집착에 사로 잡히도록 만드는 원인은 이렇게 사소한 겁니다!"

다우니는 이 배역에 완전한 헌신을 보여주었다. "다우니가 보여준 스트로스 연기는…" 놀란의 말이다. "제가 오랫동안 보지 못했던 부류의 연기입니다. 정말이지 인물 자체에 완전히 녹아들어 있었습니다." 어찌나 헌신적이었는지, 스트로스의 극적으로 후퇴한 이마 선을 재현하기 위해 자신의 풍성한 앞머리를 밀어버리고 촬영 기간 내내 이마에 가리개를 붙이고 다닐 정도였다. "로버트의 머리는 많은 걸 상징합니다." 헤어 팀장 제이미 리 매킨토시가 말했다. 헤어 및 메이크업 카메라 테스트 중 매킨토시는 우선 다우니의 머리카락을 뒤로 넘겨보기만 했는데, 다우니 쪽에서 그냥 밀어버리자고 먼저 제안했다. "로버트는 '뭐 하러 이 고생을 하고 있어요? 그냥 밀어버립시다!'라더군요." 다우니의 열렬한 성원에 힘입어 매킨토시는 이마의 머리를 밀고 정수리 머리카락을 살짝 탈색한 다음, 탈색한 머리 가닥 일부를 짙게 염색하여 희끗희끗한 효과를 연출해냈다. "다우니는 스트로스의 외모를 재현하려고 자기 스스로를 바꾸는 데 굉장한 노력을 기울였습니다." 토머스의 말이다. "그렇게 스트로스가 완성되는 과정을 보는 건 정말 재미있었죠. 로버트는 정말 굉장한 사람이었어요. 무엇이든 기꺼이 도전했다니까요. '망설이지 말아요! 더 던져봐요!' 막 이러고."

옆 페이지 왼쪽 루이스 스트로스 역의 로버트 다우니 주니어와 오펜하이머 역의 킬리언 머피가 세트장에서 함께 포즈를 취하고 있는 모습. 두 배우는 자신들이 연기하던 실존 인물들보다도 서로 훨씬 친해졌다.

옆 페이지 오른쪽 스트로스의 사진이 실린 1959년 〈타임〉지의 재현 소품. 당시 1959년 상원 인준 청문회에서 논란이 되었던 모습을 다우니의 사진으로 재현한 것이다.

위 뉴욕 플라자 호텔에서 열린 자신의 생일 파티에 참석한 스트로스(다우니).

페이지 48-49 2차 세계대전 종전 후, 러시아에서 핵폭탄 실험에 성공했다는 정보를 입수하고 소집된 원자력 위원회에서 팽팽한 설전을 벌이고 있는 스트로스(다우니)와 오펜하이머(머피).

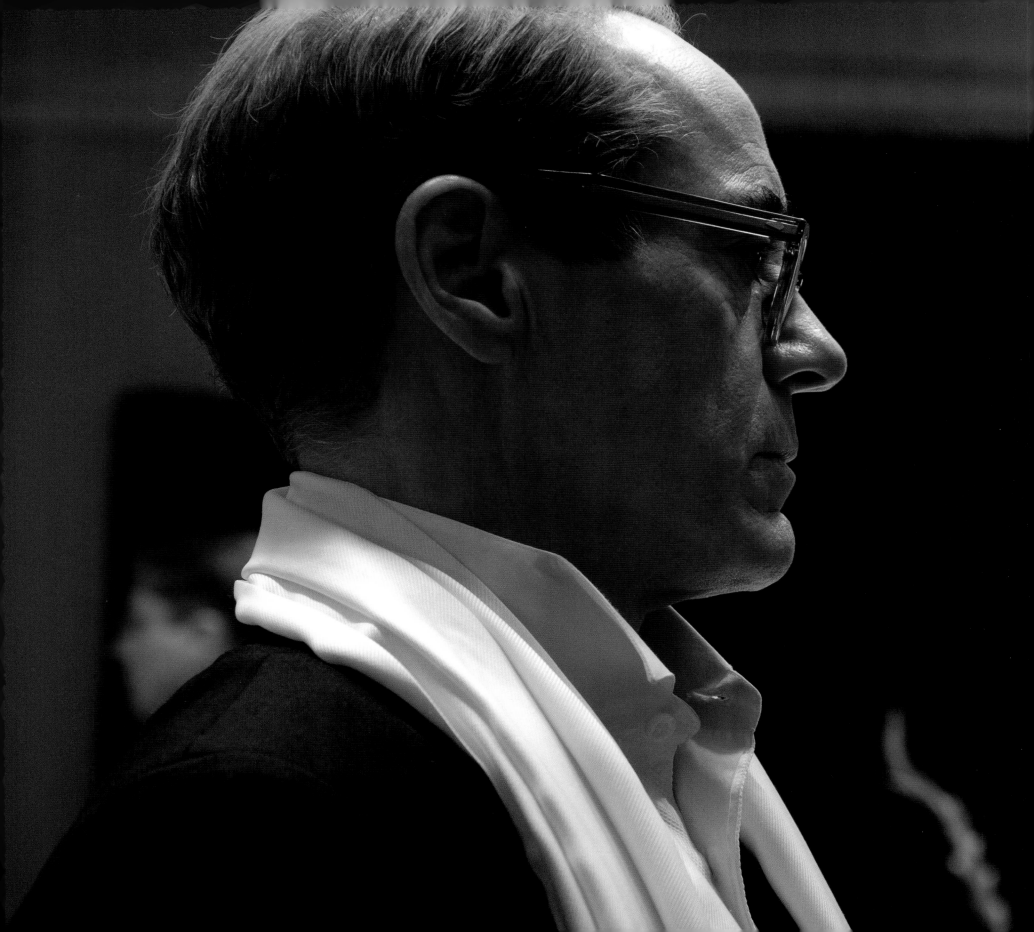

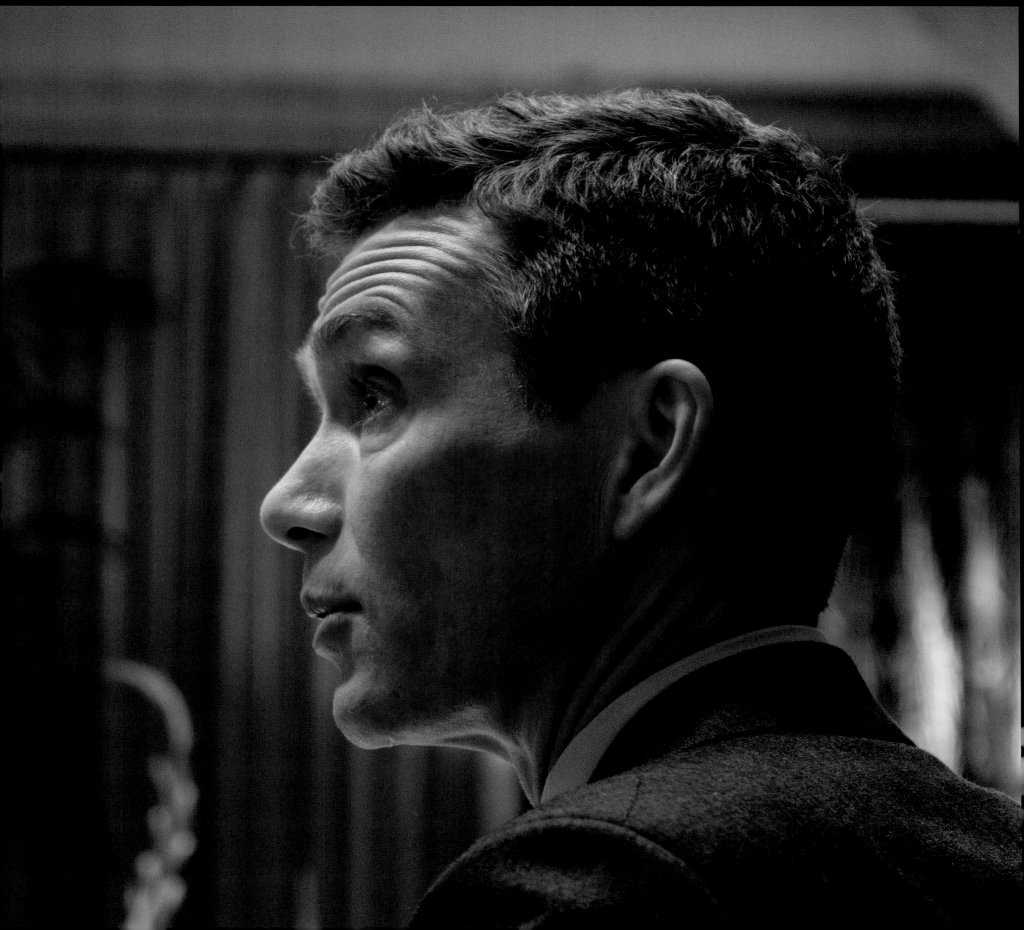

> "페라리를 타고 냅다 밟는 그런 사람이죠.
> 저 스스로도 '어쩌라고?' 하는 마음이었고.
> 그러니 당시로서는 굉장한 괴짜였을 거예요."
>
> – 에밀리 블런트

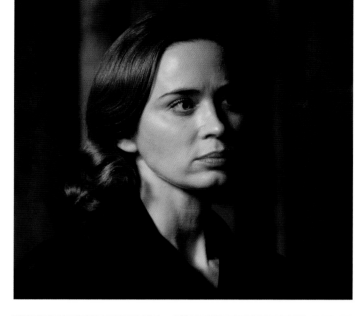

캐서린 '키티' 페닝 오펜하이머
에밀리 블런트

에밀리 블런트는 대본을 통해 키티와 만나자마자 첫눈에 반하고 말았다. 놀란의 각본 속 오펜하이머는 1939년 캘리포니아 패서디나에서 열린 파티에서 양자역학에 대한 매혹적인 설명을 내세워 29세 유부녀에게 접근한다. 키티 역시 오펜하이머에게 자신은 '딱히' 결혼한 상태가 아니라고 밝히고, 그렇게 두 사람은 칼텍 학계에 큰 스캔들을 일으킨 불륜 관계를 맺는다.

"전 키티에게 완전히 반해버렸죠." 키티 역을 맡은 블런트는 놀란의 각본 속 '생물학 전공의 전업주부'에 대해 설명했다. "페라리를 타고 냅다 밟는 그런 사람이죠. 저 스스로도 '어쩌라고?' 하는 마음이었고. 그러니 당시로서는 굉장한 괴짜였을 거예요. 보면 아시다시피, 키티처럼 경이로운 지성을 가진 여성이 부엌처럼 전혀 어울리지 않는 공간에서 천천히 시들어가는 모습은 정말 가슴이 아픕니다. 현실에 순응하는 타입도 아닌데 말이죠. 오펜하이머의 가장 든든한 조력자이자 오른팔로서 그 역할에 충실하지만, 여전히 남편의 뒤편에서 따라 걸어가는 신세죠."

키티는 오펜하이머의 주변 사람들에게 별로 인기가 없었다. 오펜하이머의 처제, 재키는 《아메리칸 프로메테우스》의 저자들에게 키티를 가리켜 "내 인생에서 알고 지낸 사람 중에 몇 안 되는 진짜 나쁜 사람"이라고 할 정도였다. 키티는 피츠버그의 부유한 집안 출신으로, 독일 왕족 혈통을 타고났다는 설이

옆 페이지와 오른쪽 위 1954년 오피의 보안 청문회에 참관한 키티 오펜하이머(에밀리 블런트).

오른쪽 아래 1940년대의 키티를 연기하는 블런트의 모습. 뉴멕시코 로스앨러모스의 오펜하이머가 실제 살았던 집의 세트장 앞에서.

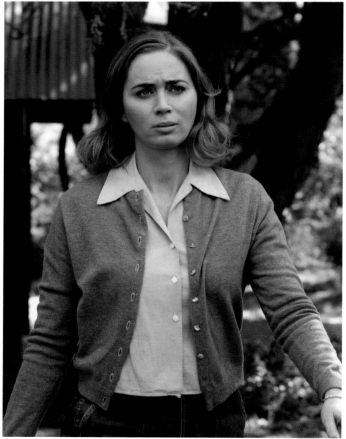

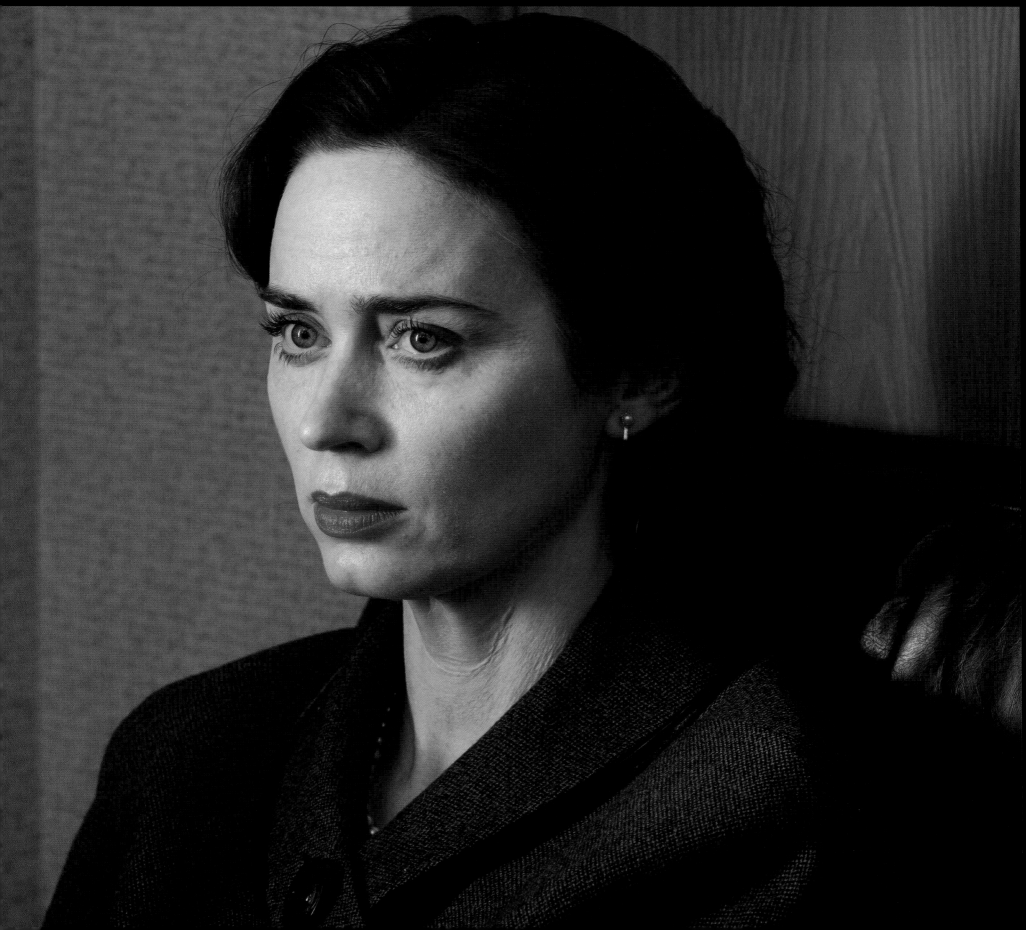

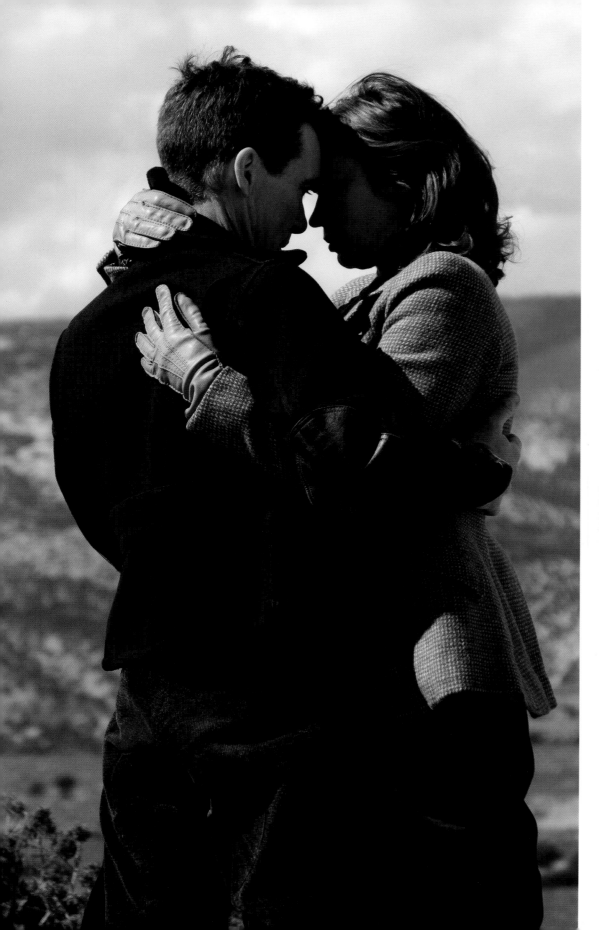

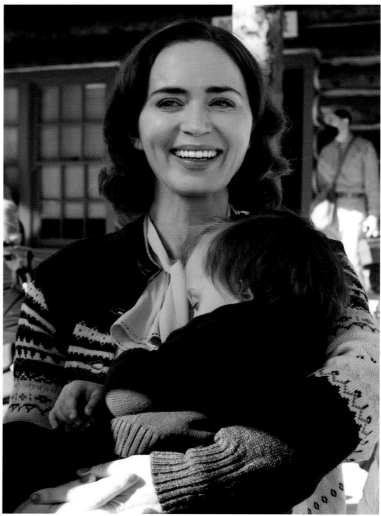

있다. 날카로운 화술과 매력적인 외모를 갖췄으며 자기 아파트에서 직접 키운 화려한 난초 코사지를 상징적인 액세서리로 차고 다니곤 했다. 공산당원이었던 두 번째 남편이 스페인 내전에 의용군으로 참전했다가 전사하자 키티는 27세의 나이로 전쟁 미망인이 된다. 이후 연상의 의사와 결혼했다가 오펜하이머를 만나서 이혼한다. "당시에는 남자를 홀리는 치명적 매력의 여성이었죠." 블런트의 말이다. "홀리는 실력도 좋았고 홀리는 걸 좋아하기도 했어요. 많은 남자를 사랑했거든요. 네 번째 남편이었던 오펜하이머는 32세치고 굉장한 인재였기 때문에 결혼을 네 번이나 했다는 게 부끄럽지 않을 정도였죠. 아마 지성 면에서 동등한 배우자가 필요했던 거라고 생각해요. 오펜하이머에게서 이 세상을 바꿀 불씨를 보았고, 그런 면에서 강렬한 매력을 느낀 거죠."

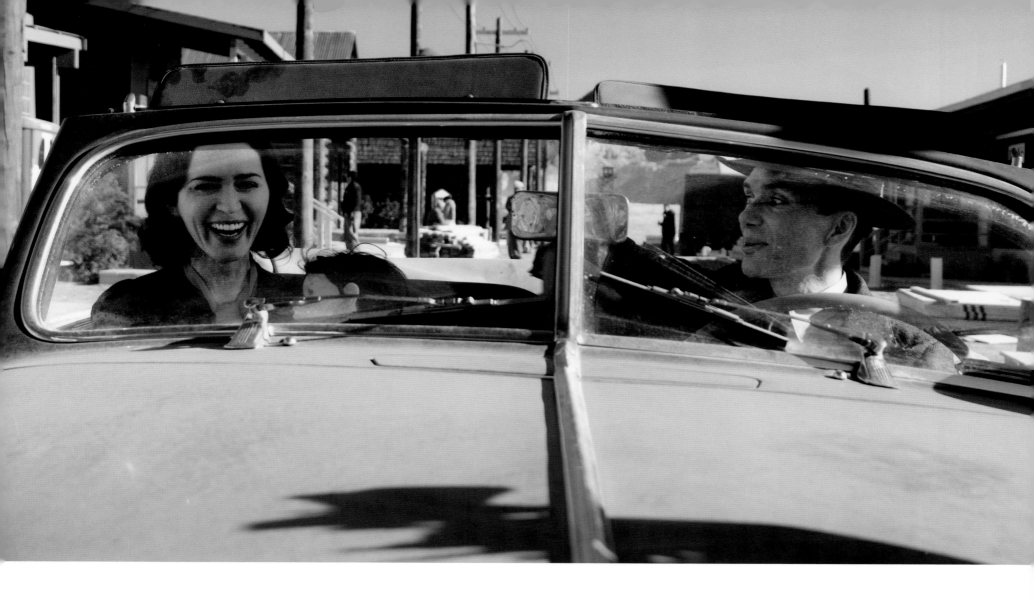

놀란 감독의 영화에서 오펜하이머는 유부녀였던 키티를 뉴멕시코의 자기 목장, 페로 칼리엔테로 초대하여 함께 여름을 보냈고, 키티는 임신을 한 채 패서디나의 집으로 돌아간다. 남편과의 결혼을 빠르게 청산한 후, 키티는 로스앨러모스와 캘리포니아에서 오펜하이머와 함께 아들 피터와 3년 후 둘 사이에 태어난 딸 토니를 기른다. 하지만 외부인이 보기에는 엄마 역할에 전혀 관심이 없는 것으로 보였다. 또한 천천히 알코올에 중독되고 있었다. 이런 스캔들에도 불구하고 많은 사람들은 키티가 오펜하이머의 삶에 안정감을 준다고 생각했다. 또한 1954년 AEC 청문회에 출석한 오펜하이머가 스스로를 변호할 능력이 없어 보이자, 가장 적극적으로 변호에 나선 사람도 바로 키티였다.

"키티 역의 경우 강렬한 존재감을 드러내면서도 번뜩이는 지성과 함께 자유로운 분위기를 풍기길 바랐습니다." 팝시데라의 말이다. "에밀리는 그런 특징을 전부 다 갖추었죠. 키티는 오펜하이머라는 인물의 또 다른 면모를 보여줍니다. 오펜하이머가 다른 사람이 아니라 바로 키티와 결혼한 이유가 뭐겠습니까? 우린 키티처럼 오펜하이머와 맞먹을 정도로 배짱 있고 똑똑한 사람이 그냥 주부가 되길 바라지 않았습니다." 놀란도 덧붙였다. "과연 누구에게 이 배역을 맡길지 고민을 많이 했습니다. 겉보기에는 거칠고 흠결이 많아 보이지만, 그런 점에서도 공감을 사면서 관객을 자기 편으로 끌어들일 수 있어야 했지요. 에밀리라면 적임자라는 생각이 들었습니다. 그 놀라운 재능으로 이 배역을 연기하는 건 보기만 해도 정말 즐거웠습니다. 마음으로는 원하지만 머리로 헤아릴 수는 없는 바로 그 방식을 항상 포착해 내더군요."

옆 페이지 왼쪽 뉴멕시코에 마련된 자신의 페로 칼리엔테 목장에서 승마를 즐기다 친밀한 시간을 갖는 오피(킬리언 머피)와 키티(에밀리 블런트).

옆 페이지 오른쪽 로스앨러모스에서 아들 피터를 안고 있는 키티(블런트).

위 로스앨러모스의 비포장도로에서 드라이브를 즐기는 키티(블런트)와 오피(머피).

"그로브스 장군은 여러 면에서 미국의 위인이라 할 수 있습니다. 실존 인물이라고 믿기지 않을 정도로 비범한 인물이며, 맷은 자신이 해석해 낸 그 인물상을 관객에게 선보입니다."

– 크리스토퍼 놀란

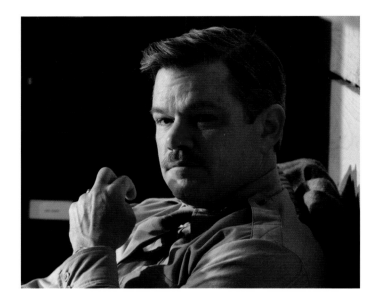

레슬리 그로브스 장군
맷 데이먼

그로브스 장군은 오펜하이머의 군부 측 동료이자 로스앨러모스를 건설한 당사자로, 통제 불능의 천재들 사이에 낀 무뚝뚝하고 지극히 현실적인 미군 공병 장군이다. 그러면서도 영화에서 가장 재미있는 대사들을 남기기도 한다. 놀란 감독은 자신 넘치는 존재감, 유머 감각 그리고 머피에 버금가는 스타성까지 갖춘 배우를 원했다. 그런 면에서 놀란이 〈인터스텔라〉 이후 또 같이 작업하고 싶어 했던 배우인 맷 데이먼은 모든 조건에 완벽히 부합했다. "그로브스 장군은 여러 면에서 미국의 위인이라 할 수 있습니다." 놀란의 말이다. "실존 인물이라고 믿기지 않을 정도로 비범한 인물이며, 맷은 자신이 해석해 낸 그 인물상을 관객에게 선보입니다. 오펜하이머가 로스앨러모스에서 연구소를 운영할 수 있을 거라고 믿은 사람은 오직 그로브스뿐이었으며, 그런 신뢰를 바탕으로 그로브스가 모험을 감행한 덕분에 맨해튼 프로젝트는 성공할 수 있었다고 생각합니다."

팝시데라는 그로브스가 오펜하이머와 스트로스의 완벽한 대척점으로, 보다 신비하면서 베일에 싸였다고 보았다. "그로브스는 확실하며 직설적인 인물로, 배배 꼬이고 엉큼한 속내를 품지 않았습니다." 팝시데라의 말이다. "또 킬리언, 로버트, 맷이라면 재미있는 3인조를 만들 수 있을 거라고 생각했는데, 한 사람은 항상 정석적으로 행동하는 데 비해 다른 둘은 상황에 맞춘 임기응변을 선호하는 쪽이니까요." 이 인물은 놀란 감독이 관객들에게 복잡한 과학을 쉽게 설명하는 전개 장치 역할이기도 하다. 그로브스는 똑똑한 인재

이 페이지 레슬리 그로브스 장군으로 분한 맷 데이먼.

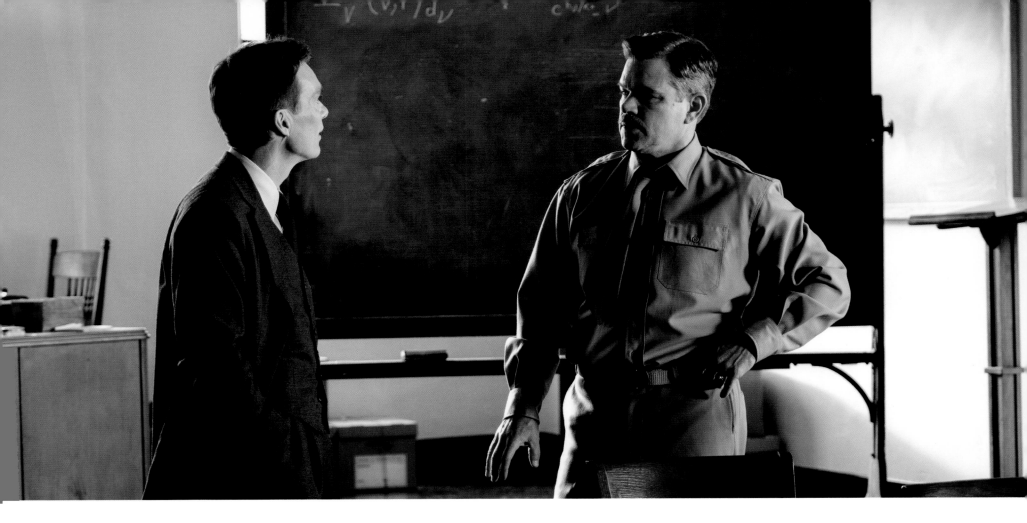

위 1940년대 초, 오피(킬리언 머피)를 맨해튼 프로젝트 책임자로 영입하기 위해 버클리를 방문한 레슬리 그로브스 장군(맷 데이먼).

지만 물리학 전공은 아니므로, 일반인도 이해하기 쉬울 정도의 설명이 필요하기 때문이다. "과학자들은 자신만의 세계에 사는 사람들이고, 그 세계는 일반인이 접근하기 어렵기 때문에 이런 장치가 필요하다고 생각했습니다." 토머스의 말이다. "맷이 만들어 낸 그로브스는 정말 멋집니다. 완벽하지 않은 인물로서 관객을 대표하는 것처럼 느껴집니다. 과학자들의 세계에 속하지는 않지만 어떻게든 관리는 해야 하는 입장으로 말이죠."

그로브스는 완수하기 힘든 임무에 익숙한 인물이었다. 맨해튼 프로젝트를 맡기 전에도 이미 전시 중에 진행되었던 펜타곤 건설을 마친 참이었다. 그 후 새로운 임무를 맡게 된 그로브스 장군은 전국을 돌아다니며 최고의 과학자들을 만나고, 연구소를 중앙화시키자는 오펜하이머의 제안에 깊은 인상을 받았다. 수많은 팀이 중구난방으로 폭탄 제작을 진행하다가 다른 팀에서 이미 진행된 과정을 다시 반복하는 실수를 방지하자는 것이 그 근거였다. 오펜하이머는 이 프로젝트를 맡길 최적의 인물은 아니었는데, 행정 경험

도 없고, 무기 개발에 적합한 실험가가 아닌 이론가였으며, 공산당과의 관계도 의심스러웠기 때문이었다. 놀란이 각본에서 한 과학자의 입을 빌려 평가한 대사를 인용하자면 "햄버거 매점도 운영 못 할 사람이에요"라는 평가를 받을 정도였다. 놀란의 스토리에서 그로브스와 오펜하이머는 끊임없이 충돌한다. 군부에서는 기밀 유지상 정보를 따로 분리해야 한다고 생각한 반면, 과학자의 입장에서는 모두가 공개적으로 협력해야만 비로소 원자 폭탄 제조법을 알아낼 수 있다고 생각했기 때문이다. 놀란의 각본 전반에서는 그로브스와 오펜하이머를 동료로 설정했지만, 다른 과학자들에게는 그런 마지못한 상호 존중도 없었다. "그로브스는 자존심이 아주 강해서 거의 아무에게도 호감을 사지 못했습니다." 데이먼의 말이다. "그래도 오펜하이머는 그로브스를 좋아했고 둘 사이에는 어느 정도 이해와 교감이 있었습니다. 또 그로브스는 정말, 정말, 정말 똑똑한 인물이었습니다. MIT와 웨스트포인트(미 육군 사관학교)를 나와 펜타곤을 건설한 공학자이지만 임무상 전 세계

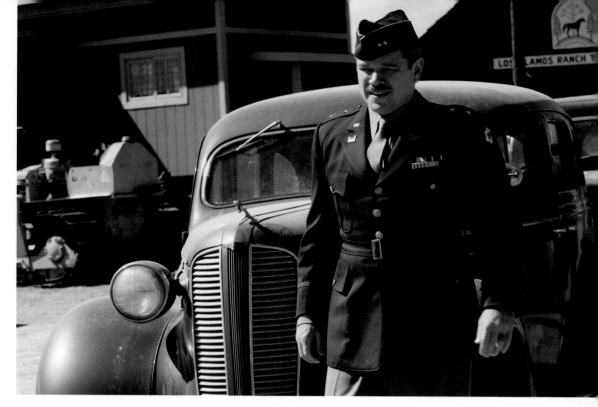

"맷이 만들어 낸 그로브스는 정말 멋집니다. 완벽하지 않은 인물로서 관객을 대표하는 것처럼 느껴집니다. 과학자들의 세계에 속하지는 않지만 어떻게든 관리는 해야하는 입장으로 말이죠."

– 에마 토머스

최고의 천재들을 다 모아 놓은 틈바구니에 끼어야 했으니, 그 과학자들이 그로브스를 딱히 똑똑하다고 생각했을지는 잘 모르겠습니다."

어쨌든 그로브스는 오피의 폭탄 개발 파트너였던 만큼, 후일 1954년 열린 보안 청문회에서 오피에게 호의적인 증언을 해준다. "저는 두 사람 사이에 진심 어린 온정과 호감이 있었다고 생각하며, 맷은 이 점을 훌륭하게 보여주었습니다." 놀란의 말이다. "영화의 절정에서 그로브스는 자신이 주류 기득권에 속했으면서도, 여전히 역사의 희생양으로 내몰린 상대에게 매우 인간적으로 공감하는 모습을 보여줍니다." 하지만 오펜하이머와 달리 그로브스는 맨해튼 프로젝트가 가져온 결과로 인해 갈등에 휩싸이는 부류는 아니었다. 스스로 이루어 낸 공학적 업적이 얼마나 자랑스러웠는지 책도 한 권 썼으며, 폭탄이 불러온 엄청난 인명 피해에도 그리 영향을 받지 않았다. "그로브스는 자신이 또한 모두가 해낸 일에 결코 회의를 품지 않았습니다." 데이먼의 말이다. "그저 '난 해낼 거라 말했고, 실제로 해냈다. 이건 오직 우리만이 해낼 수 있었던 거대한 산업적 위업이다' 뭐 이런 입장이죠. 딱히 큰 내적 갈등은 없었을 거라고 생각합니다."

위 로스앨러모스를 방문 중인 레슬리 그로브스 장군(맷 데이먼).

오른쪽 로스앨러모스에서 맨해튼 프로젝트에 관해 논의 중인 그로브스(데이먼)와 오피(머피).

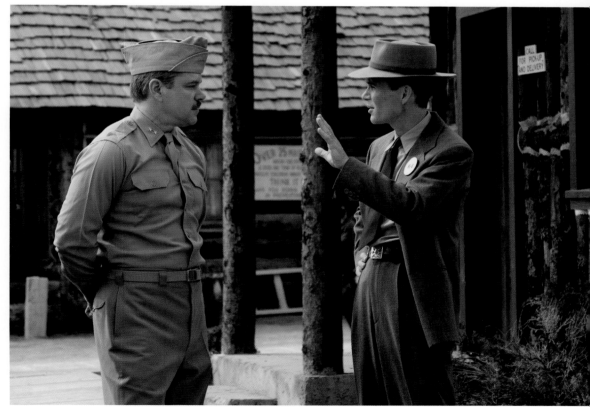

"최근 플로렌스는 제가 찬탄할 만한 작품들을 찍었습니다."

– 크리스토퍼 놀란

진 태트록
플로렌스 퓨

놀란의 각본에서, 오펜하이머는 실제 생애와 마찬가지로 1936년 열린 버클리 하우스 파티에서 태트록을 처음 만난다. 당시 태트록은 22세 였고 오펜하이머는 세계에서 가장 유명한 물리학 교수 중 하나였다. 태트록 은 자신이 공산주의자라는 사실을 곧장 털어놓고, 두 사람은 카를 마르크스 의 자본론에 대해 이야기하며 유혹을 주고받다가 같이 침대까지 들어간다.

"태트록은 키티와의 관계 전에 만났던 여성인데, 상처 입고 연약해 보이면 서도 영리한 지성을 갖추고 있었습니다." 머피는 말했다. 태트록은 짙은 곱 슬머리와 발랄한 성격을 갖춘 미인으로, 오피와 영문학 모두에 끝없는 애정 을 품은 여성이었다. 오펜하이머와 만났을 당시에는 샌프란시스코 스탠퍼드 의과대에서 프로이트 정신분석가가 되려는 과정을 밟는 중이었다. 태트록은 오피의 괴짜스러운 매력에 끌렸을 뿐만 아니라, 똑같이 깊은 우울증을 겪 고 있었기 때문에 오펜하이머가 당시 케임브리지에서 겪고 있던 정신 건강 문제에 대해 털어놓을 수 있는 상대였다. 두 사람은 두 번이나 약혼했고, 오 피는 이 극도로 불안정한 관계를 끝내고 키티와 결혼한 후에도 불륜 관계를 유지했다. "진 태트록과 두 사람의 관계에는 정말 엄청난 매력이 있습니다." 놀란의 말이다. "오펜하이머는 태트록의 지성과 심리학적 지식에 매료되었 죠. 제 생각에 태트록은 오펜하이머가 자신에게 얼마나 애정을 품고 있는지 꿰뚫어 볼 수 있었으며, 그 사랑이 깊어질 때마다 상대를 불러낼 수 있었습

니다. 오펜하이머 역시 그런 부분과 함께 성립될 수 없는 관계라는 불가능성 에서 매력을 느꼈을 거라고 생각합니다."

놀란의 각본 속 태트록은 작은 역할이면서도 오펜하이머에게 거부할 수 없는 끌림을 전달해야 했기 때문에 '특별한 매력과 카리스마'를 가진 배우의 연기가 필요했다. 마침 놀란 감독은 그레타 거윅의 〈작은 아씨들〉과 아리 애 스터 감독의 포크 호러 스릴러 〈미드소마〉 등 다양한 영화에서 강렬한 인상 을 남긴 플로렌스 퓨의 연기에 깊은 인상을 받았다. "최근 플로렌스는 제가

옆 페이지 버클리 하우스 파티에서 오피(킬리언 머피)를 처음 만난 진 태트록(플로렌스 퓨).

위 캘리포니아 시에라 마드레 신에서 태트록을 연기하고 있는 퓨.

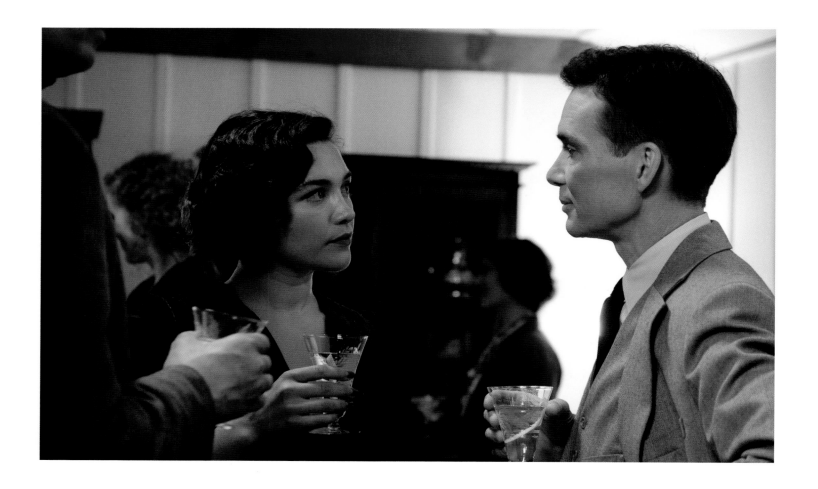

오른쪽 서로를 보자마자 바로 호감을 느끼기 시작하는 진 태트록(플로렌스 퓨)과 오피(킬리언 머피).

옆 페이지 오피(머피)와 열띤 논쟁을 벌이는 태트록(퓨). 의상 디자이너 엘런 미로즈닉은 화려하고 관능적인 버건디 위주로 태트록의 의상을 구성했다.

찬탄할 만한 작품들을 찍었습니다. 그런 참에 비교적 작지만 의미 깊은 배역을 맡길 수 있는 기회가 마련된 거죠." 놀란은 말했다.

팝시데라와 놀란 모두 진이라는 인물은 간결하면서도 중요한 배역이라 생각했다. "강인한 면모도 있지만 수심에 차 있기도 하죠. '오펜하이머의 그늘에 가려져 있나?' 하는 생각도 들고요." 팝시데라의 말이다. "오펜하이머와 진의 관계는 거의 성적인 것입니다. 제게는 에밀리와의 관계와 상당히 대조적으로 느껴졌죠. 오펜하이머의 서로 다른 두 면을 보여주는 것 같았습니다. 야망에 찬 면은 키티와 함께하고, 어두운 비밀과 고뇌 어린 삶은 진과 함께하는 것이죠."

퓨는 놀란의 각본 속에서 태트록이 보여주는 강인한 면모가 오펜하이머에게 성적 매력을 발산한다는 점을 마음에 들어 했다. "태트록은 자기가 원하는 게 뭔지 잘 알고 있는 여성이었습니다." 퓨의 말이다. "딱히 탓할 부분은 아니죠, 특히 오펜하이머가 탓할 자격은 더더욱 없습니다.

베드신을 몇 번 찍었는데, 그 순간은 태트록이 모든 걸 완전히 통제하면서 스스로에게 집중하는 게 멋지다고 생각했습니다. 특히 그 당시의 여성이 그런 주도권을 쥐는 베드신은 매우 강렬한 장면이 될 거라고 생각합니다."

특히 놀란 감독은 맨해튼 프로젝트를 진행하던 오펜하이머가 샌프란시스코 호텔에 머물던 태트록을 방문하는 핵심 장면에 퓨가 역동성을 불어넣을 수 있을 거라 생각했다. "오펜하이머가 그런 위험까지 감수했다는 사실을 알고 정말 놀랐습니다." 놀란의 말이다. "이 사람에게 정말 집착하는구나, 싶었습니다. 일급 기밀 병기 프로젝트를 진행하고 있으니 감시가 붙었다는 것도 당연히 알고 있었을 텐데, 그런 와중에 공산주의자와 불법적인 접촉을 한 거죠! 이처럼 개연성 없는 상황인 만큼 관객들이 오펜하이머에게 몰입하고 그런 행동의 이유를 이해하는 게 중요합니다. 그리고 이 부분은 전적으로 진의 캐릭터와 플로렌스의 해석에 달렸죠. 그 매력을 이해할 수 있어야 하는 겁니다."

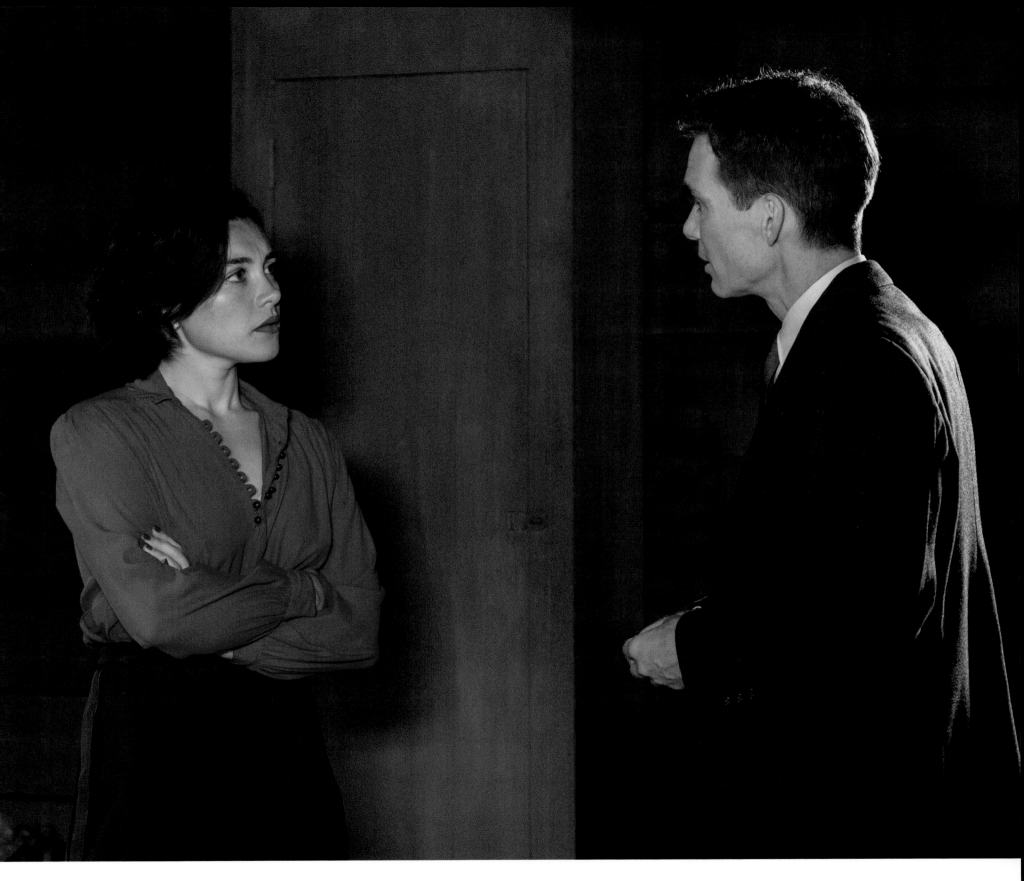

"오피와는 정반대나 다름없습니다. 똑똑하긴 하지만 형이 가진 특별한 분위기는 없죠."

– 존 팝시데라

프랭크 오펜하이머
딜런 아널드

프랭크 오펜하이머는 로버트의 8살 어린 동생으로, 간단히 설명하자면 오피와 비슷하지만 더 사회적이고 덜 예민한 인물이다. 프랭크는 오피를 따라 물리학에 입문했고, 오피 역시 프랭크를 칼텍으로, 또 맨해튼 프로젝트로 영입해 함께 일하게 된다. 하지만 프랭크가 젊은 시절 공산당에 입당했던 결정은 훗날 두 형제에게 크나큰 영향을 미친다.

놀란과 팝시데라는 프랭크를 재현할 수 있는 배우를 찾던 중, 최근 공포 영화 시리즈 〈할로윈〉 두 편에 출연한 것으로 유명세를 얻은 딜런 아널드를 발굴해 낸다. "프랭크는 상당히 순수한 인물입니다." 팝시데라는 이렇게 말했다. "오피와는 정반대나 다름없습니다. 똑똑하긴 하지만 형이 가진 특별한 분위기는 없죠. 그냥 평범한 사람에 가깝습니다. 그리고 제 생각에 딜런은 정말 날카로운 존재감과 진지한 느낌을 모두 갖추었습니다. 보통은 동시에 갖추기 어려운 조합이죠." 놀란 역시 상당한 감명을 받았다. "딜런의 대본 리딩이 끝나니까 놀란이 저한테 '쟤는 진짜 스타 배우인데'라더군요. 그런 일은 정말 드뭅니다." 팝시데라의 말이다. "'스타 배우'라는 극찬은 거의 쓰지 않아요."

아널드는 이 배역을 준비하면서 프랭크 오펜하이머의 저서를 숙독했을 뿐만 아니라, 오펜하이머 관련 다큐멘터리도 찾아 시청하면서 어린 프랭크가 스쳐 지나가는 모습까지 최대한 포착해 냈다. "항상 호기심이 많고 사물을 탐구하며 뭔가 만지작거리고 있었습니다." 아널드의 말이다. "16살 때는 아버지의 피아노를 분해했다가 귀가하시기 전까지 어떻게든 다시 조립해 놓아야 했다고 합니다." 아널드는 샌프란시스코의 인기 과학 박물관, 익스플로라토리움의 설립자가 프랭크라는 사실도 알아냈다. 또 프랭크의 정치적 신념에도 매료되었다. "프랭크는 어떤 결과가 나오든 자신이 옳다고 생각하는 일을 하려 했습니다." 아널드의 말이다. "그리고 당시 공산당은 전 세계를 휩쓸던 파시즘과 대립 중이었으니, 공산당에 입당하는 게 옳은 일이라고 생각했죠. 반면 로버트는 많은 부분에 동의하면서도 자신이 외부에 비칠 모습을 염려해서 딱히 특정한 이념에 헌신하고 싶지는 않아 했습니다."

아널드는 배역 연구 중에 프랭크의 아들, 마이클과 점심 식사를 함께하는 기회도 가질 수 있었다. "80년대에 세상을 떠나신 마이클의 부친에 대해 이야기하는데, 마이클이 '맞아요, 항상 그런 말씀을 하셨죠'나 '맞아요, 그거 정말 좋아하셨죠'라고 맞장구를 치니까 절로 안심이 되더군요. 그때 비로소 '아, 제대로 하고 있었구나. 어쩌면 잘 해낼 수도 있겠구나' 하는 확신이 들었습니다."

오른쪽 위 젊은 프랭크 오펜하이머 역의 딜런 아널드.

옆 페이지 나이 든 프랭크로 분장한 아널드. 과거 공산당원 활동 이력으로 인해 과학계로부터 배척당하던 모습이다.

> ## "니컬스의 장점은 지독하게 똑똑하면서도 어딘가 모르게 어두운 면이 있다는 것입니다."
>
> – 존 팝시데라

케네스 니컬스 대령
데인 더한

니컬스는 로스앨러모스의 실제 건설을 맡은 육군 공병이다. 놀란의 각본에서는 그로브스가 셔츠에 뭔가를 흘리는 바람에 부하 니컬스에게 드라이클리닝을 맡기면서 그가 처음 등장한다. 두 사람은 딱히 사이가 좋지 않았다. 하지만 니컬스는 맨해튼 프로젝트 이후 거의 모든 단계마다 오펜하이머를 단호하게 비판하는 인물 중 하나로 등장하면서 영화에서 매우 중요한 역할을 수행한다. "니컬스의 장점은 지독하게 똑똑하면서도 어딘가 모르게 어두운 면이 있다는 것입니다." 팝시데라의 말이다. "오펜하이머를 묻어버리려는 온 세상의 일원이죠." 니컬스 역은 2012년 슈퍼히어로 파운드 푸티지 장르 영화 〈크로니클〉의 혁신적인 배역부터 시작해, 〈스파이더맨〉 시리즈와 테런스 맬릭 감독의 〈나이트 오브 컵스〉 등 다양한 작품에 출연한 배우 데인 더한에게 돌아갔다.

"니컬스는 금세 오펜하이머의 숙적이 됩니다." 더한의 말이다. "두 사람은 서로를 좋아하지 않았죠. 하필 또 사무실도 바로 옆이라서 평생 갈 원한을 품게 됩니다." 영화에서 두 사람 사이에 감도는 긴장감은 로스앨러모스에서의 일상을 거치며 점점 커져가고, 그로브스가 잠시 급한 일로 자리를 비우면서 더욱 고조된다. 대본에서 니컬스가 오펜하이머에게 이런 적대감을 보인 이유를 딱히 명시하지는 않았지만, 더한은 왠지 짐작이 간다는 입장이다. "오펜하이머는 정말 위대한 인물입니다." 더한의 말이다. "하지만 도가 지나쳤죠. 술도 마시고, 파티도 하고. 굉장히 진지한 연기파 배우가 뮤지컬 배우

애들 사이에 혼자 끼는 바람에, 주변 사람들이 다 가볍게 행동하는 분위기에 비유할 수 있겠습니다. 니컬스는 굉장히 규칙을 중시하는 사람인데 오펜하이머는 다들 규칙을 깨길 바랐던 겁니다. 그러니 니컬스는 이랬겠죠. '이해가 안 되네. 저런 사람이 왜 책임자야?'" 이런 적대감은 스토리 후반부, 니컬스가 스트로스와 함께 오펜하이머의 보안 인가를 취소하려는 음모를 꾸미려 하면서 다시금 오피의 발목을 잡는다.

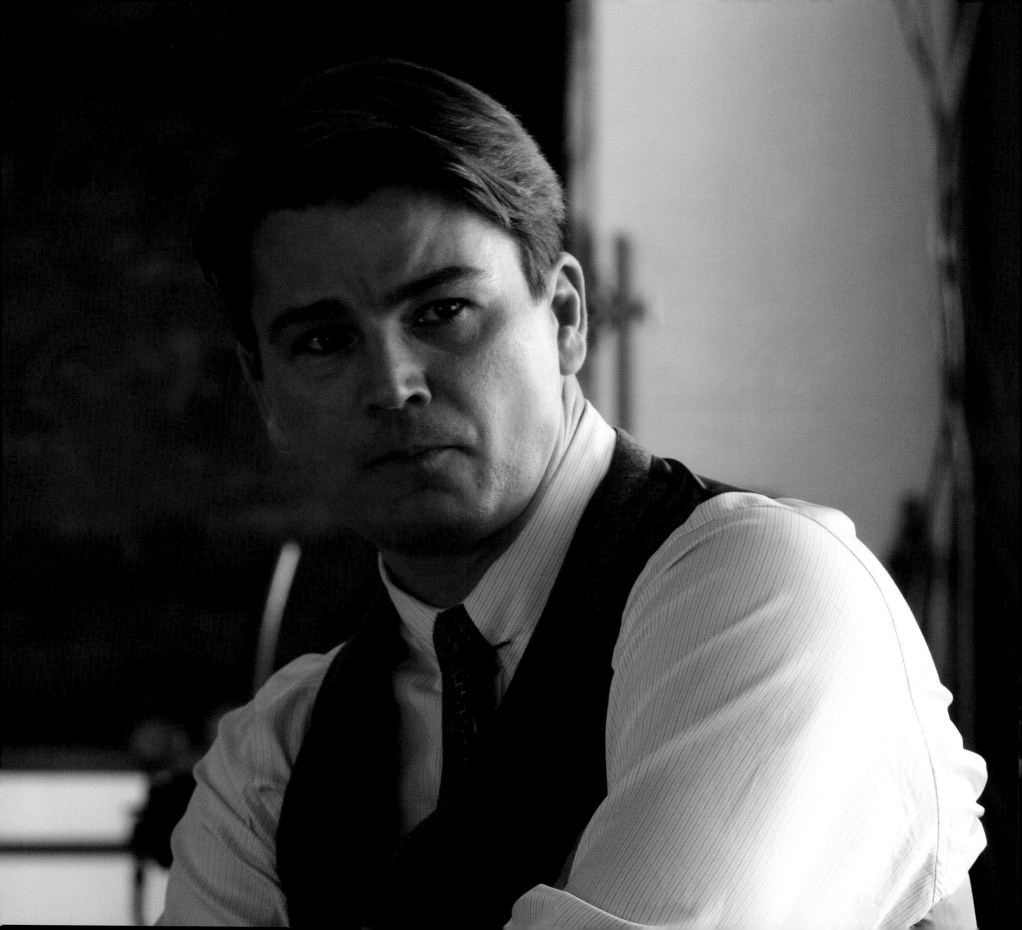

> "로런스는 친근하고 살가우면서도 지성과 명예를 겸비한 인물로 그려내고 싶었고, 그런 면에서 조시가 적임자라고 생각했습니다."

– 존 팝시데라

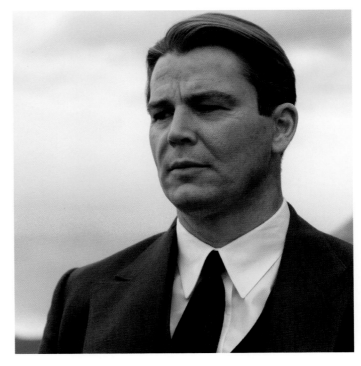

어니스트 로런스
조시 하트넷

로런스는 유머 감각을 갖춘 사우스다코타 출신의 버클리 물리학자로 《아메리칸 프로메테우스》에서도 "소탈한 미국인 그 자체"라고 묘사되며, 오피와는 극명하게 대조적인 모습인데도 절친한 친구가 된다. 초기 입자 가속기 중 하나인 사이클로트론의 발명자로도 유명한 로런스는 직접 일궈낸 혁신을 통해 38세라는 비교적 젊은 나이로 1939년 노벨상을 수상한다. 하지만 로런스의 가장 위대한 유산은 아마도 1930년대 미국 최첨단 물리학을 이끈 버클리의 사회적·지적 허브인 방사선 연구소의 설립일 것이다. 이처럼 매력적이고 인망이 두텁던 로런스였지만 샌프란시스코의 엘리트들 사이에서 오랫동안 모금 활동을 벌이면서 극도로 보수적인 모습으로 변하더니, 말년에는 AEC에서 옛 친구를 비난하는 인터뷰까지 하게 된다. "로런스를 친근하고 살가우면서도 지성과 명예를 겸비한 인물로 그려내고 싶었고, 그런 면에서 조시가 적임자라고 생각했습니다." 팝시데라의 말이다. "크리스의 생각에 로런스는 영화 스타와도 같았습니다. 모두의 이목을 끌면서도 그렇게 화려한 스타일은 아니었죠. 그래서 조시가 적격이라 생각했습니다. 로런스는 확실히 스타 배우가 될 수도 있는 사람이었지만 그저 다른 진로를 선택한 셈입니다."

사우스다코타와 이웃한 미네소타 출신의 하트넷은 마침 과학자 집안 출신이기도 해서 이 역할에 즉시 몰입할 수 있었다. "로런스는 오펜하이머와 정반대의 인물상이 된다는 점이 정말 중요하다고 생각했습니다." 하트넷의 말이다. "로런스에 대해 조사한 바에 따르면 누구나 맨해튼 프로젝트 진행에 1순위로 선발할 만한 인물이더군요. 정말 외향적이고 모두에게 인기 있는 사람이었습니다. 그래서 전형적인 과학자처럼 연기하기는 싫었습니다." 로런스는 오펜하이머의 버클리 재직 시절의 전개에서 출연하면서 그로브스처럼 복잡한 개념을 관객들에게 풀어 설명하는 소통 장치 역할을 수행한다.

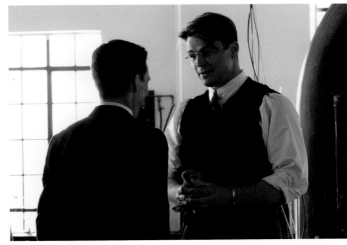

옆 페이지 버클리 재직 시절 어니스트 로런스(조시 하트넷).

오른쪽 위 초기 테스트에서 노화 분장을 한 하트넷.

오른쪽 아래 버클리에서의 오피(킬리언 머피)와 로런스(하트넷). 로런스는 이상을 추구하는 친구에게 현실을 상기시키는 이성의 목소리를 낸다.

> "베니는 텔러의 배신이 전적으로 정치적 이유
> 때문만이 아니라는 걸 보여주었다고 생각합니다."
> – 크리스토퍼 놀란

에드워드 텔러
베니 새프디

놀란은 오펜하이머와의 주요 대립자를 텔러가 아니라 스트로스로 선정했지만, 이 이론물리학자는 여전히 각본에서 중요한 역할을 맡는다. 텔러의 이야기는 자존심과 복수에 관련되어 있으며, 결국 학계에서 유일하게 오펜하이머에 반대하는 증언을 하면서 스스로 외톨이로 전락하고 만다.

놀란은 베니 새프디가 형 조시와 공동 감독한 2017년작 범죄 스릴러 영화 〈굿타임〉에서 로버트 패틴슨과 호흡을 맞춘 연기를 보고 텔러 역에 적임자라고 생각했다. "상당히 인상적인 존재감을 보여준다고 생각했습니다." 놀란은 말했다. 마침 새프디와 함께 〈리코리쉬 피자〉를 촬영한 감독이자 친구인 폴 토머스 앤더슨에게 연락하자, 새프디를 적극 추천하면서 해당 배역에 대해 논의할 자리를 주선해보겠다고 나섰다.

놀란 역시 이 배우에 대해 자세히 알아보고 싶다는 흥미를 느꼈다. 2019년작 범죄 스릴러 〈언컷 젬스〉에서 공동 각본 및 공동 감독을 맡았을 뿐만 아니라, 한때 물리학자의 진로를 택할 수도 있었다는 점이 관심을 끈 탓이다. 베니 새프디는 고등학교 시절 우주 방사선과 아원자 입자에 대해 공부했으며, 컬럼비아 대학의 교수와 함께 연구소에서 일한 적도 있었던 것이다. "인생의 결정적 순간에 영화와 물리학 중에 한쪽 진로를 골라야 했던 순간이 있었는데, 저는 영화를 골랐습니다." 새프디의 말이다. "크리스가 연락해서 '이 시기의 과학자 배역을 맡아줬으면 하는데요' 하고 제안을 해온 것도 이와 굉장한 연관성이 있었을 겁니다."

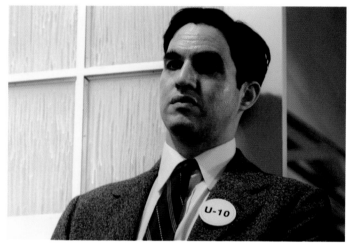

많은 배우들이 각자 맡은 인물에 대해 나름 전문가가 되었다면, 새프디는 아예 과학을 진정으로 이해한 몇 안 되는 배우 중 하나다. "영화의 배경 소재이자 과학자들이 논하는 이 주제에 한때 열정을 쏟았던 경력자와 협력할 수 있어서 참 좋았습니다." 놀란의 말이다. "베니는 텔러의 배신이 전적으로 정치적 이유 때문만이 아니라는 걸 보여주었다고 생각합니다. 그보다는 자신이 손댔던 프로젝트에 대한 과학적 타당성이 그 배신을 정당화한다고 믿었기 때문이었을 것입니다." 새프디는 1940년대부터 1960년대까지도 그 성질머리로 유명했던 인물인 텔러 역을 맡아, 특유의 인간 혐오적인 면모를 구현하는 데서 재미를 느꼈다고 한다. "연기하기 참 재미있는 인물이었습니다." 새프디의 말이다. "크리스도 이 인물에게 상당한 유머 감각을 부여했죠. 타인과 어울리지 않고 자기 일에만 몰두하는 사람과 많이 비슷합니다. 그냥 다른 사람 일에는 신경을 끄는 거죠."

오른쪽 위 트리니티 실험에 대비해 선크림을 바른 에드워드 텔러(베니 새프디).

오른쪽 가운데 〈오펜하이머〉 촬영차 노화 분장을 한 새프디.

옆 페이지 로스앨러모스 강연에서 폭탄이 파멸적 연쇄 반응을 일으킬 수 있다고 이의를 제기하는 텔러(새프디).

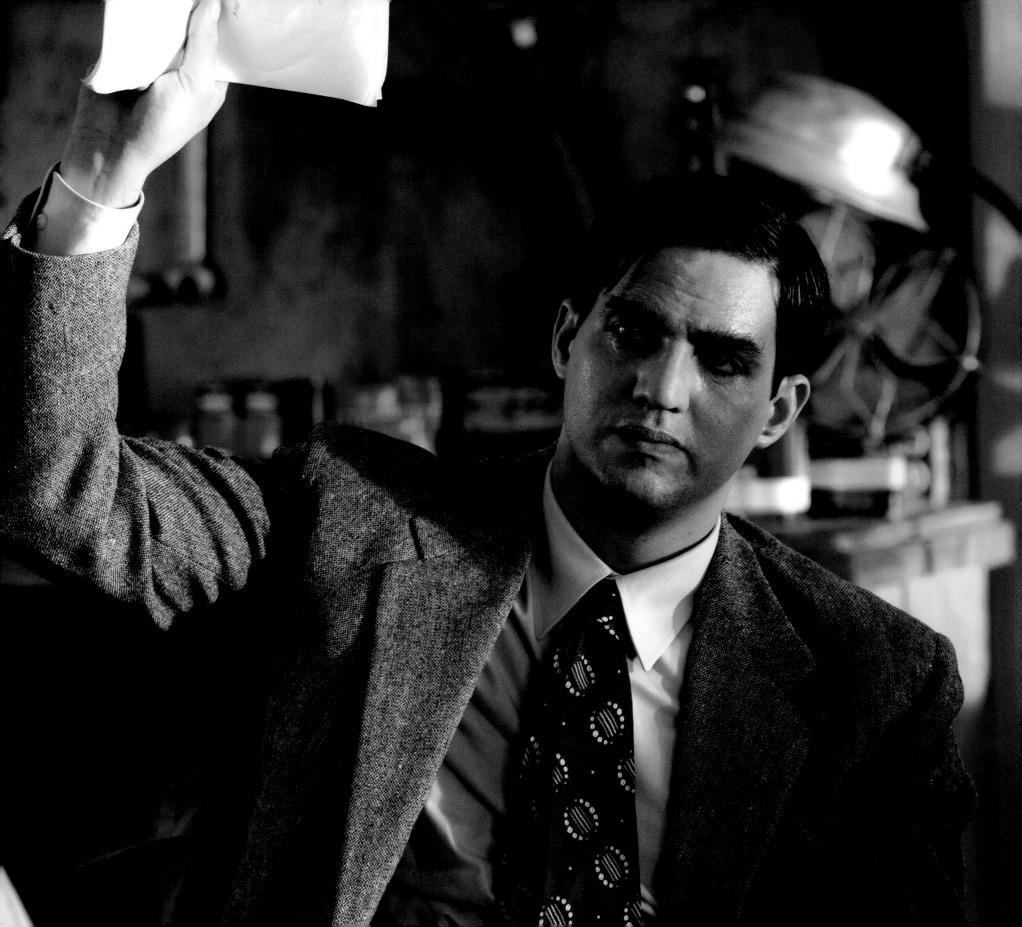

> "특히 라비를 움직인 것은 오펜하이머를 향한
> 연민이었습니다. 거의 가족이나 다름없었죠."
> – 데이비드 크럼홀츠

이지도어 라비
데이비드 크럼홀츠

오펜하이머의 절친한 벗, 라비는 물리학자 친구를 끊임없이 도덕적인 길로 인도하려고 한다. 놀란의 영화 속 두 사람은 네덜란드 레이던발-스위스 취리히행의 기나긴 여정을 달리는 기차에서 처음 만나, 유럽이라는 먼 객지에서 만난 뉴욕 출신 유대인들로서 유대감을 형성해 철학, 종교, 예술에 대한 관심사로 이야기를 나눈다. 후일 라비는 현재 전 세계 병원에서 숱한 생명을 구하고 있는 자기 공명 영상(MRI) 관련 과학을 개척한 공로로 노벨상을 수상한다.

《아메리칸 프로메테우스》의 저자들은 "(오펜하이머가) 멍청하게 굴 때 유일하게 직언을 할 수 있는 사람"으로 묘사했으며, 놀란의 영화에서도 똑같은 역할을 수행한다. 라비는 윤리적 이유를 들어 맨해튼 프로젝트에 공식 참여하지는 않았으며, 무차별 살상을 초래할 폭탄 개발 계획에도 반대한다. 그래도 로스앨러모스로 가서 오피의 연구소 건설에 조언을 한다.

팝시데라는 크럼홀츠가 이 역할에 완벽할 거라 생각했다. 이 배우는 6시즌으로 종영한 TV 드라마 〈넘버스〉에서 수학으로 범죄를 해결하는 천재 교수를 연기하기도 했다. "오래전 얘기인데 말이죠." 크럼홀츠의 말이다. "〈넘버스〉를 촬영 때 크리스를 잠깐 만났었는데, 저를 따로 불러서 제 작품을 굉장히 좋아한다고 말해준 적이 있습니다. 그때부터 '크리스토퍼 놀란이 내 팬'이라는 사실을 마음 한구석에 간직하고 있었습니다. 아시겠지만 그런 팬은 참 만들기 힘들거든요."

이 영화에 출연한 다른 수많은 배우들처럼 크럼홀츠 역시 오디션을 봐야 했는데, 대본 리딩 한 번을 위해 자비로 로스앤젤레스까지 날아왔다. "크럼홀츠가 직접 대본 리딩을 하러 왔다니 믿을 수가 없었습니다." 팝시데라의 말이다. "보통 그런 리딩을 잘 하지 않는 배우거든요. 그런데 직접 날아왔어요! 캐릭터에 어울리는 복장까지 챙겨 입고 말이죠. 정말 굉장했습니다."

이 배역을 준비하면서 크럼홀츠는 오피와 대비되는 라비의 모습, 특히 그 따뜻한 마음씨에 깊은 인상을 받았다. "지혜와 인정을 모두 갖춘 인물이었죠." 크럼홀츠의 말이다. "특히 라비를 움직인 것은 오펜하이머를 향한 연민이었습니다. 거의 가족이나 다름없었죠." 무엇보다도 원자력 시대가 태동하던 이 과정에서 라비가 오피의 도덕적 나침반이 되어주었다는 점은 크럼홀츠에게 매력적으로 느껴졌다. "제가 맡은 인물은 자기 공명과 MRI 기기를 발견하면서 핵방사선에는 암을 치료하는 등 온갖 이로운 효과가 있다는 걸 밝혀냈지만, 동시에 많은 파괴와 위협이 내포되어 있다는 점도 분명했습니다. 호박에 줄 그어봤자 그대로 호박인 건 마찬가지란 얘기죠."

오른쪽 위 한창 건설 중이던 로스앨러모스를 방문한 이지도어 라비(데이비드 크럼홀츠)와 만나고 있는 오피(킬리언 머피).

옆 페이지 라비(크럼홀츠)는 도덕적 이유를 들어 맨해튼 프로젝트에 끝내 참여하지 않았지만, 그래도 자문 역할 정도는 해주었다.

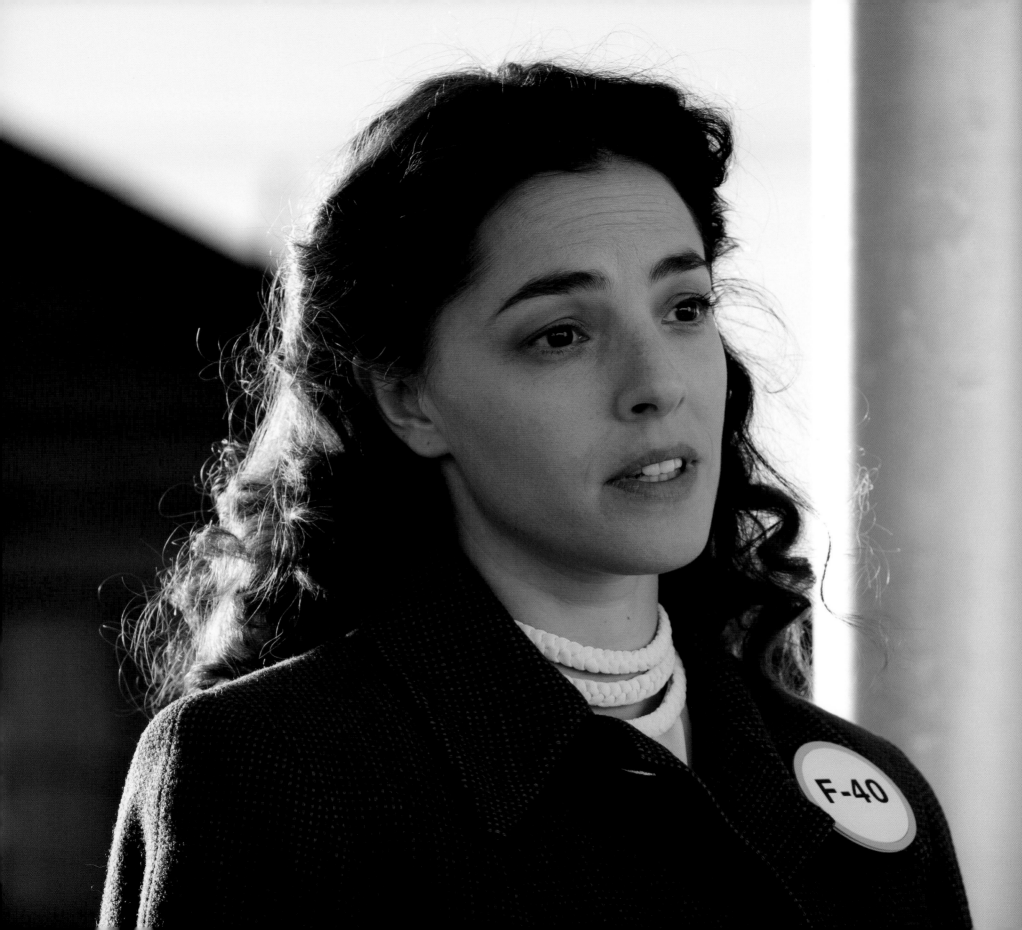

> "할머니 두 분을 정말 충격적이고 놀라운
> 방식으로 한데 합쳐 재현한 듯 깊은 의미가
> 느껴졌습니다."
>
> 올리비아 설비

릴리 호닉
올리비아 설비

맨해튼 프로젝트 내 오피의 핵심 연구자 집단 중 유일한 여성 멤버, 호닉은 온 가족이 나치의 마수를 피해 도망친 미국 국적의 체코계 유대인이며 폭탄의 격발 장치 개발을 맡은 화학자 겸 폭탄 전문가인 남편 도널드(데이비드 리스달)를 따라 로스앨러모스로 왔다. 놀란의 각본 속 릴리 호닉은 연구소의 관리자들이 그녀를 비서로 채용하고자 타이핑 테스트를 시키는 장면에서 처음 등장한다. 하지만 호닉이 하버드 화학 대학원에서는 타이핑을 가르치지 않았다고 똑 부러지게 응대하자, 오피는 그녀를 플루토늄 팀에 배치한다. 로스앨러모스에서 진행된 맨해튼 프로젝트에는 여성들도 많이 참여했지만, 호닉만큼 과학적 역량을 발휘한 인재는 거의 없었다. 여성 과학자들은 보통 맨해튼 프로젝트의 다른 기관, 이를테면 시카고 대학교나 컬럼비아 대학교 등에서 근무했다.

팝시데라는 호닉 배역에는 실존 인물처럼 영리하고 냉철한 인물을 캐스팅하기로 결심하고 〈주노〉, 〈다키스트 아워〉, 〈드레드〉 등에서 활약한 올리비아 설비를 섭외했다. "그냥 '올리비아면 되겠군' 하는 생각이 들었습니다." 팝시데라의 말이다. "그래서 에이전시에 전화했더니 '정말 오디션 기회를 주시는 건가요?'라고 묻더군요. 실제로 굉장히 중요한 조연이거든요. 하지만

호닉은 에밀리를 제외하면 과학자들 사이에 등장할 수 있는 유일한 여성이었기 때문에 꼭 넣어야 했습니다. 그리고 크리스는 릴리라는 인물을 진심으로 존중할 수 있는 배우를 캐스팅하고 싶어 했습니다."

체코 출신 할머니와 홀로코스트를 피해 도망친 유대인 할머니를 각각 양가에 한 분씩 둔 설비는 호닉에게 즉각 유대감을 느끼게 되었다. "할머니 두 분을 정말 충격적이고 놀라운 방식으로 한데 합쳐 재현한 듯 깊은 의미가 느껴졌습니다." 설비의 말이다. "그리고 릴리가 로스앨러모스에서 사용했던 신분증 사진을 보면 정말 제 할머니들을 꼭 닮았어요."

"마이클은 이 인물의 따뜻한 면모를 훌륭하게 표현해 냈다고 생각합니다."

- 크리스토퍼 놀란

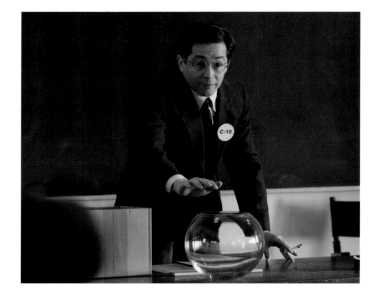

로버트 서버
마이클 안가라노

오피의 생애에서 가장 중요한 인물 중 하나인 서버는 버클리 시절 오펜하이머와 함께 일하는 동료였다가 나중에 맨해튼 프로젝트에 합류한다. 두 사람은 평생 동안 친구로 지냈으며, 오펜하이머는 강의에서 판서를 부탁하는 것은 물론이고 서버의 사정이 여의치 않을 때는 강단에 대신 서주기도 했다. 이 배역을 맡게 된 배우는 인기 TV 쇼 〈디스 이즈 어스〉로 프라임타임 에미상 후보에 오른 마이클 안가라노였다. "전 마이클이 참 좋습니다." 팝시데라의 말이다. "참 세련된 배우죠. 참 사랑스러운 사람이고요. 과학자들이 한데 힘을 합쳐 저력을 발휘한다는 아이디어가 정말 마음에 들었던 것 같습니다."

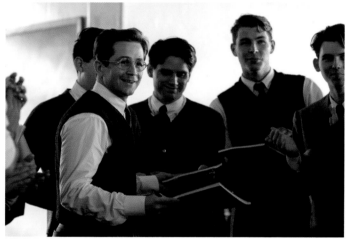

서버는 로스앨러모스에서 맨해튼 프로젝트에 새로 합류하는 과학자들에게 소개 브리핑을 담당했다. "서버는 지금 여기서 뭘 하고 있는지 전부 밝히곤 했습니다." 안가라노는 말했다. 서버의 소개 브리핑을 직접 들어본 오피는 서버가 신입들에게 '폭탄'이라는 단어를 가급적 사용하지 않았으면 하는 마음에 '가젯(장비)'이라는 암호명을 고안해 냈다. "서버가 로스앨러모스에서 매주 진행한 강의는 로스앨러모스와 공동체에 매우 중요한 부분을 차지했습니다." 놀란의 말이다. "마이클은 이 인물의 따뜻한 면모를 훌륭하게 표현해 냈다고 생각합니다. 또 오펜하이머가 이렇게 수줍음 많고 내성적인 사

람이 직접 나서서 집단에 합류할 수 있도록 배려해준 방식도 좋았고요."

안가라노가 서버에 대해 알게 된 또 한 가지 흥미로운 점은 사람들이 서버의 목소리가 잘 안 들린다고 계속 불평했다는 것이다. "항상 말을 얼버무리곤 했는데, 사실 서버는 목소리도 쉬었고 말더듬이도 심해서 발성 치료를 받아본 적도 있는 사람입니다." 촬영이 시작되기 3일 전, 안가라노는 서버가 더듬더듬 말하는 장면이 담긴 영상을 하나 찾아냈다. "촬영 시작 직전에 이런 큰 건수를 크리스한테 보여주니까, 크리스는 그냥 저랑 킬리언을 바라보면서 말하더군요. '괜히 신 스틸러 되려고 하지 말아요. 이 영화는 〈오펜하이머〉지 〈서버〉가 아닙니다.'" 안가라노가 웃으면서 말했다. "하지만 크리스도 좋아했기 때문에 결국에는 영화에 들어가게 됐죠."

오른쪽 위 실제로 작동하는 폭탄을 만드는 데 필요한 정제 우라늄의 양을 설명하기 위해 구슬로 채울 어항을 가리키는 로버트 서버(마이클 안가라노).

오른쪽 가운데 로스앨러모스에 막 도착한 과학자들을 오리엔테이션으로 안내하는 서버(안가라노).

옆 페이지 로스앨러모스에서 오펜하이머의 연설을 듣는 서버(안가라노).

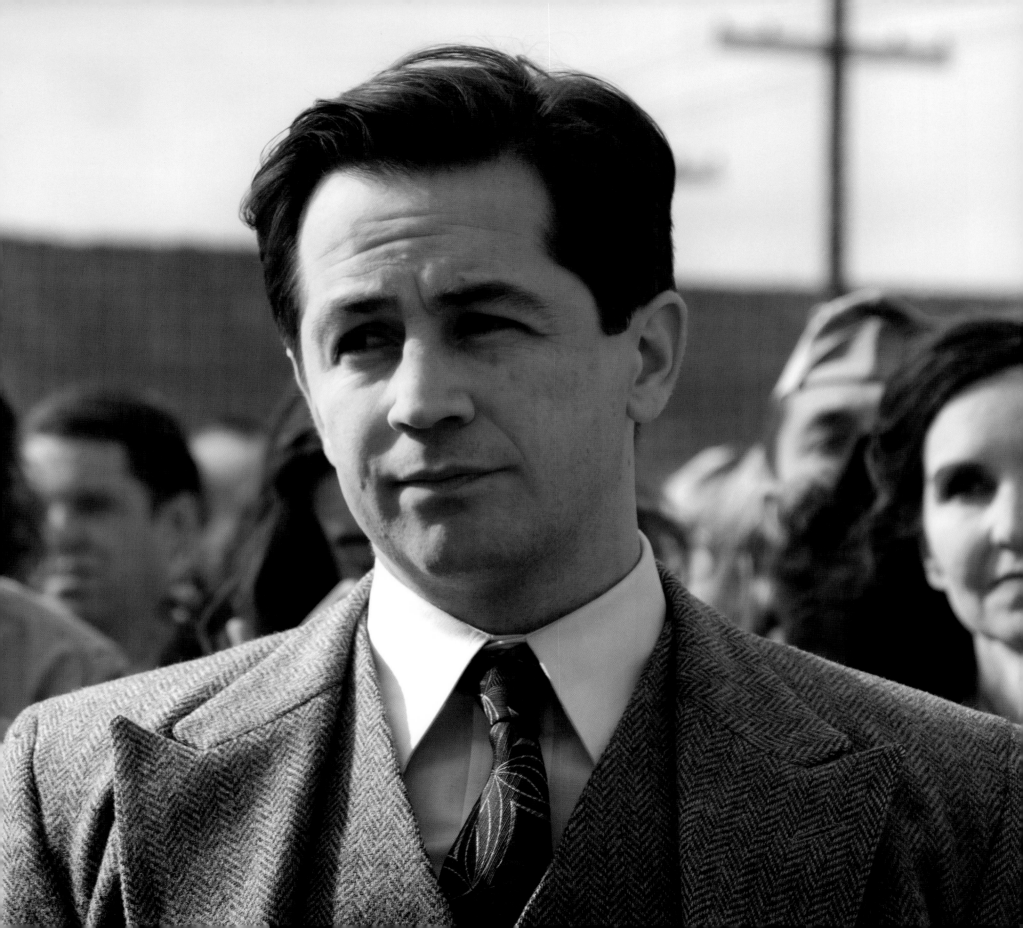

한스 베테
구스타프 스카스가드

오펜하이머의 가장 오랜 친구 중 하나인 베테는 독일계 미국인 이론물리학자로, 태양의 내부 작용을 밝혀낸 연구를 통해 1967년 노벨상을 수상했다. 베테는 괴팅겐에서 오피를 처음 만났고, 버클리에서 비밀 폭탄 연구 팀에 처음 영입된 인재 중 하나이며, 나중에는 코넬 대학의 교수로 부임한다. 로스앨러모스에서 오펜하이머는 베테를 명망 높은 T 부서(이론 부서)의 책임자로 임명한다.

드라마 〈웨스트월드〉, 〈멀린〉 그리고 〈바이킹스〉의 출연으로 유명세를 얻은 스웨덴 배우 구스타프 스카스가드는 놀란과 팝시데라가 로스앨러모스에서 나타났던 민족적 다양성을 반영하기 위해 접촉한 유럽 배우들 중 하나다. "영화에서 국적의 다양성을 유지하려고 노력했다는 게 참 좋았습니다. 독일군을 이기기 위해 이 무기를 개발하려는 시도에는 범국가적 노력이 투입되었기 때문입니다." 스카스가드의 말이다. "또한 그중에는 유대인도 많았죠. 한스는 유대 혼혈이었습니다. 원래는 개신교 신자로 자랐지만, 1936년 독일에서의 상황이 매우 불안정해지자 영국을 거쳐 미국으로 피신해야 했습니다. 이처럼 당시 많은 과학자들은 피부에 와닿는 실질적 위험을 받았던 것입니다."

왼쪽 한스 베테(구스타프 스카스가드)는 맨해튼 프로젝트의 T 부서를 이끌었고, 나중에는 수소 폭탄 개발의 핵심 인물이 된다.

오른쪽 트리니티 실험의 눈부신 섬광에 비춰진 케네스 베인브리지(조시 펙).

옆 페이지 봉고를 치면서 트리니티 실험 성공을 축하하고 있는 괴짜 과학자 리처드 파인먼(잭 퀘이드).

케네스 베인브리지
조시 펙

비밀 연구 팀의 또 다른 과학자, 베인브리지는 트리니티 실험의 책임자로서 오펜하이머와 함께 벙커에서 폭발을 관찰한 당사자이기도 하다. 이 배역에는 〈왜크니스〉, 〈대니 콜린스〉 그리고 〈아이스 에이지〉 시리즈 등 인상적인 커리어를 쌓아온 전직 아역 배우 조시 펙이 캐스팅되었다.

베인브리지는 이전에도 어니스트 로런스나 우크라이나계 미국인 폭발물 전문가 조지 키스티아코프스키와 함께 일한 적이 있었으며, 키스티아코프스키의 제안을 따라 맨해튼 프로젝트에 합류한다. "오펜하이머에게 추천서를 내보인 셈이죠." 펙의 말이다. "얘 데려옵시다. 실력 좋으니까, 하는 식으로요." 이 프로젝트에서 동료 과학자들이 폭탄을 개발하는 동안, 베인브리지는 화이트 샌즈 미사일 기지에 폭탄 실험장을 구성했다. 드라마나 영화에서 수많은 주연을 맡아온 배우로서는 비교적 작은 역할이었지만, 펙은 아랑곳하지 않고 열연을 보여주었다. "조연을 연기할 때는 자기한테 주어진 대본만으로 감을 충분히 잡지 못할 수도 있습니다." 펙의 말이다. "하지만 베인브리지 관련 자료를 읽어보니 정말 마음속 깊은 곳까지 괜찮은 사람인 것처럼 느껴졌습니다. 저도 이제 애 아빠인지라 아버지로서의 베인브리지는 어떤 사람일까, 생각을 많이 했습니다. 당시 30대 중후반이라 다른 사람들보다도 꽤 나이가 있는 편이었는데, 지금까지의 모든 삶을 제쳐두고 홀연히 뉴멕시코로 떠나 4년 동안 아무에게도 말 못 할 일을 한다는 건 어떤 마음일지를 생각해봤죠. 이런 요소들을 캐릭터에 많이 담아내려고 했습니다."

리처드 파인먼

잭 퀘이드

잘생기고 카리스마 넘치는 과학자 리처드 파인먼은 각종 인기 저서와 강연으로 대중에게
과학을 널리 알린 것으로 유명하며, 양자전기역학 분야를 발전시킨 공로로 1965년 노벨
상을 수상한다. 팝시데라는 이 배역에 로스앤젤레스 출신 배우 잭 퀘이드를 캐스팅하고 싶었다.
잭은 아마존의 인기 슈퍼 히어로 풍자극 〈더 보이즈〉의 휴이 캠벨 역으로 유명한 배우다. 놀란
감독은 퀘이드가 파인먼과 희한할 정도로 많이 닮았다는 점 외에도, 맨해튼 프로젝트의 원동력
이었던 "놀라운 젊음의 에너지"를 대표하는 이 과학자를 완벽하게 재현할 수 있겠다고 생각했
다. "양자물리학은 주로 젊은 과학자들이 이끌곤 하는 분야입니다. 매우 예리한 지성이 필요하
기 때문이죠." 놀란의 말이다. "그리고 맨해튼 프로젝트는 미국 과학계에서 최고의 수준과 지성
그리고 젊음을 자랑하는 과제였습니다. 로스앨러모스 인원들의 평균 연령은 25세였으며, 제 생
각에 영화 속 파인먼의 역할은 오펜하이머가 젊은 지성들을 계속 찾아 영입하면서 발견을 향한
열정과 특출난 노력을 공동체에 지속적으로 수혈했다는 걸 보여주는 것입니다."

놀란의 각본 속에서 오피가 이 젊은 이론물리학자를 맨해튼 프로젝트에 영입하고자 프린스턴
캠퍼스를 방문했을 때 파인먼의 나이는 겨우 스물네 살이었다. 당시 파인먼은 아내가 결핵을 앓
고 있었기 때문에 로스앨러모스로 이사하는 걸 내키지 않아 했지만, 오펜하이머가 앨버커키의
한 시설에서 결핵 치료를 할 수 있는 방안을 찾아내면서 문제가 해결된다. 이후 파인먼은 과학
자 집단 사이에서 거의 광대 역할을 자처하며 툭하면 보안 요원들을 놀
리고 다니는데, 한번은 경계 울타리에 구멍을 뚫고 기어서 들어
가는 일탈을 저질렀다가 들키는 바람에 하마터면 체포될 뻔
하기도 했다.

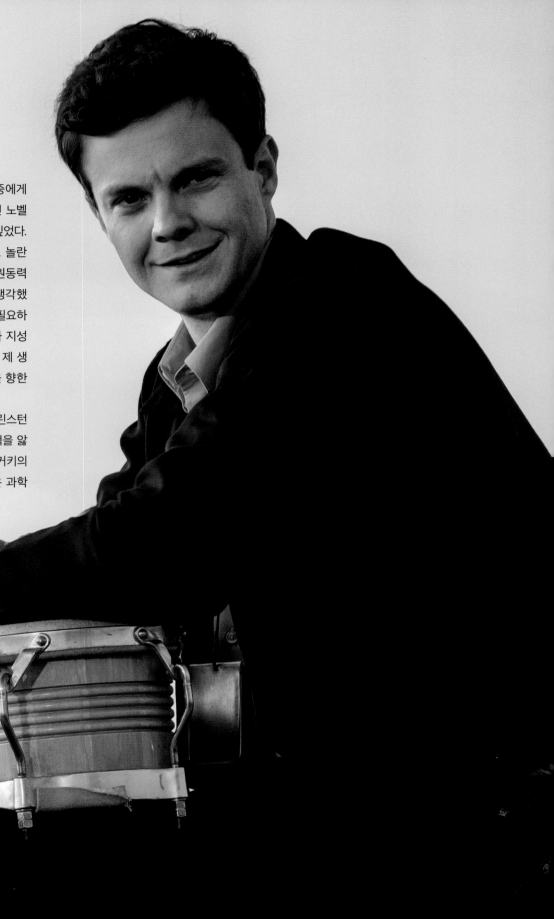

"이론에 관해서는 아인슈타인과도 논쟁을 벌일 수 있을 정도로 비상한 지성을 지녔으면서도 아주 붙임성 있는 인물이었죠."

– 케네스 브래나

닐스 보어
케네스 브래나

양자물리학의 아버지, 덴마크의 물리학자 닐스 보어는 오피가 "나의 신"이라 부를 정도로 존경했던 인물이다. 놀란의 영화 속 보어는 카메오로만 등장하지만, 작중에서 나치의 전선을 뚫고 넘어와 맨해튼 프로젝트 크리스마스 파티에 모습을 드러내는 순간 방 전체가 환호성을 지를 정도의 매력을 갖췄으니, 이에 걸맞게 빛을 발하는 인물에게 배역을 맡겨야 했다. "닐스 보어와 오펜하이머가 함께한 시간은 그리 많지 않지만, 그래도 크리스는 보어가 오펜하이머의 인생에서 매우 중요한 인물이었을 거라고 했습니다." 브래나의 말이다. "오펜하이머가 보어에게 보여준 존경심이 정말 굉장하기는 했죠. 크리스의 생각에는 오펜하이머에게 있어 거의 오비완 케노비 같은 인물상이었나 봅니다."

브래나는 이틀간의 촬영을 위해 보어의 억양뿐만 아니라 생애에 대해서도 깊이 파고들었다. "이론에 관해서는 아인슈타인과도 논쟁을 벌일 수 있을 정도로 비상한 지성을 지녔으면서도 아주 붙임성 있는 인물이었죠." 브래나의 말이다. "길을 건너다가도 금세 자신만의 생각에 잠길 것처럼 몽상가적인 교수의 모습을 보여줍니다. 실제로도 로스앨러모스에서 자주 그랬다는 기록이 남아 있고요. 하지만 그 지성은 마치 면도날처럼 예리했습니다."

보어는 놀란의 각본에서 오피 스스로 자신이 만들던 폭탄의 의미에 대

해 깊이 숙고하게 만든 첫 번째 인물이기도 하다. "일종의 마술사였다고나 할까요. 세상 돌아가는 방식에 대해서는 오펜하이머보다 더 눈이 뜨여 있는 인물이었습니다." 브래나는 덧붙였다. "그러면서 오펜하이머가 원자 폭탄을 세상에 내놓고 그 후폭풍까지 감당하겠다는 점을 높이 평가하기도 했습니다."

오른쪽 위 닐스 보어 역의 케네스 브래나.

오른쪽 아래 1920년대 케임브리지에서 강연 중인 보어(브래나).

옆 페이지 나치 전선 너머에서 구출되어 1943년 맨해튼 프로젝트의 크리스마스 파티에 참석한 보어(브래나).

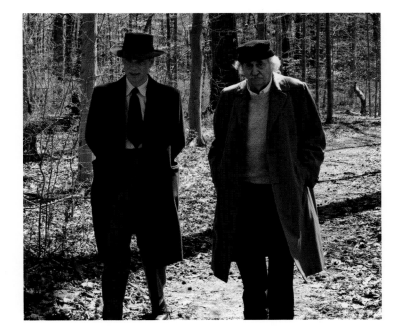

"톰은 말년의 아인슈타인과 비슷하게 아방가르드한 성격을 갖춘 배우라고 생각합니다."

– 크리스토퍼 놀란

알베르트 아인슈타인
톰 콘티

놀란의 각본 속 오펜하이머는 아인슈타인을 처음 언급할 때 마치 20년 전 상대성 이론을 내놓은 이후 딱히 새로운 연구를 해내지 못한 퇴물인 것처럼 암시한다. 아인슈타인은 맨해튼 프로젝트에 참여하지도 않았고 오펜하이머와 젊은 물리학자들이 개척한 양자역학과 이론도 믿지 않았다. 하지만 두 사람은 오피가 프린스턴 고등연구소에서 근무하면서 점점 가까워지면서 근처 연못을 같이 산책하기도 한다. 바로 이 신에서 젊은 물리학도는 자신이 가진 가장 큰 회의와 불안을 드러낸다.

"정말 중요한 역할이자 시금석과도 같은 역할입니다." 팝시데라는 오늘날까지 역사상 가장 유명한 과학자이자, 지성과 지적 발견의 대명사라 불리는 아인슈타인을 가리켜 이렇게 평가했다. 놀란 감독은 이처럼 작지만 중요한 배역에 베테랑 영국 배우 톰 콘티를 캐스팅했다. 콘티는 〈다크 나이트 라이즈〉에서 브루스 웨인(크리스천 베일 분)이 결코 탈출할 수 없는 감옥, 래저러스 피트에서 빠져나갈 수 있도록 영감을 주는 죄수 역을 맡은 바 있다. "훌륭한 배우일 뿐만 아니라, 말년의 아인슈타인과 기이할 정도로 많이 닮기도 했습니다." 놀란의 말이다. "또 톰은 말년의 아인슈타인과 비슷하게 아방가르드한 성격을 갖춘 배우라고 생각합니다." 모든 것을 이해하면서도 오펜하이머와는 달리 매우 긍정적이고 태평한 태도를 가진 인물이죠." 놀란과 토머스는 런던에서 진행하던 미팅 중에 콘티에게 이 배역을 제안했다. "톰은 어느새 콧수염과 머리카락을 길러서 크리스에게 사진을 보냈더군요." 팝시데

라의 말이다. "정말 감격스러웠습니다." 정작 콘티는 새로 꾸민 외모에 시큰둥했다. "개인적으로 이렇게 긴 머리와 콧수염을 싫어하기 때문에 이 점이 가장 힘들었습니다." 콘티의 말이다. "수프나 스파게티 같은 걸 먹을 때도 고역이죠. 이런 털북숭이 같은 외모 하나 때문에 인생이 크게 힘들어집니다."

콘티는 아인슈타인의 연설 동영상을 보면서 독일어 억양을 익혔고, 프린스턴 고등연구소에 있는 아인슈타인이 살았던 집에서 촬영할 기회가 생기자 크게 기뻐했다. 이 배역에서 가장 중요한 요소는 아인슈타인과 오피의 관계가 성장해나가는 모습을 전달하는 것이었다고 한다. "전쟁 전까지만 해도 두 사람은 딱히 좋은 친구 사이가 아니었죠." 콘티의 말이다. "그래도 과학자들이란 치열한 경쟁 관계이더라도 정보를 얻고자 대화를 나누는 데 주저하지 않기 때문에, 두 사람은 서로 잘 아는 사이였습니다. 또 상대방에게 상당한 존경심을 품고 있기도 했습니다. 서로 동등한 지적 수준을 갖춘 사람들이었으니까요."

프린스턴에서 진행된 촬영에서, 콘티는 헤어와 메이크업 팀의 도움으로 굵고 덥수룩한 눈썹과 하얗고 곱슬곱슬한 머릿결을 연출해 멋진 모습을 보여주었다. "사람들이 저를 보고 헷갈리는 게 정말 재미있었습니다." 콘티의 말이다. "저를 보고 '죄송한데 혹시 누구시죠?'라고 묻는다면 기꺼이 '알베르트 아인슈타인입니다. 다시 돌아올 방법을 찾아서 어젯밤에 막 도착했죠!'라고 대답해줬을 텐데요!"

옆 페이지 톰 콘티는 실제로 머리와 콧수염을 길러 알베르트 아인슈타인의 유명한 이미지를 재현해 냈다.

위 뉴저지 프린스턴 고등연구소를 산책 중인 오펜하이머(킬리언 머피)와 아인슈타인(콘티).

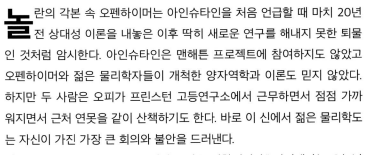

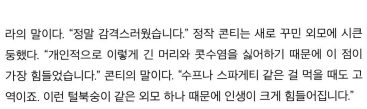

> ## "매슈는 이 배역에 '설립자'라는 의의를
> 부여해주었다고 생각합니다."
>
> – 크리스토퍼 놀란

버니바 부시
매슈 모딘

버니바 부시가 없었더라면 맨해튼 프로젝트는 애초에 시작되지도 않았을지 모른다. 메사추세츠 공과대학(MIT)의 공학자이자 교수였던 부시는 프랭클린 D. 루스벨트 대통령의 과학연구개발국(OSRD)의 국장으로 재직하면서 대통령에게 원자 폭탄이 실현 가능한 병기라고 설득한 장본인이기 때문이다. 이 배역에 매슈 모딘을 캐스팅하는 건 간단했다. "크리스에게 모딘의 사진을 보냈습니다. 부시랑 꼭 닮았거든요." 팝시데라는 스탠리 큐브릭의 〈풀 메탈 재킷〉, 넷플릭스 인기 드라마 〈기묘한 이야기〉 등에 출연하며 호평을 받은 모딘을 가리키며 말했다. "말도 안 될 정도로요. 결정은 간단했습니다." 모딘은 〈다크 나이트 라이즈〉에서도 고담 시 경찰 부청장 피터 폴리를 맡은 바 있었고, 기꺼이 놀란과 토머스와 함께 일하고 싶어 했다. "지금껏 100편이 넘는 영화를 찍으면서 가끔 꼭 다시 일하고 싶은 촬영장 분위기를 느낄 때가 있습니다." 모딘의 말이다. "두 사람과 자주 협업하는 스태프들은 정말 가족처럼 일하기 때문에 함께할 때면 마음도 놓이고 영양가 있는 분위기가 느껴집니다."

놀란은 부시를 과학과 관료주의의 경계를 넘나들던 인물로 보았다. "매슈는 이 배역에 '설립자'라는 의의를 부여해주었다고 생각합니다. 그로브스와 완전히 똑같지는 않지만, 그래 봤자 서로 전문 분야가 군사냐, 과학이냐 정도의 차이입니다." 그리고 보안 청문회에서 오펜하이머에게 불리한 상황이

조성되자 부시도 입을 연다. "오펜하이머의 처분을 이 청문회에 맡긴다는 행위의 윤리적 문제를 제대로 파악하고 명확한 용어로 풀어 설명할 수 있었던 사람입니다." 놀란의 말이다. "우리 영화에서는 정부와 오랫동안 우호적 협력 관계를 유지해온 기존 과학자들조차 오펜하이머에게 닥친 일에 경악했다는 걸 제대로 보여주어야 했습니다."

〈오펜하이머〉에서 모딘은 부시의 젊은 시절과 말년 모두를 연기했으며, 노회한 모습을 재현하기 위해 다양한 특수분장을 거쳐야 했다. "새벽 4시 30분부터 얼굴 전체에 라텍스를 발라야 하는데, 벗기기도 힘든 데다가 꼭 얼굴에 고무 콧물을 묻히고 있는 기분입니다." 모딘은 회상했다. "하지만 눈앞에서 펼쳐지는 변신 과정을 보고 있자면 자연스레 유물론적 사고가 들면서도 내려놓을 건 내려놓는다는 자세가 얼마나 중요한지도 느껴집니다. 결국 누구나 오래오래 주름살 생길 때까지 살려면 어느 정도 행운이 따라야 하는 것 아니겠습니까."

오른쪽 위 프랭클린 D. 루스벨트 대통령을 설득해 맨해튼 프로젝트를 시작하는 데 지대한 공헌을 한 버니바 부시(매슈 모딘).

> "게리와는 참 오랫동안 함께
> 일했는데 지구상에 이만한
> 배우가 또 없습니다."
> – 크리스토퍼 놀란

해리 S. 트루먼 대통령
게리 올드만

루스벨트의 후임인 트루먼은 놀란의 각본에서 딱 한 장면 등장한다. 그 장면은 바로 오펜하이머가 국제 핵무기 규제의 긴급한 필요성을 최고 통수권자에게 설득하려다 끝내 실패했던 유일한 기회를 보여주는 강력한 장면이다. 일본에서의 원자 폭탄 투하 성공을 축하하고자 오펜하이머를 백악관으로 초청한 트루먼은, 정작 오펜하이머가 "내 손에 피가 묻었다"고 말하자 비난을 쏟아낸다. 놀란은 〈다크 나이트 트릴로지〉의 또 다른 베테랑이자 다작 배우인 게리 올드만에게, 루스벨트의 죽음으로 인해 권력을 잡았으며 《아메리칸 프로메테우스》 저자들의 표현을 빌리자면 "결단력의 계산적 과시"로 스스로의 불안감을 감췄던 대통령 배역을 맡긴다. "대통령이나 총리처럼 역사 속 상징적 인물을 캐스팅하는 건 항상 어렵습니다." 놀란의 말이다. "게리와는 참 오랫동안 함께 일했는데 지구상에 이만한 배우가 또 없습니다. 저는 그가 짧은 대사 몇 개와 긴 표정 샷 몇 개만 맡기더라도, 이상주의를 신봉하던 과학자가 백악관에 왔다가 앞으로 여생 동안 어떤 사명을 맡아야 할지 깨닫게 만든 그 소통 단절의 순간을 제대로 전달할 수 있으리

라 생각했습니다."

《아메리칸 프로메테우스》에 따르면 트루먼은 오펜하이머가 참 정신 나간 수준으로 변덕스럽다고 생각했으며, 핵 확산을 막아야 한다는 설득에 귀 기울이지 않은 채 오랫동안 부정적 인상을 간직했다고 한다. 놀란의 각본에서 트루먼은 오펜하이머를 '울보'라고 욕하는데, 이건 트루먼이 실제로 오펜하이머에게 던졌던 모욕을 따온 것이다. 과학자들은 트루먼을 끔찍한 대통령이라 생각했으며 그 편협함 때문에 소련과의 악연을 피할 희망이 사라졌다고 생각했다.

위 해리 S. 트루먼 대통령을 연기하는 게리 올드만.

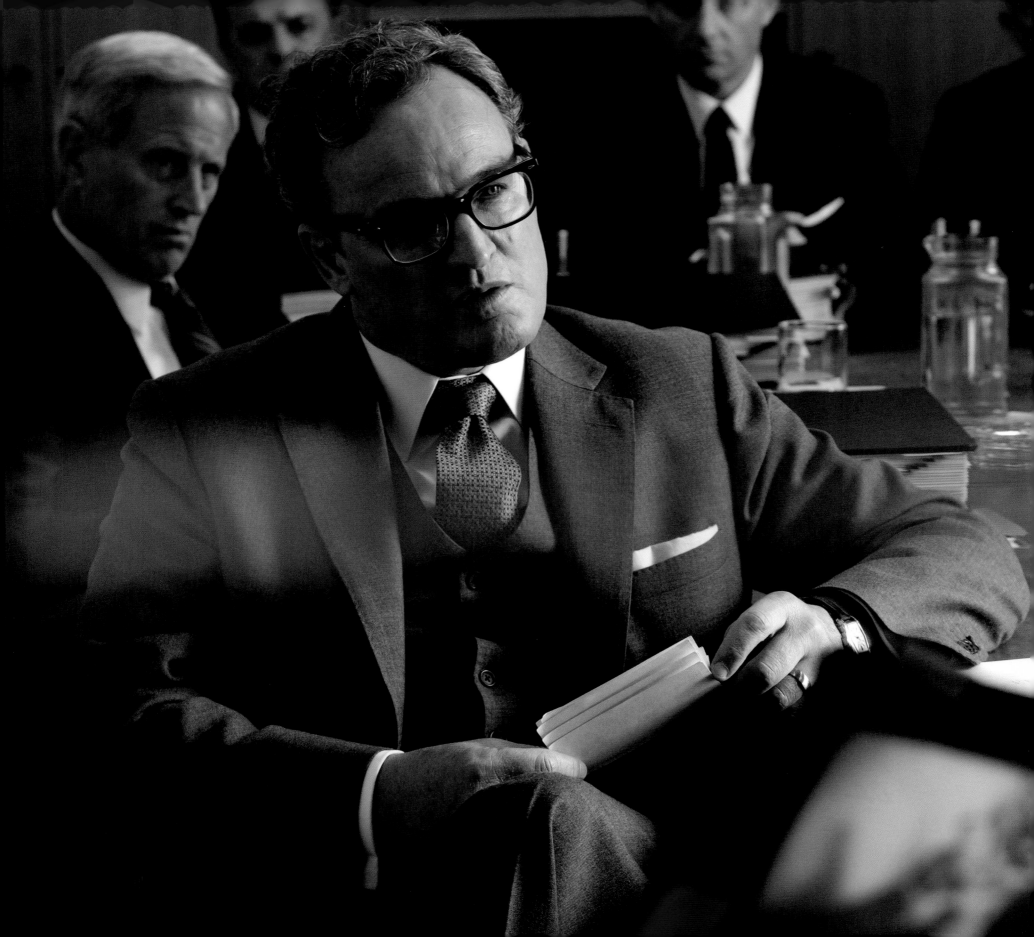

> "검사라면 응당 이렇게 행동할
> 것이라는 탄탄한 법적 감각을 전달할
> 수 있었으며, 실제 영화에서도
> 본인이 직접 추가한 디테일을 전부
> 확인할 수 있을 것입니다."
>
> – 크리스토퍼 놀란

로저 롭
제이슨 클라크

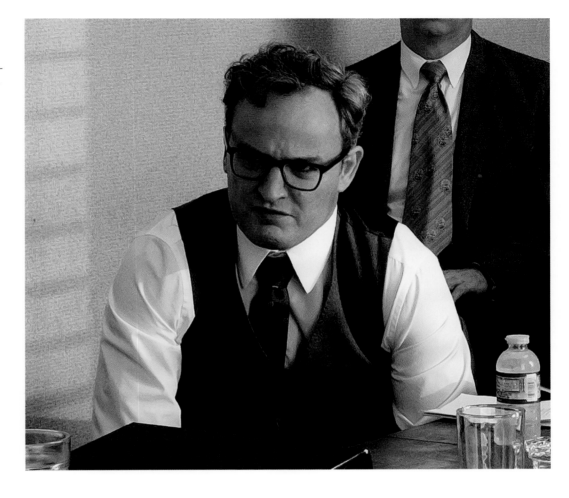

놀란은 스트로스가 1954년 AEC 청문회에서 오피의 심문을 맡기고자 임명한, 교활하면서도 교묘한 특별 자문 배역에 "매우 강한 인상을 제시할 수 있는 배우"를 원했다. 또한 놀란 감독과 팝시데라는 청문회에 출연하는 배우들마다 각자 표정과 에너지를 뚜렷하게 드러내고 싶었다. 영화 전체와 마지막 장에서 중요한 역할을 하는 인물, 롭의 경우에는 일종의 '강건함'이 느껴지는 배우가 필요했다. "결코 상대를 놓아주지 않는 지독한 끈질김을 보여주는 동시에, 킬리언이라는 배우와 책상을 마주하고 앉아서도 자신을 드러낼 수 있어야 했습니다."

놀란은 일찍이 오스트레일리아 출신 배우 제이슨 클라크의 경력에 관심을 가졌는데, 특히 마이클 만 감독의 〈퍼블릭 에너미〉에서 실제 갱단원이었던 존 '레드' 해밀턴이나 캐서린 비글로 감독의 〈제로 다크 서티〉의 심문관 댄 풀러 등 각종 미묘한 매력을 보여준 배역들로부터 큰 인상을 받았다. 마침 클라크는 봄 휴가를 맞아 가족들과 함께 로스앤젤레스에 와 있어서 놀란과 미팅을 가질 수 있었는데, 이 배우가 한때 변호사 교육을 받고 실제 경력도 쌓은 적이 있다는 점은 더더욱 놀란의 관심을 끌었다. "덕분에 검사라면 응당 이렇게 행동할 것이라는 탄탄한 법적 감각을 전달할 수 있었으며, 실제 영화에서도 본인이 직접 추가한 디테일을 전부 확인할 수 있을 것입니다. 예컨대 메모지와 보디랭귀지로 협박을 하고 매섭게 몰아세우다가, 한발 물러서서 상대에게 숨 쉴 틈을 주면서 다른 발언을 이끌어 내는 것처럼 말이죠." 놀란은 말했다. 감독은 촬영을 진행하던 중, 클라크가 대본에도 없던 미묘한 신체적 위협을 가하는 모습에서 특히 깊은 인상을 받았다. "심문자에게 가까이 다가가 의자를 질질 끌어 시끄러운 소음을 내는 등, 정말 간단한 행동만으로 더욱 수준 높은 위협을 가할 수 있다는 데 정말 놀랐습니다." 놀란의 말이다. "그 덕분에 끔찍할 만큼 비좁은 방에서 보안 청문회를 촬영하면서도 정말 즐겁게 작업을 할 수 있었습니다."

옆 페이지와 위 1954년 보안 청문회에서 오펜하이머를 집요하게 심문 중인 로저 롭(제이슨 클라크).

> "개리슨의 좌절감이 끓어오르는 모습은 더욱 절절하게 느껴지는데, 자신이 느끼는 좌절은 의뢰인에게 상처만 된다는 걸 본인이 가장 잘 알기 때문입니다."
>
> – 크리스토퍼 놀란

로이드 K. 개리슨
메이컨 블레어

로이드 K. 개리슨은 AEC 청문회에서 오펜하이머를 변호하러 나선 뉴욕의 사려 깊고 진보적인 변호사로, 위협적인 반공주의자들이 한데 모인 이 공간에 다소 어울리지 않는 인물처럼 보인다. 팝시데라의 표현을 빌리자면, 롭이 스크래치 울 정장이라면 개리슨은 시어서커다. 살짝 괴짜에 무게감이 적다는 뜻이다. "가정적인 성격에 공격적이지 않고 소극적인 편입니다." 캐스팅 디렉터 팝시데라의 말이다. 역사 속에서는 개리슨이 오펜하이머의 변호에 실패한 것으로 기록되어 있으나, 놀란은 청문회 속기록을 읽으면서 개리슨은 규칙을 지키면서 매우 영리하게 변호를 했는데, 단지 상대가 규칙 따위는 무시하고 있었다는 걸 너무 늦게 깨달았을 뿐이라는 결론을 내렸다.

팝시데라는 놀란이 좋아하는 독립 영화 〈블루 루인〉과 〈그린 룸〉에 출연한 각본가 겸 감독, 메이컨 블레어를 이 배역에 섭외했다. "메이컨의 경우 '야, 이 배우면 진짜 잘 어울릴 텐데 한 번도 캐스팅을 해 본 적은 없단 말이지' 하는 후보였습니다." 팝시데라의 말이다. "그래서 크리스에게 바통을 넘겨서 적임자를 찾아왔죠."

놀란은 블레어를 영입하자마자 동등한 감독이자 동료처럼 느끼게 되었다. "너비가 약 2.5미터밖에 안 되는 방에 아이맥스 카메라를 갖다 놓고 모

두를 여기로 불러 모은다는 게 다른 배우들에게는 좀 이상하게 느껴졌겠지만, 메이컨만큼은 그게 밀실공포증을 연출하려는 시도란 걸 즉시 알아챘습니다." 놀란 감독이 말했다. 하지만 감독에게 가장 인상적으로 다가온 부분은 블레어가 지성과 감성을 동시에 투영하면서도 개리슨조차 혀를 내두를 만한 센스를 발휘했다는 것이다. "개리슨의 좌절감이 끓어오르는 모습은 더욱 절절하게 느껴지는데, 자신이 느끼는 좌절은 의뢰인에게 상처만 된다는 걸 본인이 가장 잘 알기 때문입니다. 게다가 지적인 변호사로서 그런 사실을 잘 상기하고 있다는 걸 연기로도 보여주니까요." 놀란의 말이다.

오른쪽 메이컨 블레어가 연기한 오피 측 변호사 로이드 개리슨은 시인 랭스턴 휴스와 극작가 아서 밀러가 공산주의 연루 혐의로 고발되었을 때에도 변호를 맡았다.

"토니는 그런 모호함을 표현해 내면서 제게 큰 인상을 남겼습니다."

– 크리스토퍼 놀란

고든 그레이
토니 골드윈

팝시데라는 AEC 청문회 의장을 맡은 정치인의 배역에는 "부드러운 터치"를 갖춘 배우가 필요하다고 생각했다. 토니 골드윈은 인기 드라마 〈스캔들〉에서 피츠제럴드 그랜트 3세 대통령 역으로 가장 큰 유명세를 얻었으며, 자신이 맡은 역할에 무게감을 더하는 것으로 정평이 나 있어 팝시데라와 놀란 감독 모두 그레이 역에 완벽할 거라 생각했다. "결정에 오래 걸리지도 않았습니다." 놀란의 말이다. "그레이라는 배역을 보자마자 관객들로부터 높은 존경심과 신뢰감을 이끌어 낼 배우가 필요하겠구나 싶었습니다." 그레이가 이 청문회를 처리한 방식은 당시에도 큰 비난을 받았는데, 변호인도 출석하지 않은 상태에서 검찰이 일주일 내내 청문회 브리핑을 하게 한 것이나 불법 도청으로 수집한 증거 사용을 허용한 것까지 미심쩍은 부분이 참 많았다. 놀란은 그레이를 옳은 행동과 정치적 처신의 갈림길에 선, 성경의 본티오 빌라도 총독처럼 모호한 인물로 보았다. "그레이가 이 청문회를 어떻게 생각했는지, 또 어떤 동기를 품고 있었는지 정확히 파악하기란 어렵습니다." 놀란의 말이다. "그리고 토니는 그런 모호함을 표현해 내면서 제게 큰 인상을 남겼습니다. 단순히 속임수를 쓰는 게 아니라, 진정으로 국가를 위해 옳은 행동을 한다고 생각하면서도 여전히 매우 심각한 결함이 있고 불공정한 절차를 허용한 인물로 말이죠."

오른쪽 토니 골드윈이 연기한 정치인 고든 그레이는 1954년 당시 오펜하이머 보안 청문회를 편향적으로 처리했다는 이유로 많은 비판을 초래했다.

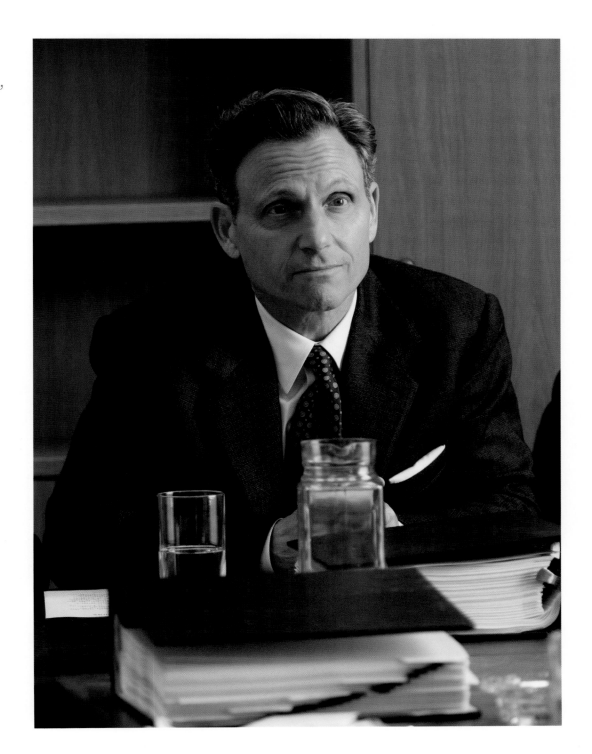

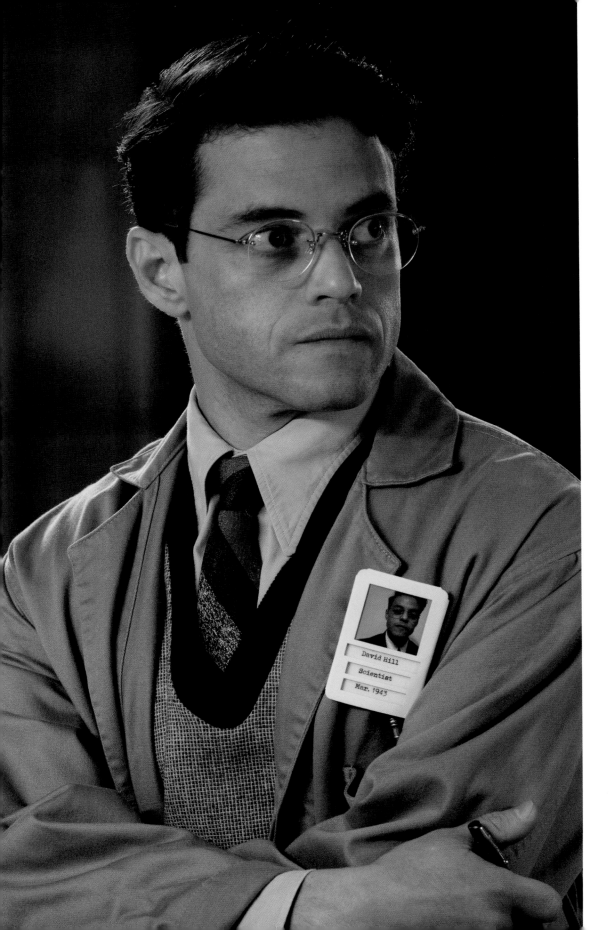

> "힐에게 어떻게 개성을 부여할지 고심했는데, 확실히 라미는 깊은 인상을 심어주는 얼굴 중 하나였습니다."
>
> – 존 팝시데라

데이비드 힐
라미 말렉

1959년 인준 청문회에서 스트로스의 경력을 끝장낸 충격적인 증언의 당사자이자 시카고 야금학 연구소 소속의 과학자 배역은 보자마자 기억에 남을 만큼 뛰어난 배우가 필요했다. 놀란과 토머스는 〈보헤미안 랩소디〉의 프레디 머큐리 역으로 오스카상을 수상한 배우, 라미 말렉을 오랫동안 흠모하면서 언제든 한번 자기네 영화에 출연시키고 싶어 했다. "카메오라고 해도 되겠습니다." 놀란은 말했다. 힐이 본격적인 활약을 하는 것은 스트로스의 청문회 신이지만, 그보다 앞선 두 신에서도 잠시 얼굴을 비춘다. 이 신들에서 말렉은 딱히 대사를 하지 않지만 그래도 스토리상 그의 이미지를 구축하는 데 중요한 토대가 된다. "라미는 매우 독특한 인상을 가졌기 때문에 초반 장면에서 아무 말도, 아무 행동도 하지 않아도 다들 눈여겨보고 기억하게 됩니다." 놀란의 말이다. "분명 중요한 역할을 할 것 같기는 한데 뭔지는 알지 못하겠지요." 팝시데라도 덧붙였다. "힐에게 어떻게 개성을 부여할지 고심했는데, 확실히 라미는 깊은 인상을 심어주는 얼굴 중 하나였습니다."

왼쪽 데이비드 힐 역의 라미 말렉.

> "패시는 정말 깊은 인상을 남길 수 있는 배우에게 맡겨야겠다고 생각했는데, 케이시가 딱이었습니다."
>
> – 에마 토머스

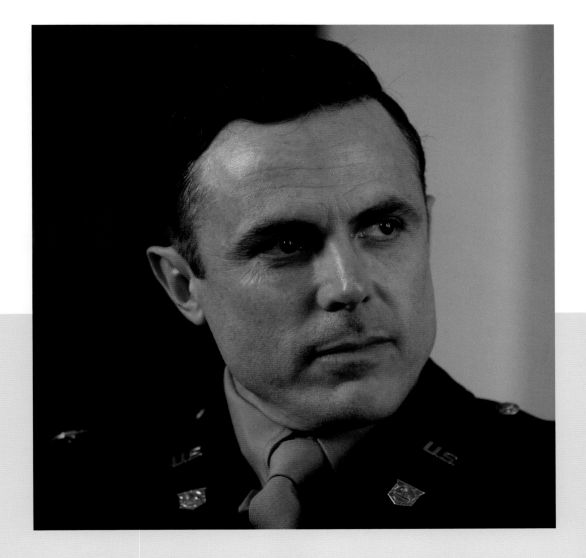

보리스 패시 대령
케이시 애플렉

패시는 강경 반공주의자이자 맨해튼 프로젝트의 수석 방첩 책임자로, 1943년 오펜하이머가 러시아 첩보부의 표적이 된 사건과 관련하여 오펜하이머를 끊임없이 감시하고 불리한 증언이 나오도록 압박했다. 오피의 절친한 친구 중 하나인 호콘 슈발리에(HBO 〈하우스 오브 드래곤〉의 제퍼슨 홀 분)는 제3자인 공산주의 동조자 조지 C. 엘텐턴(가이 버넷 분)을 대신해 접근해서는, 오피가 폭탄 관련 정보를 제공하면 러시아 외교관에게 전달하겠다고 제안한다. 오피는 이를 거절하면서 이런 제안은 반역 행위라는 걸 슈발리에에게 상기시킨다. 6개월 후 버클리 보안 팀에 이 사실을 보고한 오피는 뜻밖에도 패시의 심문을 받게 된다. 심문의 압박 아래서 오피는 패시에게 엘텐턴의 이름을 넘기지만, 친구를 지키고자 슈발리에라는 이름은 언급하지 않는다. 《아메리칸 프로메테우스》 저자들의 표현을 빌리자면 "자신도 모르는 사이 시한폭탄을 삼킨 것 같았다. 10년이 지난 후에 터진 시한폭탄"인 것이다.

놀란은 이처럼 작지만 중요한 배역에 〈인터스텔라〉에서 함께 즐겁게 작업했던 케이시 애플렉을 떠올렸다. "패시는 참 악랄한 의도를 가진 사람입니다. 이처럼 전형적이지 않은 인물의 연기에는 케이시 같은 배우가 필요했습니다." 팝시데라의 말이다. "이렇게 작은 신이 〈오펜하이머〉의 스토리 전체에 크나 큰 영향을 미치는 만큼 패시는 정말 깊은 인상을 남길 수 있는 배우에게 맡겨야겠다고 생각했는데, 케이시가 딱이었습니다." 토머스도 말했다.

"패시는 매력적인 동시에 위협적인 인물로 묘사되어야 했는데, 사실 그 위협조차도 자신의 매력으로부터 나오는 것이거든요." 놀란도 덧붙였다. "케이시는 그 눈을 보는 순간 오펜하이머가 어떤 위협에 처한 것인지 알 수 있게 되는 부류의 사람입니다. 딱 봐도 적대적인 사람이 아닙니다. 오히려 정반대에 가깝죠. 그냥 반대편에 앉아서 대단히 온화하고 친근한 태도로 일관하며 오펜하이머가 내놓은 설명의 논리를 천천히 파헤치는데, 그 허술한 방벽이 무너져 내리는 모습을 모두가 보게 됩니다. 케이시가 가진 특별한 눈빛 아래서 오펜하이머가 굴복하는 모습을 손 놓고 지켜볼 수밖에 없는 거죠."

위 보리스 패시 대령을 연기하는 케이시 애플렉.

> "조사를 하다 보니 이건 관료주의적 공포 영화라는 걸 깨닫게 되었습니다."
>
> – 데이비드 다스트말치안

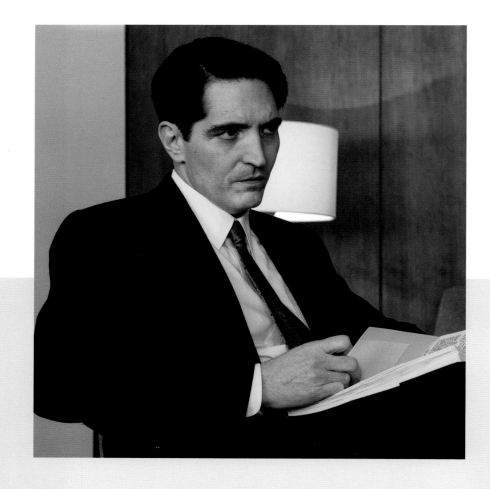

윌리엄 보든
데이비드 다스트말치안

놀란의 각본 속 보든은 극단적 반공주의자이자 전직 의회 직원으로, 오펜하이머의 FBI 녹취록을 입수하고 당시 FBI 국장이었던 J. 에드거 후버에게 오펜하이머가 소련의 간첩인 것 같다고 보고한다. 이처럼 오피를 파멸시키는 데 일조한 실제 인물을 연기하려면 일종의 부정적 강박증을 전달할 수 있는 배우가 필요했는데, 놀란과 팝시데라에게는 여기에 딱 맞는 후보가 있었다.

데이비드 다스트말치안은 〈다크 나이트〉에서 조커의 정신병자 부하 역으로 장편 영화에 처음 데뷔해, 상대 역인 지방 검사 하비 덴트(에런 엑하트 분)와 단둘이 등장한 오싹한 신에서 열연을 보여주었다. "크리스는 언제나 데이비드의 팬이었습니다." 팝시데라의 말이다. "정말 매력적이고 어둡고 흥미로운 인물이죠. 항상 제게 이렇게 말했어요. '있지, 그 배우 진짜 좋던데. 이번에 직접 캐스팅해 준 배우 실력이 진짜 환상적이었어요.' 그렇게 몇 년이 지나도 다스트말치안이 계속 화두에 오르곤 했죠." 놀란도 덧붙였다. "매우 강력한 신에서 놀라운 연기를 보여주었습니다."

그리고 두 사람은 보든이라는 캐릭터를 통해서야 다스트말치안을 다시 캐스팅할 수 있는 기회를 얻게 되었다. 그동안 이 배우는 드니 빌뇌브 감독의 〈프리즈너스〉에서 아동 납치범을, SF 대작 〈듄〉에서 불안정한 모습의 악역인 파이터 드 브리즈를 연기하며 호평을 쌓아왔다. 보든은 음습하고 야심 찬 인물로, 스트로스처럼 오펜하이머의 사회성 부족으로 인해 만들어진 적대자다. 보든은 첫 만남까지만 해도 오펜하이머의 추종자였지만, 오펜하이머는 상대를 무시한다. "데이비드는 이 첫 만남이 조금만 더 잘 이루어졌더라도 상황이 크게 달라졌을지도 모른다는 느낌을 담아낼 수 있는 배우입니다." 놀란은 말했다.

다스트말치안은 보든이 매카시즘의 악몽을 드러내는 장치라 생각한다. "조사를 하다 보니 이건 관료주의적 공포 영화라는 걸 깨닫게 되었습니다." 다스트말치안의 말이다. "2차 세계대전 종전 후 미국에 찾아온 암울한 시기에 펼쳐졌던 각종 계략을 파헤치는 여정이자, 상대와의 절충과 타협이라면 모조리 적대시하던 당시 사회 분위기가 얼마나 살벌했는지 알 수 있는 기회였습니다. 모두가 우리 편 아니면 적의 편을 들어야 했던 때였죠." 지금 돌이켜 보면 보든의 행동이 다소 의문스러울 수 있으나, 다스트말치안만큼은 오펜하이머와 대립했던 그의 입장에 어느 정도 공감할 수 있었다. "제 생각에 보든은 오펜하이머가 국가의 적이었다고 진심으로 믿었을 겁니다." 다스트말치안의 말이다. "복수심이나 개인적 원한도 하나의 관점일 수는 있으나, 제가 보기에 가장 간단하고 강력한 해석은 보든 자신이 읽은 모든 걸 믿으면서 스스로 조국을 위해 최선을 다한다고 진지하게 믿고 있었다는 겁니다."

위 윌리엄 보든을 연기하는 다스트말치안. 이 변호사는 2차 세계대전 중 B-24 폭격기 조종사로 복무하면서 소련의 위협에 집착하게 되었고, 오펜하이머와 공산주의 간의 연관 관계를 집요하게 파헤쳤다.

> "이 인물과 스트로스 간의 관계 변화는 관객들에게 스스로 보고 듣는 내용을 판단하고 평가하는 데 중요한 지침이 되어줍니다."
>
> — 크리스토퍼 놀란

상원 의원 보좌관
올던 에런라이크

놀란 감독은 〈오펜하이머〉에서 가상 인물 창조는 최대한 피하면서 실존 인물을 재현하는 쪽을 선호했는데, 올던 에런라이크가 맡은 상원 의원 보좌관만큼은 예외였다. 에런라이크가 맡은 이 인물은 스트로스의 지지 자이지만 서서히 신뢰를 잃어가는데, 놀란은 이 인물을 이용하여 스트로스의 뒷모습을 조명한다. "올던은 자신이 이 영화 속에 등장하는 어엿한 하나의 인물이자 전개에서 매우 중요한 역할을 맡았다는 걸 충분히 이해했습니다." 놀란의 말이다. "이 인물과 스트로스 간의 관계 변화는 관객들에게 스스로 보고 듣는 내용을 판단하고 평가하는 데 중요한 지침이 되어줍니다."

"두 사람이 서로 동등한 관계처럼 느껴지기를, 그래서 스트로스가 상대를 존중하길 바랐습니다." 팝시데라의 말이다. "상원 의원 보좌관이 스트로스에게 등을 돌리는 순간은 매우 중요합니다. 그런 순간에는 특별한 배우가 필요했습니다." 이 배역은 코엔 형제의 〈헤일, 시저!〉에서 불운한 서부극 배우 역과 〈한 솔로: 스타워즈 스토리〉에서 젊은 한 솔로 역을 맡았던 배우인 에런라이크에게 돌아갔다. 에런라이크는 자신이 맡은 이 인물을 〈스미스 씨 워싱턴에 가다〉의 제임스 스튜어트와 살짝 비슷하도록 구상했다. 처음에는

눈에 별천지만 보였지만 시간이 지날수록 워싱턴이 얼마나 부패한 도시인지 깨닫게 되는 인물 말이다. "저는 관객의 대리인 같은 존재입니다." 에런라이크의 말이다. "저는 제 직업상 스트로스에게 오펜하이머에 얽힌 역사에 대해 질문을 던집니다. 하지만 동시에 저는 관객들과 함께 이 이야기에 더 많은 사연이 그리고 더욱 불길한 일이 있다는 걸 알아차리게 됩니다."

로버트 다우니 주니어는 에런라이크와 함께 작업한 경험을 "정말, 정말 즐거웠던 일" 중 하나로 꼽았다. "그와는 정말 좋은 친구 사이가 되었습니다." 다우니의 말이다. "설마 크리스가 '다우니가 따로 친구가 되고 싶어 하는 배우가 있을까?' 하는 고민을 했을 것 같지는 않습니다. 하지만 정말 우연하지 않게도 젊고 뛰어난 재능을 갖춘 이 배우를 골라줬더군요."

위 상원 의원 보좌관 역의 올던 에런라이크.

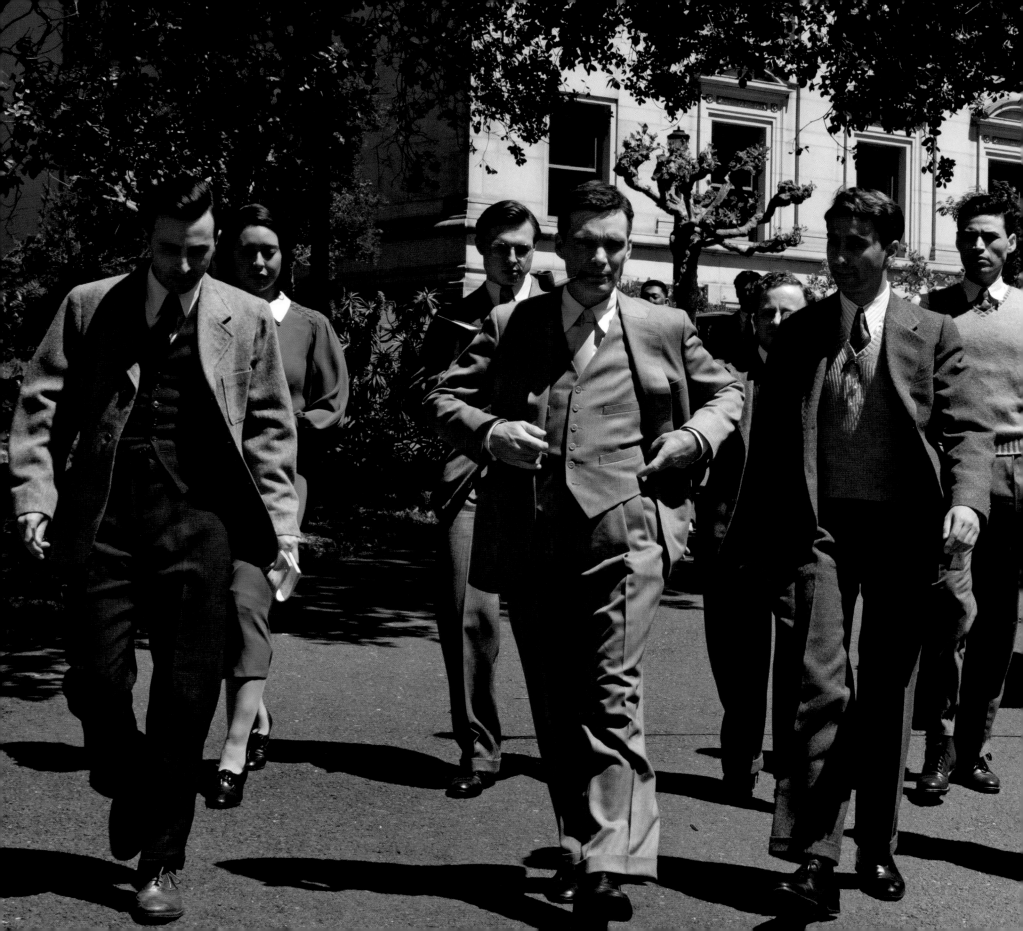

3장
드림 팀 구성

"영화 속에서 천재성을 시각화하는 작업이란 정말 까다롭기로 악명이 높습니다. 매우 어려운 작업이죠."

- 크리스토퍼 놀란

놀란은 각본을 쓰면서 오펜하이머가 하버드, MIT, 미시간 대학교, 프린스턴 대학교 등지를 방문해 미국 최고의 두뇌들이 갑자기 일상을 등지고 뉴멕시코 사막 한가운데에 처박혀 극비 프로젝트에 동참하게끔 설득하는 장면을 구상했다. 이 장면은 놀란 감독 본인이 '가젯'의 각본을 들고 전국을 직접 돌아다니면서 잠재적 팀장 및 출연진을 만나 영화 제작의 드림 팀을 구성한 것과 크게 다르지 않았다.

란의 영화 〈인터스텔라〉와 〈테넷〉에서 제작한 '인카메라' 특수 효과를 통해 아카데미상을 수상한 경력이 있었다.

이번 영화에 참여한 프로덕션 디자이너 루스 더용은 조던 필의 〈어스〉와 케네스 로너건의 〈맨체스터 바이 더 시〉 그리고 TV 드라마 〈옐로스톤〉 및 〈트윈 픽스〉의 2017년 리부트 작에서 세트 제작을 했다. 놀란이 프로덕션 디자이너를 찾던 당시 더용은 필의 SF 공포 영화 〈놉〉에서 판 호이테마와 함께 작업 중이었는데, 덕분에 판 호이테마는 더용이 LA 카운티 북부 사막에 서부풍 마을 하나를 통째로 지어 올리는 모습을 직접 지켜보았다. 놀란이라면 〈오펜하이머〉에서도 이와 비슷하게 로스앨러모스를 새로 지을 거라고 짐작하던 판 호이테마는 더용을 이상적인 인재로 생각했다. "〈놉〉 작업에서도 더용의 마음가짐이 인상적이었던 데다 마음에 들기도 했습니다." 판 호이테마의 말이다. "작업 방식도 마음에 들었고, 크리스랑 잘 맞는 모습이 상상이 되었습니다. 크리스랑 저와 많이 닮았죠. 배경을 실제로 짓는 쪽을 굉장히 선호합니다."

더용은 놀란과 토머스를 LA 사무실에서 만났던 2021년 9월 15일에도 여전히 〈놉〉의 작업을 진행하는 중이었다. 판 호이테마의 직감대로 놀란과 더용은 서로 잘 맞았고, 이 프로덕션 디자이너는 감독이 원하는 걸 제대로 구현할 수 있겠다는 확신을 가졌다. "전 호이터와 함께 방대한 풍경과 마을의 모습을 구현하는 작업을 하고 있었습니다." 더용의 말이다. "아마 이런 점에서 호이터와 다른 사람들 모두가 '음, 루스면 딱이네'라고 생각했지 않나 싶습니다." 놀란은 더용과 미팅을 진행한 다음 날, 곧장 〈오펜하이머〉의 프로덕션 디자이너 자리를 제안했다. "크리스가 '루스 씨, 제 영화 디자인을 맡아주시겠습니까?' 하고 제안하는 장면은 꿈에도 상상 못 했습니다." 더용은 말했다.

'가젯'에 합류하기로 동의한 더용은 필 감독 영화 작업의 마지막 몇 주를 마무리하면서, 밤마다 《아메리칸 프로메테우스》를 읽고 2차 세계대전 전후로 오펜하이머의 변화하는 세상을 어떻게 그려낼지 구상했다. "그때까지 당장의 영화 제작을 하는 동시에 다음 영화를 준비해본 적은 없었습니다." 더용의 말이다. "그런데 다음 영화가 크리스토퍼 놀란의 영화라뇨. '맙소사' 하는 생각이 들더라고요." 놀란은 공식적인 프로덕션이 시작되기 6주 전에 더용을 영입했다. "일이 정말 빠르게 진행됐어요." 더용의 말이다. "화요일에 〈놉〉을 마무리했는데 수요일에는 크리스의 사무실로 출근했죠." 더용은 놀란이 각본을 손보는 동안 일대일로 함께 작업했다. 토머스는 이 과정을 '소프트 프렙'이라 부르고 놀란의 협력자들은 '차고 시간'이라고도 하는데, 이 기간 동안에는 놀

놀란은 이미 2022년 2월 28일 뉴멕시코에서(당시 현지는 한겨울이었다) 촬영을 시작하기로 결정하고, 이를 통해 1920년대부터 50년대에 걸친 스토리를 따라 다양한 계절을 촬영해 시간의 흐름을 보여줄 수 있을 것이라 계획했다.

확실한 날짜를 정한 후, 이 일정을 맞추려면 새로운 팀장들부터 평소에 일하던 협력자들까지 다양한 인원들이 모인 팀을 빠르게 구성해야 했다. 다행히 핵심 협력자 4명의 스케줄이 모두 가능한 상태였다. 우선 팝시데라가 있었고, 촬영 감독으로 점찍은 호이터 판 호이테마는 놀란의 지난 세 작품에서 함께 작업하면서 〈덩케르크〉로 아카데미 촬영상 후보에 오른 바 있었다. 또 시각 효과 감독 앤드루 잭슨과 특수 효과 감독 스콧 R. 피셔는 두 사람 모두 놀

란이 프로덕션 디자이너를 차고로 불러서 차후에 일대일 스케일로 제작할 영화 속 핵심 실물 오브젝트를 모형 크기로 제작하기 때문이다.

또한 연구원 로런 샌도벌도 1일 차부터 놀란의 사무실에 출근해 더용과 합류했다. 샌도벌은 일광실을 차지하고 각본을 한 줄 한 줄 훑으면서 모든 역사 고증을 강조했다. "당시 시대상과 오펜하이머 본인에 대해 집중 탐구했습니다." 샌도벌의 말이다. "책을 읽는 동시에 오디오북을 듣고, 각본을 읽으면서 제가 '편집증 분석'이라 부르는 자료의 초고를 만들었습니다." 이 문서는 영화 속 신이 발생한 실제 날짜와 장소를 순서대로 나열하고, 또 영화의 각본과 실제 사건 간의 불일치가 있는지도 전부 메모로 첨부한 두터운 보고서다. "프로덕션에 점점 더 깊이 파고들수록 보고서도 점점 더 두꺼워졌죠." 샌도벌의 말이다.

에마 토머스는 총괄 프로듀서로 토머스 헤이슬립을 영입했다. 이미 〈다크 나이트〉 시리즈 두 편과 〈인셉션〉 그리고 〈테넷〉을 작업한 바 있는 베테랑이었다. 헤이슬립의 역할은 기본적으로 영화의 모든 물류를 감독하면서 예산 내로 유지하는 라인 프로듀서다. "제 직업에 대해 설명하자면 말이죠." 헤이슬립의 말이다. "그냥 정말 어려운 일이나 불가능한 임무를 맡는다고 할 수 있습니다. 여러분이 어떻게 해내야 할지 모르는 일이 있을 때 불러주시면 처리해드리는 해결사입니다." 예컨대 〈다크 나이트〉에서 일리노이 주 시카고의 옛 브라크 사탕 공장 부지에 버려진 사무실 건물 하나를 폭파할 때는 토머스 덕분에 8주 전 통보만으로 깔끔하게 끝냈는데, 보통 당국에서 이런 스턴트 촬영 승인을 받으려면 최소 2년은 걸린다.

헤이슬립이 〈오펜하이머〉에서 맨 처음 맡은 임무는 프로덕션의 모든 면모를 정상 궤도에 올려놓는 것이었다. 그래서 평소처럼 각본 숙지부터 시작했는데, 이게 러닝 타임 3시간에 달하는 180쪽짜리 각본이었다. 놀란의 종전 기록인 〈인터스텔라〉의 169분을 가뿐히 뛰어넘는 길이였다. 흥미롭게도 헤이슬립이 지금껏 작업했던 놀란의 액션 영화들과 달리, 이번 작품에는 거대한 특수 효과가 딱 한 번 등장했다. 바로 영화의 배경이 된 최초의 원자 폭탄 실험이었다. 〈인셉션〉처럼 차량 추격이나 눈사태 신도 없었고, 〈테넷〉에서의 느긋한 비행기 충돌 신도 없었다. "다들 얘기하는 것처럼, 제가 작업했던 크리스토퍼 놀란의 전작들과는 많이 달랐습니다." 헤이슬립은 말했다.

놀란은 이미 촬영 시작을 2월 말로 점찍어둔 만큼, 촬영 장소 선정부터 세트 건설 방식 등이 포함된 프로덕션 계획을 구성하는 것은 헤이슬립의 몫이었다. '소프트 프렙'이 끝나고 공식적인 프리 프로덕션이 시작되면서 모든 팀

> "크리스는 스태프들과 딱 12주 준비한 다음 실제 작업도 12주 내로 끝낼 수 있을 거라 생각하고, 그 이상은 그냥 시간 낭비라고 여깁니다."
>
> **- 토머스 헤이슬립**

장들이 영화에 본격적으로 합류하는 시점은 영화 제작이 시작되기 3개월 전이었고, 그보다 앞당길 수도 없었다. "저희는 준비만 몇 달 단위로 잡아먹는 다른 대작 영화들과는 다릅니다." 헤이슬립의 말이다. "크리스는 스태프들과 딱 12주 준비한 다음 실제 작업도 12주 내로 끝낼 수 있을 거라 생각하고, 그 이상은 그냥 시간 낭비라고 여깁니다."

소프트 프렙 기간 동안 놀란이 가장 우선순위를 둔 부분은 바로 로스앨러모스를 어디에, 또 어떻게 건설할지 결정하는 것이었다. 시나리오를 쓰던 중 아들과 함께 실제 로스앨러모스로 직접 가본 놀란은 현재의 로스앨러모스가 영화를 찍기 힘든 장소라는 걸 알고 있었다. 어찌나 난이도가 상당했는지 어느 시점에는 현지에서의 촬영을 완전히 포기하려고도 했었다. "마그누스랑 같이 가봤는데 말이죠." 놀란의 말이다. "주변을 둘러보니까 너무 많이 바뀌었더라고요. 아니, 스타벅스가 들어섰더라니까요. 그래서 '야, 여기서는 뭐 많이 못 찍겠다' 싶었습니다."

문제의 스타벅스는 오펜하이머의 시대 당시 로스앨러모스의 중심가였던 곳에 자리 잡고 있다. 지금은 도로가 전부 포장되어 있지만, 1940년대만 하더라도 파자리토 고원 꼭대기의 흙을 파 와서 서부극 분위기의 도로만 깔아둔 상태였다. 현재의 로스앨러모스는 1만 3,000명의 주민들이 살고 있는 활발한 기업 소도시로, 그중 상당수는 미국 에너지부에서 운영하는 세계 최고이자 최대 규모의 과학 연구 시설인 로스앨러모스 국립 연구소의 직원들이다. 맨해튼 프로젝트 과학자들이 구내식당으로 사용하던 거대한 통나무 저택, 풀러 로지는 오펜하이머가 이 마을을 통째로 인수하기 전까지 수십 년

왼쪽 위 고스트 랜치에 지을 건물들을 결정하는 데 기준이 되어준 로스앨러모스의 무채색 모형.

오른쪽 위 로스앨러모스 건설의 핵심, 'T' 구역의 모형을 확대한 모습.

동안 소년 목장 학교로 쓰이면서 이 고원에서 유일하게 사람의 흔적이었던 당시의 모습을 그대로 간직하고 있다.

하지만 이처럼 흘러간 옛 시간의 흔적들 건너편에는 멕시코 식당, 베이글 가게, 스파 그리고 위장병 전문 병원이 들어선 쇼핑몰이 하나하나 자리 잡았다. 1922년 오피가 로스앨러모스에 처음 도착해 바라보았을 바로 그 풍경은 이제 각진 잿빛 콘크리트 블록으로 지어진 초현대식 공공 도서관에 가로막혔다. 이처럼 오펜하이머의 시대 모습 그대로 보존된 건 거의 없고, 1940년대 급조된 군대 건물은 대부분 불도저로 밀어버렸다. 역사에 경의를 표하고자 풀러 로지 외곽에 세운 오펜하이머와 그로브스 장군의 동상을 제외하면, 그냥 현대적인 소도시가 되어버린 것이다. "이걸 어떻게 촬영할지에 대한 현실적인 문제에 부딪혔습니다." 토머스의 말이다. "이상적인 경우라면 당연히 로스앨러모스에서 전부 촬영하는 게 맞죠. 문제는 1945년 이후로도 이 동네의 삶이 계속 진행되었고, 그래서 전쟁 당시 로

스앨러모스의 모습은 남지 않았다는 겁니다."

놀란은 이 메사 어딘가에 1940년대 오펜하이머의 시대의 로스앨러모스를 통째로 복제해서 건설해야 한다는 사실을 진작 알고 있었다. 문제는 그 위치였다. 헤이슬립은 완벽한 지점을 찾고자 현지 가이드를 고용해 남서부 곳곳을 돌아다니며 후보지를 물색했다. 놀란과 더용이 마을 재건 범위와 규모 등의 구체적 목표를 구상하는 동안, LA의 프리 프로덕션 사무실에서는 샌도벌이 1940년대 당시 로스앨러모스의 사진을 찾아보고 있었다. "로스앨러모스를 어디에 짓든 상관없이, 일단 설계를 동시에 진행하면서 시간을 절약해야 했습니다." 더용의 말이다. "어쨌든 진행은 계속되어야 했으니까요." 놀란은 지금 다큐멘터리를 만들려는 게 아니라는 점을 명확히 밝혔지만 어차피 진정성과 정확성이 중요하기는 했고, 여기에 샌도벌의 연구 덕분에 중요한 디테일만큼은 제대로 파악할 수 있는 상태였다. "크리스와 저는 말 그대로 연필을 들고 종이 위에 스케치를 하고 있었습니다. 꼭 유치원생 같았

죠." 더용의 말이다. "굉장히 투박하고 전혀 화려하지 않았습니다."

놀란과 더용은 스케치에서 한 걸음 더 나아가 폼 코어(딱딱한 스티로폼)로 로스앨러모스의 거대 모형을 제작했다. "집에 다 들어가지도 않을 크기였습니다." 더용의 말이다. "정말 컸어요. 탁구대 4개는 붙여놔야 그 위에 올릴 수 있었죠." 그건 시작에 불과했다. 이 시점에서 더용은 평소에 자주 같이 일하던 세트 디자이너 짐 휴잇을 데려와 모델 및 스케치 작업을 실제 건축 도면으로 옮기는 작업을 맡겼다. "다들 '이거 굉장한데!' 하는 분위기였죠. 그런 다음 비용을 계산해봤어요. 톰 말로는 '이제 안 굉장하군'이라더군요." 더용이 말했다. 첫 계산으로는 로스앨러모스 건설에만 소요될 비용이 무려 2,000만 달러 상당이었다. 어떻게든 비용을 줄여야 했다. 헤이슬립은 소프트 프렙 기간 동안 예산 자문 부분을 제외한 나머지를 거의 다 놀란과 더용에게 맡겼다. 이 프로듀서는 놀란과 더용이 작업하던 중, 프로덕션 디자이너에게 제작 일정을 물어보려고 사무실에 들렀을 때 놀란이 장난으로 내쫓던 상황을 회상했다. "크리스가 제 말소리를 들었어요." 헤이슬립의 말이다. "그러더니 '당장 나가요! 지금 창의력을 발휘하고 있단 말이야. 현실 얘기는 하기 싫어요'라더군요."

본격적인 촬영이 다가오면서 더 많은 팀장들과 스태프들이 프로덕션에 참여했다. 여기에는 영화의 시각 효과 감독을 맡을 잭슨과 피셔도 포함되었다. 시각 효과는 보통은 세트장에서 큰 틀을 잡은 다음, 포스트 프로덕션 단계에서 디지털 조정을 거치는 작업이다. 의상 디자이너 엘런 미로즈닉, 메이크업 팀장 루이사 아벨, 스턴트 코디네이터 조지 코틀, 수석 조감독 닐로 오테로 등 놀란과 다시 호흡을 맞출 제작진이 합류했고, 여기에 소품 담당 기욤 드루슈와 헤어 팀장 제이미 리 매킨토시 등의 새로운 얼굴들도 있었다.

판 호이테마는 놀란과 더용이 함께 작업을 시작한 지 몇 주 후에 프로덕션에 합류했다. 이 촬영 감독은 금세 설계 및 로케이션 스카우트 모두에서 핵심적인 파트너가 되어, 자신이 원하는 촬영각처럼 건물 건설을 최적화하는 데 중요한 정보를 제공했다. 디자인 과정에 깊숙이 파고들수록, 판 호이테마의 조언은 점점 커져가던 예산 문제의 다양하고 창의적인 해결책 마련에 도움이 되었다. "호이터는 협력을 하려면 진흙탕도 기꺼이 들어와줄 사람입니다." 더용은 말했다.

판 호이테마는 영화의 약 3분의 1을 흑백으로 촬영하려는 놀란 감독의 계획을 제대로 파악해야 했다. 컬러와 흑백을 번갈아 촬영하는 기법은 이미 놀란 감독이 2000년작 〈메멘토〉에서

사용해보았던 기법이다. "한 가지 포맷에서 다른 포맷으로의 전환이 주는 환기 효과는 언제나 제가 즐겨 사용하는 겁니다." 놀란의 말이다. "흑백에서 컬러로 전환이 될 때 미적 자극이 살아나고, 그 반대 역시 마찬가지입니다. 또한 굳이 자막을 띄우지 않고도 관객에게 부지불식간에 시간대 구분을 확실하게 제공할 수 있는 훌륭한 방법이기도 합니다." 이를 염두에 두고 스트로스의 시점은 전부 흑백으로, 오펜하이머의 시점은 전부 컬러로 촬영하기로 결정이 되었다. 놀란은 영화의 상당 부분, 즉 오펜하이머의 생애를 다루는 부분을 타이트하게 클로즈업하여 '주관적인 시선'으로 보여줘야겠다고 생각했다. "이 부분은 컬러가 되어야 합니다." 놀란 감독의 말이다. "체감과 생동감, 이 인물의 어깨너머와 이 인물의 눈을 통해 세상을 보고 있다는 느낌이 들어야 하기 때문이죠." 이와는 반대로 스트로스의 흑백 시점은 '객관적인 시선'이며, 청문회 등의 시퀀스에서처럼 오펜하이머를 의심의 눈초리로 바라보는 외부의 시선을 표현하고자 거리감이 느껴지는 카메라 앵글을 보여준다.

하지만 이 기법에는 문제가 하나 있었는데, 놀란과 판 호이테마는 영화 전체를 라지 포맷 아이맥스와 65밀리미터 필름으로 촬영할 계획이었지만 정작 흑백 아이맥스 필름은 존재하지도 않았던 것이다. 이 문제를 해결하기 위해 촬영 감독은 필름 제작사인 코닥에 문의하여 하나 개발해달라고 부탁했다. "그리고 인생이 다 그렇듯, 코닥이 필름을 만들어주긴 했는데 우리가 쓰는 카메라하고는 호환이 안 되었죠." 판 호이테마의 말이다. "그래서 카메라의 일부를 좀 개조해야 했습니다." 게다가 흑백 필름은 컬러 필름에 비해 불안정하고 파손되기도 쉬워서 빠듯한 촬영 일정에 영향을 미치는 것은 물론, 귀중한 영상을 잃어버릴 위험도 있었다. 이처럼 흑백 필름의 물질적 차이 때문에 판 호이테마와 촬영 팀은 카메라 초점 면에 필름을 평평하게 고정하는 새 압력판과 필름을 빛에 노출시킬 새 카메라 게이트를 만들어야 했다. 이렇게 문제 하나는 해결했지만, 이번에는 필름 처리를 맡기려고 선정한 현상소에서 아이맥스 흑백 필름을 현상할 방법이 없다는 문제가 발생했다. 필름 현상소 직원들은 몇 달 동안 배합 테스트를 진행해, 촬영 후 전달할 귀중한 원본 네거티브 필름을 안전하게 현상할 수 있는 조합을 찾아내야 했다. "정말, 정말 복잡한 과정이었습니다." 놀란의 말이다. "하지만 그렇게 아이맥스 화면으로 투사한 첫 번째 흑백 촬영 테스트 결과는 정말 놀라웠습니다. 그런 장면은 지금껏 절대 보지 못했을 겁니다. 굉장히 흥분되었죠."

또 한 가지 해결해야 할 중요 과제는 놀란 감독이 시나리오 전반에 걸쳐

강조하는 오펜하이머의 비전이자 추상적인 물리학 원소를 촬영으로 담을 방법이었다. 결국 제작진은 이 추상적 개념을 '현상'이라 부르기 시작했다. 이 '현상'은 관객들을 인물에게 공감시키고자 디자인된 것인데, 과연 별이 스스로 붕괴하는 현상을 어떻게 재현할 수 있을까? 다른 파동을 압도하는 속도의 충격파는? 또 세상 전체가 화염에 휩싸이는 모습은?

"영화 속에서 천재성을 시각화하는 작업이란 정말 까다롭기로 악명이 높습니다." 놀란의 말이다. "매우 어려운 작업이죠. 그나마 오펜하이머에게서 찾은 장점 하나는 그가 갖추었던 과학적 천재성의 산물이 가장 영화적 방식인 거대한 폭발로 나타난다는 점입니다." 피셔와 특수 효과 팀이라면 거대 폭발 정도야 당연히 만들어 낼 수 있었다. 그보다 어려운 과제는 그 폭발의 원리가 되는 엄청난 난이도의 개념을 표현할 방법이었다. 놀란은 이 '현상'을 구상하던 도중, 인재 영입차 프린스턴에 가서 고등연구소장 로버트 데이크흐라프를 만났다가 돌파구를 찾게 된다. 데이크흐라프는 1920년대 고전물리학으로부터 양자물리학으로 거대한 전환이 일어나면서, 과학자들도 원자의 작용 원리에 대한 옛 이론을 전부 버려야 했다고 설명했다. "'더 이상 원자를 시각화할 수 없으니까 더더욱 무서웠죠'라고 말씀하시더군요." 놀란은

옆 페이지 영화 속에서 '현상'을 설명해줄 특수 효과를 살펴보고 있는 크리스토퍼 놀란. 이 효과는 회전하는 와이어에 공을 붙여서 핵 주위를 도는 전자를 나타내는 것이었다.

위 촬영 감독 호이터 판 호이테마.

> ## "이 영화의 목표는 이 과학자들이 매우, 매우 혁신적인 발견을 해냈으며 그로 인해 매우, 매우 끔찍한 후폭풍이 초래되었다는 걸 관객들에게 전달하는 겁니다."
>
> ### – 크리스토퍼 놀란

회상했다. "그러면서 설명해주길, 이 양자라는 세계에서는 빛이 입자도 파동도 되지만 둘 다 아니라는 이론이 수많은 물리학자들을 공포에 질리게 했다고 하셨습니다." 덕분에 놀란은 자신이 '현상'을 보여줄 모습, 이를테면 어둠 속에서 빛이 터져 나오는 듯한 느낌을 더 구체적으로 상상할 수 있었다. 불길하면서 끔찍한 모습이었다. "달리 대책이 없었습니다." 놀란의 말이다. "그냥 여기에는 앤드루 잭슨이 적임자라는 생각만 들었죠."

"크리스는 아주 간단하게 요약해서 설명해줬습니다." 잭슨의 말이다. "그냥 양자물리학이라는 주제에 관련해서 굉장히 멋진 장면을 뽑아달라고 했죠. 대강 빛이 파동으로 움직이는 느낌이라든가 원자 내부 구조 등을 예술가의 입장에서 해석해 낸 것처럼 말입니다." 여기서 놀란이 단호하게 못 박은 점은 이 '현상'을 디지털이 아니라 아날로그 방식으로 시각화해달라는 점이었다. "CG는 쓰고 싶지 않았습니다. 애니메이션과 그림만 만들어 낼 뿐, 정작 묘사는 부족하다고 느껴지기 때문입니다." 놀란 감독의 말이다. "실감이 느껴지게 하고 싶었습니다."

당시 런던에 있던 잭슨은 프리 프로덕션 단계에서 이 '현상'을 테스트해야 하는 상황이었고, 곧 원자의 구성을 다룬 유튜브 영상과 위키피디아 문서들을 통해 영감을 찾아보기 시작했다. 한차례 연구를 끝낸 잭슨은 로스앤젤레스로 날아가, 자신의 프랙티컬 이펙트 작업실에서 피셔와 함께 한 달 동안 '현상'의 각종 아이디어들을 시험해보았다. 우선 두 사람은 원통형 탱크에 물을 채우고 그 속에서 기포와 금속 입자를 휘날려, 오피가 상상했을 만한 전자의 소용돌이를 만들어 냈다. 또 깔끔한 판을 따라 자석 조각들을 이리저리 끌면서 아래쪽에서 조명을 비추어 우주를 연출했다. 그 과정에서 물리학자 킵 손에게 자문을 구하고자 이런 실험들을 핸드폰 카메라로 촬영하기도 했다. "계속 킵에게 물어봤죠. '좀 개연성이 있어 보입니까? 핵이나 원자가 공명하는 방식이 어떻게 좀 잘 표현된 것 같나요?'" 놀란의 말이다. "때로는 유체 속의 작은 입자로, 또 때로는 엄청난 양의 휘발유와 마그네슘 폭발로 테스트를 진행했습니다."

이 실험은 기술의 혁신도 가져왔는데 '현상'을 수중에서 촬영하는 데 사용하기 위해 '스노클'이나 '프로브' 렌즈가 발명된 것이다. 이런 렌즈들이 필요했던 이유는, 아이맥스 카메라는 기본적으로 커다란 상자(판 호이테마는 애칭 삼아 '조그만 냉장고'라고 부른다)이기 때문에 비교적 적은 액체가 담긴 용기 속에서는 촬영이 적합하지 않기 때문이다. 판 호이테마는 이런 문제를 해결하고자 카메라 회사 파나비전과 몇 달 동안 협력하여, 아이맥스 카메라에 부착한 채 잠수함 잠망경처럼 물속에 담글 수 있는 렌즈를 발명했다. "그냥 있는 것만 갖다 쓰면 안 되는 경우가 많습니다." 판 호이테마의 말이다. "아무리 사소한 것이라도 어느 정도의 개선과 발전을 이끌어 내야만 진짜배기 프로젝트라고 할 수 있습니다." 새로 만든 렌즈는 잘 작동했다. 수중에서 소용돌이치는 구체 베어링을 촬영하던 중, 스페어도 없던 이 비싼 렌즈가 베어링과 부딪혀서 박살 나기 전까지는. 그래서 렌즈를 새로 하나 만든 후에야 간신히 촬영을 재개할 수 있었다.

놀란은 '현상'의 촬영 과정을 길고 매혹적이며 자신의 비전에 매우 중요하다고 설명했다. 많은 관객들은 〈오펜하이머〉의 이야기에서 상당 부분을 차지하는 정치와 음모의 세계에 집중할지 모르지만, 이 부분은 놀란이 말하는 '영화적 매력'이 아니다. "결국에는 말입니다." 놀란 감독의 말이다. "오펜하이머가 오늘날의 세계 형성에 그토록 중요하게 여겨지는 이유는, 실제 물질의 내부를 들여다보고 그 속의 에너지를 발견하여 방출하는 방법을 알아낸 사람들 중 하나였기 때문입니다. 이 영화의 목표는 이 과학자들이 매우, 매우 혁신적인 발견을 해냈으며 그로 인해 매우, 매우 끔찍한 후폭풍이 초래되었다는 걸 관객들에게 전달하는 겁니다. 물론 훌륭한 결과도 나오기는 했습니다. 물질이라는 견고한 구조를 쪼개어 그 속을 들여다보고 우주에서 가장 강력한 에너지를 발견해 낸 것은 인류 발전에서 절대적으로 놀라운 순간입니다."

옆 페이지 오펜하이머로 분장한 킬리언 머피와 노벨상 수상 경력의 천체물리학자 킵 손이 함께 포즈를 취하고 있다.

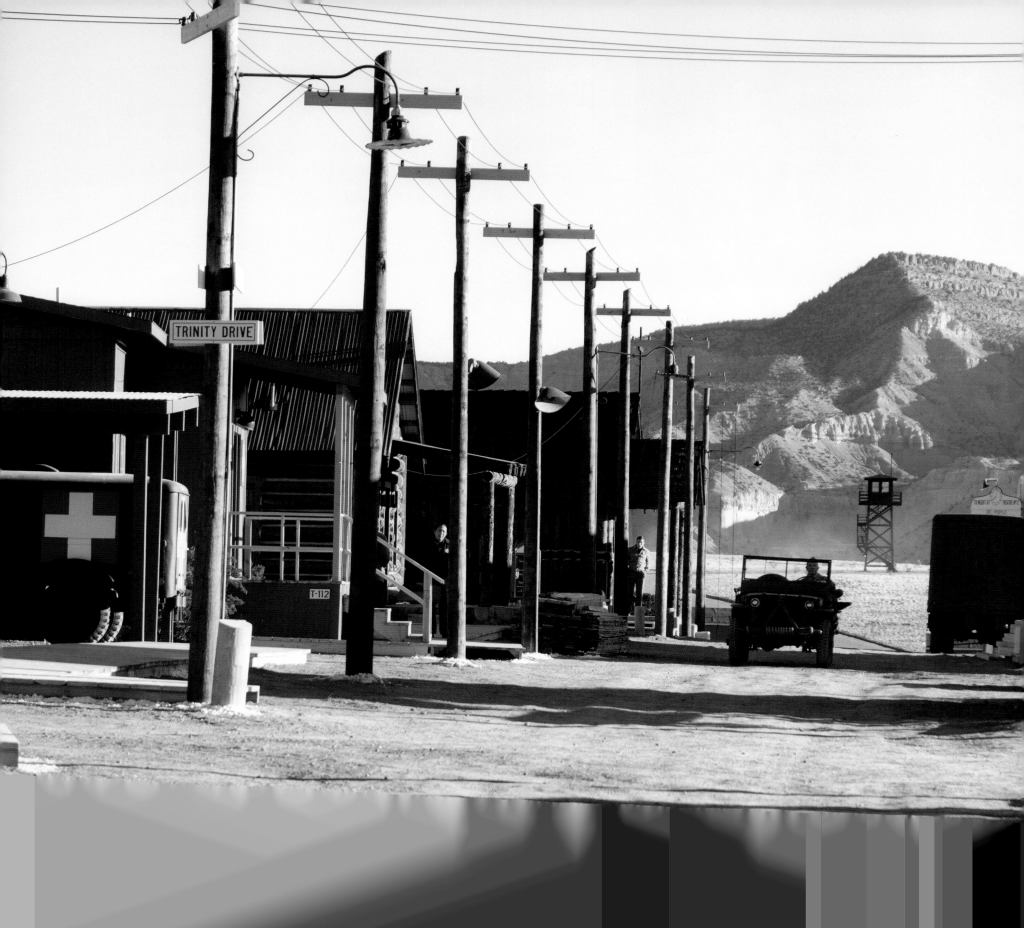

4장
프리 프로덕션

"아무도 방해하지 않을 커다란 놀이터가 마련된
거죠. 정말 굉장했습니다."

– 토머스 헤이슬립

소프트 프렙이 한참 진행되는 와중에도 총괄 프로듀서 토머스 헤이슬립은 놀란이 '서부 마을'이라 별명을 붙인 세트장의 후보지를 물색하고 있었다. "로스앨러모스는 매우 구체적인 지리적 특성을 갖고 있기 때문에 당연히 뉴멕시코가 물망에 올랐습니다." 헤이슬립의 말이다. "다른 건 몰라도 일단 메사에 건설해야 했습니다. 당장 각본만 봐도 오펜하이머가 '바로 여기에 지어야 한다'고 말합니다. 여기가 오펜하이머 본인에게 특별한 곳이기 때문이죠. 그래서 크리스도 이 조건에 부합하는 특별한 장소를 찾고 있었습니다." 특히 아름다운 풍광은 물론이고, 웬만하면 땅 주인이 자기 땅에 마을 하나를 통째로 지어도 괜찮다고 허가를 내줄 수 있는 사유지여야 했다. 자칫 정부 소유 부지에서 촬영을 했다가는 당장 허가에만 2년이 걸리는 관료주의의 함정에 빠져 제작이 시작도 되지 않을 게 분명했다. "사막, 메사, 협곡이 갖춰진 모든 주를 둘러봤습니다." 헤이슬립은 말했다. 이런 후보에는 콜로라도, 애리조나, 몬태나, 유타 그리고 뉴멕시코가 들어간다. 심지어 한번은 캐나다 밴쿠버도 진지하게 고려되었는데, 사막은 없어도 웅장한 산맥이 있고, 로스앨러모스의 핵심 요소이지만 다른 건조 기후 지역에서는 찾기 힘든 거대한 소나무 숲이 갖춰져 있었기 때문이다.

"이 계곡의 협곡에 서서 봉우리와 산맥을 바라볼 때 느껴지는 감정이야말로 바로 이번 영화에서 원했던 것이었습니다."

- 루스 더용

헤이슬립이 유력 후보지 몇 곳을 선정해 오면 놀란과 더용도 함께 현지를 시찰했다. 두 사람 모두 〈천국의 문〉이나 〈원스 어폰 어 타임 인 더 웨스트〉 등의 고전 서부극과 같은 광활한 풍광을 기대했다. 세 사람이 어딜 가든 놀란의 '티 백팩'이 쫓아다녔는데, 이 파타고니아 배낭에는 영국에서 공수한 특제 얼 그레이 차와 특별한 보온병이 함께 들어 있었기 때문에 이런 별명이 붙었다. "크리스는 입에 차를 달고 살죠." 헤이슬립의 말이다. "진짜 온종일 차를 마십니다. 말 그대로 '온종일'이요."

일단 현장 시찰이 시작되자 촬영 후보지는 유타와 뉴멕시코의 그림 같은 메사로 좁혀졌다. "처음에 크리스와 제가 가장 중점을 두었던 건 세상으로부터 동떨어진 낙후된 변경 지대를 찾는 것이었고, 이런 점을 크리스와 호이터가 카메라에 어떻게 담아내느냐도 중요했습니다." 더용의 말이다. "로케 초반에는 유타 주 모압과 콜로라도의 멋진 절벽들도 찾아갔었죠. 풍광 하나는 정말 굉장했는데… 결국 크리스나 저나 '이건 좀 선 넘는데' 하고 의견을 모았죠. 아니, 멋지기는 했는데 '여기까지 촬영 스태프를 어떻게 데려오지?' 하는 생각이 들더라고요."

한편 더용은 이번 작품 제작에 처음 참여했을 때부터 2012년 저예산 서부극 〈데드 맨스 버든〉 촬영 당시 방문했던 뉴멕시코의 한 목장을 염두에 두고 있었다. 바로 고스트 랜치였다. 이 목장은 산타페 북쪽 1시간 반 거리에 위치한 아비키우 마을 외곽에 자리 잡고 있으며, 주로 교육 및 영적 휴

양 목적으로 쓰이는 곳이다. 빨간색, 노란색 그리고 검은색 메사 곳곳에 노란색 회전초와 키 큰 선인장 그리고 진녹색 노간주나무 덤불로 장식된 이곳의 아름답고 황량한 풍경은 프로덕션 디자이너에게 결코 지울 수 없는 인상을 남겼던 것이다. 저 멀리로는 로스앨러모스와 접해 있는 헤메스 산맥도 보인다. 이곳의 풍광이 보여주는 아름다움은 미국 예술가 조지아 오키프가 고스트 랜치와 아비키우에서 말년을 보내며 사진으로 담아낸 것으로도 유명하다.

고스트 랜치는 약 85제곱킬로미터에 달하는 광활한 땅으로, 자선가 겸 초기 환경 운동가였던 앤드루 팩이 보존하다가 장로교에 비영리로 관리하도록 기증하였다. 보통은 휴양지로 쓰이지만, 할리우드 제작자들도 이곳을 자주 찾아와 여러 장편 영화들의 촬영지로 사용했다. 목장의 주 도로를 따라 올라가면 빌리 크리스털의 코미디 영화 〈굿바이 뉴욕 굿모닝 내 사랑〉에 나왔던 주인공의 집이 나오며, 〈실종〉, 〈노인을 위한 나라는 없다〉, 〈인디아나 존스: 크리스탈 해골의 왕국〉 등도 고스트 랜치에서 촬영된 작품들이다.

또한 외딴 곳이라는 조건도 충족했는데, 가장 가까운 마을인 아비키우조차 주민 수가 겨우 231명에 불과했다. "크리스를 여기로 데려왔더니 '여긴 정말 웅장한데'라고 하더군요. 제작 준비 초반부터 자기가 계속 말했던 조건처럼 말이죠." 더용의 말이다. "이 계곡의 협곡에 서서 봉우리와 산맥을 바라볼 때 느껴지는 감정이야말로 바로 이번 영화에서 원했던 것이었습니다." 로스앨러모스는 고스트 랜치보다 살짝 고도가 높고 풀러 로지를 짓는 데 쓰였던 폰데로사 소나무가 자라지만, 놀란과 더용은 고스트 랜치로부터 마치 정신적인 교감이라도 느껴지는 것 같았다. 제작진은 곧 목장의 서쪽 구역, 고속도로 건너편의 주요 휴양지인 테네시 계곡을 탐사해도 좋다는 허가를 받아냈다. 보통은 관광객의 출입이 금지되어 있을 뿐만 아니라 이번 촬영 전까지는 영화 스태프들도 가본 적 없는 미답지였다. 그곳에는 놀란과 더용이 로스앨러모스에서 원했던 그 모습, 사막 위 높은 절벽으로 아무것도 없는 고원지대가 펼쳐져 있었다. 더용은 이렇게 말했다. "이런 느낌이 들어요. 여기서는 아무도 나를 찾을 수 없겠다. 여기에는 아무도 없다. 바깥세계가 무심하게 굴러가는 동안, 우리는 인류를 구해 낼 것이라고 생각되는 과업을 해내고 있구나."

모형의 묘지

고스트 랜치에서의 촬영 시작은 2021년 11월 둘째 주로 확정되었지만 마을

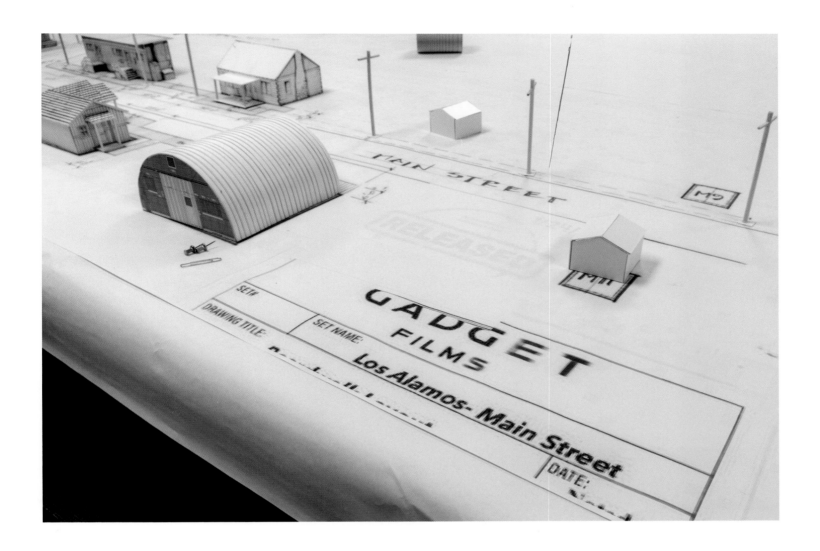

의 디자인은 여전히 현재 진행형이었다. "마을의 묘지를 처음 봤을 때가 생각나네요." 헤이슬립의 말이다. "보자마자 '멋지네요. 이 중에 뭘 지을 건가요?' 하고 물었죠. 그랬더니 '전부요'라는 답변이 돌아오더군요. '이거 감당이 될지 모르겠네요' 하는 대답밖에 할 수 없었어요." 헤이슬립의 계산대로면 놀란과 더용이 처음 설계했던 로스앨러모스 마을은 대략 30만~40만제곱미터의 면적을 차지하며 건설 비용이 엄청나게 비쌌을 것이었다. "톰도 어떻게든 (예산을) 뽑으면서 크리스에게 마을을 지어줄 수 있는 방법을 찾아보자고 하더라고요." 더용의 말이다. "그래서 그냥 탁자 밑으로 건물들을 떨어뜨리면서 '이건 됐다. 이것도 됐어. 이거 필요 없고' 하면서도 속으로는 얼마나 아쉽던지!" 폴 토머스 앤더슨의 〈데어 윌 비 블러드〉에서는 더용과, 〈테넷〉에서는 놀란과 호흡을 맞췄던 아트 디렉터 앤서니 D. 파릴로는 추수감사

절이 끝나자마자 제작 사무실에 방문해, 모형의 구조 조정이 끝난 직후의 모습이 어땠는지 직접 보았다. "탈락한 폼 코어 건물들이 바닥에 수북이 쌓여 있더군요."

판 호이테마는 놀란 감독과 함께 영화를 만들면서 매번 겪었던 과정이었기 때문에 이 숙청에 별 감흥도 느끼지 않았다. 놀란 감독은 언제나 상상력을 최대한 발휘한 후, 그 비전을 엄격하게 책정된 예산 내에서 최대한 실현할 수 있는 현명한 방식을 찾아내는 스타일이다. "크리스가 세트를 축소할 때면 이 정도는 해낼 수 있겠다, 재미있고 웅장한 장면을 촬영할 수 있겠다는 확신이 듭니다." 판 호이테마의 말이다. "많은 감독이 일단 세트부터 짓고 그중의 20퍼센트 정도나 촬영에 씁니다. 저는 항상 루스에게 말했죠. '일단 세트를 지어 주면 거의 150퍼센트는 활용할 겁니다. 뭐 하나 찍지 않는 부

위 로스앨러모스 모형의 주 도로를 확대한 모습.

분은 없을 거예요'."

결국 놀란은 더용에게 'T' 구역을 멋지게 만드는 데만 집중하도록 했다. 공식 명칭은 '기술 구역'으로, 고도의 보안 아래서 모든 과학 연구 및 실험이 이루어지던 곳이자 과학자들 사이에는 'T'라는 애칭으로 불렸던 건물이다. 메사 아래에 자리 잡은 이 구역은 군대가 새로 지은 것처럼 보이는 새하얀 건물로 구성되어 있으며, 극비 구역답게 온통 높은 감시 초소로 포위된 데다 사방이 철조망 울타리로 감싸여 있었다. 그 중심에 자리 잡은 두 채의 대형 건물은 아래로 군용 트럭이 지나갈 수 있을 정도의 높은 육교로 연결된 구조였다. 또한 더용은 마을의 일상(쇼핑, 편지 배달, 이발 등)도 보여주고자 메사 위에 약 300미터 길이의 주 도로를 깔았으며, 여기에 나무판자 보도와 국방색으로 칠한 새 건물, 오래된 통나무집 몇 채, 애들용 그네가 있는 공원, 영화관과 카센터 용도의 파형강판 건물 몇 개를 만들어서 배치했다. 실제 도시에는 학교, 병원, 식료품점도 있었지만 놀란의 생각에 그런 건물까지는 필요 없었다. 어차피 T 구역과 마을 사이의 강렬한 대비만 보여주면

그만이었다. 또한 감독은 마을을 360도 어디서든 촬영할 수 있도록 메사를 빙 두르는 도로를 하나 건설하라고 지시했다. "크리스는 저한테 충분한 자유를 줬어요. 가령 '지금 마을을 똑같이 복사하려는 게 아니에요. 관객들에게 마을의 북문, 동문, 서문까지 똑같이 보여주려는 게 아니니까요'라고 했죠." 더용의 말이다. "'다들 맷 데이먼이 킬리언에게 어떤 대사를 할지나 관심이 있을 겁니다'라더군요."

고스트 랜치에서 한창 세트가 건설되는 동안, LA에 완성된 모형은 모든 팀에서 방향성을 잡는 중요한 기준이 되어주었다. 판 호이테마의 팀은 이 모형에 미니어처 카메라를 배치해서 샷을 테스트해보기도 했다. 파릴로는 이렇게 강조했다. "예산 삭감마저 재미있고 창의적으로 진행할 수 있었습니다. 폼 코어 모형을 집어 들고 '어느 부분을 아낄 수 있을까요? 이 건물 굳이 완벽하게 다 만들어야 돼요?'라고 의논하는 게 가능했죠."

더용은 T 구역 전반을 설계할 때 세트에 착시 효과를 조성해 실제보다 더 크게 보이도록 만드는 강제 원근 기법을 사용했다. "로스앨러모스에서 가장

아래 T 구역 모형을 확대한 모습.

옆 페이지 로스앨러모스 세트의 모든 건물 위치를 표시한 루스 더용의 지도.

큰 건물이지만 너비는 굉장히 좁게 만들었습니다." 파릴로의 말이다. "양쪽의 긴 측면은 창문까지 나 있지만, 정작 크기는 가로와 세로가 각각 1.8미터밖에 되지 않습니다. 그래서 정면에서 보면 엄청나게 커 보이지만 옆에서 보면 사람 하나가 겨우 들어갈 정도죠. 이렇게 자재를 아껴서 비용을 낮추더라도 겉보기까지 작아지지는 않습니다. 그래서 높은 가성비로 비주얼을 만들 수 있죠."

고스트 랜치에 짓기로 계획한 건물은 전부 1940년대 로스앨러모스에 실제로 있었던 건물이지만, 마을 자체는 촬영과 제작에 최적화하여 조정된 것이다. 이런 조정 작업을 통해 본래 제작팀이 구상했던 비전의 비용은 2,000만 달러에서 (더용의 표현을 빌리자면) "대충 세 장 정도"의 제작 예산 내로 줄었다. "로스앨러모스 전부를 스노글로브에 욱여넣는 것 같았습니다." 더용은 덧붙였다.

꽁꽁 언 땅 갈아엎기

11월 중순 LA 팀이 한창 마을 설계를 진행하던 동안, 수석 아트 디렉터 서맨사 잉글렌더는 건축 기획자 조나스 커크와 함께 고스트 랜치로 출장을 가서 각 건물을 어디에 지을지 대략적인 감을 잡았다. 놀란, 더용, 헤이슬립과 판 호이테마도 곧 합류하여, 현장에서 장비를 옮기는 데 사용할 흙길과 자갈길을 어디에 깔지 결정하고 승인하는 데 도움을 주었다. 판 호이테마와 놀란은 현지의 햇빛과 일출, 일몰을 최대한 활용하고자 마을이 바라볼 방향까지도 논의했다.

커크가 12월에 착공에 들어갔을 즈음, 더용의 아트 팀에게는 로스앨러모스를 지을 시간이 불과 8주밖에 남지 않은 상황이었다. "좀 아이러니했죠." 잉글렌더의 말이다. "각본에서 그로브스가 '이 사람한테 마을 하나 지어 줘. 2달 주지' 이런 대사를 하거든요. 그런데 우리한테도 이 마을을 지을 시간이 대강 2달 정도였단 말이죠. 무슨 평행이론 같은 게 틀림없어요." 사실 오펜하이머가 그로브스를 로스앨러모스로 처음 데려간 게 1942년 11월 중순이고 첫 과학자 집단이 완공된 마을로 입주한 건 1943년 3월 말이니, 2차 세계대전 당시 미 육군은 놀란의 스태프들보다 더 여유롭게 마을을 건설했다. 게다가 이미 주민들이 입주한 뒤에도 계속 작업을 할 수 있었으니 훨씬 여유로웠을 것이다.

오른쪽과 옆 페이지 눈과 진흙으로 덮인 뉴멕시코 고스트 랜치에서 한창 건설 중인 로스앨러모스 세트.

아래와 옆 페이지 아래 로스앨러모스 세트장 건물의 건축 도면.

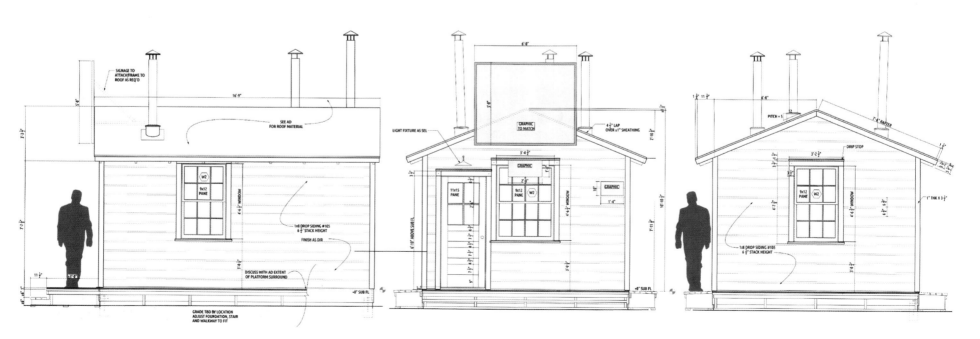

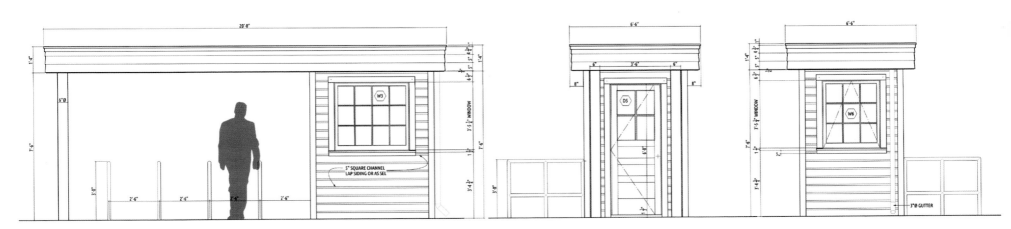

"날씨가 어찌나 변덕스러웠는지 후딱 철수하라고 닦달하는 것 같아서, 촬영 준비도 실제 촬영도 정말 빠르게 이루어졌습니다."

– 루스 더용

뉴멕시코 북부는 미국 남서부에 위치해 있지만 겨울은 전혀 따뜻하지 않다. 고스트 랜치는 실제 로스앨러모스(해발 2,200미터)보다 살짝 낮은 해발 약 2킬로미터에 자리 잡고 있으며, 기후는 '사막 고지대'로 분류된다. 고도는 높고 공기 중 수분은 거의 없어서 열이 지표면 가까이 보존되기 때문이다. 그래서 11월에서 4월까지는 낮에도 견딜 수 없이 추울 수 있으며, 해가 떨어지고 나면 보통 기온이 영하 6도까지 떨어지는 게 보통이다. 하필 공사는 1년 중 가장 추운 12월부터 2월 말까지로 예정되어 있었기 때문에 조건이 매우 까다로웠다. "날씨가 어찌나 변덕스러웠는지 후딱 철수하라고 닦달하는 것 같아서, 촬영 준비도 실제 촬영도 정말 빠르게 이루어졌습니다." 더용의 말이다. "다들 작업에 매섭게 집중했어요." 12월, 커크가 데려온 대규모 인력이 착공을 시작하고 얼마 지나지 않아 고스트 랜치에 눈이 내리기 시작했다. "인부들이 차를 끌고 부지까지 출근하는 게 불가능한 날도 자주 있었습니다." 더용의 말이다. "시간은 줄어들고 있었고 다들 초조해졌죠. 조나스는 최적의 건설 방식과 가장 효율적인 자재 조달 방식을 궁리하느라 정신이 없었고요. 정말 굉장한 스트레스였습니다. 항상 날이 쨍쨍하고 기온도 20도인 LA와 유니버설 스튜디오에서 촬영을 하던 게 아니었으니까요."

위와 옆 페이지 윤곽을 갖추기 시작하는 로스앨러모스. 가끔은 진흙탕이 너무 깊게 패어서 트럭이 세트장까지 오지 못할 때도 있었다.

"다들 프로답게 불평 한마디 안 했습니다. 가끔은 상황이 진짜 안 좋았는데도 그냥 해냈습니다."

- 서맨사 잉글렌더

또 어떤 날은 땅이 너무 꽁꽁 얼어붙어서 건설 팀이 구멍 하나 뚫지 못할 때도 있었다. "다들 프로답게 불평 한마디 안 했습니다." 잉글렌더의 말이다. 잉글렌더는 자기가 찾을 수 있는 가장 큰 슬리핑백 코트를 걸치고 나와 뉴멕시코에서의 건설 대부분을 감독했다. "가끔은 상황이 진짜 안 좋았는데도 그냥 해냈습니다. 진짜 웃겼던 점은 (출연진과 제작진이) 고스트 랜치로 오기 일주일 전까지만 해도 눈보라가 휘몰아쳤는데, 정작 다들 도착하니까 긴팔 셔츠만 입고 다녀도 될 정도로 날이 화창해졌다는 겁니다. 다들 '여기 상황이 얼마나 끔찍했는지 아무도 안 믿겠네'라고 생각했어요."

"정말 슬프고 아련하게 옆으로 널브러진 화장실 사진을 찍어서 아트 부서 벽에 걸어뒀죠. 아직도 갖고 있어요. 너무 웃겨요."

- 서맨사 잉글렌더

하지만 잉글렌더에게는 확실한 증거가 있었다. 건설 팀이 식당 겸 휴게실로 사용했던 흰색 대형 천막은 (분명 튼튼하다고 보장까지 되었는데도) 고스트 랜치의 강풍을 버티지 못했다. "첫 폭풍이 지나가고 나니 천막은 아주 엉망으로 찢어졌고 메사 곳곳에 화장실이 흩어져 있었죠." 잉글렌더의 말이다. "정말 슬프고 아련하게 옆으로 널브러진 화장실 사진을 찍어서 아트 부서 벽에 걸어뒀죠. 아직도 갖고 있어요. 너무 웃겨요."

외딴 사막 고지대의 메사를 로스앨러모스의 건설 부지로 고른 두 번째 부작용은, 건설 시작 당시 현장에 인프라가 전혀 없었다는 것이다. 고스트 랜치에는 기껏해야 소박한 오두막, 방문자 숙소와 승마 투어용 마굿간 등

위 고스트 랜치의 강풍에 넘어진 간이 화장실.

오른쪽 고스트 랜치에 완성된 T 구역의 건물 두 동.

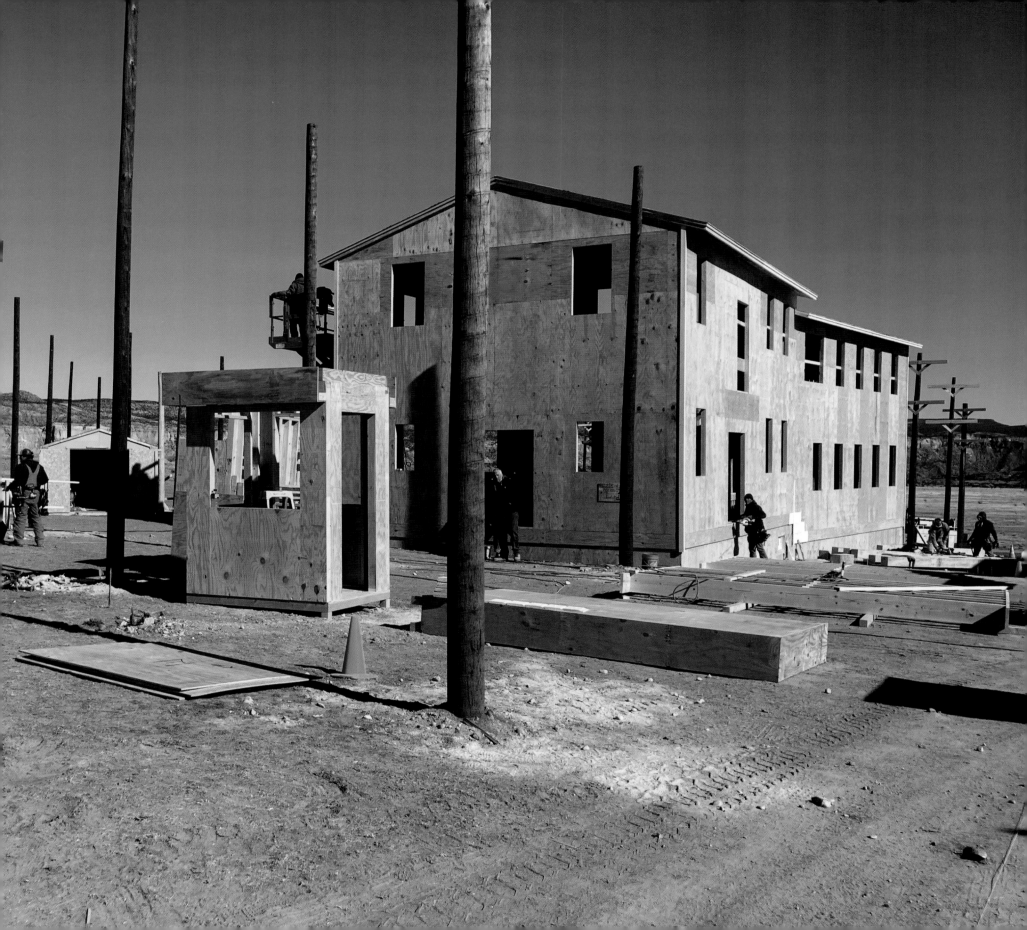

위, 오른쪽 루스 더용이 건설한 T 구역 도로.

옆 페이지 고스트 랜치에 건설된 T 구역의 건축 설계도.

페이지 118-119 완공된 T 구역의 영화 속 모습.

관광용 건물밖에 없었고, 84번 국도 하나만 건너면 곧장 테네시 계곡이 펼쳐져 있었다. 영화 제작이 진행되던 부지에서 유일하게 포장된 도로라고는 2007년 스티븐 스필버그가 〈인디아나 존스: 크리스탈 해골의 왕국〉을 촬영하려고 깔았던 1.6킬로미터의 길밖에 없었다. 심지어 전기도 들어오지 않는 등, 더용이 쓸 수 있는 자원이 거의 없었다. 고스트 랜치의 아름다운 자연 경관에는 광공해가 전혀 없었지만, 반대로 달빛과 별빛을 제외하면 메사 전역이 칠흑처럼 어둡다는 뜻이기도 했다. 건설 팀이 해가 진 후에 최소한의 시야라도 확보하려면 발전기와 조명 장비가 필요했고, 놀란, 판 호이테마 그리고 더용은 고스트 랜치에서 계획된 수많은 야간 촬영을 위해 훨씬 더 정교한 조명을 세팅해야 했다.

EXT. TECH. SECTION BRIDGE BLDGS. VIEW Ⓐ SECTION thru ①

-DINGS VIEW Ⓑ SECTION thru Ⓒ

NOTE:
TYP. WINDOWS are DBL. HUNG, 6 LIGHT
w/ SASHED WINDOW SCREENS,
FLUSH w/ THE CASING. (SEE DET.)
DISCUSS with ART DIR.
WHERE SCREENS CAN BE OMITTED...
AND IF/WHERE MUNTINS CAN BE...
CHEATED.

GADGET
FILMS

SET# 112	SET NAME: EXT. TECH. SEC. BRIDGE BLDGS	
DRAWING TITLE: ELEVATIONS	DATE:	
REVISION:	LOCATION: GHOST RANCH, NM	SCENES:
NOTES:	SCALE: 1/4"	SHEET #: 2
PRODUCTION DESIGNER: RUTH DE JONG ART DIRECTOR: SAMANTHA ENGLENDER	DRAWN BY: NDW	

건설 자체의 규모도 난관이었다. 놀란과 더용이 설계도에서 어느 정도 건물들을 쳐냈지만, 지어야 할 건물은 여전히 엄청나게 많았다. 더용의 팀은 로스앨러모스에 민간인 4,000명, 군인 2,000명을 수용하기에 충분해 보이는 건물들과 12미터 높이의 감시탑 2개, 주유소 하나를 지어야 했다. 나중에 놀란의 계획대로 로스앨러모스 건물을 한번 보여주는 몽타주를 촬영하려면 전신주도 하나 필요했다. 뿐만 아니라 더용과 건설 팀이 지은 건물은 미 정부가 로스앨러모스를 실제로 건설했을 당시 쏟아부었던 엄청난 노력과 750만 달러라는 비용(당대 기준 금액이니 지금 가치는 더 엄청날 것이다)에 걸맞은 모습을 보여야 했다.

따라서 세트에 필요한 건물을 최대한 저렴하고 빠르게 제작하기 위해 집터를 아예 새로 지어 올리는 게 아니라 트레일러나 창고 등 완성된 구조물에 목재 판자나 통나무로 껍질을 입히는 방식을 사용했다. 잉글렌더의 설명을 빌리자면 "껍질만 쿠키처럼 찍어낸 셈이죠"였다. 11월, 헤이슬립은 미 정부 연방재난관리청(FEMA)이 자연 재해 피해자를 임시 수용하는 데 사용하는 트레일러의 민간 판매업자와 거래하러 텍사스로 갔다. 이 거래가 무산되자, 헤이슬립과 더용은 건설 현장에서 쓰는 사무실 트레일러와 홈디포에서 파는 간이 창고를 대신 사용하는 쪽으로 선회했다. "진짜보다 더 진짜처럼 보이게 만들려고 했습니다." 헤이슬립은 말했다.

1943년 마을과 연구소를 짓던 군대는 당시 이 메사에 유일하게 지어져 있던 건물인 목장 학교를 징발해 이 소박한 통나무집의 용도를 변경하고, 주변에 국방색 판자 건물들을 올리면서 T 구역을 새로 세운다. 잉글렌더의 말에 따르면, 촬영을 위해 건설한 주 도로의 '따뜻한 구역'은 한때 여기가 학생들이 말을 타고 흙길을 돌아다니던 목장 학교였던 시절을 연상시키려는 목적으로 조성된 것이라 한다. 통나무 오두막과 나무 산책로에는 인공 처리한 녹청을 발라서 수십 년이 족히 묵었다는 느낌을 주고, 주 도로의 무미건조한 새 국방색 건물과 T 구역의 흰색 건물들은 전부 원목으

옆 페이지 고스트 랜치 세트의 건물들. (맨 위부터 시계 방향) 로스앨러모스의 위병소, 당시 군사 병원과 구급차, 주 도로에 배치된 통나무 오두막.

아래 고스트 랜치 로스앨러모스 세트에 건설된 감시 초소.

로 지어서 미적 감각은 전혀 생각하지 않고 빠르고 조잡하게 지었다는 느낌을 주었다. 당대의 차량과 의상을 채워 넣는다면 마을을 완성시키는 데 도움이 되겠지만, 그런 세부 요소가 없이도 명확한 목표를 갖고 맨땅에 빠르게 지어 올린 마을이라는 느낌이 들어야 했고, 생동감을 불어넣는 건 그 다음이었다.

테네시 계곡에는 인프라가 없었기 때문에 로스앨러모스 세트에 지어진 모든 건물은 실제로 스태프용 사무실이나 모임 공간으로 쓰였다. 1940년대 건물로 꾸민 트레일러는 아트 부서에, 다른 트레일러는 장식, 건설, 의료 그리고 시각 효과 팀에 할당되는 식이었다. "딱 필요한 것만 갖춘 건물들이었습니다." 잉글렌더의 말이다. "하지만 달리 쓸 수 있는 건물이 없었기 때문에 사방에 벽만 둘러도 충분했습니다." 제작이 진행되면서 바람이 약한 저지대에 식당으로 쓸 대형 텐트와 헤어 및 분장용 트레일러가 갖춰진 거대 베이스 캠프를 따로 세웠다. 하지만 이 베이스 캠프는 카메라 샷에 잡히지 않기 위해 세트에서 멀리 떨어진 구릉 뒤편에 세웠기 때문에, 제작진은 여전히 세트장 건물을 편의상 창고로 사용했다.

팬데믹으로 인한 공급망 문제는 제작에 큰 걸림돌이 되었다. 특히 목재 부족이 문제가 되었는데, 하필 영화의 배경이 1940년대라서 현대적인 합성 피복 자재를 사용할 수 없기 때문에 놀란과 더용에게는 대량으로 필요한 자원이었다. "업체에 수주를 넣으러 가면 '하나도 없어요'라는 대답만 돌아오기 일쑤였습니다." 더용의 말이다. "정말 아무한테도 없었습니다." 원래 28달러였던 가로와 세로가 각각 1.8미터인 합판 가격이 161달러로 뛰는 상황이었다. "정신 나갔죠." 더용의 말이다. "지금은 다시 정상화됐지만 영화 촬영 당시에는 진짜 엄청난 문제였어요." 커크는 어떻게든 새로 지은 대형 건물의 외장 공사에 충분할 만큼의 목재를 확보해 냈다. "조나스의 활약이 굉장했습니다." 잉글렌더의 말이다. "그 정도 재고의 목재를 어떻게 찾아냈는지는 모르겠는데, 아마도 콜로라도와 여러 벌목 업체를 파고든 것 같아요."

옆 페이지 〈오펜하이머〉 촬영용으로 재현한 고스트 랜치 세트의 로스앨러모스 정문 위병소. 현재 로스앨러모스 외곽 절벽 도로 꼭대기에 있는 복제품과 똑같이 생겼다.

위 루스 더용이 로스앨러모스 세트에 빠르게 건설하고 나무 계단으로 마무리한 군용 건물.

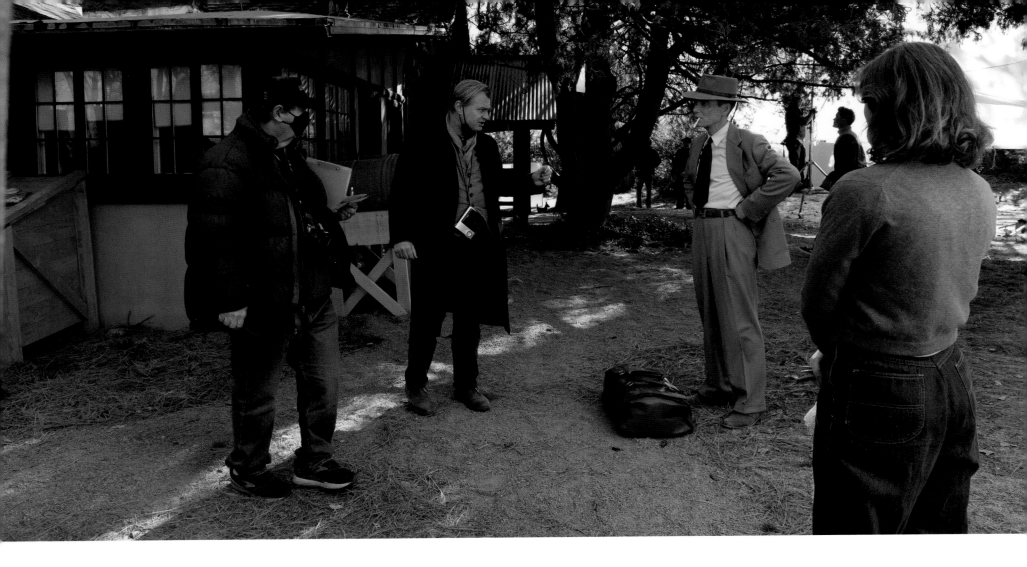

실제 로스앨러모스로의 회귀

인테리어를 최대한 간소화한 마을의 건설로 목표가 바뀌었지만, 2022년 1월의 작업 진행도를 본 더용은 당장 소박한 마을 하나 짓는 것도 불가능한 일이라는 걸 깨달았다. 오펜하이머의 집이나 맨해튼 프로젝트의 강의실을 재현하기에는 시간도 돈도 부족했고, 특히 풀러 로지는 엄두도 나지 않았다. 고스트 랜치에 건설된 건물 대부분은 예산 때문에 바닥 시공도 못 해서 흙바닥으로 남아 있었다. 고스트 랜치에서 유일하게 완성할 수 있었던 실용적 인테리어는 오펜하이머와 니컬스 대령이 나란히 사용하던 사무실에 나무 바닥과 리놀륨 장판을 깔고, 합판 벽을 세워 창문을 뚫은 것뿐이다. 빨리 해결책을 찾아야 했던 더용과 건설 팀은 오피의 거실이나 사이클로트론 건물 등의 인테리어를 다른 데서 '찾아내는' 아이디어를 채택했다.

확실한 해결책이 하나 있기는 했다. 바로 이런 내부 구조를 실제 로스앨러모스에서 촬영하는 것이었다. 원래 이 아이디어는 고스트 랜치에서 모든 촬영을 진행하는 게 비용 면에서 더 효율

적이라는 이유로 한차례 반려됐었다. 하지만 현실 상황은 점점 심각해지고 있었다. 처음에 로스앨러모스에서의 일부 촬영안을 지지했던 건 잉글렌더뿐이었다. 잉글렌더는 11월에 뉴멕시코를 처음 방문했을 당시, 현지 분위기도 파악할 겸 참고 사진을 찍으러 다녔었다. "여기저기 둘러보니까 정말 괜찮은 곳이더군요." 잉글렌더의 말이다. "역사학회에서는 오펜하이머가 살았던 집에도 들어가서 내부 사진과 치수를 원하는 대로 수집할 수 있도록 해줬어요. 그때 '루스, 여기서 촬영을 하지 않는 건 굉장히 나쁜 생각인데요. 풀러 로지 하나 짓는 데만도 거금을 들여서 대량의 원목을 확보해야 하는데, 당장 이 메사 너머에 가장 아름답고 실감 나는 버전이 준비되어 있잖아요'라고 말했죠." 더용은 빠르게 설득당했다. 이 마을의 발전된 모습을 가리는 게 어렵기는 했지만, 더용은 놀란이 원하는 인테리어를 구현하려면 실제 현장을 활용하는 방법밖에 없다는 현실을 파악했다.

옆 페이지 로스앨러모스의 배스텁 로우에 위치한 오펜하이머가 살았던 집에서 킬리언 머피와 에밀리 블런트를 감독 중인 크리스토퍼 놀란.

위 배스텁 로우의 외관을 그대로 본 딴 고스트 랜치에서 블런트를 감독 중인 놀란.

아래 배스텁 로우 촬영 중의 순간을 사진으로 담아내고 있는 놀란 감독.

그래서 이렇게 계획을 구상했다. 고스트 랜치의 광활하고 황량한 환경에서는 로스앨러모스의 외관과 오펜하이머의 사무실과 같은 내부 촬영 몇 가지만 촬영하고, 1940년대의 인테리어와 건물 외관의 근접 촬영 등은 실제 로스앨러모스의 맨해튼 프로젝트 관련 구조물을 최대한 활용해 촬영하기로. 예컨대 놀란은 키티가 집 마당에서 빨래 너는 장면을 촬영할 때는 로스앨러모스에 있는 오피가 살았던 집을 배경으로 찍되, 빨래를 너는 키티의 시선을 역으로 보여주는 장면은 고스트 랜치에서 촬영했다(실제 로스앨러모스에서 이런 역각 촬영을 진행했다면 아마 양조장 뒤편에 카메라가 가렸을 것이다). 덕분에 놀란은 로스앨러모스의 발전된 모습을 디지털 효과로 화면에서 지울 필요도 없이, 순수 현실 기반의 영화 제작 및 촬영을 유지하면서 멋진 풍광을 담아낼 수 있었다.

더용이 로스앨러모스에서 촬영을 한다는 아이디어를 떠올릴 무렵, 놀란 감독은 1943년 맨해튼 프로젝트의 크리스마스 파티라는 중요 신을 어디에서 촬영할지 고민하고 있었다. 이 파티는 과학자들이 긴장을 완전히 내려놓고 개방적인 분위기로 진행될 것이었으며, 맨해튼 프로젝트에서 그로브스의 과학 자문을 맡은 수리물리학자 리처드 톨먼(톰 젱킨스 분)의 아내 루스 톨먼(루이즈 롬바드 분)과 오피가 한차례 놀아나는 장면도 보여줄 터였다. 이 신에서는 닐스 보어가 마

침내 나치의 손아귀에서 벗어나 로스앨러모스에 도착하는 기쁜 순간도 담길 예정이었다. 보어는 히틀러의 과학자들이 폭탄 개발의 방향성을 잘못 잡는 바람에 시간을 몇 개월 벌었다는 희소식을 오펜하이머에게 크리스마스 선물로 안겨준다.

놀란 감독은 당시 로스앨러모스에 지어지지 않았던 톨먼 부부의 집에서 신을 촬영하려 했는데, 고증에 중점을 두는 놀란의 프로덕션치고는 드물게도 역사를 벗어나는 결정이었다. 더용은 풀러 로지를 대신 사용하자고 놀란에게 제안했다. 풀러 로지는 크리스마스 파티뿐만 아니라 오피가 히로시마의 폭탄 투하 성공, 마을에 이별 연설을 하는 등 각종 중요한 신의 촬영에서도 자연스럽게 모두가 모일 수 있는 장소가 될 것이었다. 놀란도 그 제안에 전적으로 동의했다. "예산을 생각하면 거대 세트 하나에서 내부와 외부 촬영을 모두 끝낸다는 아이디어는 비현실적이었

습니다." 놀란의 말이다. "차라리 루스의 제안처럼 풀러 로지와 오펜하이머가 살던 집을 촬영하는 게 더 나았죠."

놀란이 승인하자, 헤이슬립과 더용은 로스앨러모스의 역사학회를 설득해 이 귀중한 문화재를 하나도 훼손하지 않겠다고 약속했다. "학회원 전부를 설득해야 했습니다." 더용의 말이다. "'오펜하이머가 살았던 집을 존중하겠습니다. 엄숙한 마음으로 사용하겠습니다. 함부로 뭘 덧칠하지도 않겠습니다. 전적으로 시대적 배경으로만 사용할 겁니다.' 이렇게 설득했죠." 마침 역사학회에서는 영화 개봉과 연계하여 오펜하이머의 집을 박물관으로 증축해 개관하고 싶었고, 헤이슬립과 더용이 자금은 물론 세트 의상까지 기증하겠다고 제안하자 결국 학회 측도 촬영에 동의했다.

다음 난관은 배스텁 로우의 주민들에게 양해를 구해 일정 기간 동안 주민들의 집에서 촬영을 진행하거나, 최소한 도로 점거만이라도 가능하도록 설득하는 것이었다. 헤이슬립은 당시의 상황을 회상했다. "여기저기 돌아다니면서 '저기요, 저희 영화 찍어야 되는데 여러분 집에 쳐들어가서 역사적으로 보존된 국보급 문화재의 현장을 촬영해도 될까요?' 하고 물어보는 상황이었죠. 그러니까 '아유, 그러세요'라더군요."

실제 로스앨러모스에서 인테리어 촬영을 진행하자 많은 이점을 누릴 수 있었다. 영화의 시대적 배경을 자연스럽게 느낄 수 있었을 뿐만 아니라, 출연진과 제작진도 자신들이 실제 맨해튼 프로젝트가 진행된 장소에 있다는 무형의 감동을 받았던 것이다. "굳이 맨땅부터 새롭게 만들 필요 없이, 실제 역사적 장소에서 작업을 한다는 건 정말 멋졌습니다." 잉글렌더의 말이다. "로스앨러모스에서 만난 사람들 전부 이번 영화를 굉장히 기대하고 있었습니다."

하지만 실제 로스앨러모스에서 촬영을 진행할 수 있다는 기쁨은 곧 소중한 문화재에서 촬영을 진행하는 데 뒤따르는 전형적인 관료주의로 인한 좌절로 바뀌었다. 헤이슬립과 더용은 총 네 곳의 주요 장소에서 내부 촬영을 집중했다. 우선 풀러 로지와 오펜하이머가 살았던 집은 확정이 되어 있었고, 과학자들의 실험실 겸 강의실과 사이클로트론을 설치할 건물 2개는 아직 결정되지 않았다.

풀러 로지와 오펜하이머의 집은 매우 잘 보존되어 있었다. 그보다는 사이클로트론을 설치할 로스앨러모스의 연구실을 찾는 게 더 어려웠다. 헤이슬립과 더용은 배스텁 로우에서 5분 거리에 있는 교회 지하의 레크리에이션 센터에 주목했다. 리놀륨 바닥이 깔려 있어서 살짝 현대적이기는 했지만, 공간도 거대한 데다가 소유자가 교회라서 규제가 거의 없다는 장점은 고증이 살짝 떨어진다는 단점을 상쇄하기 충분했다. 더용의 팀은 인테리어 전체를 흰색으로 칠해서 현대적인 흔적을 전부 가린 다음, 목재 블라인드와 세트 장식을 통해 1940년대의 분위기를 연출했다. "크리스는 이 교회를 마음에 쏙 들어 했죠." 더용의 말이다. "워낙 큰 공간이라 꾸밀 곳도 많은데 정작 예산이 없어서 좀 막막했습니다. 하지만 크리스가 너무 좋아했어요."

로스앨러모스 연구실과 강의실의 경우, 더용과 팀원들은 1943년 맨해튼 프로젝트에서 기술자와 비서로 근무하던 민간인 여성들을 위해 건설된 기숙사이자, 당시 건설된 민간 기숙사 네 곳 중에 유일하게 남아 있던 여군 막사를 점찍었다. 이 하얀 목조 건물은 현재 맨해튼 프로젝트 국립 역사 공원에 보존된 문화재다. "여군 기숙사 건물은 교회에서 50년 정도 관리하던 거라 내부가 매우 삭막했습니다." 더용의 말이다. "이미 1970년대 정도의 분위기는 나더라고요. 안으로 들어가면 회랑 끝 벽난로 위에 '하느님은 사랑이시다'라고 적혀 있고, 오르간도 있고 제단도 있고 멋진 원목 의자도 놓여 있었습니다." 하지만 역사적 고증을 지키기 위해 더용의 팀은 방의 내부를 뜯어내고 칠판과 서류를 배치하여 오펜하이머의 로스앨러모스 강의실로 탈바꿈시켰다. 여성들이 사용하던 숙소는 실험실로 개조되었다. "토사물 같은 주황색 카펫이 깔려 있었습니다." 더용은 회상했다. "그냥 뜯어버렸더니 원목 바닥이 나오더라고요. 바닥을 사포질하고 착색제를 발랐더니 훨씬 아름다워졌습니다. 60년대, 70년대, 80년대, 90년대를 거치면서 차곡차곡 쌓인 거친 때에 묻혀 있던 근본을 다시 드러낸 거죠."

옆 페이지 실제 풀러 로지에서 연출된 1943년 크리스마스 파티.

위 세트장의 사이클로트론.

"트리니티 실험 현장은 정말 멋졌습니다.
크리스나 저나 폭탄 격발 지점으로
저절로 두 발이 향하더라고요."

– 루스 더용

트리니티를 찾아서

로스앨러모스 마을 세트의 건설도 대공사였지만, 헤이슬립과 탐사자들은 각본의 나머지 3분의 2를 찍을 장소, 즉 미국과 유럽 전역에서 벌어지는 시퀀스의 촬영 장소도 찾아야 했다. 이 중에서도 가장 큰 난관은 바로 〈오펜하이머〉 최대의 특수 효과 장면, 원자 폭탄의 폭발 장면을 촬영할 곳이었다.

헤이슬립은 고스트 랜치 곳곳을 둘러보는 동시에 미 국방부에도 연락하여, 1945년 맨해튼 프로젝트 과학자들이 그 놀라운 파괴력을 직접 목격했던 실제 트리니티 실험장에 여러 번 방문할 수 있는 허가를 얻어 냈다. 실험장은 뉴멕시코 남부의 건조하고 척박한 160킬로미터 규모의 사막 분지에 위치해 있었다. 이 분지는 16세기 스페인 정복자들이 물도 없이 걸어서 횡단하는 데 일주일이 걸렸다 하여 조르나다 델 무에르토, 일명 '죽은 자의 길'이라는 별명이 붙은 곳이다. 수백 년 후, 오펜하이머는 17세기 시인 존 던의 소네트 도입부 '제 마음을 두드리소서, 삼위일체이신 하느님'을 본따 '트리니티(삼위일체)'라는 공식 암호명을 짓는다. 그 이름을 고른 이유는 본인도 정확히 기억하지 못했지만, 일단 던의 작품을 접한 건 진 태트록의 소개 덕분으로 알려져 있다.

트리니티 실험장은 현재 역사적 문화재로, 멕시코 국경 북쪽으로 3시간 거리에 위치한 뉴멕시코 주 앨라모고도 외곽의 화이트 샌즈 미사일 발사장 근처에 있다. 트리니티 실험장은 화이트 샌즈 북쪽 끝에서 발사되는 미사일의 영향권에 걸치기 때문에, 미군 측은 1년에 단 이틀만 일반인에게 이곳을 개방한다. 물론 놀란은 현장을 직접 보고 싶어 했다. "트리니티 실험 현장은

오른쪽 루스 더용의 팀이 뉴멕시코 벨렌에 32미터 높이로 건설한 트리니티 실험을 위한 철탑.

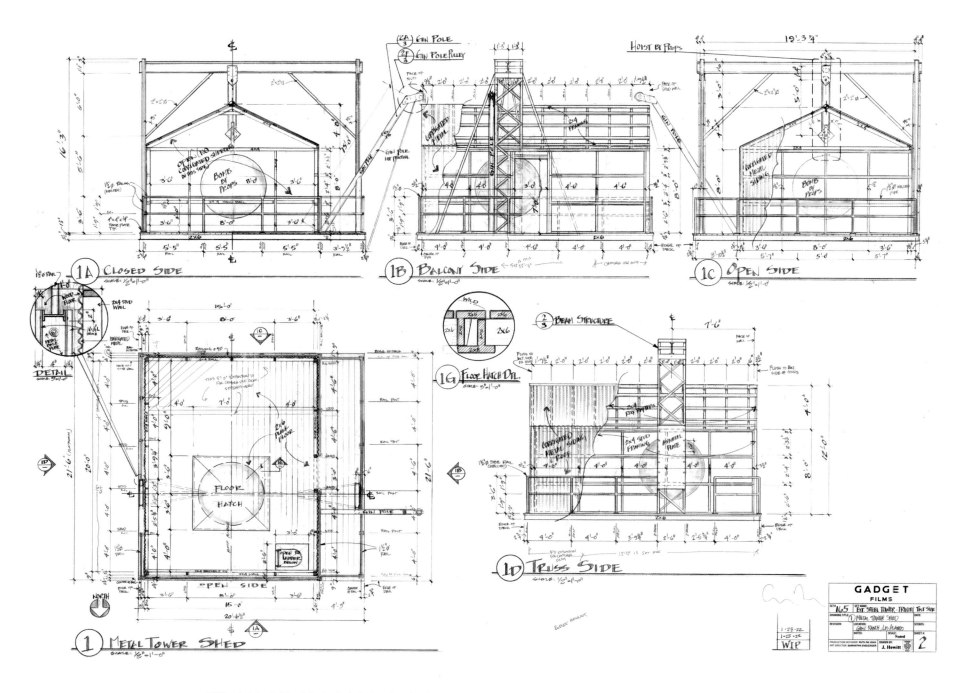

정말 멋졌습니다." 더용의 말이다. "크리스나 저나 폭탄 격발 지점으로 저절로 두 발이 향하더라고요. 직접 들어가서 '트리니타이트'부터 집어봤죠." 트리니타이트는 실험장 곳곳에 자갈처럼 흩어진 녹색 유리 같은 물질이다. 과학자들은 폭탄의 불덩이 속으로 빨려들어 변성된 모래가 비처럼 내리면서 형성된 것으로 추정한다. 트리니타이트는 딱히 방사성인 것으로 간주되지는 않으나, 주변 지역 사회의 방사능 노출과 현지 주민에 대한 미 정부의 보상

부족 문제 등은 아직도 논란과 갈등이 진행 중이다. "'지금 내가 방사능에 얼마나 노출되고 있는 걸까?' 하는 의문이 들었죠." 더용은 회상했다. "가이드 말로는 '지금 여기 서 계신 것보다 비행기 타고 LA를 왔다 갔다 하는 게 더 많은 방사능에 노출되십니다'라더군요."

놀란은 즉시 이 실험장에 매료되었다. "크리스는 당장 '그냥 여기서 촬영하면 굉장하지 않을까?'라더군요." 헤이슬립의 말이다. "실제로 일정도 확인

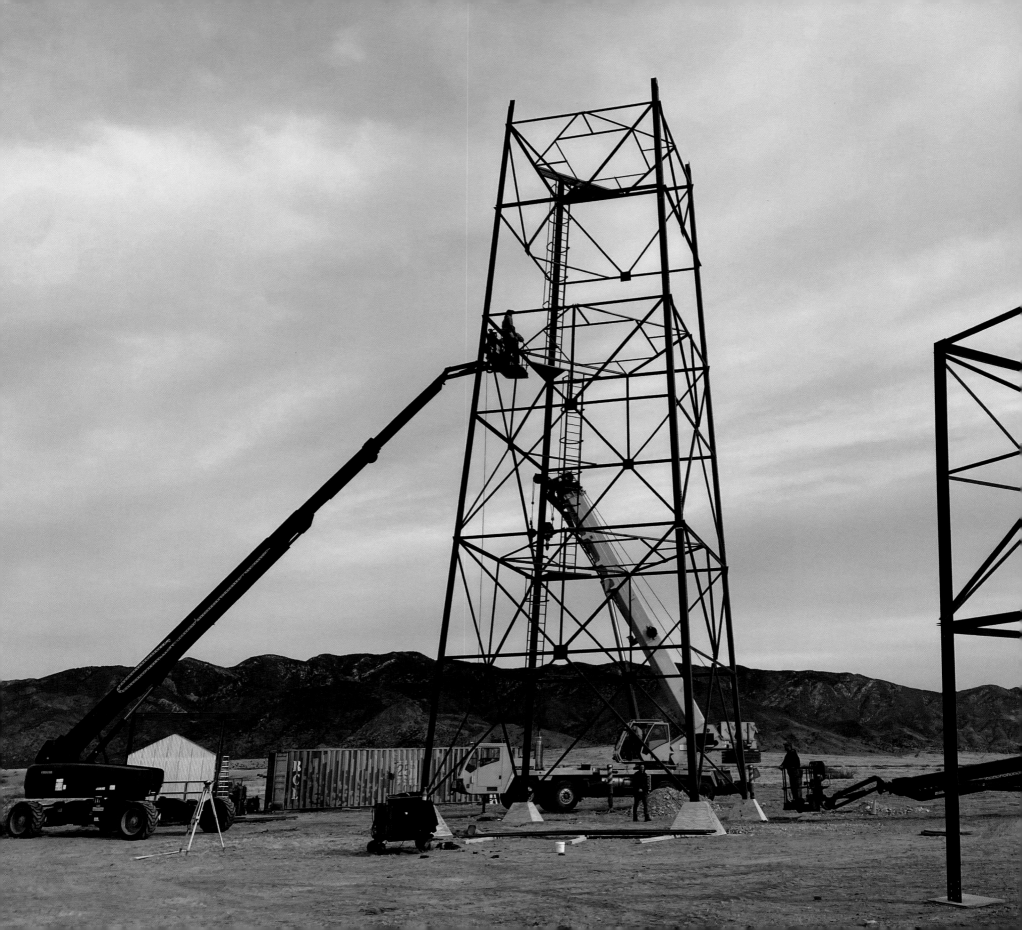

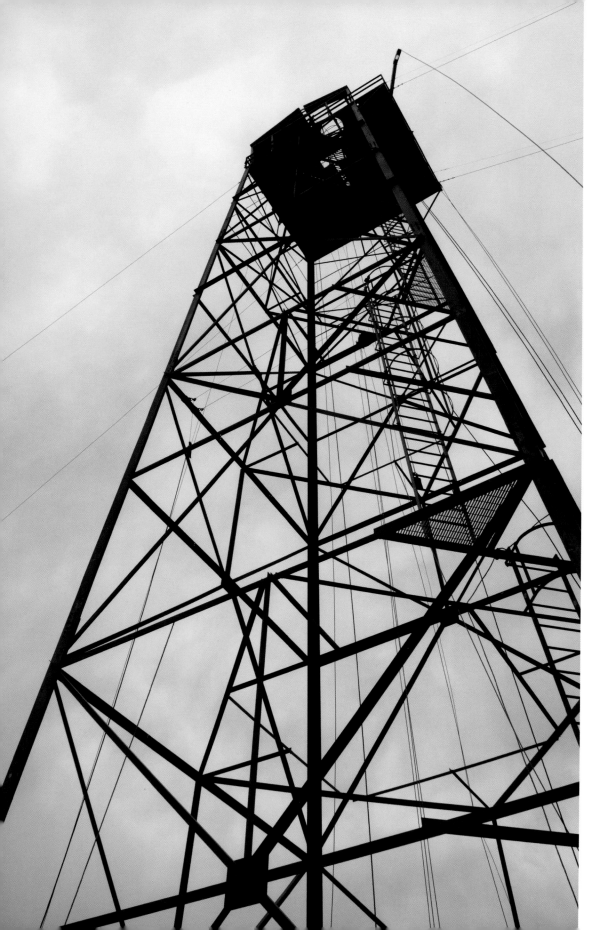

해봤는데, 촬영을 준비하고 진행하는 중간에 폭탄 투하 스케줄이 한 번 있더라고요. 그래서 기각됐습니다." 대신 헤이슬립은 주변에서 비슷한 환경을 찾기 시작했다. 제작진은 대형 천막과 폭탄을 격발시킬 30미터 높이의 철탑, 과학자들이 이 어마어마한 폭발을 관찰할 수 있는 전망대 여럿을 갖춘 군사 숙영지를 지어야 했다. 또한 실제 과학자들이 목격했던 황량한 사막 평원, 검은 화산암과 짙은 녹색 초목으로 뒤덮인 오스큐라 산맥도 배경으로 깔린 장소가 필요했다. 거기에 매우 큰 폭발을 여러 번 일으킬 수도 있어야 했다. 결국 헤이슬립과 팀원들은 앨버커키 남쪽 소도시 벨렌으로부터 16킬로미터 떨어진 곳에 위치한 28만 제곱미터 넓이의 사유지 목장, 엘 파이사노 랜치를 발견했다. "'당연하죠, 뭘 지어도 괜찮습니다. 소들만 괴롭히지 마세요'라더군요." 헤이슬립은 회상했다. "'여러분이 여기 올 때쯤이면 한창 출산 시즌일 거라 소들한테 스트레스를 주기 싫거든요'라는 거예요. 그래서 소들을 옮길 피신처도 만들어 주고 사료랑 물도 갖다줘야 했습니다." 하지만 헤이슬립에 따르면 그럴 가치가 있었던 모양이다. "아무도 방해하지 않을 커다란 놀이터가 마련된 거죠. 정말 굉장했습니다."

옆 페이지 왼쪽 트리니티 실험장
세트의 철탑을 아래쪽에서 찍은 사진.

옆 페이지 오른쪽 철탑 꼭대기에
매달린 카메라 리그.

왼쪽과 아래의 오른쪽 한창 건설 중인
관측소.

아래의 왼쪽 트리니티 실험장에 막
도착한 '가젯'을 검사하러 천막으로
들어가는 오펜하이머(킬리언 머피)와
그로브스(맷 데이먼).

버클리, 케임브리지, 워싱턴 그리고 그 너머로

고스트 랜치에서의 공사가 시작되기도 전에, 제작진은 맨해튼 프로젝트가 시작되기 전 오펜하이머가 몸담았던 버클리와 칼텍 등의 주요 장소들을 탐방했다. 또한 스트로스의 스토리에서 중요한 역할을 할 프린스턴과 뉴욕 시도 방문했다. 헤이슬립은 우여곡절 끝에 뉴저지의 프린스턴 고등연구소로부터 촬영 허가를 받아내고 뛸 듯이 기뻐했다. 그도 그럴 것이 맨해튼 프로젝트가 끝나고 오펜하이머가 20년 동안 일했던 사무실과 알베르트 아인슈타인와 긴 대화를 나누며 산책하던 연못에도 접근할 수 있게 되었기 때문이다.

이처럼 모든 게 물 흐르듯 순조롭게 진행되는 것처럼 보였지만, 일정과 예산이라는 현실은 한껏 흥분해 있던 제작진에게 찬물을 끼얹었다. 10월 말, 공동 작업을 시작한 지 한 달 정도가 지난 후 놀란과 더용은 스트로스의 '재판'이 열렸던 실제 상원 인준 청문회 현장을 보려고 워싱턴 D.C.로 향했다. 놀란은 2021년 민주당 상원의원 1순위였던 버몬트 주 패트릭 리히 의원과 친구 사이였다(지금은 은퇴하였다). 리히는 배트맨의 평생 팬이기도 해서 놀란 감독의 〈다크 나이트〉 영화 두 편에서 웨인 인터스트리의 이사로 카메오 출연한 적도 있다. 놀란과 더용이 D.C.에 도착하자 리히는 두 사람을 데리고 미 국회의사당을 직접 구경시켜주었다. "리히 의원님은 정말 굉장했습니다." 더용의 말이다. "덕분에 아주 특별한 비하인드 투어를 함께할 수 있었습니다. 오피의 보안 청문회에 사용된 방들부터 스트로스의 청문회가 진행되었

옆 페이지 뉴저지의 프린스턴 고등연구소(IAS)를 방문하는 크리스토퍼 놀란, 호이터 판 호이테마와 나머지 제작진.

왼쪽 아래 영화 속 케임브리지의 두 배 규모에 달하는 UCLA의 전경.

오른쪽 아래 IAS의 연못을 둘러보는 루스 더용, 판 호이테마와 놀란.

던 다른 방까지 전부 눈으로 확인할 수 있었습니다."

헤이슬립은 리히가 제공한 투어를 '완전한 자유'였다고 평가했다. "크리스는 건물과 방의 거대한 규모에 완전히 매료되었습니다." 헤이슬립의 말이다. "또 우리는 아이맥스로 촬영하고 있었기 때문에 '드디어 화면 비에 맞는 장면을 많이 찍을 수 있는 기회가 왔다'고 좋아했죠." 이후 헤이슬립은 국회의사당에서 촬영할 수 있는 방법을 찾고자 몇 달 동안 국회 경찰부터 리히 그리고 다른 상원의원들에게까지 연락하며 도움을 청했다. 하지만 결국 국회의사당 부지는 미 국민 소유라서 영리 목적의 촬영은 불가능하다는 공식 답변만 돌아왔다. "편지도 많이 쓰고, 전화도 많이 하고, 물밑 접촉도 많이 했고, 연줄도 많이 당겼는데 말이죠." 헤이슬립의 말이

다. "매번 시도를 할 때마다 '아뇨, 촬영 허가는 못 내줍니다'라는 답변만 돌아왔습니다."

더용은 실망한 헤이슬립이 걸어온 전화를 기억했다. "'그럼 D.C.에서 국회 의사당과 비슷한 양식의 건물을 찾아다가 거기 회의실을 쓰면 되죠, 뭐'라고 했었죠." 하지만 헤이슬립은 세금 공제를 생각해서라도 뉴멕시코에서 최대한 많은 시간을 보내는 게 제작에 최선이라고 생각했다. "톰한테 또 한 방 먹은 거죠." 더용의 말이다. "'루스, 그냥 뉴멕시코에서 D.C. 같은 장소를 찾는 게 낫겠어요. 버클리 촬영이 힘들어질 수도 있어요'라더군요. 입에서 절로 '아! 그건 안 돼요! 내가 그냥 뉴멕시코에서 D.C. 같은 데 찾아볼 테니까 버클

리까지 뺏지는 말아요'라는 소리가 나오더라고요." 더용은 로케이션 팀원들에게 산타페의 모든 시 건물을 샅샅이 뒤져 워싱턴 D.C.와 비슷한 장소를 찾아내도록 닦달했다.

그 과정에서 불가피한 타협이 뒤따른 부분도 있지만, 더용은 이런 난관에도 불구하고 놀란의 비전을 유지할 수 있었다는 데 자부심을 느꼈다. "원래 무대의 은막 뒤에는 사랑스러운 콩가루 가족이 있는 법입니다." 더용의 말이다. "톰은 예산 범위 내에서 가능한 촬영 방법을 찾는 게 일이고, 저는 미적으로 완벽한 촬영 방법을 찾는 게 일입니다. 이렇게 서로 티격태격 부딪히면서 훨씬 좋은 시너지가 나기 때문에 오히려 즐거울 정도입니다."

옆 페이지 위 케임브리지 물리학 실험실 세트의 대략적인 설계 스케치.

옆 페이지 왼쪽 아래 킬리언 머피가 네덜란드어 대사를 하는 신이 촬영된 로스앤젤레스의 윌셔 에벨 극장.

옆 페이지 오른쪽 아래 루이스 스트로스가 인준 청문회에서 상원 의원 보좌관과 대화하는 공간으로 꾸며질 산타페의 방.

위 상원 신에서 사용될 큰 회의실. 제작진이 산타페에서 찾아낸 공간이다.

5장
프로덕션

"압박이란 무서운 게 아닙니다. 오히려 열정과 집중을 통해 최선을 이끌어 낼 수 있게 도와주는 친구죠."

– 마이클 안가라노

원래 놀란의 계획으로는 고스트 랜치에서의 본격적인 촬영이 2022년 2월 28일부터 시작될 예정이었지만, 일주일 전부터 이미 촬영 일정이 잡혀 있었다. 그 이유는? 바로 킬리언 머피의 머리 때문이었다. 킬리언은 1920년대 유럽 배경의 대학원 시절 등 젊은 오피가 등장하는 신을 위해 몇 달 동안 머리카락을 길렀다. 오펜하이머는 맨해튼 프로젝트 진행 당시 거의 군인처럼 머리를 짧게 깎았던 것과 대조적으로, 젊은 시절에는 짙은 색의 길고 곱슬거리는 헤어스타일을 고수했었다. 그래서 놀란은 머피의 긴 머리가 나오는 신을 먼저 촬영한 후, 머리를 짧게 자르고 나머지 촬영에 들어가기로 결정했다. "원래 목적은 킬리언이 아침마다 촬영에 적합한 머리 길이에 맞추느라 1시간 동안이나 머리 손질에 매달리는 필요를 줄이는 거였습니다." 수석 조감독 닐로 오테로의 말이다. "세트장에서는 그렇게 낭비할 시간이 없어요."

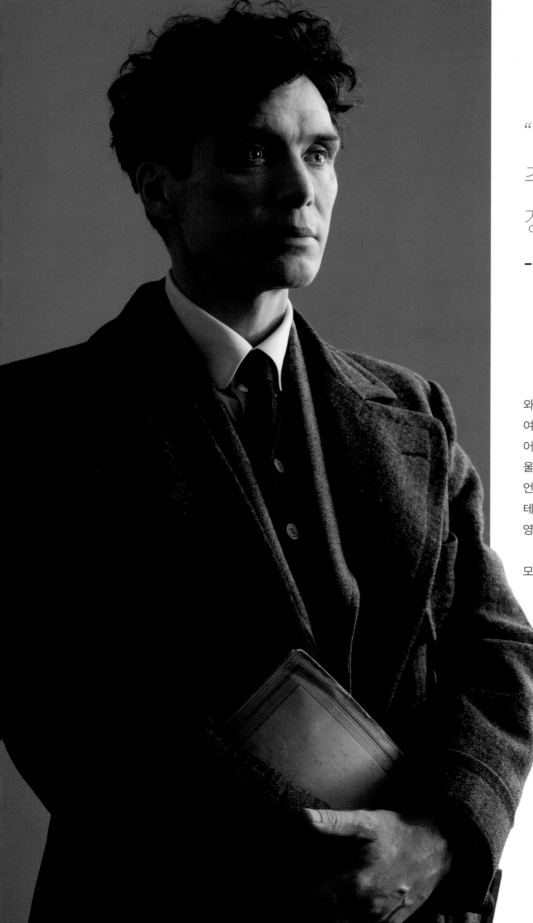

"영화를 찍는 내내 크리스와 나눈 대화의 주제는 주로 킬리언의 머리를 어떻게 정리해야 할지에 관한 것이었습니다."
– 제이미 리 매킨토시

헤어 팀장은 뉴질랜드 출신의 제이미 리 매킨토시가 맡았는데, 앤드루 도미니크의 〈블론드〉와 데이미언 셔젤의 〈바빌론〉에서 그 재능을 과시한 바 있었다. 놀란 감독의 작품에는 처음 참여한 매킨토시는 감독과의 첫 미팅에서 현재 머피의 헤어스타일은 어떤지, 또 오펜하이머의 헤어스타일과는 어떻게 다른지를 논의했다. 이런 디테일은 오펜하이머의 헤어스타일을 영화에 어울리도록 맞추는 데 매우 중요했다. "영화를 찍는 내내 크리스와 나눈 대화의 주제는 주로 킬리언의 머리를 어떻게 정리해야 할지에 관한 것이었습니다." 매킨토시는 웃으며 말했다. 실제로 오테로는 처음 일정을 잡을 때도 이렇게 말했다고 한다. "제 생각에 이 영화는 헤어스타일에 관한 영화입니다."

2022년 2월 22일 맑은 날씨의 화요일, 제작자들은 로스앤젤레스 캘리포니아 대학(UCLA)에 모여 '사전 촬영'을 시작했다. 놀란은 오펜하이머가 자신의 우상 닐스 보어와 만난 결정적 순간부터 놀라운 양자물리학의 세계를 발견하는 몽타주까지, 각본 속 1920년대 섹션에 포함된 23개 신을 단 3일 동안 촬영할 계획이었다. 1931년 개관한 UCLA 최초의 학생회관 건물인 커크호프 홀은 오피가 젊은 시절 수학했던 유럽의 대학 두 곳을 영화 속으로 옮기는 데 적합한 장소로 선정되었다. 고딕 양식을 극적으로 재현한 건축 양식 덕분에 영국의 케임브리지 대학과 독일의 괴팅겐 대학을 완벽하게 대체할 수 있었기 때문이다.

프로덕션 디자인 부서에서는 커크호프 홀에서 연구실, 강의실과 오피의 침실로 쓸 만한 인상적인 목재 인테리어 방들을 찾아냈고, 여기에 오피가 보어의 강의를 들으려고 빗속을 뛰어가는 신처럼 야외 신을 촬영할 만한 고딕 양식의 아치와 안뜰도 섭외했다. 또 프로덕션에서는 이번 사전 촬영 스케줄 중에 하루 시간을 내서 LA의 유서 깊은 3층 규모의 랜드마크, 윌셔 에벨 극장의 강당과 대연회장을 배경 삼아 촬영을 진행하기도 했다. 이 극장은 각본 속 스위스 취리히 공과대학교와 네덜란드의 레이던 대학교의 강의실 배경으로 선택

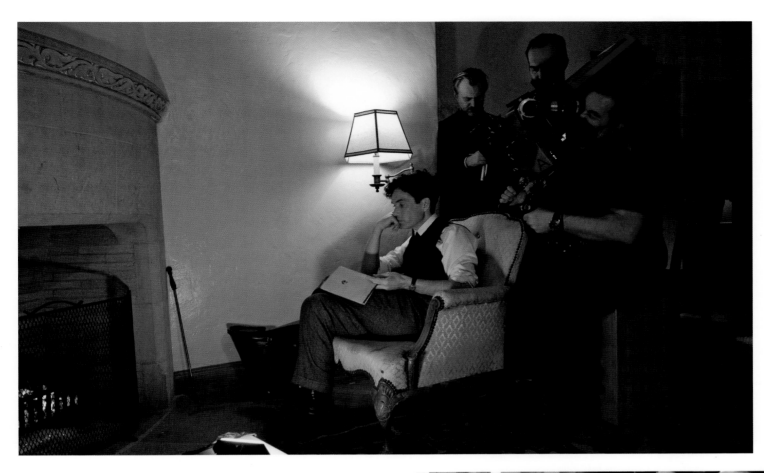

페이지 138 1920년대의 오피를 연기하는 킬리언 머피. 화학 실험 연기에 관해 소품 담당 기욤 드루슈(왼쪽)와 크리스토퍼 놀란의 조언을 받고 있다.

옆 페이지 청년기 오펜하이머처럼 부스스하고 개성적인 머리를 하고 있는 머피. 나중에는 훨씬 짧은 머리로 스타일이 바뀐다.

왼쪽 촬영 감독 호이터 판 호이테마(카메라를 든 쪽)와 놀란(왼쪽)이 우울한 청년기 오펜하이머(머피)를 촬영하고 있는 모습. 돌리 담당 라이언 먼로가 판 호이테마를 보조하고 있다.

아래 케임브리지 대학의 배경으로 쓰인 UCLA 촬영장에서 군중을 뚫고 달리는 오펜하이머(머피).

되었다. 놀란 감독의 영화에서는 오피가 평생의 친구가 될 이지도어 라비를 처음 만나게 되는 장소이다.

　하지만 UCLA 촬영에서 돌발 상황이 발생했다. "대학에서 촬영을 진행하다 보니 구경꾼들이 점점 몰려들어 한 200명쯤 되는 학생들이 모였습니다. 결국 촬영 현장의 상황이 인스타그램에 올라가버렸어요." 프로듀서 토머스 헤이슬립의 말이다. 놀란은 영화 촬영을 철저히 비밀로 유지하기로 유명한 감독이지만, 사람들의 왕래가 많은 야외에서 촬영을 할 때는 별 조치를 취할 수 없었다. "놀란도 이러더라고요. '뭐 어쩔 수 있어요? 다 열린 공간인데.'" 헤이슬립은 말했다. 결국 놀란은 군중과 어울리는 법을 배웠다. 이전 작품의 촬영장에서는 정보가 유출되지 않도록 세트를 삼엄하게 관리했지만, 오펜하이머의 이야기는 어차피 너무 유명해서 그렇게 철저한 비밀 엄수까지 필요하지는 않았으니까.

　촬영이 시작되자 프로듀서 에마 토머스는 머피가 오펜하이머로 변신한 모습을 보고 열광했다. 오피의 외모를 구상하는 과정에서 이미 머피의 카메

라 테스트에도 참석했었지만, 촬영장에서 실제로 오펜하이머를 연기하는 모습을 보는 건 완전히 새로운 경험이었다. "킬리언이 내는 목소리만 들어도 완전히 오펜하이머가 된 것 같았어요. 아시겠지만 오펜하이머는 정말 개성적인 매력을 가진 데다 킬리언의 원래 목소리와는 완전히 다르거든요." 토머스는 말했다. 세트장에 직접 방문했던 《아메리칸 프로메테우스》의 저자 카이 버드도 이에 동의하며 머피를 극찬했다. "오피의 목소리는 아주 부드럽고 사람을 끌어당기는 매력이 있었습니다." 버드의 말이다. "오피의 목소리와 완전히 똑같았습니다."

이틀 동안 진행된 UCLA 촬영에서는 고뇌하던 청년기의 오피가 세상을 완전히 새로운 방식으로 이해할 수 있는 수단이었던 양자물리학이라는 잠재력이 보여주는 비전을 경험하면서 심각했던 우울증을 극복하고 열정적인 발견으로 나아가는 신이 포함되었다. 이 '현상'은 시각 효과 감독 앤드루 잭슨과 특수 효과 감독 스콧 R. 피셔가 프리 프로덕션에서 미리 개발했던 프랙티컬 이펙트 기법을 사용하여 세트장에서 렌더링되었다.

또 오피가 침대에 누워 원자의 구조에 대해 생각하는 신을 위해, 잭슨은 모터가 달린 막대기에 구슬이 달린 와이어를 매달아 '조그만 원자 회전 소품'(피셔가 붙인 이름이다)을 만들었다. 모터가 작동하면 와이어가 회전하면서, 구슬들이 허공에서 서로 다른 교차 궤적을 그리면서 날아다니는 방식이었다. "전자가 원자 주위를 움직이는 고전적인 이미지와 아주 비슷하게 만들었습니다." 잭슨은 말했다. 이 장면의 촬영에서, 특수 효과 제작진은 호이터 판 호이테마가 아이맥스 카메라로 머피를 찍는 동안 렌즈 앞에서 원자 회전기를 작동시켜 배우의 머리 위로 원자가 날아다니는 장면을 연출했다. 말 그대로 '인카메라' 특수효과였다.

또 오피의 침실이 배경인 다른 신에서, 특수 효과 팀은 놀란 감독이 영화에서 으레 사용하는 '프로젝션 매핑' 기법을 사용했다. 이것은 사람이나 세트에 이미지를 투영하여 몽환적이고 파편화된 비주얼을 만드는 기법이다. 놀란의 목표는 물리학자들이 세상을 보는 방식, 여기서는 오펜하이머가 침실의 벽난로를 보고 움직이는 원자들의 집합을 연상하는 장면을 담아내는

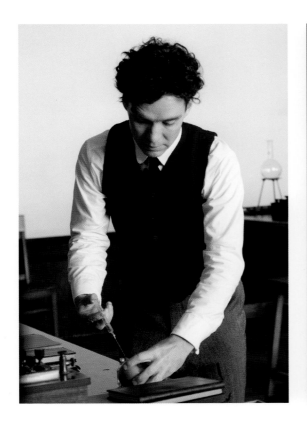

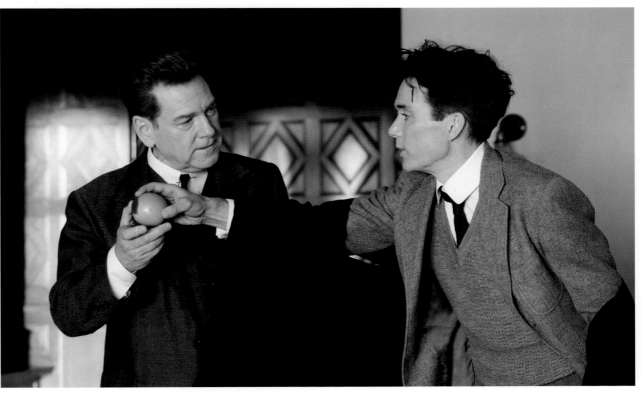

것이었다. 이 효과를 내기 위해 잭슨은 촬영장의 벽난로 사진을 찍은 다음, 빔 프로젝터를 사용해 신 속 벽난로에 이 사진을 투영했다. 머피가 연기를 하는 동안 잭슨은 투영한 사진을 슬쩍 흔들어 벽난로가 마치 액체처럼 보이는 효과를 주었다. "촬영 대상에 생동감을 불어넣는 비법입니다." 판 호이테마의 말이다. "오펜하이머가 물질을 단순히 고정된 정물로 보는 게 아니라 에너지와 파동의 구성으로 이해하기 시작했다는 걸 관객들에게 전달하고자 했습니다."

머피가 오펜하이머의 실존적 불안을 연기하는 침실 신은 가뜩이나 좁은 공간에서 7명이 넘는 사람들과 부대끼면서 눈앞에서는 온갖 특수 효과가 돌아가는 것은 물론, 아이맥스 카메라의 소음에 대사까지 묻히는 상황이었다. 아이맥스 카메라의 필름은 규격이 너무 커서 대형 모터로 구동시켜야 하는데, 그 소음도 상당해서 현장에서 연기한 대사는 거의 쓸모가 없어져버렸다. "무슨 트랙터 같은 소리가 납니다." 배우 톰 콘티의 말이다. 놀란 감독은 포스트 프로덕션 중에 스튜디오에서 대사를 다시 녹음하는 일반적인 해법이 아닌, 아이맥스 촬영이 끝나자마자 카메라를 끄고 대사만 녹음하는 식으로 테이크를 진행하여 이 문제를 해결했다. "정말 직관적인 작업이었죠.

똑같은 연기를 보여주기만 하면 음향 편집자가 대사를 입 모양에 맞출 수 있었습니다." 머피는 말했다.

3일간의 사전 촬영에서 가장 중요하게 포착해야 했던 순간 중 하나는 바로 오피와 닐스 보어의 첫 만남이었다. 이 신에서 오피는 지도 교수 패트릭 블래킷(제임스 다시 분, 대표작 〈덩케르크〉)에게 먹이려고 만든 독사과가 자신의 우상인 보어의 입에 들어가려던 걸 간신히 저지한다. 케네스 브래나가 보어 역으로 신을 촬영할 수 있었던 시간은 로스앤젤레스에서 하루 그리고 로스앨러모스에서 하루, 이렇게 이틀뿐이었다. 하필 또 스케줄도 묶여 있어서 이동도 불가능했다. 게다가 신 촬영 이틀 전에는 런던에 있던 다시가 COVID-19 환자와 접촉하는 바람에 음성 판정을 받기 전까지는 미국에 들어올 수 없다는 비보가 전해졌다. 놀란 감독은 36시간 내로 다시 역의 배우를 새로 캐스팅하거나 브래나의 스케줄을 변경해야 한다는 어려운 결정을 내려야 했는데, 후자의 경우는 워낙 브래나의 일정이 바빠 불가능했을 터였다. 다행히 다시가 공항으로 가는 길에 받은 테스트에서 음성 판정이 나오면서 제작진 모두가 안도할 수 있었다. "다시가 오니까 신 촬영이 정말 기적적으로 부드럽게 진행되었는데, 이런 게 바로 영화 제작

옆 페이지 킬리언 머피가 침대에 누운 청년기의 오피를 연기하는 동안, 특수 효과 감독 스콧 피셔(가운데 오른쪽)와 특수 효과 기술자 짐 롤린스(가운데 왼쪽)가 구체 회전 장치로 '현상'을 구현하는 모습. 오른쪽에서 붐 마이크를 조작하고 있는 크리스토퍼 놀란의 모습이 보인다.

왼쪽 위 지도 교수 패트릭 블래킷이 먹을 사과에 독성 물질을 주입하는 오펜하이머(머피).

오른쪽 위 자신의 우상 닐스 보어(케네스 브래나)가 독사과를 먹지 못하게 저지하는 오펜하이머(머피).

의 마법이라는 거죠." 토머스의 말이다. "항상 신경이 극도로 곤두서 있으면서도, 이 거대한 기계가 어찌어찌 기적처럼 굴러가는 꼴을 보면 절로 안도가 됩니다."

사전 촬영 3일 차, 윌셔 에벨에서는 머피가 가장 두려워했던 신, 즉 오펜하이머가 레이던 대학교에서 네덜란드어로 물리학 강의를 하는 신이 촬영될 예정이었다. 당시의 강의 자료는 소실되었기 때문에 놀란과 공동 프로듀서 앤디 톰슨은 오피의 강의 한 토막을 가져와 판 호이테마에게 네덜란드어로 번역해달라고 부탁했다. 머피는 이렇게 회상했다. "작은 신이긴 했는데, 프리 프로덕션에서 '크리스, 이 네덜란드 신은 어떻게 처리하면 좋겠어요?'라고 크리스한테 물어봤던 기억이 납니다. 그러더니 이러더라고요. '본인은 그신을 어떻게 처리하면 좋겠는데요?' 크리스는 본인부터가 자기 분야에서 최선을 다하기 때문에 다른 사람들도 각자의 직무에 충실하고 성실하게 임하길 기대하죠."

이 신의 요점은 레이던에 도착한 지 고작 6주 만에 양자역학 강의를 진행할 수준의 네덜란드어를 습득할 정도로 오펜하이머의 지능이 뛰어났다는 사실을 보여주는 것이었다. 머피는 판 호이테마에게 촬영 준비 과정에서 자기가 신에서 칠 대사를 일정한 속도로 한 번 그리고 매우 느린 속도로 한 번 더 녹음해달라고 부탁했다. "거의 3달 동안 매일 아침 그 대사를 듣고 따라 했습니다." 머피의 말이다. "지금도 읊을 수 있어요. 정말 많은 반복 숙달을 거친 덕분에 절대 잊어버리지 않을 정도로 각인이 되어버렸습니다." 물론 머피는 그 대사를 아직도 술술 읊을 수 있지만, 실제 의미나 물리학적 내용까지 이해하는 것은 아니다. "에이, 아뇨. 그냥 발음만 따라 한 겁니다." 머피도 인정했다.

사전 촬영은 취리히행 열차에서 만난 오피와 라비가 우정을 다지는 장면으로 마무리되었다. 이 신의 촬영에서도 고전적인 착시 기법이 필요했다. 우선 프로덕션 디자이너 루스 더용과 팀원들은 윌셔 에벨의 연회장에 1920년

옆 페이지 케임브리지 대학에서 진행된 닐스 보어의 강의 중에 열렬하게 질문을 던지는 오펜하이머(킬리언 머피).

오른쪽 위 강의를 진행 중인 닐스 보어(케네스 브래나).

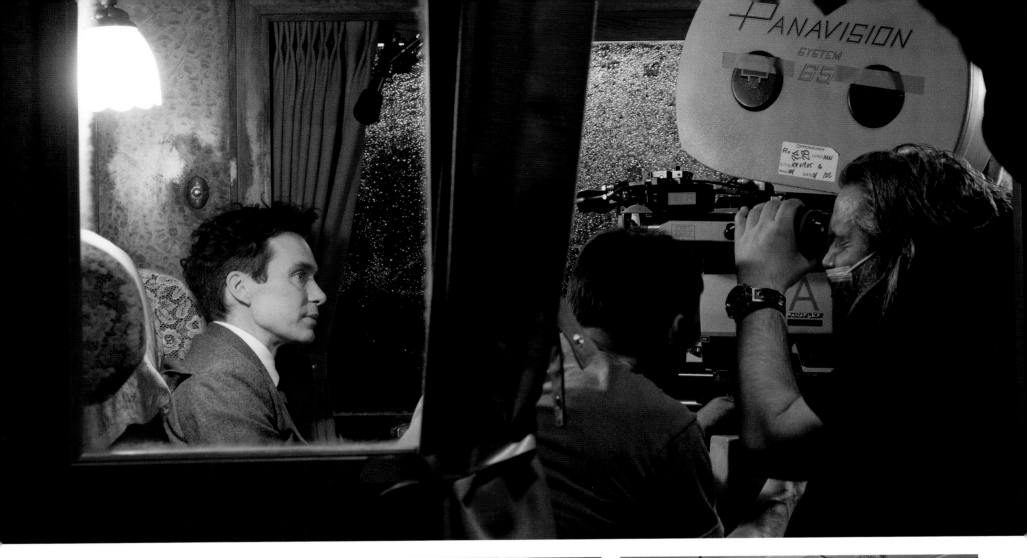

위 소형 유럽 열차 세트에서 킬리언
머피를 클로즈업 촬영 중인 촬영 감독
호이터 판 호이테마.

왼쪽 아래 세트 밖에서 열차 세트
촬영을 지켜보고 있는 크리스토퍼
놀란.

오른쪽 아래 로스앤젤레스 윌셔 에벨
연회장에 설치된 열차 세트.

대풍 인테리어의 유럽 열차 객실 세트를 제작했다. 작은 테이블과 덮개를 씌운 좌석 그리고 커튼 달린 창문까지 알차게 구성된 가로와 세로가 각 2미터 크기 세트였다. 객실 바닥은 나무 밑판에 고정했고, 이 나무 밑판을 다시 여러 개의 대형 타이어로 만든 튜브 위에 올렸다. 이런 구조 덕분에 '객실'을 앞뒤로 부드럽게 흔들어 기차가 덜커덩거리는 움직임을 그대로 따라 할 수 있었다. 제작진이 플랫폼 위에 올라서서 객실 세트를 흔들면 특수 효과 팀이 창밖으로 안개와 비 효과를 연출하는 식이었다. 가끔은 놀란 감독도 객실을 흔드는 작업에 가세했다. "한번은 크리스가 신을 감독하는 와중에 플랫폼을 흔들고 있더라고요." 아트 디렉터 앤서니 파릴로의 말이다. "직접 그러고 있는 걸 보니까 재밌기도 하고 감탄스럽기도 했습니다."

라비를 연기한 데이비드 크럼홀츠도 그 작은 공간에 자신과 머피, 판 호이테마, 놀란 그리고 커다란 아이맥스 카메라까지 전부 욱여넣을 수 있었다는 데 놀라움을 금치 못했다. 라비의 클로즈업 촬영을 진행할 때는 머피가(크럼홀츠의 표현에 따르면) '매우 불편한 자세'로 몸을 꼰 채 카메라 밖의 대화나 신 파트너의 시선 처리를 맡아줘야 했다. "세상에, 킬리언의 동료애와 유연성은 정말 굉장하더군요. 덕분에 저도 클로즈업 신을 딱 열네 테이크 만에 끝낼 수 있었습니다." 라비는 웃으며 말했다.

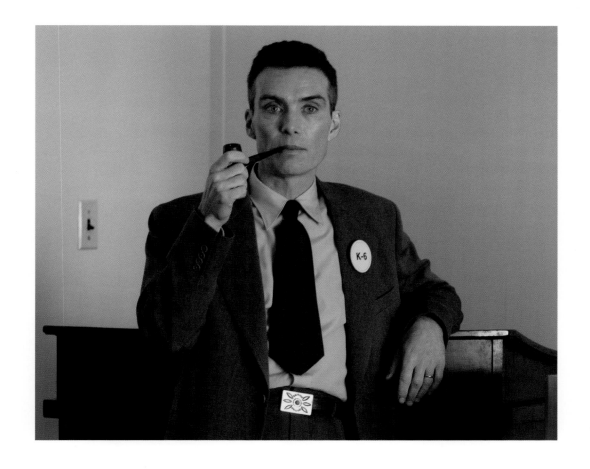

'전설로 남을 만한' 5시간짜리 이발

로스앤젤레스에서의 사전 촬영이 마무리되자, 이제 머피의 긴 머리를 자를 때가 되었다. 머피의 머리는 오피를 화면에 담아내는 데 필수적인 부분이었으며, 남은 52일간의 촬영 동안 머피가 보여줄 외모의 상당 부분을 결정짓는 요소가 될 터였다. 사전 촬영은 목요일 밤에 마무리되었고, 계획상으로는 다음 날 아침에 머피의 이발을 마친 후 제작진 전체가 그 주말 동안 고스트 랜치로 이동할 예정이었다. 놀란 감독도 이른 아침부터 그 자리에 함께했다. "금요일 아침에 5시간 내내 이발을 했다고 하면 제 헤어스타일링 실력이 엄청나게 끔찍한 것처럼 들리겠죠." 매킨토시의 말이다. "전에는 한 번도 그런 일이 없었어요."

머피도 거들어주었다. "아침 9시에 이발하러 오라고 유니버설에서 연락이 왔는데, 대강 1시간 정도 걸릴 거라고 생각했죠. 그런데 다 자르고 나니까 오후 2시가 되어 있더라고요. 진짜 크리스가 모공 단위로 제 이발을 감독했어요. 참 굉장한 경험이었죠. 하지만 크리스는 그런 스타일의 감독이니까요. 크리스에게 대충 내리는 결정 따위는 없습니다. 양말 색, 손목시계, 헤어스타일까지… 전부요. 정말 놀라웠습니다. 그래서 천재라는 것이겠죠. 하지만 어쨌든 제 인생에서 가장 긴 이발이었습니다."

토머스도 그 자리에 있었다. "세상에, 정말 전설로 남을 만한 이발이었어요. 밀리미터 단위로 참견을 하더라니까요." 토머스의 말이다. "킬리언과 크리스가 굉장히 긴 대화를 나눈 탓에 시간이 오래 걸린 것도 있습니다." 매킨토시의 설명이다. "전 그냥 두 사람 사이에 끼어서 머리를 얼마나 짧게 깎아야 할지에 대한 심도 있는 의논을 듣고만 있었죠." 이발을 둘러싼 놀란과 머피 사이의 선의 어린 갈등은 나머지 촬영 내내 이어졌다. "솔직히 꽤 재미있었습니다." 매킨토시의 말이다. "크리스는 단 하루도 빼놓지 않고 킬리언한테 가서 머리카락을 쓰다듬어보았습니다. 크리스가 보기에는 항상 머리가 너무 길었던 것 같아요." 그리고 머피 역시 매킨토시가 머리를 정리해줄 때마다 얼마나 다듬었는지 사진을 찍어서 놀란에게 보내게 했다. 머피는 이렇게 말했다. "지난번 마지막으로 크리스한테 (머리에 대해) 물어봤을 때는 '슬슬 미련을 버렸다'라더군요. 그때가 벌써 편집 7개월 차였을 텐데 이제야 슬슬 미련을 버렸다고 합디다."

위 로스앨러모스 시절, 비교적 보수적인 오펜하이머의 모습으로 탈바꿈한 킬리언 머피.

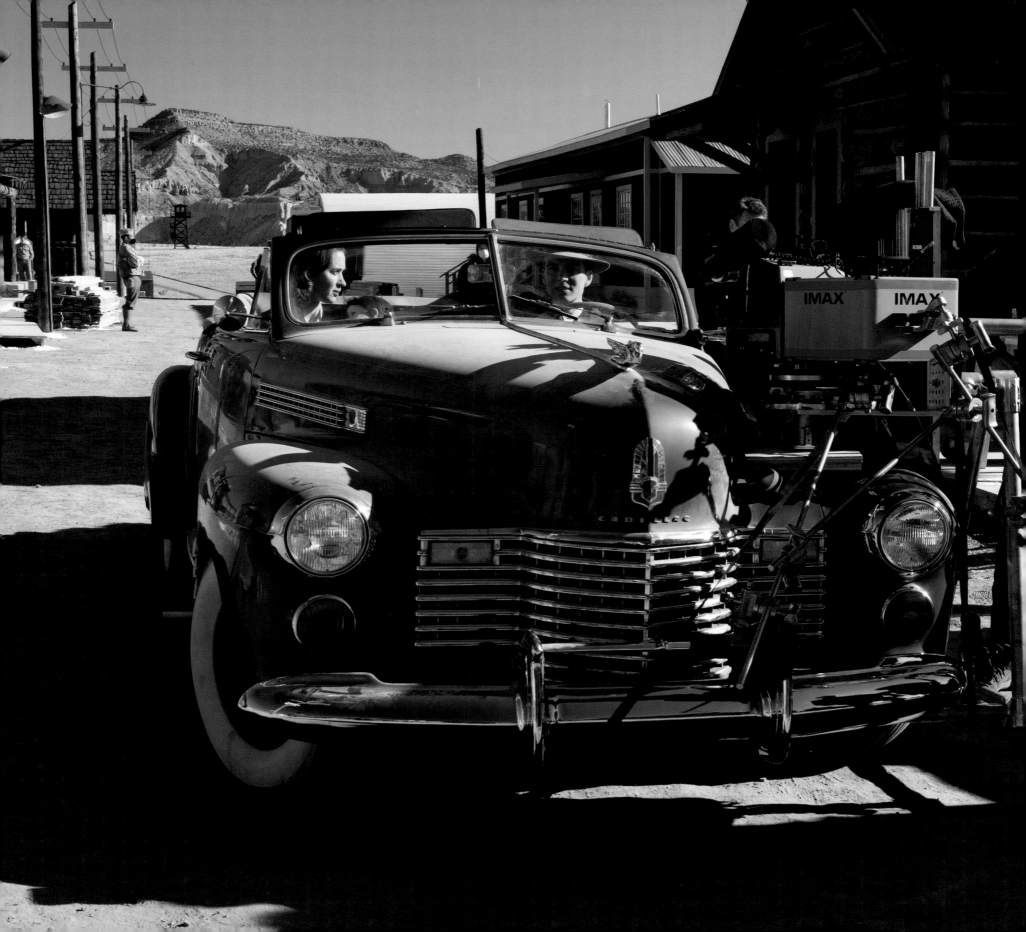

고스트 랜치에 도착하다

제작진이 뉴멕시코에 모여 고스트 랜치 촬영을 시작할 무렵, 이제 막 재건된 로스앨러모스 마을은 아직 페인트도 채 마르지 않은 상태였다. 이틀 전, 최종 세트 점검차 고스트 랜치를 방문한 놀란과 판 호이테마는 프로덕션 디자이너 루스 더용에게 T 구역 전체, 그러니까 건물 15채 정도를 다시 칠해달라고 요청했다. 두 사람은 마을 전체가 기존보다 좀 더 밝은 흰색으로 칠해지길 바랐다. "'지금도 하얀데!' 하는 생각이 들었습니다. 온통 다 하얬거든요." 더용의 말이다. "그런데 두 사람은 '진짜, 진짜 새하얘야 돼요!'라더군요." 더용의 커리어에 비추어 보면 대부분의 영화 제작자들은 자칫 흰색의 반사광이 샷을 압도할까 봐 밝은 흰색 벽과 오브제를 줄이거나 없애달라는 부탁을 하는 편이었다. 하지만 더용이 미처 알지 못했던 사실은, 놀란과 판 호이테마는 오히려 흰색의 가장 눈부신 색조를 아이맥스 카메라로 포착하는 쪽을 선호한다는 것이었다. 또한 두 사람의 조사 결과에 따르면 미 육군은 새로 지은 마을을 칠할 때 눈이 멀 정도로 확 돋보이는 흰색을 사용했을 가능성이 컸다. "현실에서는 그리 잘 통제가 되지 않았으니, 굳이 깔끔하다는 느낌을 주어서도 안 됐습니다." 판 호이테마의 말이다. "모든 걸 할리우드 스타일로 깔끔하게 마무리했다는 느낌을 없애야 했습니다."

더용이 T 구역을 눈 멀 듯한 흰색으로 깔끔하게 칠한 후, 2022년 2월 28일 고스트 랜치에서의 첫 촬영이 시작되자 모든 것이 제자리를 잡아가는 듯했다. 프로덕션 팀이 3개월 동안 300만 달러를 들여 제작한 이 세트에서는 겨우 6일치 촬영만 예정되어 있었지만, 그 기간 동안 영화 속 맨해튼 프로젝트 시퀀스의 거의 모든 야외 신을 촬영해야 했다. 이 촬영에는 2차 세계대전 발발 전, 젊은 오피가 사막에서 캠핑을 하는 신도 일부 포함될 예정이었다.

그리고 놀란이 바랐던 대로, 제작진의 선발대가 도착했을 즈음에는 땅에 아름다운 눈가루가 소복이 쌓여 있었다. 감독과 토머스, 일부 출연진과 제작진은 세트장에서 차로 1시간 거리 내에 유일하게 영업 중인 호텔, 아비키우 인에서 방 18개 정도를 확보했다. 나머지는 모두 더 먼 곳에서 출퇴근을 해야 했다. 케네스 니컬스 대령을 연기한 데인 더한은 촬영 첫날 밴에 몸을 싣고 촬영장으로 향하던 짜릿한 기분을 아직도 기억하고 있었다. "여느 대작 영화라면 다들 자기 SUV를 끌고 오는데, 그런 사람은 하나도 없었습니다." 더한의 말이다. "다들 밴에 몸을 싣고 사막 한가운데로 가는데 굉장히 기대에 찬 상태였죠. 그냥 크리스는 서로 평등해지는 환경을 잘 만든다고 생각했습니다. 다 같이 일만 한 게 아니라 개인적인 친분까지 쌓을 수 있었습니다."

"루스와 팀원들이 지은 마을과 놀라운 풍경 그리고 정신 나간 입지 조건을 보자 경외감이 느껴질 정도였습니다."

– 에마 토머스

위 〈오펜하이머〉의 로스앨러모스 사무실 세트장에서 직접 아이맥스 카메라를 잡고 킬리언 머피를 찍고 있는 크리스토퍼 놀란.

옆 페이지 머피의 모자를 바로잡아 오펜하이머의 외모를 만들어주는 놀란.

밴이 멈추자 토머스는 세트장을 처음으로 직접 확인했다. "다들 몇 달 동안 열심히 노력해 완성한 결과물은 정말 인상적이었습니다." 토머스의 말이다. "루스와 팀원들이 지은 마을과 놀라운 풍경 그리고 정신 나간 입지 조건을 보자 경외감이 느껴질 정도였습니다." 토머스에게 경외감을 안겨준 건 로스앨러모스 마을 세트장뿐만 아니라 제작진이 직접 만든 도로와 카메라에 잡히지 않는 곳에 세워진 거대한 베이스 캠프도 있었다. 베이스 캠프에는 식당으로 쓸 대형 텐트와 엑스트라들을 위한 대기 공간, 분장실 및 의상실, 그날 촬영한 영상을 바로 확인할 수 있는 트레일러가 있었다. "작은 마을이나 다름없었습니다." 토머스는 말했다.

놀란은 라비와 오펜하이머가 한창 공사 중인 마을을 걷는 신의 촬영으로

첫날 일정을 시작했다. 배경에는 실제 제작진의 건설 팀이 로스앨러모스에서 전신주를 세우거나 지붕을 설치하는 노동자들로 등장한다. 마침내 오피가 가장 좋아하던 장소에 왔다는 사실은 머피에게도 활력을 불어넣어 주었다. "오펜하이머는 젊은 시절부터 일찍이 뉴멕시코와 사랑에 빠졌고, 계속해서 이곳으로 돌아왔으며, 전체 프로젝트도 이곳에서 진행했습니다." 머피의 말이다. "그리고 저도 그 이유를 알겠습니다. 정말 아름답고 불가사의한 곳이에요. 오펜하이머는 뉴멕시코와 평생 사랑에 빠져 있던 겁니다." 한편 크럼홀츠는 놀란과 호흡을 맞추기 위해 노력하고 있었다. "(한 테이크가 끝나니까) '이번 클로즈업은 아홉 테이크밖에 안 걸렸네요. 지난번 열네 테이크보다는 장족의 발전이군요'라더군요." 크럼홀츠는 웃으면서 회상했다. "크리스의 건조하고 냉소적이며 매우 영국적인 유머 감각은 좀 놀랍기도 했지만, 뉴욕 퀸즈 출신인 제게는 나름 신선한 바람을 불어넣어 주었습니다. 집에 온 것처럼 편안했죠."

또 촬영 1일 차에는 그로브스 장군이 니컬스에게 마을을 건설하라고 명령하는 초반 신도 찍었다. "사운드 스테이지에서 촬영하는 게 더 나았을 거라는 생각은 절대, 절대 안 들더군요." 맷 데이먼(그로브스 장군 역)의 말이다. "뉴멕시코 오지 한가운데에 떨어져서는 날씨가 어떻게 될지, 바람이 어떻게 불지 전혀 예상할 수 없는 상황에서 촬영을 진행한다면 이 모든 게 촬영에 영향을 미치게 됩니다. 저 바깥에서 예측이 불가능한 현실과 직접 마주해보면 통제된 환경에서 느낄 수 없는 느낌을 확실하게 불어넣어 주죠." 그 후 이어지는 일정 동안 놀란은 여러 신을 연달아 촬영했다. 여기에는 키티가 이곳을 처음 보는 신, 로스앨러모스 중심가에서 벌어지는 트리니티 실험 축하 행사를 지켜보던 오피가 맨해튼 프로젝트가 불러온 심각성을 이해한 사람이 자기 자신뿐이라는 걸 깨닫는 충격적인 신 등이 있다.

고스트 랜치에서 촬영한 시퀀스 중 가장 중요한 장면은 아마 머피가 오펜하이머를 상징하는 포크파이 모자를 처음 쓰는 순간, 즉 오펜하이머가 이 거대한 과업의 지도자로서 자아를 각성하는 상징적인 장면일 것이다. 오펜하이머는 사무실에서 이 새로운 복장을 살펴보다가 새로 건설된 마을의 주도로를 걸으며 스스로를 과시한다. "새로운 상징적 모습으로서의 자신을 만들어 낸 겁니다." 머피의 말이다. "자의식이 매우 강하게 느껴지는 장면이며, 모자와 파이프가 핵심이 됩니다. 이게 오펜하이머 스스로 고른 거란 걸 안 것이 큰 도움이 되었습니다. 제 생각에 오펜하이머는 오만한 사람이었습니다. 야망도 강했죠. 그래서 화제를 몰고 다니면서 관심을 끌어모으는 걸 좋

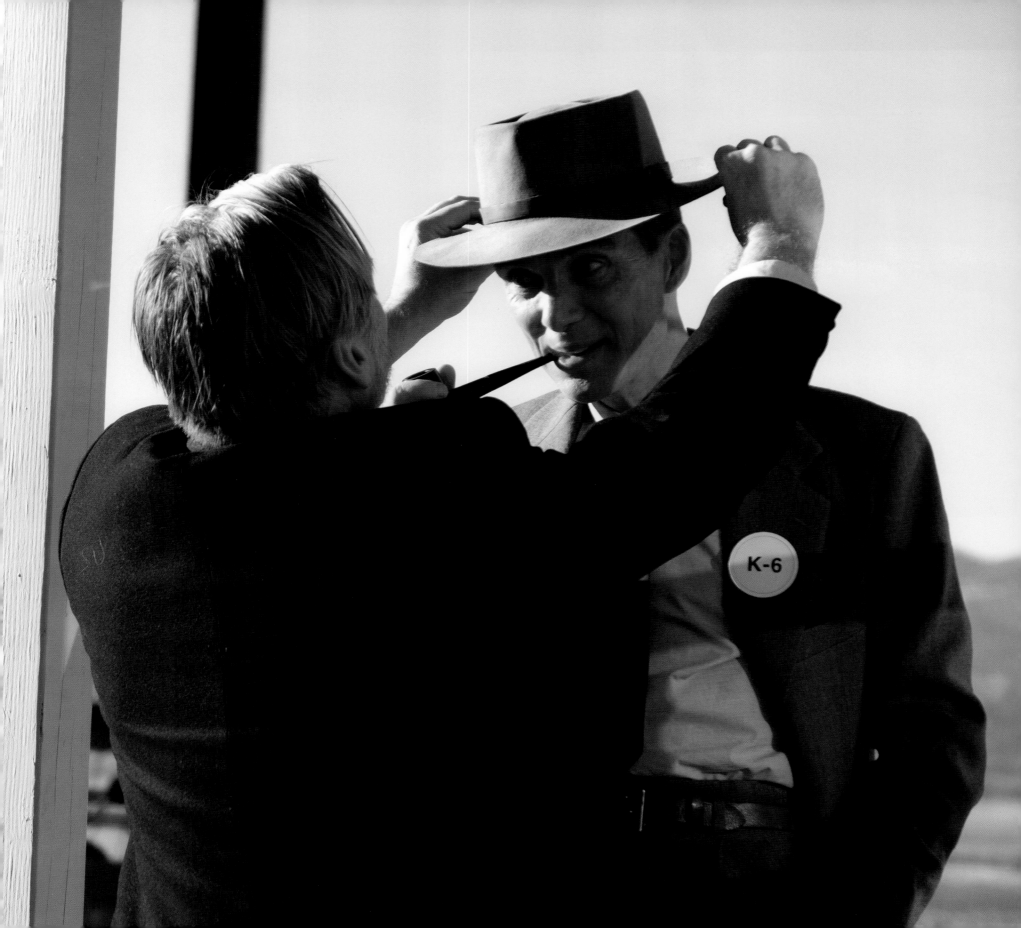

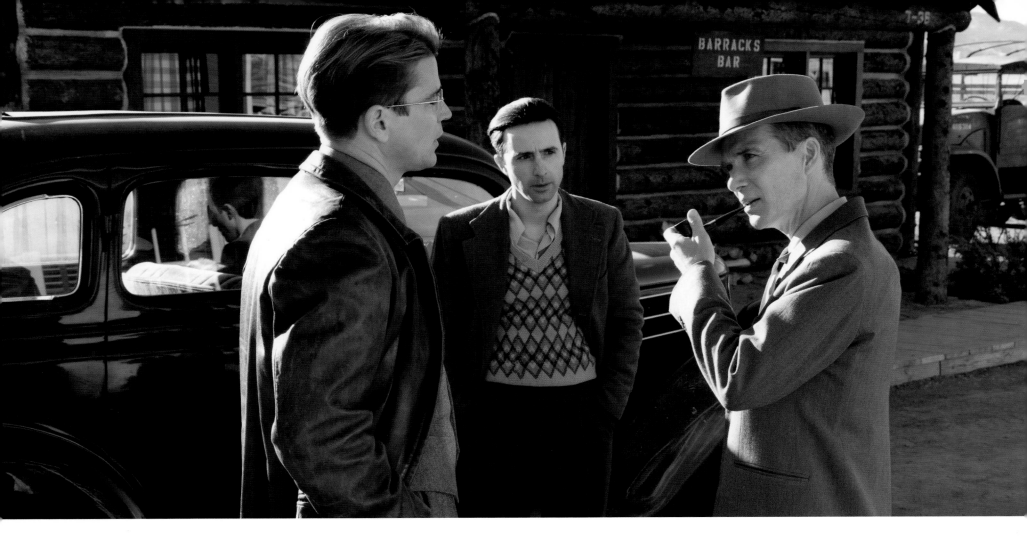

아했습니다. 모자와 파이프는 그걸 나타내는 상징이었고요."

　의상 디자이너 엘런 미로즈닉(대표작 〈위대한 쇼맨〉)은 이번이 놀란과의 첫 작업이었는데, 마치 우연과도 같이 아주 적절한 모자를 찾아냈다. 의상 구상이 한창 진행되던 2021년 11월, 미로즈닉과 의상 부서 담당자 린다 푸트는 머피가 추수감사절 다음날에 로스앤젤레스로 온다는 소식을 받았다. 게다가 몇 시간 정도 여유를 내서 유니버설 사무실에 들러 첫 의상 피팅을 할 수 있다는 사실도 알게 되었다. 두 사람은 추수감사절이 끝나기만을 기다렸다가 당일 아침부터 시내를 돌아다니면서 모자 대여섯 개와 헐렁한 핏의 1940년대 정장 몇 벌을 빌렸다. 그리고 채 1시간도 되지 않아 머피가 방에 들어왔고, 놀란은 오펜하이머의 모습을 만들어 낼 수 있었다. 담당자들이 오피가 썼던 것처럼 독특한 포크파이 스타일의 중절모를 찾아낸 건 순전한 운이었다. 비슷한 모자보다 챙도 더 넓고 정수리도 깊게 패어서 더할 나위 없이 완벽했다. "소름 끼칠 정도였어요." 미로즈닉의 말이다. "꼭 카멜레온처럼 완벽하게 바뀌었다는 말로밖에 설명을 못 하겠습니다. 킬리언이 그냥 오펜하이머가 되어버린 변신 과정은 정말 놀라웠습니다. 실제로 우리 앞에

사진 자료가 서 있는 느낌이었어요."

　오피가 맨해튼 프로젝트의 상징적 복장을 하고 등장하는 장면은 미로즈닉에게 가장 만족스러운 부분이었다. "정말 강렬한 순간이었습니다." 미로즈닉의 말이다. "이게 바로 그 사람이다, 이게 바로 그의 사명이다, 하는 느낌이었어요." 미로즈닉은 오피가 허약한 체격으로도 그 정도의 남성성을 표출할 수 있었던 비결이 바로 그 모자라고 생각했다. "그 모자는 오펜하이머의 자존심이자 상징입니다." 미로즈닉의 말이다. "마치 오펜하이머 자신의 탁월한 재능과 모두로부터의 차별화를 외적으로 보여주는 상징과도 같습니다. 그러니까 마을의 보안관이나 마찬가지였던 셈입니다."

　오펜하이머의 상징적 모습을 구현하는 과정에는 소품 부서도 한몫했다. "오펜하이머는 골초였습니다." 소품 담당 기욤 드루슈(대표작 〈고스트 버스터즈: 애프터라이프〉 등)의 말이다. "그냥 골초가 아니라 하루에 150개비씩 줄담배를 피우는 골초였습니다. 잠시 담배를 피우지 않고 쉴 때면 파이프를 피웠죠." 결국 오피에게 인후암을 선사했던 이 치명적인 습관을 재현하기 위

해 드루슈는 머피가 계속 입에 달고 살 수 있는 멘톨 향의 허브 담배를 제작했다. 물론 발암 위험은 없는 걸로. 또 오피가 유일하게 피웠던 브랜드, 체스터필드의 로고를 궐련마다 찍고 영화 속 시간의 흐름에 맞추어 시대별 담뱃갑을 따로 제작했다. 나름대로 철저한 조사를 진행하던 머피 역시 파이프를 몇 차례 뻐끔뻐끔 빨면서 불을 붙이던 오피의 습관을 발견했다. 그래서 드루슈도 일정 횟수를 빨아들이면 항상 불이 켜지는 파이프를 제작했다. "별거 아닌 것처럼 보일 수 있습니다." 드루슈의 말이다. "하지만 한 신에서 4페이지 분량의 대화를 진행하면서 계속 담배를 피워야 한다면, 그동안 소품도 안정적으로 제 성능을 발휘한다는 보장이 되어야 합니다."

이처럼 오피의 소품은 머피가 인물을 재현하는 데 큰 도움이 되었지만, 자신의 배역을 향한 머피의 헌신도 고스트 랜치의 얼어붙을 것 같은 한기마저 차단하지는 못했다. 여름에 뉴멕시코에서 촬영을 해 본 적이 있던 머피는 아마 이번에도 더울 거라고 생각했던 것이다. "하지만 역시나 그럴 리가 없었죠. 따뜻한 옷은 한 벌도 안 가져왔는데, 날이 밝기 전까지는 정말 빌어먹게 추웠습니다." 머피의 말이다. "해가 나면 괜찮아졌다가 해가 떨어지고 나면 또 엄청나게 추웠습니다." 〈오펜하이머〉 출연진은 놀란이 기이할 정도로 추위에 강하다는 사실을 금세 알아차렸다. 다시는 봄이 돌아오지 않을 것만 같은 기세의 추위 속에서도 가벼운 블레이저나 울 코트 정도만 입고 다녔

던 것이다. "그냥 날씨를 무시하거나 자신의 의지 아래 굴복시키는 사람입니다." 머피는 웃으며 말했다.

6일간 진행된 고스트 랜치에서의 촬영은 첫날에 내렸던 눈과 함께 현지의 3월 기후, 즉 천둥과 비가 몰아치는 날씨의 영향을 받게 되었다. 딱 놀란 감독이 원하던 상황이었다. "사람들은 크리스가 날씨 운이 좋다고 생각합니다. 날씨 문제 때문에 촬영이 막힌 적이 한 번도 없거든요." 토머스의 말이다. "솔직히 제 생각에는 그냥 크리스가 촬영을 강행하는 것 같지만요." 판 호이테마도 동의했다. "우린 촬영을 계속할 수만 있다면 그냥 촬영을 합니다. 하지 말란 사람도 없으니까요. 그래서 멋진 번개도 카메라에 담을 수 있었습니다. 날씨가 나쁠수록 더 좋다니까요." 이처럼 변덕스러운 날씨는 헤어 팀에게 가장 큰 난관이었다. 아름답게 컬링한 머리가 풀리는 것은 물론, 베니 새프디가 에드워드 텔러로 분장하느라 뻣뻣하고 매끄럽게 재현한 직모도 엉망이 되어버렸기 때문이다. "진흙이 바람에 날리다가 머리카락에 들러붙더군요." 매킨토시의 말이다. "테이크 몇 번 찍었더니 배우의 머리가 온통 먼지투성이가 되어버려서 반백처럼 보일 때도 있었습니다. 그래서 다 털어버려야 했죠."

이런 극단적인 날씨 속에서, 에밀리 블런트는 배우들더러 영화 속에 등장하는 것과 똑같은 의상으로 세트장에 출근하라는 놀란의 요구에 적응하는 데 어려움을 겪었다. 리허설 중에 커피를 들고 다니거나 개인용 코트, 모자,

옆 페이지 로스앨러모스의 오펜하이머(킬리언 머피)를 만나러 온 어니스트 로런스(조시 하트넷)와 지오바니 로시 로마니츠(조시 주커만). 로마니츠는 오피를 따르던 총명한 대학원생이었지만, 공산당원이었다는 이유로 블랙리스트에 오르는 바람에 시급 1.35달러의 철도 가설 노동자 신세가 된다.

왼쪽 위 고스트 랜치의 에밀리 블런트, 머피 그리고 리틀 피터를 촬영하는 제작진.

오른쪽 위 촬영 막간의 머피, 블런트와 리틀 피터.

위 (왼쪽부터) 로스앨러모스 세트에서의 맷 데이먼, 올리 하스키비(에드워드 콘던 역), 데인 더한 그리고 킬리언 머피. 콘던은 잠시 맨해튼 프로젝트의 부감독 역할을 맡다가 그로브스 장군과 갈등을 빚고 떠난다.

옆 페이지 오피의 사무실에서 잠시 가벼운 시간을 함께하고 있는 오펜하이머(머피)와 그로브스(데이먼).

페이지 156~157 머피가 연기한 오펜하이머(왼쪽 일행 중 가운데)가 사람들과 함께 로스앨러모스를 걷고 있는 모습. (왼쪽부터) 에드워드 콘던(하스키비), 그로브스 장군(데이먼), 이론물리학자 클라우스 푹스(크리스토퍼 데넘), 케네스 니컬스 대령(데인 더한), 그 옆은 푹스와 함께 도착한 엑스트라 영국 과학자들.

부츠 등도 착용을 자제하라는 권고가 내려왔다. 놀란 감독의 입장에서는 효율성을 생각하는 것뿐만 아니라 배우들이 언제든지 촬영에 임할 수 있도록 준비 상태를 유지하라는 것이었다. 또한 현대의 간섭 없이 자신이 재현하려는 세계에 완전히 몰입하길 원하는 것이기도 했다.

블런트에 따르면 어그 부츠를 신고 고스트 랜치의 세트장에 갔던 날을 절대 잊지 못할 거라고 한다. "무슨 〈악마는 프라다를 입는다〉 신인 줄 알았어요." 블런트는 웃으면서 말했다. (실제로 에밀리 블런트의 출세작이기도 하다.) "크리스가 제 신발을 쳐다보는 눈빛은 꼭 메릴 스트리프가 끔찍한 패션 감각을 바라보던 시선 같았어요. 그때 생각했어요. 이 사람 앞에서 한 번만 더 어그 부츠 신었다간 난 죽은 목숨이구나." 하지만 놀란은 배우들에게 자신도 감당 못 할 수준을 강요하지는 않았다. 블런트도 덧붙였다. "크리스는 다른 사람을 얼려 죽이려 하면서 본인도 같이 얼어 죽으려는 사람입니다. 배우가 리허설 때 두꺼운 털외투를 입고 나타나면 '거기 배우용 보안 코트 좀 벗어주시겠습니까?' 하고 말하죠. 하지만 자기는 두꺼운 옷 입으면서 남의 코트만 벗기려고 그러지는 않아요." 블런트는 촬영을 다 마친 후 놀란 감독에게 뒤풀이 선물로 "본 것 중에 가장 못생긴 어그 슬리퍼"를 사주었다고 한다.

촬영장 기온은 뚝 떨어졌어도 출연진 다수는 그저 크리스토퍼 놀란의 세트장에 처음 왔다는 사실만으로 굉장히 흥분했다. "다들 머릿속에는 '미쳤다 진짜, 나 지금 크리스토퍼 놀란 영화 나온다'는 생각밖에 없었습니다." 마이클 안가라노의 말이다. 마이클이 연기한 로버트 서버의 첫 번째 신은 고스트 랜치에서의 일정 2일 차에 촬영되었다. "압박이란 무서운 게 아닙니다. 오히려 열정과 집중을 통해 최선을 이끌어 낼 수 있게 도와주는 친구죠." 놀란은 휴대폰 사용 금지와 같은 각종 불문율을 통해 엄격한 미니멀리즘적 분위기를 조성한다. 모두가 물질적인 편의를 조금씩 희생하는 평등한 분위기 조성을 통해 촬영 일정을 확실히 지키고 예산이 한 푼도 낭비되지 않도록 하려는 것이다. 그리고 놀란과 토머스는 다른 인원들과 함께 밴을 타고 세트장으로 이동하고, 일반 항공기를 이용하고, 투룸 트레일러를 같이 쓰는 등 자기들부터 솔선수범을 보였다. 헤이슬립에 따르면 맷 데이먼은 이런 분위기를 꽤 신선하게 느꼈다고 한다. "맷은 프로듀서들과 시답잖은 잡담을 나누거나 하는 경험이 전혀 없었다고 하더군요." 헤이슬립의 말이다. "크리스는 화장실 갈 때만 빼고 촬영장에 붙박아서 빠르게 작업을 처리합니다. 그 화장실도 촬영장 가까이에 마련해서 자리를 오래 비울 필요가 없죠."

놀란 감독은 빡빡한 페이스를 유지해야 출연진과 제작진들이 정해진 시간을 지키고, 잠도 잘 자고, 집에 가서 가족들을 볼 수 있다고 생각한다. 본인 또한 규칙적인 일과를 준수했다. 매일 오전 7시가 되면 놀란 감독은 세트장으로 출근해 아침 식사를 한다. 아침은 보통 오믈렛과 아보카도 그리고 바싹 구운 베이컨을 일회용이 아닌 식기로 먹는다. 오후 1시가 되면 점심 휴식을 취하고, 가능하면 오후 7시에 일과를 마쳐서 저녁 식사를 한 다음 13미터짜리 트레일러로 퇴근해서 뉴스를 본다. "시계처럼 정확한 일과입니다." 헤이슬립은 말했다. 드루슈도 덧붙였다. "제가 1시간 일찍 출근해도 놀란은 벌써 와 있습니다. 이미 아침도 다 먹고 촬영 감독 및 팀장들과 함께 신을 분석하는 중이죠. 출근 정시가 되면 리허설을 하고, 1분 후에는 곧장 촬영에 들어갑니다. 이게 놀란의 시스템입니다. 정말 엄청나게 인상적이었습니다."

이러한 놀란의 규칙은 신입들에게 다소 충격일 수 있었지만, 다들 곧 이 경험을 유쾌하게 여기게 되었다. "큰 깨달음을 주는 경험이었습니다." 블런트의 말이다. "크리스의 세트장은 처음에 다소 빡빡하다고 느껴질 수 있지만, 이게 전부 다 영화를 최우선으로 두는 거라는 걸 깨닫게 됩니다. 모두가 충분한 의논을 나누었기 때문에 모든 신이 딱딱 잘 맞아떨어집니다. 누구 하나가 인스타그램이나 들여다보느라 정신이 팔려 촬영을 따라가지 못하는 일이 전혀 없습니다. 제 커리어에서 가장 집중적이고 협력적인 경험이었죠. 그냥 일만 했어요. 정말 좋았습니다."

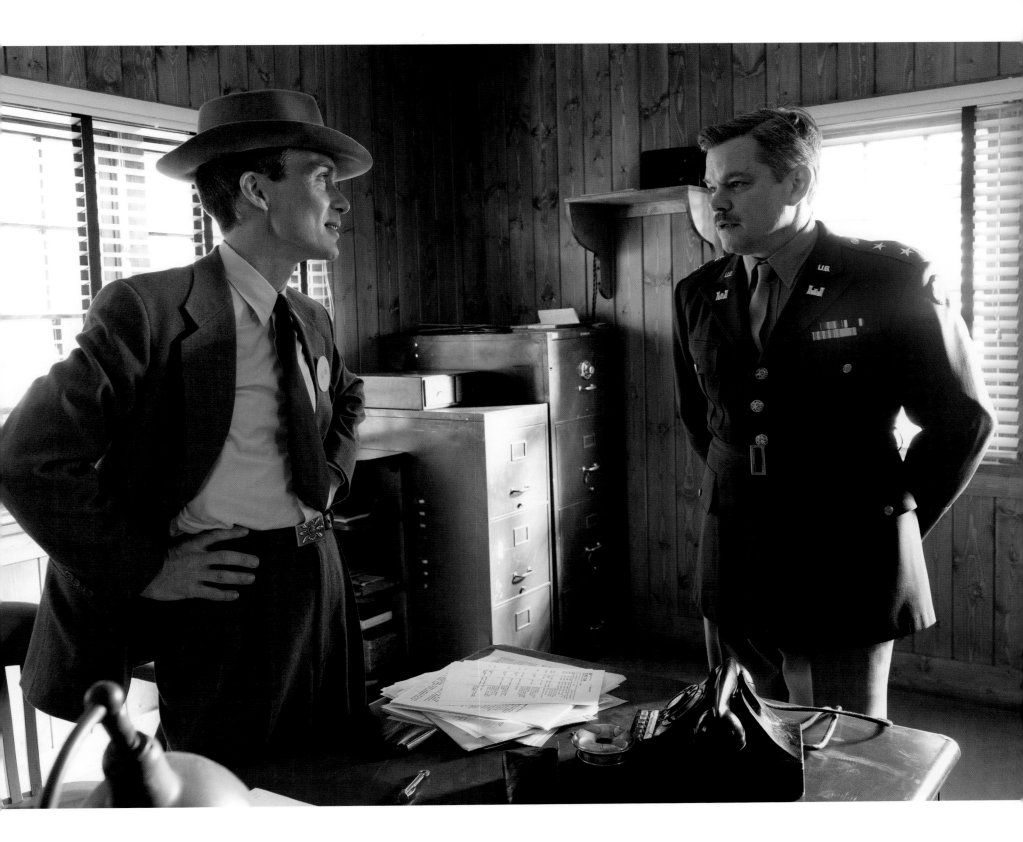

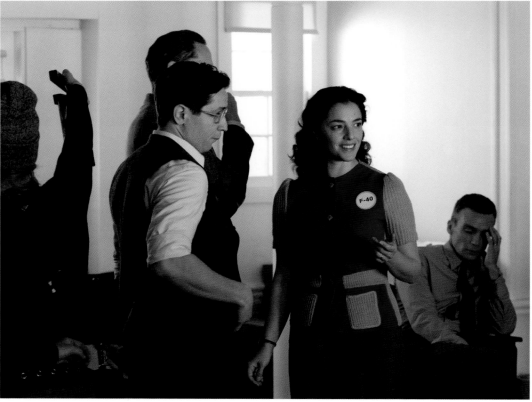

오펜호미

고스트 랜치에서 촬영이 끝나면 주연 배우들은 아비키우 인으로 돌아갔다. 머피는 자기 방으로 돌아가 다음 날 촬영의 대본을 준비하고, 더블린에 있는 가족들과 통화를 하고, 제일 중요한 수면을 취했다. 하지만 블런트, 데이먼, 더한, 조시 하트넷에게 있어 사막 한가운데에 나란히 늘어선 오두막에 콕 들어박혀 있는 건 꼭 여름 수련회라도 간 듯한 경험처럼 다가왔다. 더군다나 여관의 식당이 오후 8시에 문을 닫은 후에는 정말 할 게 아무것도 없었다. "다들 아비키우 인을 '감방'이라고 불렀습니다. 다들 사막 한복판에 있는 방에 그냥 갇혀 있었거든요." 더한의 말이다. "하지만 오래지 않아 다들 촬영을 끝내고 돌아와서는 조촐한 파티를 열게 되었습니다. 정말 즐거운 시간이었습니다. 아름답고, 고풍스러운 경험이었죠. 한번은 저랑 맷이 쉬는 날에 같이 골프를 치러 나갔었는데, 에밀리는 그날 촬영이 잡혀 있었거든요. 그런데 촬영을 마치고 와서는 그날 종일 사막에서 킬리언하고 같이 말을 타고 질주했다더라고요. '진짜 내 인생 최고로 멋진 날이었어요!'라면서 막 좋아하고." 하트넷 역시 〈오펜하이머〉 촬영에서 느꼈던 동지애가 커리어 전체를 통틀어서도 최고의 경험으로 손꼽힌다고 말했다. "다들 가족 같았습니다. 요새 영화 같지가 않았죠."

한편 맨해튼 프로젝트의 나머지 주요 출연진은 산타페 인근의 테슈케 푸에블로 부족이 운영하는 버펄로 선더 리조트 카지노에서 나름대로 어울리고 있었다. 이렇게 형성된 유대감은 실제 로스앨러모스 및 그 외 지역에서 프로덕션이 진행될 때도 굳건하게 유지되었다. 영화의 기밀이 철저하게 유지된 덕분에 과학자를 연기한 배우들조차도 뉴멕시코로 직접 오기 전까지는 다른 캐스팅 멤버를 전혀 알지 못했다. 안가라노는 이렇게 말했다. "이 영화에 출연할 만한 사람 어디 없나, 하고 카지노를 둘러보고 있는데 레스토랑에서 데이비드 크럼홀츠가 꼭 고등학교 동창인 것처럼 저를 가리키고 있더라고요. 실제로는 만나본 적도 없는 사람이었지만 저절로 발길이 옮겨지더니 서로 꽉 끌어안게 되더라고요. 꼭 '여기서 이렇게 만나네, 이렇게 만났어' 싶었습니다." 고속도로 옆 카지노에서 먹고 자는 건 모두를 하나로 묶는 경험이었다. "다른 행성에 떨어진 것 같은 느낌이 듭니다." 조시 펙도 말했다.

이렇게 결성된 과학자 패거리는 '오펜호미'라느니 '물리학 어벤져스' 따위의 별명을 자칭하면서 '단톡방'까지 팔 정도로 친해졌고, 지금까지도 활발하게 연락을 주고받는다. 실제 단톡방 이름도 '오펜호미(Oppenhomies)'인데, 원래는 같이 산타페로 식자재를 사거나 외식을 하러 나갈 카풀을 구하려는

용도로 개설된 것이다. "그러다가 서로 썰도 풀고, 대화도 하고, 유대감도 쌓이고, 서로 칭찬도 해주는 용도로 발전했죠." 안가라노가 말했다. "제 생각에 젊은 배우들 대다수는 크리스에게 일종의 충격과 공포를 느꼈던 것 같습니다." 캐스팅 디렉터 존 팝시데라의 말이다. "본인들한테는 히치콕이나 큐브릭하고 같이 작업하는 느낌일 테니까요. 자기들이 평범한 팬이라도 된 것처럼 '오늘 촬영에서 감독님한테 잘했다고 칭찬받았다!' 같은 자랑이나 주고받고 말이죠. 하지만 이렇게 큰 규모의 캐스팅에서 이런 앙증맞은 일이 벌어질 줄은 상상도 못 했습니다."

오펜호미의 구성원들은 다들 촬영장에 도착하기도 전에 자기가 맡은 인물에 대한 전문가가 되었다. "솔직히 좀 웃겼습니다. 배우라는 직종상, 업계인 열댓 명 정도가 모여서 2차 세계대전이나 오펜하이머라는 주제로 이야기꽃을 피우는 건 보기 힘든 일이거든요." 안가라노의 말이다. "아마도 지난

3개월은 우리 평생 가장 많은 공부를 했던 시간이 아닐까 싶습니다." 배우들이 이렇게 각자 인물 조사를 열심히 한 덕분에, 놀란 감독은 맨해튼 프로젝트의 과학자들이 폭탄 제조법을 놓고 시끄러운 논쟁을 펼치는 신을 배우들의 적절한 애드립으로 소화해 낼 수 있었다. "리처드 파인먼 역을 맡은 잭 퀘이드한테 '그냥 화면으로 들어가서 논쟁 좀 해봐요'라고 지시했더니 멋지게 해내더군요." 놀란도 인정했다. 놀란 감독은 이런 그룹 신 촬영에서 우선 배우들더러 각자의 인물이 되어 즉흥적 리허설을 하게 한 후, 그다음 테이크에서 곧장 촬영을 진행하여 마치 한창 논쟁 중이던 과학자들을 우연히 카메라로 잡아낸 듯한 장면을 연출해냈다. "다들 어찌나 열정적이던지 신이 끝난 다음에도 논쟁이 계속될 것 같았습니다." 놀란이 말했다.

오펜호미 중 대다수는 예상했던 것보다 세트장으로 더 자주 호출되었는데, 놀란 감독이 맨해튼 프로젝트 신의 배경을 익숙한 얼굴들로 채우고 싶었

옆 페이지 위 뉴멕시코 로스앨러모스의 WAC 건물 신에서 맨해튼 프로젝트 과학자들과 대화를 나누고 있는 오피(킬리언 머피).

옆 페이지 아래 실제 로스앨러모스 세트장의 로버트 서버(마이클 안가라노)와 릴리 호닉(올리비아 설비).

아래 오펜하이머의 작별 연설을 듣고 있는 릴리 호닉(설비), 리처드 파인먼(잭 퀘이드) 그리고 조지 키스티아코프스키(트론 파우사).

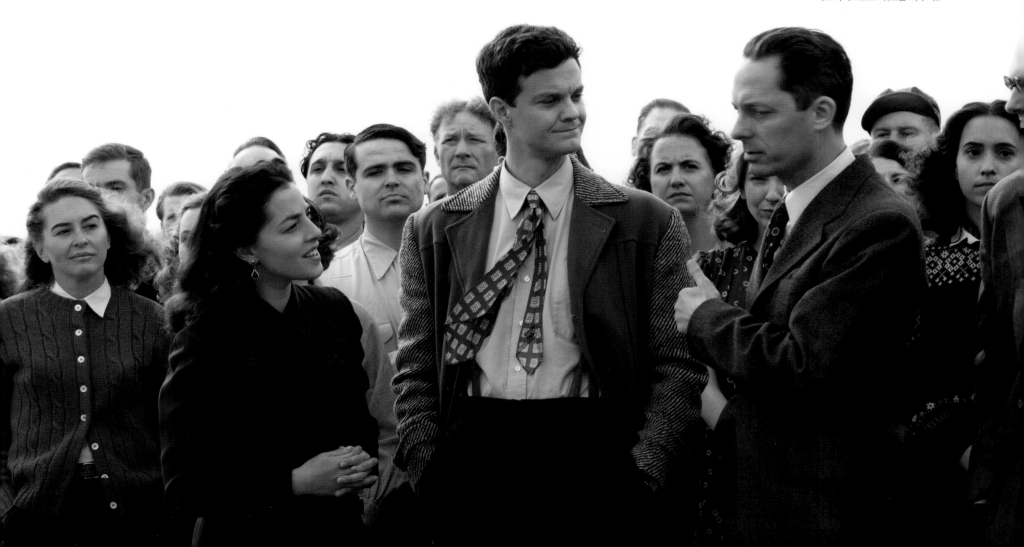

기 때문이다. 원래는 이틀 정도의 일정만 잡혀 있었지만 한 달 정도 뉴멕시코에 더 머물면서 호출에 대기해달라는 요청을 받고 흔쾌히 수락한 배우들도 있었다. "저도 원래는 3일 정도 일정만 잡혀 있었는데 12일 정도 머물렀던 것 같아요." 올리비아 설비는 말했다. 그러면서 놀란 감독은 설비에게 각본보다 더 중요한 역할도 맡기게 되었다. 그중에는 독일의 항복 후 오펜하이머가 일본에 원자 폭탄을 투하하기로 결정하자, 호닉이 이 결정에 항의하는 과학자들을 모아 오펜하이머에게 팽팽히 맞서는 신도 있었다. "올리비아는 오펜하이머와의 갈등에서 지적인 면뿐만 아니라 감정적인 면도 투영할 수 있었으며, 극적인 스토리텔링 관점에서는 그런 면을 제시하는 게 매우 중요할 거라고 생각했습니다." 놀란 감독은 말했다.

놀란 감독과 토머스 모두 여성들이 맨해튼 프로젝트에 기여한 공헌을 부각시키기 위해 노력

했으며, 설비의 역할 확대는 이런 목표를 달성하려는 일환이었다. "크리스와의 촬영은 정말로 흥미진진했는데, 한번은 갑자기 전화가 와서 물어보길 '지금 아래층으로 빨리 내려올 수 있어요? 바로 픽업해 가야 하는데'라더군요."

한편 제작진은 그다지 느긋하지 않은 경험을 하고 있었다. 원래 사막에 고립된 채 보급이 끊기면 작은 문제들도 크게 확대되기 일쑤다. 드루슈의 팀은 촬영장에 올 때부터 이미 15미터짜리 트레일러 두 대에 소품을 가득 싣고 왔지만, 이외에도 필요한 소품이 생기면 LA에서 직접 제작해 뉴멕시코로 매일 조달하고 있었다. 외딴 사막 한가운데에서는 도저히 현지에서 소품을 제작할 방법이 없었으니까. 헤이슬립에게 가장 끔찍했던 순간은 트리니티 실험을 거쳐 완성된 폭탄 '팻 맨(플루토늄으로 제작해 나가사키에 투하했다)'과 '리틀 보이(우라늄으로 제작해 히로시마

에 투하했다)'를 T 구역에서 일본으로 공수하는 신을 촬영할 때였다. 이 신에서 사용할 구형 군용 트럭 두 대를 가져왔는데, 하필 놀란이 촬영에 들어가기 직전에 한 대가 고장이 나버렸다. 그래서 멀쩡한 트럭으로 고장 난 트럭을 견인하면서 화면에는 그런 임기응변이 잘 잡히지 않게 촬영하려 했지만, 하필 또 트럭 주인이 견인 장치를 앨버커키까지 가져가버리는 바람에 다시 가져오려면 차로 3시간 거리를 운전해야 했다. 그래도 해가 떨어지기 직전에 기적적으로 도착할 수 있었다. 시각 효과 감독 앤드루 잭슨 역시 (헤이슬립의 표현을 빌리자면) '미친 과학자' 특수 효과 실험을 세트 한쪽의 갑갑한 창고에서 진행하는 등 각종 악조건에 맞서야 했다. 열도, 전기도, 조명도 없는 상황에서 작업을 하려니 잭슨의 작은 팀은 정말 극한까지 몰리고 말았다. 잭슨도 이렇게 회상했다. "좀 웃겼죠. 팀원들은 '이거 답 없어요. 이렇게는 일 못 합니다'라고 계속 그러고, 저는 '촬영장 전체를 통틀어서도 우리가 그나마 최선일 거다'라고 했는데 제 말이 맞았던 것 같습니다."

하지만 주변 풍광이 제공하는 기회는 제작진이 겪은 고초에 충분한 보상이 되어주었다. 특히 키티와 오피가 당시의 자동차를 타고 먼지투성이 도로를 달리거나 말을 타고 수풀 사이를 질주하는 신을 촬영할 때는 그런 장점을 제대로 체감할 수 있었다. 오피는 10대 시절에 뉴멕시코에 처음 방문했을 때부터 승마에 푹 빠져 있었고, 키티와의 관계 형성에서도 승마는 없어서는 안 될 중요한 요소였다. 놀란과 판 호이테마 역시 승마가 두 사람의 러브라인에서 매우 중요하다는 걸 알고 있었기에 이 신을 최대한 극적인 방식으로 촬영하려 했다. 예컨대 빠르게 달리는 SUV 지붕에 아이맥스 카메라를 달고 말들이 뒤따르게 하거나, 아찔할 정도의 저공 헬기 비행을 하면서 공중에서 멋진 촬영 장면을 담아내는 식이었다.

다행히 머피와 블런트 둘 다 승마 경험이 있었고, 실력은 블런트가 더 좋았다. "놀라운 점은 스토리상으로도 키티가 로버트보다 승마 실력이 뛰어났기 때문에 상황이 절묘하게 맞아떨어졌다는 겁니다." 머피의 말이다. "에밀리는 정말 우아하고 품위 있게 말을 탔고, 저는 좀 모자랐죠."

"에밀리의 승마 실력은 정말 굉장합니다. 그냥 말을 편안하고 자신 있게 타요." 〈배트맨 비긴즈〉부터 놀란의 거의 모든 영화를 작업했던 스턴트 코디네이터, 조지 코틀도 동의했다. 실제로 에밀리 블런트는 〈오펜하이머〉에 캐스팅되기 전에 서부극 〈더 잉글리시〉에 출연해 승마 신을 많이 찍어본 경험이 있었다. 이미 키티라는 배역에 탁월한 준비가 되어 있던 셈이다. "제가 승마를 무척 좋아한다는 걸 아니까 크리스도 신을 몇 개 더 추가했어요." 블런

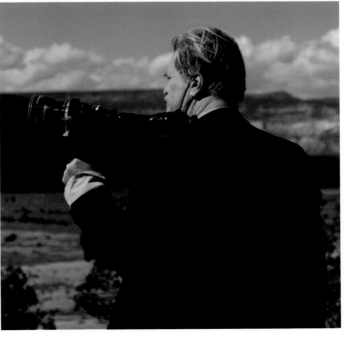

옆 페이지 고스트 랜치에서 신에 대해 의논 중인 크리스토퍼 놀란(오른쪽), 킬리언 머피와 에밀리 블런트.

위 고스트 랜치에서 말을 타고 있는 머피와 블런트.

왼쪽 승마 신 촬영 중에 뷰파인더를 들고 있는 놀란.

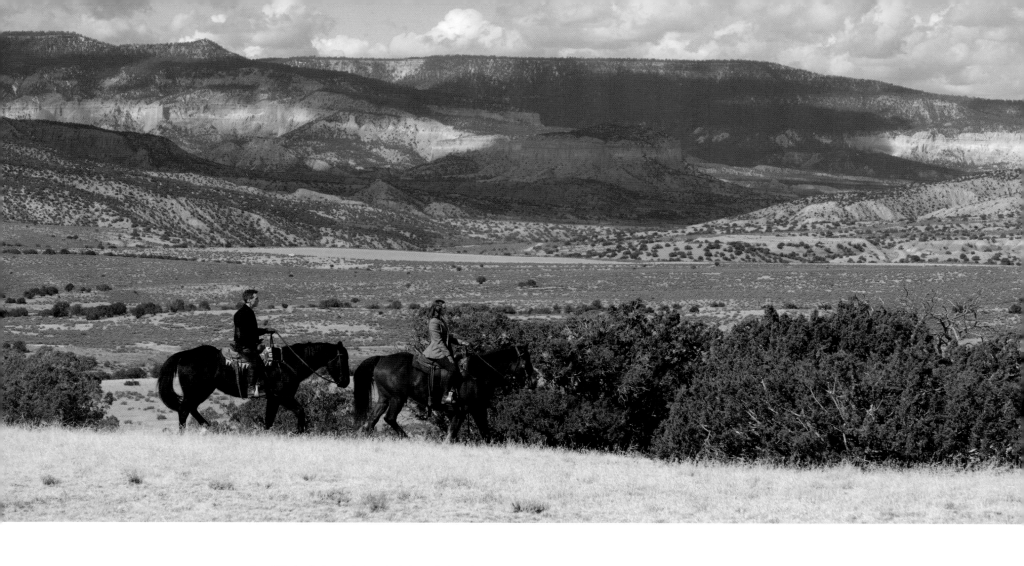

트는 말했다. 머피도 〈피키 블라인더스〉에서 승마 신을 많이 찍어봤지만, 본인의 농담에 따르면 거의 말 타고 걸어 다니는 정도였다고 한다. 이처럼 두 배우 모두 상당한 경험을 갖추고 있었지만, 키티와 오피가 함께 말을 타고 사막을 가로지르는 신의 촬영은 여전히 부담스러운 과제였다. 놀란은 말을 타고 있는 두 주연의 클로즈업 샷을 찍어야 했기 때문에 스턴트를 쓰지 않고 직접 이 신을 연기해주길 원했다. 물론 이런 신에서 발생할 수 있는 사고의 위험성을 명확히 인식하고 있었기에 코틀과 함께 세심하게 안전 대책을 세워두기도 했다. 리허설을 시작하기 전, 코틀은 말들이 아이맥스 카메라의 작동음에 놀라지 않도록 미리 카메라 모터를 작동하고 주변을 산책시키면서 소음에 서서히 익숙해지게 만들었다. "크리스는 제가 함께 일했던 감독 중에서 가장 안전 문제에 민감한 감독입니다." 코틀은 말했다. 이렇게 승마 촬영 준비가 끝났다. 사실 이 신의 포커스는 키티가 말을 몰고 질주하면서 오펜

하이머를 먼지구름 속에 두고 앞서 나가는 모습을 찍을 예정이었다. 머피는 이 사실을 알고 크게 안도했다. 본인은 말을 타고 달려본 경험이 없었으니까. "킬리언이 '하느님 감사합니다' 이러더라고요." 블런트가 웃으면서 말했다. "말을 타고 뉴멕시코 사막을 질주하는 건 정말 자유롭고 짜릿한 경험이었습니다."

놀란이 고스트 랜치에서 마지막으로 촬영한 장면은 주연 배우들의 스턴트들이 말을 타고 질주하는 모습을 저공 비행으로 찍은 공중 시퀀스였다. 하나는 키티와 오펜하이머를 담은 장면, 또 하나는 오피와 동생 프랭크 그리고 어니스트 로런스가 맨해튼 프로젝트에 참여하기 전 캠핑을 떠나는 장면이었다. 고스트 랜치에서의 이런 마지막 순간은 주연 배우로서 막중한 책임을 지고 있던 머피에게 드물게 찾아온 귀중한 휴식 시간이었다. "킬리언은 쉬지도 않고 연기에 임하고 있었습니다. 아니, 말 그대로 저기 모인 엄청난 인원들

> # "지금까지 제가 참여했던 세트장 중에서 가장 생산성이 뛰어났습니다. 크리스는 정말 쉬지 않고 촬영을 하죠."
>
> ## – 서맨사 잉글렌더

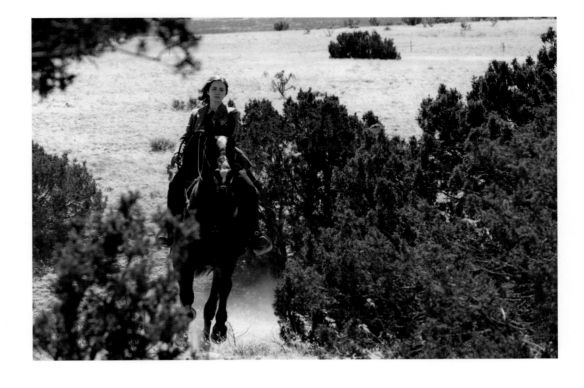

이 전부 킬리언의 조연을 하러 온 거였다니까요." 안가라노의 말이다. "우리 모두가 그 사실을 분명하게 알고 있었습니다. 제 일정이 며칠 비었다면 당장 킬리언을 찾아가서 '좀 괜찮아요? 살아는 있어요? 숨은 쉬어지고?' 막 이렇게 안부라도 물었을 겁니다. 킬리언 본인은 우리가 필요 없더라도, 우린 어떻게든 킬리언을 돕고 싶다는 책임감이 들었죠."

로스앨러모스의 언덕으로

고스트 랜치에서의 촬영을 마무리한 제작진은 남쪽으로 이동하면서 워싱턴 D.C.의 배경이 되어줄 산타페의 건물부터 벨렌 근처의 트리니티 실험장 촬영지 등 여러 장소를 방문했다. 더용은 종종 새벽 4시에 일어나서 산타페 호텔 북쪽으로 1시간을 넘게 운전해 고스트 랜치까지 가서 세트를 준비하고, 다시 남쪽으로 3시간을 운전해 벨렌의 트리니티 실험장을 확인한 후, 또 북쪽으로 2시간 운전해서 실제 로스앨러모스 현장을 확인한 다음, 다시 산타페로 1시간을 이동해 일과를 마쳤다.

대부분의 영화 제작에서는 보통 아트 부서가 촬영 후반에 예정된 로케이션의 준비를 잠시 미뤄둘 수 있지만, 놀란 감독은 거의 항상 예정보다 앞당겨 촬영을 진행했다. "눈도 꿈적 않고 일주일 일정을 앞당길 수 있는 사람입니다." 더용은 말했다. 그 점을 생각한다면 뉴멕시코의 모든 세트는 언제든지 촬영을 시작할 수 있는 만반의 준비가 되어 있어야 했다. "지금까지 제가 참여했던 세트장 중에서 가장 생산성이 뛰어났습니다." 수석 아트 디렉터 서맨사 잉글렌더의 말이다. "크리스는 정말 쉬지 않고 촬영을 하죠. 중간에 붕 뜨거나 조명을 갈아엎는 시간이 전혀 없습니다. 본인도 하루 촬영이 12시간을 넘기지 않도록 노력하기는 하지만, 촬영을 하는 동안에는 단 1분도 허비하지 않죠." 판 호이테마에 따르면, 거의 전 세계에서 로케이션 촬영이 진행되었던 〈테넷〉 제작 당시에는 놀란 감독이 일정을 지나치게 앞당기는 바람에 현지를 예정보다 일찍 떠나면서 호텔 방을 취소하거나 비행기를 다시 예약하는 일이 잦았다고 한다. "스콧 피셔가 처음에 '모든 일정을 2주 앞당겨 준비해둬야 할 겁니다'라고 말할 때는 아무도 그 말을 믿지 않았습니다." 잉글렌더의 말이다. "하지만 이젠 믿어요."

3월 초 고스트 랜치에서 촬영 1주 차가 진행되는 동안 아트 부서는 로스앨러모스의 인테리어를 준비하고 있었는데, 일정이 급격히 앞당겨질 수도 있다는 가능성이 제기되었다. 그래서 더용과 헤이슬립은 세트 인테리어 창고에 갔다가 로스앨러모스 로케이션을 꾸미는 데 필요한 커튼, 의자, 책상, 깔개, 탁자, 전등, 전등 스위치 등 시대적 배경에 맞는 소품이 거의 하나도 준비되지 않았다는 사실을 확인하고는 경악을 금치 못했다. "가구가 한, 3개쯤 있었나 싶네요." 더용의 말이다. "진짜 악몽이었습니다."

위 TV 드라마 〈더 잉글리시〉에 출연하면서 갈고 닦은 승마 실력을 선보이는 에밀리 블런트.

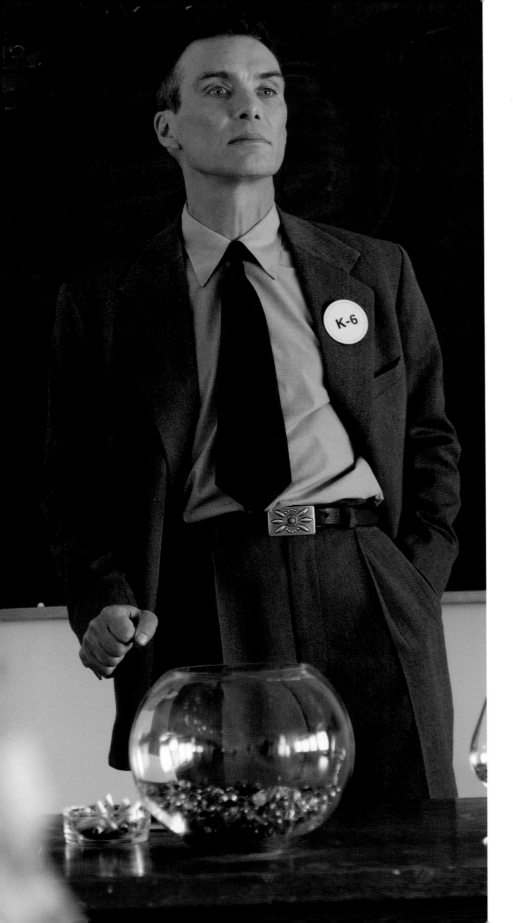

> "다들 우리가 멋진 영화를 만들고
> 있다는 걸 알고 있었기 때문에,
> 일반적인 수준을 뛰어넘는 방식으로
> 우리를 도와주었습니다."

- 루스 더용

즉시 인사 조치가 필요하다고 여긴 더용은 놀란과 토머스의 승인 아래 세트 데코레이션 담당자를 새로 찾기로 결정했다. 잉글렌더는 이렇게 말했다. "일단 프로덕션이 시작되면 항상 촬영에 앞서 110퍼센트 완벽한 모습을 보이려 노력하더라도, 사무실 의자는 100개 있는데 정작 소파는 하나도 없다거나 커튼은 있는데 깔개가 없어서 발목을 잡히는 돌발 상황이 꼭 터지곤 합니다."

더용과 잉글렌더, 드루슈는 신임 세트 데코레이션 담당자 클레어 코프먼을 신속히 영입하여 현 상황에 빠르게 적응시켰다. "부서 전체를 동원하는 미친 짓을 벌였는데, 다들 대가족의 일원인 것처럼 기꺼이 도와주었습니다." 더용은 말했다. 조명 그립 팀부터 전기 팀까지 총동원된 프로덕션 제작진은 중고품 가게와 임대 주택 등을 샅샅이 뒤져 세트에서 사용할 수 있는 가구와 각종 소품들을 모조리 찾아냈다. 마침 로스앨러모스 역사학회가 기나긴 협상 끝에 창고를 개방해준 덕분에, 맨해튼 프로젝트에서 실제로 쓰였던 책상과 의자도 대량으로 대여하는 행운도 누릴 수 있었다. "다들 우리가 멋진 영화를 만들고 있다는 걸 알고 있었기 때문에, 일반적인 수준을 뛰어넘는 방식으로 우리를 도와주었습니다. 게다가 상태도 전부 A급이었죠." 더용의 말이다. "이런 기회를 놓치고 싶지 않아 했어요. 하지만 제 커리어를 통틀어 가장 무시무시했던 순간이기도 했습니다."

"여기에 쏟은 노력과 비용이 얼만데요." 헤이슬립도 거들었다. "비싸고 빠른 방법이 아니면 저렴하고 어려운 방법 중에 하나를 골라야 했는데, 결국은 선택지에도 없었던 비싸면서 어려운 방법을 쓰게 되었습니다." 그래도 헤이슬립에 따르면 결과는 좋았다고 한다. "크리스는 만족했고 세트도 멋지게 완성됐습니다."

이렇게 한 번의 위기를 모면한 후, 2022년 3월 8일부터 언덕에서의 촬영이 시작되었다. 놀란 감독은 오펜하이머가 실제로 살고 일했던 장소를 촬영하면서, 10대 시절의 오펜하이머

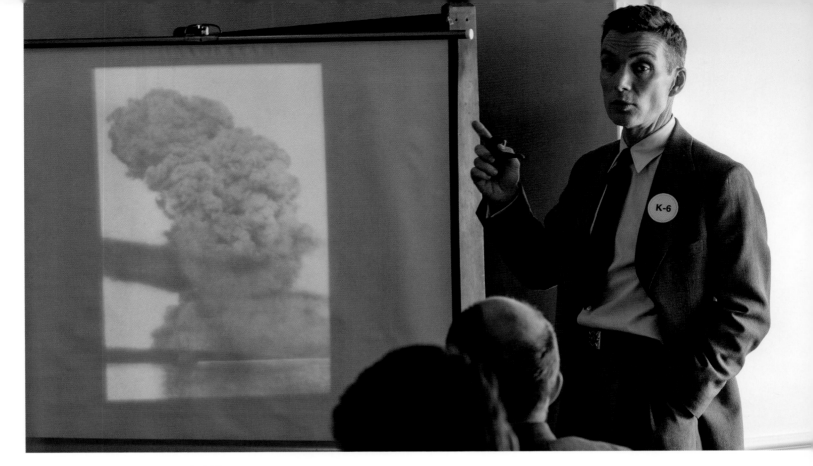

옆 페이지 어항과 구슬을 사용해서 맨해튼 프로젝트의 과학자들에게 폭탄 제작에 필요한 농축 우라늄의 양을 설명하는 오펜하이머(킬리언 머피)

오른쪽 로스앨러모스의 WAC 건물 세트 촬영 신에서 강의를 진행 중인 오펜하이머(머피)

아래 오펜하이머의 강의에 모인 여러 젊은 과학자들. (왼쪽부터) 조지 키스티아코프스키(트론 파우사), 세스 네더마이어(데번 보스틱), 에드워드 콘던(올리 하스키비) 그리고 에드워드 텔러(베니 새프디).

가 이곳과 사랑에 빠지지 않았더라면 이 모든 게 존재하지도 않았을 거란 사실에 놀라움을 금치 못했다. "오펜하이머의 개성은 그냥 자기가 좋아하던 휴가지에 세계 최고의 연구소가 세워질 정도로 이 세계의 사건에 크나큰 영향을 미쳤습니다." 놀란의 말이다. "그 영향이 세상에 아직도 남아 있다는 점은 제게 정말로 특별하게 다가옵니다." 놀란은 (오피의 사무실이었던 건물에서의 몇몇 신을 제외하면) 맨해튼 프로젝트의 모든 실내 신을 실제 로스앨러모스에서 촬영했다. 또 오피의 집과 풀러 로지의 외관을 촬영할 때는 건물의 구도를 의도적으로 좁게 잡아 현대적 요소를 배제하기도 했다.

로스앨러모스에서의 1일 차 일정에는 더용의 팀이 원래 상태로 재현한 역사적 랜드마크, 여군(WAC) 막사 건물에서의 신 촬영이 포함되어 있었다. 촬영 속도가 점점 빨라지다 보니, 놀란 감독은 촬영장의 페인트가 채 마르지도 않은 상황에서 촬영을 시작했다. WAC 건물에서는 오펜하이머가 어항과 브랜디 잔에 구슬을 떨어뜨리는 장면을 클로즈업으로 연속 촬영해, 과학자들이 폭탄을 만드는 데 필요한 농축 우라늄과 플루토늄의 양을 극적, 시각적으로 연출해 냈다. 우라늄 농축이란 원래 매우 흔하고 핵분열성

"서로가 서로에게 도움이 된다고
느끼는 상황은 흔치 않습니다.
그래서 정말 재미있었습니다."

— 베니 새프디

도 없는 U-238에 희귀한 U-235를 주입하여 핵분열성 물질이 농축된 원소를 만드는 고난도의 기술이다. 이 과정은 시카고 대학교의 엔리코 페르미와 레오 실라르드(각각 대니 데페라리와 마테 하우만 분)에 의해 개발되었으며, 그로브스 장군이 테네시 주 오크리지에 세운 거대 우라늄 생산 공장에서 본격적인 작업이 수행되었다. 이것은 폭발을 일으키기에 충분한 핵연료를 확보할 수 있는 유일한 방법이었으며, 맨해튼 프로젝트가 진행되는 동안 충분한 양을 제때 확보할 수 있을지 큰 관심을 끌어모았다. 그런 관심은 놀란의 시각적 은유로 표현된다. 프로젝트 초반에는 구슬이 2~3개밖에 없어서 도저히 달성할 수 없는 목표처럼 보이지만, 프로젝트가 3년 넘게 진행되는 동안 과학자들의 응원과 박수 속에서 오피가 구슬을 하나하나 넣어 어항을 채워나가는 모습이 스매시 컷으로 연출된다.

또 WAC 건물에서 촬영된 신 중에는 에드워드 텔러가 프로젝트의 초점을 핵융합 장치가 아닌 핵분열 폭탄으로 바꾸려고 시도하면서 오피와 대립각을 세우는 장면도 있었다. 텔러를 연기한 베니 새프디는 몇 달 동안 실제 인물의 생전 대화 영상을 찾아보며 특유의 강렬한 헝가리 억양을 익힌 후 촬영에 임했다. "억양이 미친 듯이 강렬한 데다 중간중간에 희한하게 뜸을 들이는 말투라서 따라 하기가 좀 두려웠습니다." 베니의 말이다. "제대로 할 수 있을 것 같지가 않았죠." 새프디는 아예 이 억양을 아침 식사를 주문할 때에도 사용하는 등 일상생활에까지 적용하고, 이렇게 이루어지는 대화를 녹음해 놀란과 토머스에게 보냈다. 이렇게 텔러의 억양을 연기해도 괜찮겠다는 허가를 받아낸 후, 새프디가 찍은 첫 신은 바로 오피가 텔러에게 살갑게 굴면서 핵융합 폭탄을 연구해도 좋다면서 이 까칠한 헝가리 과학자를 달래는 장면이었다. 서로 대립각을 세우면서도 상호 존중은 여전히 남아 있다는 걸 보여주는 장면이며, 새프디도 금세 머피에게 비슷한 호감을 느끼게 되었다. "서로가 서로에게 도움이 된다고 느끼는 상황은 흔치 않습니다." 새프디의 말이다. "그래서 정말 재미있었습니다. 크리스는 텔러가 비범한 위인이었다는 걸 잘 알고 있었고, 뻔뻔하고 자신감 넘치는 성격이었다는 데 착안하여 분위기를 환기시키는 코믹한 인물로도 잘 활용했습니다. 자기가 제일 똑똑한 사람이라는 자신감을 갖고 있다 보니, 다들 열심히 토론을 하는 와중에도 혼자 종이비행기를 만들거나 하는 식으로요."

수석 조감독 닐로 오테로에 따르면, 이 신의 주된 목표는 오피가 지적인 과학자에서 결단력 넘치는 지도자로 변모하는 과정에서 텔러가 눈엣가시처럼 되어가는 걸 보여주는 것이었다고 한다. "이 프로젝트는 과학을 학문의 일환으로 여기지 않았습니다." 오테로의 말이다. "그보다는 처음부터 결과를 정해 놓고 과정을 끼워 맞추려 했으니, 오히려 과학의 정반대라 할 수 있습니다. 오펜하이머가 과학자에서 성취자로 변신하는 과정은 실로 흥미로운 긴장감과 인물의 성장을 보여줍니다."

다들 오피와 텔러의 신 촬영 자체는 즐거웠다지만, 촬영장은 그리 호화롭지 못했다. WAC 건물 안은 오히려 바깥보다 더 추웠기 때문에 새프디는 의상 속에 발열팩을 넣는 기발한 해결책을 생각해 냈는데, 이 방법은 나중에 역효과를 불러일으키고 만다.

옆 페이지 뉴멕시코 로스앨러모스 세트에서 에드워드 텔러를 연기 중인 베니 새프디.

위 파이프를 손에 들고 동료들과 핵분열성 물질에 대해 의논 중인 오펜하이머(킬리언 머피).

멋진 크리스마스 파티

1943년 크리스마스 파티 촬영은 출연진과 제작진 모두가 가장 신났던 날 중 하나로 꼽히며, 영화의 맨해튼 프로젝트에 나왔던 인물들이 거의 다 등장한다. "풀러 로지에서의 촬영은 정말 특별했습니다." 토머스의 말이다. "겉보기에도 굉장했지만 다들 정말로 공감대를 형성했습니다." 풀러 로지는 내부와 외관 모두 1940년대 모습 그대로 잘 보존되어 있었기 때문에, 역사학회에서 이 황량한 내부 공간 여기저기에 붙인 안내판을 떼는 것만으로도 금세 촬영 준비가 끝났다. 놀란과 더용은 맨해튼 프로젝트 팀이 만남의 공간 겸 연회장을 만들려고 이 오래된 목장 학교의 체육관을 직접 개조한 듯한 느낌이 자연스럽게 들도록 인테리어를 꾸몄다. 건축 기획자 조나스 커크는 그런 느낌을 내고자 벽난로 위에 농구 골대를 달고 나무 관람석도

배치했다. "그날의 감동은 아직도 생생히 기억합니다. 전부 진짜였기 때문에 더더욱 애정이 가는 모습이었습니다." 더용의 말이다. "실제로 오펜하이머 본인이 발을 들였던 바로 그 오두막이고, 또 마을 전체의 심장이자 닻이 되어주었던 오두막이었으니까요."

세트장의 식물들을 전부 관리하던 페드로 바르킨의 조경 팀에서 소나무와 향나무 가지를 구해 오자, 아트 팀에서는 이 나뭇가지로 화환을 만들어 풀러 로지의 안팎을 장식했다. 소품 및 세트 데코레이션 팀도 이베이에서 빈티지 크리스마스 장식을 구하느라 분주했는데, 특히 방 곳곳에 세운 대형 크리스마스 트리를 장식할 수작업 색칠 유리 전구나 은색 반짝이 장식띠를 대량으로 공수할 수 있었다. "이런 장식띠는 요새 잘 안 쓰는데, 왜 그러는지 단번에 알겠더라고요." 더용의 말이다. "주변이 굉장히 지저분해지더군요. 그래도 멋있기는 했습니

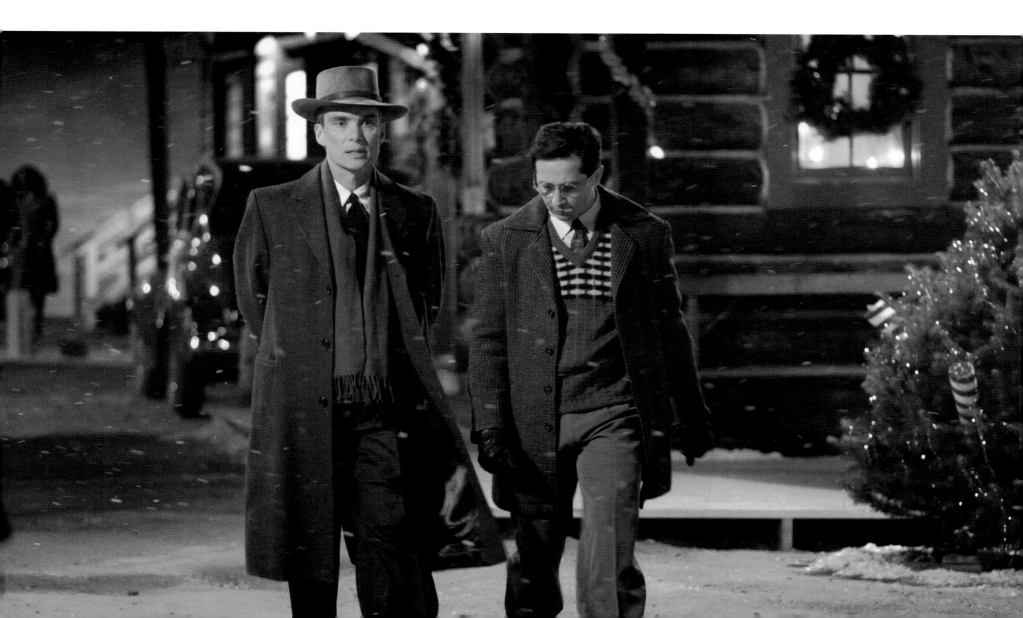

다." 또 펀치, 에그노그 등의 성탄절 음료부터 햄롤 같은 핑거 푸드까지 1940년대 미국의 좋았던 시절을 상징하는 전채 요리들도 다양하게 준비했다. 여기에 마무리는 의상 부서의 몫이었는데, 당대의 크리스마스 스웨터를 다양하게 제작한 것이다. "크리스는 굉장히 다채로운 의상을 원했고, 우리도 등장인물들에게 평소 입는 비즈니스 정장과는 완전히 다른 의상을 입혀서 다들 여기서 가족들과 같이 살고 있다는 걸 드러내려 했습니다." 의상 담당자 린다 푸트는 말했다. 프로덕션에서 로케이션의 인테리어까지는 잘 통제할 수 있었지만, 외부 촬영의 경우에는 로지 근처의 각종 현대식 건물들로 인해 촬영이 좀 번거로워졌다. 그래서 제작진은 오피와 서버

가 풀러 로지로 걸어가는 야간 신의 촬영을 준비하는 과정에서 약 12미터의 검은 천을 세워서 길 건너 스타벅스와 쇼핑 센터의 모습을 가리고 완벽한 야간 배경을 만들어 냈다.

이 파티 신의 주요 목적 중 하나는 전쟁 중에도 이 마을은 시끌벅적한 일상을 보내고 있다는 걸 보여주는 것이었다. "20대 초반의 젊은이들이 사막 한가운데에 고립되어 있으니 파티라도 정말 많이 벌였겠죠." 설비의 말이다. "굉장히 사교적인 시간이었다고 생각합니다. 서로 어울리는 자리가 마련된 데다, 다들 물리학자고 화학자니까 자기들이 마실 술도 직접 빚었을 테고요." 파티의 메인 이벤트는 적진 너머 코펜하겐에서 막 탈출한

옆 페이지 1943년 크리스마스 파티에 참석하러 풀러 로지로 걸어가고 있는 오펜하이머(킬리언 머피)와 서버(마이클 안가라노).

위 크리스마스 파티 촬영을 조율하고 있는 크리스토퍼 놀란과 촬영 감독 호이터 판 호이테마.

위 로스앨러모스 크리스마스 파티에 깜짝 선물 닐스 보어(케네스 브래나)를 데려온 그로브스 장군(맷 데이먼).

옆 페이지 위 오펜하이머(킬리언 머피)와 루스 톨먼(루이즈 롬바드) 사이에 끈적한 기류가 흐르고 있다.

옆 페이지 아래 크리스마스 파티 신에서 잭 퀘이드(왼쪽)와 조시 펙의 연기를 감독하는 크리스토퍼 놀란.

닐스 보어가 도착하면서 비로소 시작된다. 케네스 브래나의 로스앨러모스 촬영은 딱 이틀로 잡힌 그의 촬영 일정 중 2일 차에 진행되었으며, 세트장에 등장했을 때는 닐스 보어 본인만큼이나 큰 반응을 불러일으켰다. "밴에서 내리더니 '안녕하세요, 케네스입니다' 이러는 겁니다. '저도 압니다'라는 말밖에 안 나왔어요." 배우 조시 펙이 웃으며 말했다.

"로스앨러모스로 가는 길에는 전율이 다 느껴지더군요." 브래나의 말이다. "저는 항상 세계사의 이 시대에 굉장한 관심을 갖고 영화도 여러 편 찍었지만, 로스앨러모스에 갈 때마다 그 독특한 매력은 매번 사람을 홀리는 마력을 발휘합니다." 로스앨러모스는 이미 브래나에게 익숙한 공간이었지만, 그곳에서 놀란의 대규모 프로덕션이 건설되고 있는 모습이란 실로 초현실적이었다. "이 모든 천재 배우들과 함께 어울리면서 역사적 실제 장소에 자리하려니 연기자로서 정말 큰 감동과 힘 그리고 겸손함이 절로 느껴졌습니다." 브래나의 말이다. "실제로 그때 그 순간이 체감되는 것 같았습니다. 크리스의 각본은 철저한 고증을 중시하기 때문에 그 사건이 실제로 벌어졌던 자리에 함께한다는 것은 정말 마법과도 같은 경험이었습니다."

펙, 안가라노 그리고 설비는 브래나의 연기를 보면서 경이로운 하루를 보냈다. 한 신에서는 보어가 영국 전투기에 숨어 타고 미국에 입국하던 활약담을 들려준다. "그렇게 재미있는 이야기와 연장자로서의 조언이 오가다가 갑자기 오펜하이머를 보고 정색하더니, 굉장히 심각한 대화가 시작되는 장면이었습니다." 펙의 말이다. "(케네스는 이 신의 촬영을) 딱 서너 테이크 만에 완성했는데, 그마저도 좀 더 즐거운 어조를 더하거나 놀란의 주문을 더하는 등 아주 약간의 조정만 가미되는 정도였습니다. 정말 달인의 솜씨였죠. 원래 달인들은 그냥 대충대충 하는 것 같은데 결과물은 굉장하잖아요. 그런 모습을 고작 1미터 정도 떨어진 데서 보는데, 진짜 제 평생 본 연기 중 최고였습니다."

풀러 로지에서의 파티 신에는 머피, 블런트, 데이먼, 오펜호미들뿐만 아니라 엑스트라 다수도 파티 참석자로 등장한다. "훈훈한 공기와 미묘한 조명이 조성된 방 안에 사람이 100명 넘게 있었습니다. 크리스와 호이터가 카메라 한 대를 들고 그 사이를 누비며 자연스럽게 사람들의 반응을 포착하는데, 그 분위기에 절로 녹아드는 느낌이었습니다." 펙의 말이다. "와, 1940년대 사람들은 진짜 딱 이런 기분 아니었을까' 하고 생각했던 기억이 납니다." 하지만 베니 새프디는 이렇게 훈훈하던 방의 온도에 악영향을 받고 있었다. 에드워드 텔러라는 배역에는 촬영 내내 상당한 노화 분장이 필요했다. 이게 추운 현장에서의 촬영에는 별 문제가 되지 않았는데, 새프디가 옷 속에 넣은 발열팩과 풀러 로지의 뜨끈한 난방이 합쳐지자 분장이 거품을 내며 녹아내리기 시작한 것이다. 새프디도 그 상황을 이렇게 설명했다. "굉장히 끔찍해 보였을 뿐만 아니라 45분 내로 클로즈업 촬영이 예정되어 있었기 때문에, 머리를 박박 문질러 닦고 다시 메이크업을 해야 했습니다."

메이크업이 불러온 말썽을 제외하더라도, 새프디는 놀란의 프로덕션과 맨해튼 프로젝트의 유사성을 다시 한번 느낄 수 있었다. "정말 이건 불가능하다는 생각이 들더군요." 새프디의 말이다. "주변을 쓱 둘러보면서 '이 많은 배우들을 이런 외딴곳까지 데려오다니 진짜 미친 짓 아닌가' 하는 생각도 들었는데, 문득 그 당시에도 마을을 하나 통째로 짓고서 사람들을 전부 3년 동안 여기에서 살게 하는 건 어땠을까, 하는 생각으로 이어졌습니다. 세상에서 가장 똑똑한 사람들을 뉴멕시코 한복판에 모아둔 것 자체만으로도 정신 나간 수준의 업적이었을 텐데, 이 영화 역시 그런 굉장한 업적을 달성하고 있었죠."

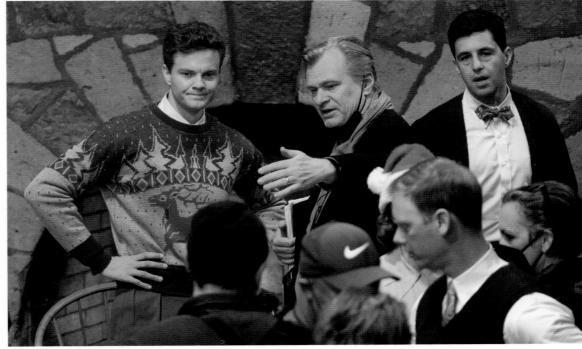

사이클로트론의 재현

풀러 로지 파티 신을 마친 후, 프로덕션은 교회 지하실을 개조한 사이클로트론 건물에서 2개의 신을 촬영하기 시작했다. 그중의 한 신은 오피가 시카고 대학교에 방문해 플루토늄 생산에 대해 의논했다는 소식을 듣고 격분한 그로브스가 난입하는 장면이다. 그로브스는 정보의 철저한 차단이야말로 보안에 가장 중요하다고 생각했는데, 반대로 과학자들은 정보를 자유롭게 공유할 수 있어야 폭탄 제조라는 목표를 완수할 수 있다는 입장이었다. "전 세계 과학자들이 서로를 알음알음 아는 사이라는 게 정말 흥미로웠습니다. 지식에는 국경이 없으니까요. 알아서 퍼져나갈 뿐이죠." 데이먼의 말이다. "과학적 진보란 원래 생각의 공유를 바탕으로 하다 보니, 지적 분야에서는 굉장히 개방된 입장을 갖춘 과학자들과 자칫 기밀이 유출될 수 있으니 아무에게도 말하지 말라는 군대 사이에는 대립각이 설 수밖에 없습니다. 그 생각이 잘못된 건 아니지만 어쨌든 진보를 가로막는 장애물인 건 확실하며, 끊임없는 긴장감을 조성하는 원인이기도 합니다."

또 하나의 신은 오피가 과학자들을 모아 놓고, 앞으로 미래가 공포에 사로잡히는 걸 방지하기 위해 전 세계 강대국들이 설립한 기관에서 이 폭탄을 통제해야 한다고 발언하는 장면이다. "오펜하이머는 (프랭클린 델러노) 루스벨트 대통령을 좋아했습니다. UN이라는 개념을 정말 좋아했죠." 놀란이 말했다. "한 번은 연설에서 '네, 국가는 주권을 어느 정도 내려놓아야 할 겁니다'라고 발언한 적도 있었습니다. 보는 사람이 우울해질 정도로 순진했던 거죠. 제가 어렸을 적인 70년대만 하더라도 UN은 분명 뭔가 의미 있는 기관이었지만, 지금 우리가 사는 세상에서는 더 이상 그렇지 못하다고 생각합니다."

이번 영화 촬영용으로 제작된 사이클로트론 소품은 특수 효과, 소품 그리고 아트 팀에서 힘을 합쳐, 어니스트 로런스의 비선형 가속기(전자기장으로 고속 입자 빔을 형성해 원자를 충돌시켜서 쪼개는 장치)의 원본 설계를 면밀히 검토해 연구한 결과물이다. 로스앨러모스의 P(물리학) 구역에서는 이 장치로 핵분열 실험을 진행하면서 폭탄의 구조를 개선했다. 드루슈는 이 장치를 가리켜, 자석 탁자 위에 D 모양 쇳덩이 2개를 서로 등지게 놓아 두 곡선으로 원을 형성한 형태라고 설명했다. 원본은 무게가 수 톤에 달하는 금속 장치였지만, 소품은 스티로폼과 목재로 만들고 금속 광택만 입혔기 때문에 훨씬 가볍고 옮기기도 쉬웠다. 또한 각 부분을 교체 가능한 모듈형으로 제작했기 때문에, 놀란 감독은 시간의 흐름에 따라 장치도 점점 복잡하게 발전하는 모습을 연출할 수 있었다. "겉보기에 멋지고 고증에 철저할 뿐 아니라, 기계가 점점 발전하는 모습을 보면서 관객들이 '아, 이제는 1933년이 아니라 1939년

아래 어니스트 로런스가 발명한 실제 사이클로트론을 바탕으로 제작된 소품 설계도.

옆 페이지 로스앨러모스 신의 보다 정교해진 사이클로트론 소품.

이나 1943년쯤 된 거구나' 하고 자연스레 깨닫게 만드는 장치죠." 드루슈도 이렇게 말했다. 그 말대로 사이클로트론 소품은 1930년대 신에서는 구리와 황동으로, 1940년대 신에서는 양극산화 소재로 마감이 된 모습으로 점점 변모하면서 시간에 따른 기술의 발전을 분명하게 보여준다. 길이 약 3.6미터, 높이 약 2.7미터에 온갖 전선, 스위치와 버튼으로 뒤덮인 이 소품의 원본 실물은 자석이 부착된 거대한 탁자 위에 올려 둔 것이었다. 하지만 실물보다 무게를 훨씬 경량화시키긴 했어도, 영화 속 사이클로트론 소품을 옮기려면 여전히 4~7명의 작업자가 들러붙어야 했다.

사이클로트론 신을 비롯해 영화 속 수많은 신에서는 복잡한 공식이 빼곡히 적힌 칠판과 종이들이 등장하는데, 그 내용은 전부 미술 부서의 자문인 UCLA 물리학 및 천문학 교수 데이비드 솔츠버그의 검증을 거친 것이다. "다 맞는 수학입니다. 크리스도 다 맞는 거라고 주장했고요." 드루슈의 말이다. "소품 부서 전체가 이 작업에 참여했습니다. 전부 말이 되는 공식이고, 실제로 무

슨 뜻인지는 전 세계에서 한 20명 정도 이해할 것 같습니다. 하지만 한 사람이라도 이게 틀렸다고 지적한다면 저는 큰일나겠죠."

사이클로트론실에서 그로브스와 오피가 갈등을 벌이는 신은 오전에 촬영했다. 그날의 오후 스케줄은 전부 비어 있었는데, 영화 스토리에서 가장 감정적인 순간으로 손꼽히는 신을 확실하게 촬영하려는 놀란과 오테로의 안배였다. "오펜하이머가 실종되는 굉장한 신이 하나 있습니다." 블런트가 말했다. 키티는 남편이 진 태트록의 자살 소식을 들었다는 사실을 모른 채 말에 타고 밤새도록 그를 찾아다닌다. 하필 오피는 샌프란시스코에서 진을 한번 만났던 이후 모든 연락을 끊었기 때문에 이 소식이 더욱 충격적으로 다가왔던 것이다. 마침내 키티는 로스앨러모스 외곽의 눈 덮인 숲에서 바위 틈에 몸을 웅크리고 있는 남편을 발견한다. "키티는 남편의 현재 상태를 보고 크게 당황합니다. 오피는 너무나 상심한 나머지 자기가 누구와 대화하고 있는지도 모

> "상대를 너무나 잘 알고, 상대의
> 확실한 실력을 믿고, 그렇게 안전한
> 파트너와 함께 신을 찍는다는
> 신뢰가 바탕이 되는 겁니다."
>
> – 킬리언 머피

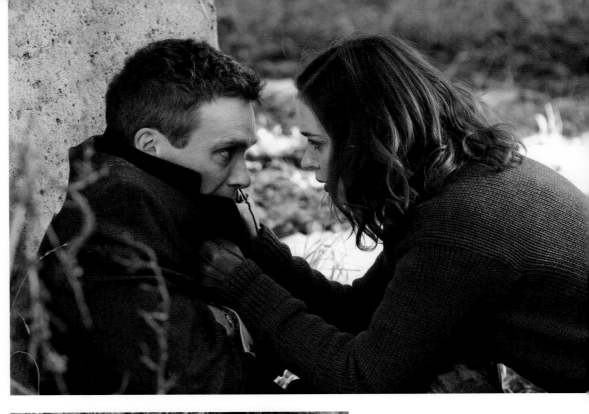

르고, 상대가 자기 아내라는 것도 제대로 알아보지 못할 정도로 정신을 놓은 상태이기 때문이죠." 블런트의 말이다. "그렇게 자기 연인이 자살했는데 전부 자기 탓이라고 털어놓고 맙니다. 그러자 키티는 남편의 따귀를 올려붙이면서 이렇게 말합니다. '당신이 저지른 잘못으로 우리 동정을 사려고 하지 마. 정신 차리라고. 지금 당신만 바라보는 사람들이 있으니까.' 하지만 키티도 분명히 가슴 아파하고 있었고, 그 사실을 보여주는 게 중요했습니다."

머피도 그 순간을 잘 기억하고 있다. "세상에, 그때 제 머리가 확 돌아갈 정도로 몇 대를 때렸는지." 머피는 웃으면서 말했다. 배우에게 이런 격렬한 신체 접촉이 있는 장면의 연기는 전적인 신뢰가 바탕이 되어야 한다. "상대를 너무나 잘 알고, 상대의 확실한 실력을 믿고, 그렇게 안전한 파트너와 함께 신을 찍는다는 신뢰가 바탕이 되는 겁니다." 머피의 말이다. "에밀리는 그 신에서 격한 감정을 표출하면서 경이로운 연기를 펼쳐주었죠. 저조차도 실제 상황인 것처럼 믿어질 정도였습니다. 정말 놀라운 배우죠." 블런트도 거들었다. "이 신에는 정말 수많은 상처들이 얽혀 있는데, 크리스의 각본에서는 이걸 아름답게 살려 냈다지만 결국 상황을 잘 정리한 것은 키티였습니다. 자칫 그 단절에 매몰될 수도 있었지만, 결국 자기 남편을 진심으로 사랑하고 또 흠모했으니까요."

머피는 오피와 태트록과의 관계를 소울메이트와도 같다고 여겼고, 키티와의 관계에서는 (줄담배를 피우고, 술을 진탕 마시고, 미친 듯이 파티를 하는 와중에도) 프로젝트를 완수하는 데 필요한 지원과 자신감을 제공받았다고

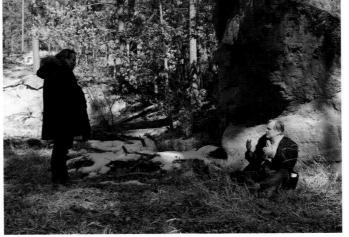

생각한다. "상당히 전투적이고 나사 빠진 데다 파괴적인 관계였지만, 본인의 불륜에도 불구하고 어쨌든 평생 유지되었다는 걸 보면 꽤 대단하죠." 머피의 말이다. "오펜하이머는 계속 키티에게 돌아왔습니다. 키티는 오펜하이머의 탁월함을 알아보고 그를 믿어준 것 같고, 오펜하이머 역시 자신은 키티 없이 살아남을 수도 없다는 걸 알았으며 상대가 자신을 이해해주리라 믿었던 것 같습니다."

옆 페이지 로스앨러모스의 사이클로트론 앞에 선 오펜하이머(킬리언 머피)와 그로브스 장군(맷 데이먼).

맨 위 로스앨러모스 외곽의 숲에서 대면 중인 키티(에밀리 블런트)와 오펜하이머(머피). 오펜하이머는 진 태트록의 사망 소식을 알고 밤새도록 실종된 상태였다.

위 키티와 오피의 갈등 신을 가장 잘 연출할 방법에 대해 논의 중인 호이터판 호이테마와 크리스토퍼 놀란.

오피의 집

로스앨러모스 촬영 2주 차의 첫째 날, 놀란은 마침내 배스텁 로우에 위치한 오펜하이머와 키티의 집에서 촬영할 수 있는 기회를 얻었다. 놀란 감독은 이곳에서의 촬영이 결코 대체할 수 없는 가치를 신에 부여할 뿐만 아니라, 무엇에도 비할 수 없는 요소를 연기에 더해줄 것이라고 생각했다. "배우들에게도 실제 현장에서의 촬영이 훨씬 낫습니다. 자기들의 연기에 대해 정말 많은 걸 자각할 수 있으니까요." 놀란의 말이다. "그린 스크린 앞에서의 연기와는 정반대입니다. 이미 오랫동안 이어진 작업으로 기진맥진한 사람들이 영화를 찍을 때는 특히 더 체감이 되죠. 확실히 오펜하이머의 집에 들어가니 일종의 마력과도 같은 게 느껴졌습니다."

집 자체는 일종의 타임캡슐처럼 그대로 보존이 되어 있었지만 새로 추가된 요소도 몇 있었다. 특히 놀란의 각본에서는 키티가 집에 들어와서 "부엌이 없어!"라고 소리치는 장면이 있는데, 실제 집에는 이제 부엌이 들어와 있었기 때문에 모순이 발생했다. 그래서 놀란은 간단한 대책을 생각해 냈다. 그냥 부엌문을 닫아버린 것이다.

오피의 집에서 촬영을 진행하는 건 놀란 감독에게도 즐거운 일이었지만, 제작진은 곧 이 건물에 불청객이 먼저 입주해 있었다는 사실을 깨달았다. 바로 흰개미였다. 흰개미가 집의 바닥을 죄다 갉아먹은 통에 발밑이 굉장히 불안정해졌지만, 역사학회와 합의했던 촬영 조건으로 인해 제작진은 외주 업체를 불러 바닥을 조금 보강하는 것 외에는 별다른 대응을 할 수가 없었다. 이런 보강을 거친 후에도 방 안에 동시에 들어갈 수 있는 인원을 제한해야 했고, 특히 한쪽 구석은 너무 불안정했기 때문에 아예 통행을 금지해야 했다.

이런 어려움에도 불구하고 오피가 살았던 집에서 진행한 촬영은 마치 마술과도 같은 경험이었다. "현장에서 촬영을 진행하는 동안 부드럽고 고요한 분위기가 감돌았습니다." 더용의 말이다. "꼭 오펜하이머가 이곳에 깃들어 있는 것 같았죠. 오피의 창가에서 오피가 내다보았을 나무를 똑같이 쳐다볼 수 있었으니까요." 더용의 팀과 세트 장식 부서에서는 최대한 고증을 맞춘 소품들로 집 안을 꾸몄다. 심지어 오피와 키티가 마티니를 마시면서 휴식을 즐기는 사진에 있는 것과 똑같은 윙백 의자까지 찾아냈다. 또 머피가 조사 중에 발견한 각종 예술 작품과 가구도 활용하여 배우가 오피의 공간에 '녹아들 수 있도록' 도왔다. "우리 모두 굉장히 감정 이입이 됐던 게, 그 시점에서는 오직 〈오펜하이머〉를 위해 먹고, 자고, 숨 쉬고, 살아온 지 거의 6개월이 되었기 때문입니다." 소품 담당 기욤 드루슈의 말이다. "제 친구들보다 오펜하이머에 대해 더 속속들이 알고 있는 상황이었는데, 이제는 오펜하이머

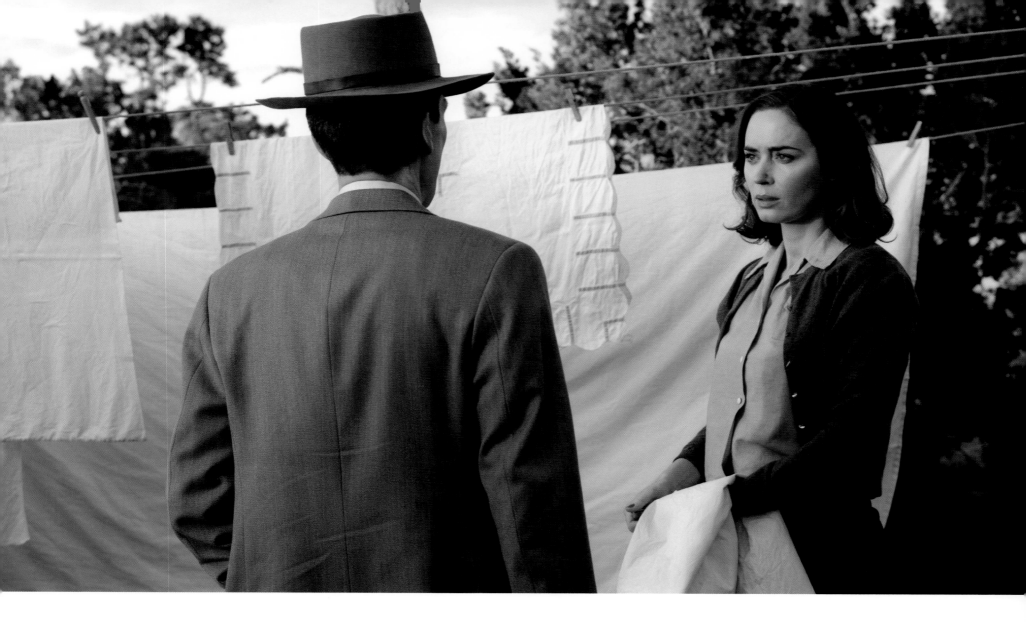

의 침실에까지 발을 들인 겁니다. 그 생애의 기록자로서 절절한 동질감을 느낄 수 있었습니다." 머피도 거들었다. "분명 그 집의 공기나 원자에 뭔가 특별한 게 감돌았는데, 그 느낌은 제게 연기자로서의 책임감을, 또 크리스에게는 감독으로서의 책임감을 불어넣어 주었습니다. 극 중에서 재현하려는 인물이 실제로 살았던 집에서 촬영을 진행하려니 확실히 존경심이 더해졌죠. 관객들 역시 부지불식간에 똑같은 느낌을 받을 거라 생각합니다."

이 집에서의 경험은 블런트에게도 키티와 더 가까워지고 그 입장을 더 깊이 이해하는 데 도움이 되었다. "같이 술을 엄청 마시고 줄담배를 피우면서 식사는 거의 하지 않았으며, 서로를 향해 진실된 열정을 뜨겁게 불태웠습니다." 블런트는 두 사람의 관계 초반을 이렇게 표현했다. 하지만 키티는 모성에 대한 무관심과 로스앨러모스에서의 고립감 속에서 점점 알코올 중독에 빠지기

시작한다. "로스앨러모스에서의 삶은 정말로 외로웠을 겁니다. 솔직히 키티는 그렇게 선한 사람도 아니었고 주변 사람들에게 숱한 상처를 주었지만, 이 여성에게 정말 깊은 감정을 느낄 수 있었습니다." 블런트는 말했다. 키티는 남편이 벌이고 있는 거대한 사건으로부터 자신이 괴리되고 있는 것 같다고 생각하며, 그 느낌은 배스텁 로우의 집 마당에서 촬영한 주요 장면에 잘 함축되어 있다. 키티가 빨래를 너는 동안 오피는 트리니티 실험이 끝난 후 직접 연락을 해줄 텐데, 결과가 성공적이라면 '이불 걷어'라는 암호로 알려주겠다고 한다. 키티는 한평생 오피의 곁을 지켰지만 가장 영광스러운 순간인 트리니티 실험에도 함께하지 못했다는 사실은 블런트가 맡은 이 인물의 처지를 잘 보여준다. "그 결과를 자기 눈으로 확인하지도 못했어요." 블런트의 말이다. "빨래를 너느라 바빴으니까요. 불쌍한 키티. 술독에 빠질 만했죠."

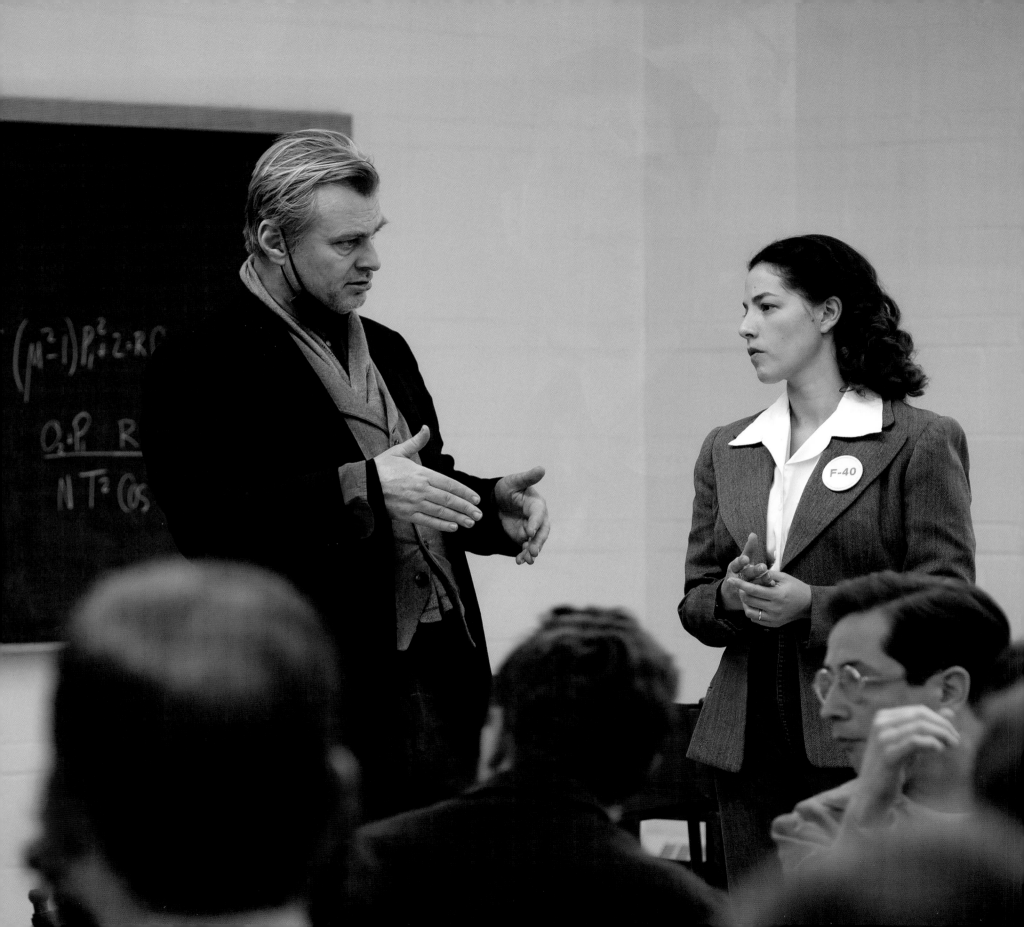

과학자 엑스트라들과 종전

맨해튼 프로젝트의 본거지에서 촬영을 진행하면서 또 한 가지 예상치 못한 수확을 거둘 수 있었는데, 바로 로스앨러모스 국립 연구소의 진짜 과학자들을 엑스트라로 캐스팅할 수 있었다는 점이다. "전 그냥 '원자 폭탄으로 유명한 동네에 주민이 1만 3,000명 있구나. 역사도 잘 알 거고, 실제로 당대 인물의 친인척도 많겠지'라고 생각했습니다." 놀란은 이런 생각으로 이 마을에서 공개 캐스팅을 진행해보라고 캐스팅 부서에 전달했고, 곧 열렬한 반응이 돌아왔다고 한다. 그렇게 캐스팅된 과학자 중 하나는 로스앨러모스에서 근무했던 자기 할아버지 사진까지 가져왔고, 헤어 및 의상 팀은 사진 속 할아버지와 똑같은 헤어스타일과 의상을 준비해주었다. "어찌나 사랑스러운 순간이었는지, 크리스와 에마한테 꼭 보여줘야 했습니다. 정말 멋졌죠." 헤어 팀장 제이미 리 매킨토시도 인정했다.

설비는 배우들도 새로 들어온 과학자 친구들에게 기대는 요령을 금세 익혔다고 한다. "과학자분들한테 '지금 제가 하는 대사가 무슨 뜻이죠?' 하고 물어보면 정말 엄청나게 정확하고 자세하게 설명을 해주셨습니다. 그렇다고 딱히 이해하기 쉬워지지는 않았지만요." 설비는 웃으면서 말했다. 실제 과학자들을 동원해 얻을 수 있었던 또 다른 이점은 제작진이 엑스트라들에게 실험실에서 작업하는 연기를 굳이 교육할 필요가 없었다는 것이다. 심지어 방사능 물질과 관련된 신에서는 오히려 과학자들이 제작진에게 일반적인 안전 수칙에 대해 조언하기도 했다. "'그렇게 가까이 서 있으면 절대 안 됩니다. 실제로는 최소 4.5미터 정도는 떨어져 있어야 해요.' 이렇게 설명해주시더라고요." 오테로의 말이다. "그럼 저희도 '좋아요, 그런데 그렇게 멀리 떨어지면 샷에 안 잡힐 텐데요'라고 알려줘야 했죠."

의상 감독 린다 푸트는 뉴멕시코 촬영 기간 동안 자기 팀에만 1,000명이 넘는 엑스트라가 거쳐 갔다고 추정한다. 그런데 하필 그 시점에서는 영화와 TV 업계가 팬데믹 종결 후 일제히 콘텐츠 제작을 재개한 바람에 의상 대여소의 시대극 의상이 완전히 동나버렸다. 결국 의상 디자이너 엘런 미로즈닉과 푸트

옆 페이지 올리비아 설비(릴리 호닉 역)의 연기를 감독하고 있는 크리스토퍼 놀란. 독일이 항복한 후 과학자들이 모여 일본에 원자 폭탄을 투하하는 게 옳은지 토론하는 자리를 촬영한 신이다.

왼쪽 배경의 과학자들을 연기한 엑스트라 중 일부는 로스앨러모스에 사는 실제 과학자들이었다.

는 하루만 지나도 실밥이 터질 정도로 엉성하게 재단한 넥타이와 셔츠로 촬영을 소화해야 했다. 헤어 팀의 배경 부서를 이끌던 제니퍼 제인도 시간을 최대한 아끼기 위해 엉덩이까지 내려오는 머리카락을 1940년대 스타일의 보브 컷으로 자르고 의상 피팅에 매번 참석했다. 또 제인은 여성들에게 촬영 전날 밤에 머리를 말아 놓고 자라면서 참고 영상과 팸플릿을 배부하기도 했다.

전쟁의 끝이 다가온다는 걸 보여주는 로스앨러모스 신에서는 배경 배우들의 역할이 더욱 중요해졌다. 그중에서도 사이클로트론 건물에서 촬영된 신에서는 독일의 패전 소식을 들은 과학자들이 복도에 모여, 일본에 원자 폭탄을 투하할지 여부를 두고 열띤 토론을 벌이는 장면이 나온다. 이렇게 시끌벅적한 복도로 오피가 내려오자 사람들의 수다는 금세 잦아든다. "〈하이눈〉(1952년작 영화)에서 게리 쿠퍼가 교회에 나가자 마을 사람들 모두가 그를 알아보는 장면과 비슷합니다." 놀란의 말이다. "여기에는 즉흥 연기가 많이 필요했습니다." 비단 주연 배우들뿐만 아니라 프레임을 가득 메운 진짜 과학자들의 연기도 필요했다. 그리고 놀란 감독은 실제 과학자들이 폭탄에 대한 지식을 바탕으로 굉장히 복잡한 지정학적 애드립 대사를 손쉽게 만들어 낼 수 있다는 사실에 굉장히 놀랐다. "이런 주제를 다룰 때 엑스트라 배우에게 으레 기대할 만한 수준이 전혀 아니었습니다." 놀란은 말했다. 물론

대부분의 대사는 신에 반영되지 못했지만, 주연 배우들은 과학자들이 나누는 토론 내용을 바탕으로 즉흥 연기를 해낼 수 있었다. "오히려 배우들이 엑스트라들의 연기를 받아주는 입장이 되었습니다." 놀란의 말이다. "매우 이례적인 상황이었죠."

맨해튼 프로젝트의 기여자 모두에게 있어, 독일의 패전으로부터 히로시마의 원자 폭탄 투하까지 이어지는 3개월의 공백은 (데이먼의 표현을 빌리자면) "진흙탕"이나 다름없었다. 히틀러는 죽고 독일은 패배했으니, 과학자들을 이끌던 동기가 갑작스레 사라져버린 것이다. 그렇게 프로젝트를 떠난 사람들도 있지만 더 많은 수가 남았다. "소는 없어졌지만 어쨌든 외양간은 고쳐야 하고, 외양간을 고쳐놨으니 당연히 써야 하는 거 아니냐는 거죠." 데이먼은 말했다. 결국 일본이 조건부 항복에 응할 것이라는 정보에도 불구하고 원자 폭탄이 투하된다. "과학자들은 정말 투하를 해 보고 싶었기 때문에 그 파급 효과까지는 생각하지 못했다고들 합니다." 데이먼은 덧붙였다. "맨해튼 프로젝트는 굉장한 자존심이 걸린 일이었고, 과학자들의 입장에서는 분명 영광스러운 성공이었으니까요. 다들 프로젝트를 끝내고 나와서는 자기가 이룩한 업적을 굉장히 자랑스러워하면서 책까지 썼는데, 시간이 지나면서 (각자 정도는 좀 달랐어도) 슬슬 도덕적인 고민이 찾아든 게 아닌가 싶습니다." 하지만 프로젝트를 이끈 인물에게는 그 후폭풍이 곧바로 찾아왔다. "오펜하이머 본인에게는 평생토록 씻을 수 없는 오점이 되었던 겁니다." 데이먼의 말이다. "남은 평생 동안 무거운 업보를 진 채 살아간 셈이죠."

로스앨러모스에서의 마지막 촬영 일정은 원자 폭탄 투하에 대한 감정적 반응을 포착한 세 가지 주요 신에 집중되었다. 첫 신에서는 로버트 서버가 오펜하이머에게 폭탄 투하로 폐허가 되어버린 히로시마와 나가사키의 참상을 영사기 사진으로 보여준다. 바로 이 순간, 오펜하이머는 자신이 대체 어떤 끔찍한 힘을 세상에 풀어놓았는지 처음으로 이해하게 된다. 하지만 이렇게 막중한 의미를 함축한 신을 촬영하면서도 서버 역의 배우 마이클 안가라노에게 가장 크게 느껴진 부담은 바로 기술적인 문제였다. "영사기가 너무 뜨거워서 슬라이드를 넘기다가 몇 번이나 화상을 입었던 기억이 납니다." 안가라노의 말이다. "그리고 실제 영사기를 다뤄본 적이 없다 보니 슬라이드를 어느 쪽으로 넣는지도 몰라서 좀 긴장이 됐고, 자칫 사진을 거꾸로 보여주지는 않을까 겁도 나더라고요." 놀란은 머피에게서 이 슬라이드를 처음 본 반응을 담아내고 싶었기 때문에, 카메라가 돌아가기 전까지는 슬라이드를 보여주지 말라고 안가라노에게 부탁했다. "정말 강렬했습니다." 안가라노의 말

위 오펜하이머가 로스앨러모스를 떠날 때가 되자, 풀러 로지 외곽에서 기념 연설을 해주는 그로브스(맷 데이먼).

옆 페이지 풀러 로지에서 고별 연설을 하는 오펜하이머(킬리언 머피).

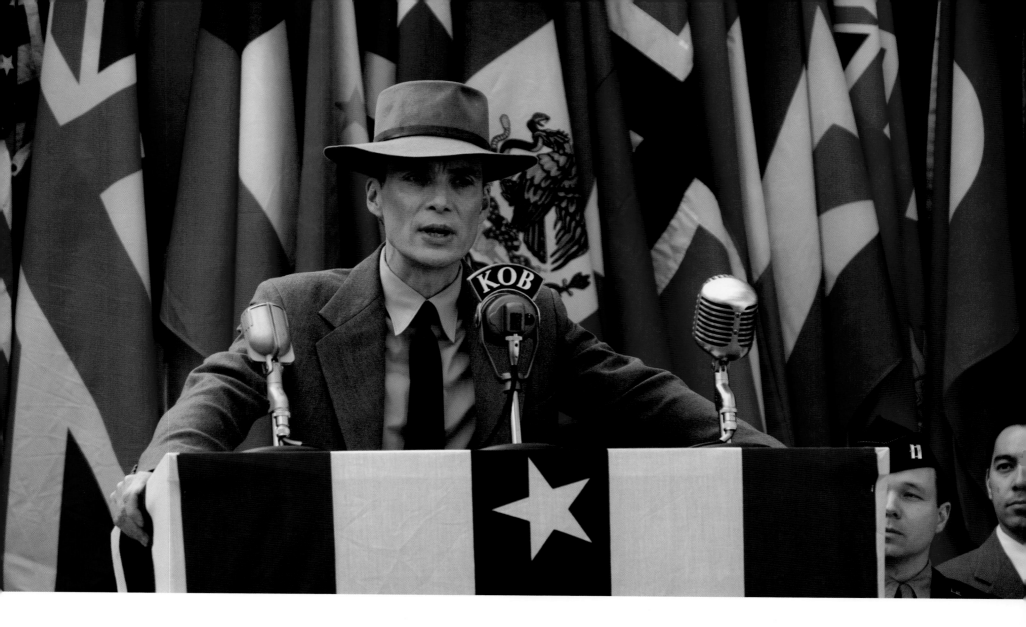

이다. "그 사진들은 수십 번을 돌려봐도 (실제로도 그만큼 돌려보긴 했습니다만) 도무지 공포와 혐오가 가시지 않았고, 수치심과 죄책감도 느껴질 정도였습니다. 당장 우리도 그런 감정이 들었는데, 오펜하이머 본인은 과연 어떤 기분이 들었을지는 상상도 되지 않습니다."

오피의 집에서 추가 촬영을 마친 뒤 프로덕션은 풀러 로지에서 주요 야외 시퀀스로 넘어갔다. 그중에는 오펜하이머가 프로젝트 총괄직을 사임한 후 수많은 군중 앞에서 고별 연설을 하는 신이 있었다. 이 기념식에서 그로브스는 오피에게 감사패를 전달하지만, 정작 당사자는 지금처럼 전쟁이 만연한 세상에 핵무기까지 추가된다면 "언젠가 인류가 로스앨러모스와 히로시마라는 이름을 저주할 때가 올 것"이라며 공포와 우려를 공공연히 드러낸다. 머피와 데이먼은 로지의 소나무 벽 앞에 모인 수많은 엑스트라들 앞에서 이 연설 신을 촬영했으며, 카메라 바깥에는 호

기심 많은 로스앨러모스 현지 주민들도 약 200명가량 모여 촬영 현장을 구경했다. 군중이 반응하는 모습은 이미 고스트 랜치의 메사에서 촬영을 마쳤다.

로스앨러모스에서의 마지막 촬영은 풀러 로지 내부에서 진행되었다. 놀란은 오펜하이머가 과학자들에게 히로시마 폭탄 투하가 성공했다고 밝히는 막중한 장면을 바로 여기서 촬영했다. 관람석에 모여 앉거나 난간에 매달린 군중은 박수를 치며 환호했지만, 정작 연설을 진행하던 오펜하이머 본인은 벽이 활짝 갈라지고 눈이 멀 듯이 밝은 빛이 쏟아지는 것처럼 원자 폭탄이 가져온 죽음과 파괴에 대한 불안한 비전을 보게 된다. 이런 불안한 순간을 연출하기 위해, 놀란 감독은 먼저 환호하는 군중으로 가득한 내부를 촬영한 후, 같은 신을 다시 찍되 이번에는 목재 펄프와 셀룰로스로 만든 생분해성 잿가루를 군중에게 뿌리면서 촬영을 했다. 또한 놀란은 스콧 피셔와

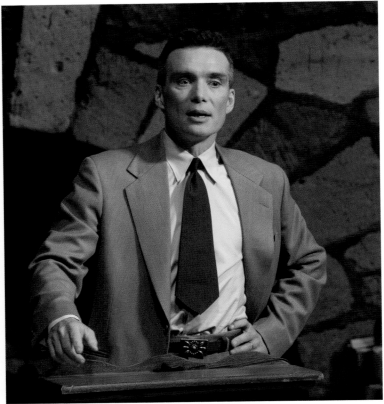

팀원들이 만든 특수 효과 연기가 실내를 가득 채우는 테이크도 촬영했다. 이러한 환각을 보던 오펜하이머는 군중 사이를 헤집고 지나가다가 자신을 바라보는 젊은 여성(크리스와 에마의 딸, 플로라 놀란이 연기했다)을 발견한다. 그 순간 오펜하이머의 상상 속에서 원자 폭탄이 떨어지고, 여성의 깔끔한 피부가 벗겨지면서 얼굴부터 목까지 끔찍한 폭발의 화상으로 뒤덮인 몰골이 드러난다. 이 효과는 메이크업 담당 루이사 아벨의 작품으로, 우선 플로라의 얼굴에 인공 화상 보철물을 붙이고 그 위에 종잇장처럼 얇은 피부와 같은 색의 인공 피부를 덮은 다음, 촬영을 하면서 제작진이 만들어 낸 풍압으로 피부가 떨어져 나가도록 한 것이다.

왼쪽, 위 풀러 로지의 연단에 서서 일본 원자 폭탄 투하의 성공 소식을 알리는 오펜하이머(킬리언 머피).

옆 페이지 (왼쪽 위부터 시계방향으로) 핵폭발 화상 분장을 하고 군중 속의 한 여성을 연기하는 플로라 놀란. 오피의 환상으로 보이는 이 화상은 특수 효과 팀에서 만들어 낸 것이다. 또한 이 환상 속에서 사람들이 오피의 연설에 보내던 환호성은 공포의 절규로 바뀌어버린다.

이 충격적인 환상이 절정에 달하는 순간, 오펜하이머는 반쯤 정신 나간
채 로지의 통로를 비틀거리며 걷다가 바닥의 시커멓게 탄 시신을 밟아 잿더
미로 부수고 만다. 피셔의 팀은 경량 석고로 이 신에 사용할 여섯 구의 시신
을 제작하고 잿빛으로 칠한 다음, 속에는 생분해성 '재'와 숯을 채워서 겉
의 껍질을 밟아 부수면 잿가루가 흩날리도록 연출했다. 그리고 테이크 두
번을 진행하면서 두 구의 시신을 사용했다. "굳이 시신을 직접 보고 싶지는
않으실 겁니다. 토하고 싶어질 정도로 역겹게 생겼거든요." 헤이슬립의 말
이다. "일부러 눈 뜨고 보기 힘들 정도로 만들었습니다. 오펜하이머의 입장
이 되어 생각해야 하는 부분이니까요. 자신의 창조물이 이런 참극을 일으
킨 겁니다. 자신에게 그 책임이 있는 거죠. 그 중압감이 얼마나 클지 상상해
보세요."

루이스 스트로스의 등장

로버트 다우니 주니어는 2022년 3월 16일, 산타페에서의 촬영이 시작되면서 세트장에 처음 발을 들였다. 다우니는 스트로스 역을 맡기 직전까지만 해도 지금껏 15년 동안 쉬지 않고 일했던 만큼 이젠 가족들과 시간을 더 많이 보내고자 배역을 신중하게 선택하려 했다. 그런 다우니의 공백기를 끝낸 영화 제작자가 바로 놀란 감독이었으니, 스트로스라는 배역은 그냥 놓치기에 너무 아쉬웠던 것이다. 또한 뉴멕시코 북부에서 촬영할 수 있는 기회도 꽤 매력적이었던 모양이다. 1971년, 부친이자 언더그라운드 영화 제작자였던 로버트 다우니 시니어가 자신을 데리고 캘리포니아로 이주했을 당시, 다우니는 로스앨러모스와 산타페 중간에 위치한 포조아크의 몬테소리 학교에 다녔다. "그때는 아버지가 〈그리서의 궁전〉(1972년작 영화)을 뉴멕시코에서 찍고 있을 때라 저도 여기 있었습니다." 다우니의 말이다. "그런데 거의 50년이나 지난 지금, 〈오펜하이머〉를 촬영하려고 같은 곳에 오다니 참 마음이 들떴습니다. 그냥 다시 돌아오니 정말 기쁘더군요."

놀란은 1959년 워싱턴 상원에서 열린 스트로스의 인준 청문회를 촬영하기 위해 1900년에 건설된 참전용사 관련 공관인 산타페의 바탄 기념건축물 내부를 사용하기로 했다. 여기에는 뉴멕시코 주 정부에서 사용하는 대형 청문회실이 하나 있는데, 더용이 워싱턴에서 봤던 실제 상원 청문회실의 20세기 중반풍 건축 양식과는 좀 달라도 높은 천장과 대리석 바닥 그리고 크라운 몰딩 덕분에 상당히 인상적인 느낌을 자아내고 있었다. 놀란은 스트로스의 청문회 신을 기획하면서 오펜하이머의 AEC 보안 인가 청문회도 함께 염두에 두었다. 스트로스의 청문회는 흑백 촬영이지만 그 웅장한 배경과 화려함이 확실히 돋보일 것이었다. 반면 오피의 청문회는 컬러로 촬영되었지만 음습한 지하실에서 경력이 끝장나는 장면을 보여주게 된다. "스트로스의 청문회에는 엄청난 수의 엑스트라가 필요했고 여유 공간도 널찍합니다." 에마 토머스의 말이다. "위층에 있는 큰 발코니에서는 전체 풍경을 내려다볼 수도 있지요. 훨씬 더 공개적이고 대중에게 더 노출되었다는 느낌을 주려는 구조입니다. 반면 보안 청문회는 전혀 그렇지 않고요."

헤어 팀장 제이미 리 매킨토시가 산타페에서 다우니를 처음 만났을 때는 이미 카메라 테스트 당시 다우니의 머리를 탈색하고 헤어라인을 과감히 삭발한 지 한 달도 더 된 상황이었다. 그렇다 보니 탈색과 삭발이 된 부분 사이로 검은 머리카락이 제멋대로 자라난 모습이 참 가관이었다. 게다가 다우니의 이번 영화 스케줄에서는 굳이 촬영장에 오지 않아도 될 때가 많아서, 가

오른쪽 루이스 스트로스(로버트 다우니 주니어)가 워싱턴 D.C.에서 인준 청문회를 받고 있는 모습. 산타페에 있는 바탄 기념건축물의 실제 법정에서 촬영되었다.

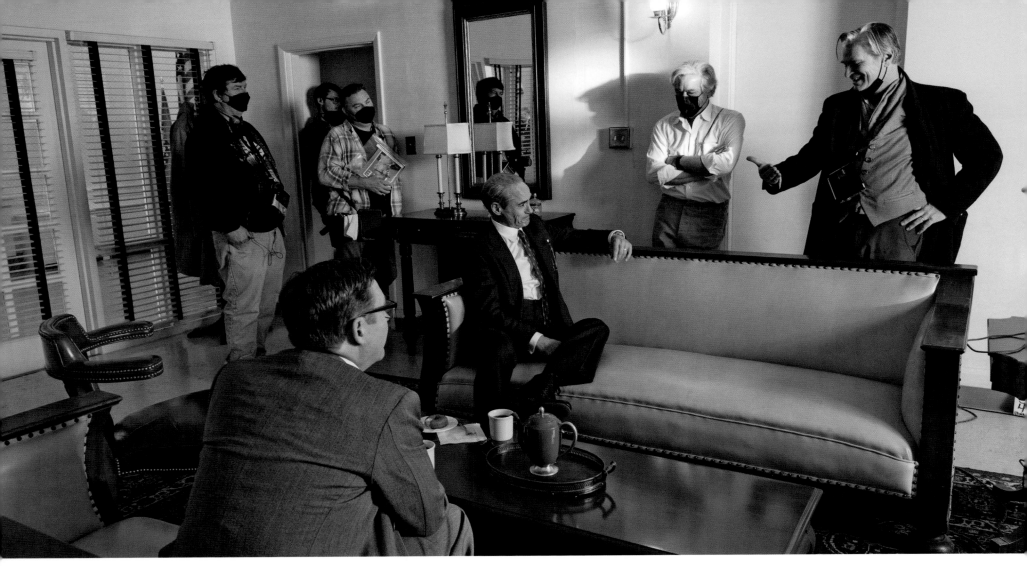

꿈은 몇 주가 지난 뒤에야 매킨토시에게 다시 머리를 맡길 때도 있었다. "매번 저한테 머리를 맡기러 올 때마다 노란 부분과 하얀 부분이 뒤섞인 데다, 두피 전체에서 검은 머리가 다시 삐죽삐죽 올라오고 있는 상태였습니다." 매킨토시의 말이다. "정말 이상해 보였어요. 그런 꼴도 기꺼이 감수하는 배우를 보는 건 정말 흔치 않은 일입니다."

오히려 다우니는 스트로스의 머리 모양을 좋아하면서 '영광의 배지'라고 불렀다. "솔직히 제 입장에서는 앞머리를 밀어버리니까 아버지를 꼭 닮은 것처럼 보였다는 점도 좋았고, 제 아내가 참 오랫동안 그 꼴을 참아야 했다는 점이 굉장히 재미있었습니다." 다우니는 말했다. 또 놀란에게 그 모습을 보여주는 것도 굉장히 좋아했다. "막 놀란 감독 앞으로 가서 '이것 봐요! 이것 봐봐요! 진짜 이상하고 신기하게 생겼죠?' 하고 자랑하곤 했죠." 다우니의 말이다. "그럼 놀란 감독은 '네. 그 잘생긴 외모를 좀 억제해야 했어요'라더군요. 정말 좋았습니다." 헤어스타일이 좀 개성

적이기는 했지만, 그것도 다우니의 연기를 배가해주는 요소일 뿐이었다. 또한 다우니는 청문회를 받던 시점의 스트로스보다 겨우 5살 어릴 뿐이지만 실제 역사 속의 청문회 당사자는 다우니보다 훨씬 더 나이 들어 보이는 노안이었기 때문에 루이사 아벨의 노화 분장도 필요했다. "다우니는 매일 보는 주변 사람들한테서 굉장한 피드백을 받고 있더라고요." 매킨토시의 말이다. "어느 날 아침에는 '이렇게 노력해주어서 정말 고마워요. 시각적 변화를 주는 것만으로도 최고의 캐릭터를 끌어낼 수 있을 것 같네요'라고 했어요. 실제로 크리스가 원했던 것도 그거였어요. 이 인물에게서 로버트 다우니 주니어를 보지 못하는 것"

영화 속의 이 시점은 스트로스가 오펜하이머의 보안 인가 박탈을 주도한 지 5년이 지난 후다. 스트로스는 원자력 위원회 회장 임기를 마치고 드와이트 D. 아이젠하워 대통령의 상무부 장관 지명을 수락한다. 스트로스는 이미 해당 직무의 임시 대행까지 맡은 상황이었지만, 지명 과정에

"간단히 요약하자면 이 영화는 결코 잊지 못할 모욕을 다룬 작품이라고도 할 수 있겠습니다."

- 로버트 다우니 주니어

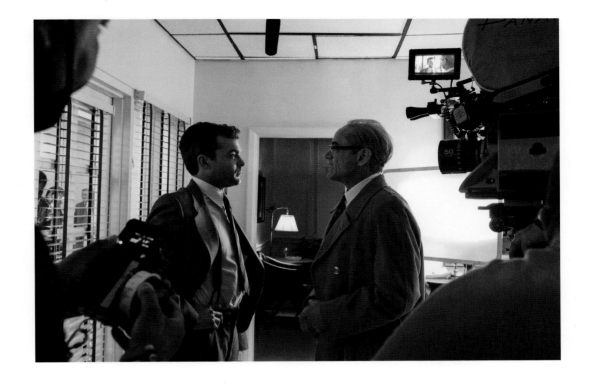

서 금방 논쟁의 여지가 불거진다. "그 자리에 있던 상원의원과 참석자 모두는 스트로스가 오펜하이머에게 얼마나 큰 앙심을 품고 있었는지 드러내 보입니다." 청문회에서 스트로스와 상의하는 익명의 상원 의원 보좌관을 맡은 배우, 올던 에런라이크의 설명이다. "그러면서 스트로스는 34년 만에 처음으로 각료 지명이 거부된 인물이라는 불명예를 안게 됩니다." 여기서 결정적인 한 표를 던진 사람이 매사추세츠의 떠오르는 신진 상원의원, 존 F. 케네디였다는 사실은 놀란의 마음에 쏙 들었다.

촬영에 들어가기 전, 다우니는 자기가 맡은 인물에 대해 "미친 수준으로" 연구했다고 한다. 이 정도로 심도 있게 파고들었던 건 리처드 애튼버러의 1992년 작품이자 그를 오스카상 후보에 올려주었던 전기 영화, 〈채플린〉이후 처음이었다. "이번에는 시간이 그리 많지 않았지만 이젠 중년이기도 하다 보니 훨씬 빠르게 흡수할 수 있었죠." 다우니는 말했다. 다우니는 스트로스를 맨해튼 에마누엘 회당의 회장을 맡을 정도로 독실한 종교인이자 매우 도덕적이고 보수적인 인물로 보았지만, 그 독선적 성향이 자칫 정부의 업무와 공직에까지 영향을 미치는 위험한 모습도 보인다고 생각했다. "결국 역사란 항상 선악이 모호한 회색지대일 수밖에 없는데, 스트로스는 그 자존심 때문에 자신이 도덕적으로 옳은 쪽에 서 있다고 생각해서 파국에 이른 거라고 생각합니다." 다우니는 말했다.

상원 인준 청문회가 시작되자 스트로스의 기분은 최고조에 달해 있었다. 오펜하이머를 처리하고도 아무런 후과가 없었을 뿐만 아니라 정부 고위직도 약속되어 있었으니까. "간단히 요약하자면 이 영화는 결코 잊지 못할 모욕을 다룬 작품이라고도 할 수 있겠습니다." 다우니의 말이다. "항상 열심히 일하면서 옳은 일을 하려고 노력했는데, 정작 자신에게 주어지는 몫은 각본에서 극적으로 표현되었던 것처럼 결국 모욕과 멸시뿐이었던 겁니다. 대강 제

생각에는 스트로스는 지금껏 오랜 시간 동안 문화 엘리트들의 부침을 겪어 온 매우 원칙적인 사람들을 대표한다고 생각합니다. 실상은 그저 자신의 기여를 인정받고 동등한 대우를 바랐을 뿐인데요."

반면 오펜하이머는 과시욕이 강하고 뻔뻔한 인물이었다. "그렇다고 딱히 탓하지는 않아요." 다우니의 말이다. "인류 구원처럼 중요한 일을 다룰 때는 이따금 극단적이어야 할 때도 있는 법입니다." 평생을 대중 앞에서 살아온 다우니는 오펜하이머를 가리켜 "왜소한 외모, 거대한 자아"라고 표현할 정도로 오히려 오펜하이머 쪽과 더 연관이 깊은 편이었다. 그런 다우니에게 있어 스트로스처럼 배후에서 묵묵히 노력하는 유형의 인물을 탐구하는 건 상당한 난관이었다. "솔직히 별로 공감할 수가 없었어요." 다우니는 스트로스를 가리켜 말했다. "하지만 세상이라는 무대 뒤편에서 노력하고 있는 사람들에게는 항상 감사한 마음을 갖고 있죠. 그리고 스트로스는 남들의 인정과 자신에게 합당한 존경을 바라는, 수동적이면서도 공격적인 욕구를 갖고 있었다는 걸 알 수 있습니다." 오피에 대한 앙심은 다소 사소했을지 몰라도, 스트로스는 오펜하이머가 공산주의에 동조하는 게 국가 안보에 해가 될 것이

옆 페이지 로버트 다우니 주니어와 스콧 그라임스(스트로스의 이름 없는 변호사 역)에게 감독 지시 중인 크리스토퍼 놀란. 이 신은 바탄 기념건축물의 상원 회의실 세트장 복도 아래쪽 대기실, 일명 '상원 사무실'에서 촬영되었다.

위 상원 사무실에서 촬영 중인 올던 에런라이크와 다우니.

라고 진심으로 믿었다. "스트로스에 대해 연구를 할수록 그 행동의 동기를 점점 이해할 수 있게 되었습니다. 확실하게요." 다우니는 말했다.

놀란이 스트로스에게 가장 크게 흥미를 느낀 부분은 바로 다우니의 동정 어린 배역 해석이었다. "어떻게 보면 스트로스는 관객들이 가장 공감할 만한 인물일 겁니다." 감독의 말이다. "스트로스의 입장에서는 오펜하이머가 자신을 냉대했다고 여기고 있습니다. 상대가 자신을 지적으로 동등한 입장이라 여기지 않았기 때문이죠. 천재 양자물리학자 클럽에 들어갈 수 있는 사람은 아니었으니까요. 그런데 그건 관객들도 마찬가지잖습니까."

스트로스의 상원 신은 바탄 기념건축물 여기저기에서 촬영되었다. 그런 배경 중에는 상원 위원회실, 스트로스가 상원 의원 보좌관(에런라이크 분)을 만나는 근처 사무실 그리고 두 방 사이의 복도 등이 있었다. 놀란은 청문회 신을 시간순으로 촬영했는데, 각각 스트로스가 오펜하이머의 FBI 파일이 유출된 경위와 H 폭탄에 관련해 오펜하이머와의 견해 차이에 관련된 질의를 주고받는 신이었다. 결국 이로 인해 스트로스의 지명은 철회된다. 다우니가 세트에 들어섰을 때 입은 복장은 의상 팀에서 영국산 고급 원단으로 제작한 1950년대 스타일의 세련된 정장이었다. "스트로스는 당시 미국에서 가장 부유한 사람 중 하나였죠. 꽤 말쑥한 데다 자신의 외모에 신경을 많이 썼어요." 의상 디자이너 엘런 미로즈닉이 말했다. 의상 담당 린다 푸트도 거들었다. "루이스 스트로스는 부자였고 정장도 모두 새로 맞춰야 했기 때문에 가장 많은 예산이 투입된 인물입니다."

미로즈닉은 스트로스의 정장을 디자인하면서 각 원단과 톤이 흑백 화면에서 어떻게 보일지도 고려해야 했다. 우선 스트로스의 의상을 디자인한 후 청문회에 참석한 상원의원과 참관인들의 복장은 덜 화려한 의상으로 골라서 스트로스가 항상 군중 속에서 돋보일 수 있도록 했다. "크리스는 스트로스가 청문회에서 노란색 바탕의 가로 점선 무늬 넥타이를 맨 사진을 특히나 좋아했습니다." 미로즈닉의 말이다. "그래서 저도 일정 첫날부터 그 넥타이를 찾아다녔고 결국 손에 넣을 수 있었죠." 한편 소품 담당 기욤 드루슈는 실제 스트로스의 안경을 제작했던 회사를 찾아, 영화 속 스트로스가 오랜 세월에 걸쳐 착용하게 될 세 가지 스타일의 안경을 여러 개 만들어달라고 주문했다. 또한 놀란은 안경 렌즈에 진짜 도수를 넣어야 한다고 고집했다. "정말로 안경 너머 눈이 좀 더 커 보이기를 바랐던 겁니다. 도수가 없는 안경 소품을 끼면 별로 보기가 좋지 않거든요." 드루슈는 말했다. 실제로 다우니는 일상생활에서 안경을 착용하기 때문에, 영화에서 사용된 렌즈는 다우니가

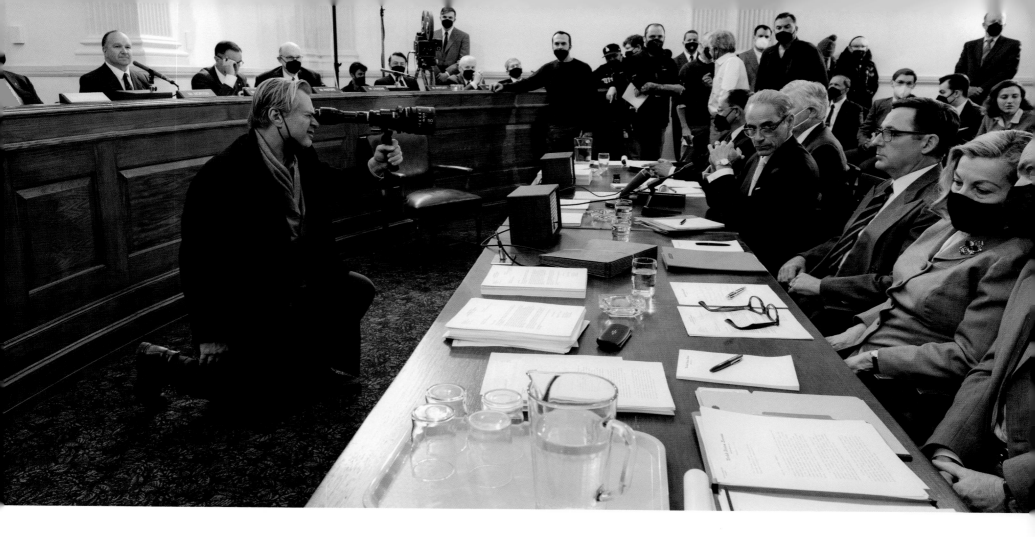

세트에서 앞을 선명하게 볼 수 있는 동시에 놀란 감독이 원하는 효과도 얻을 수 있도록 이중 초점 렌즈로 제작되었다. 드루슈의 팀은 스트로스가 착용했던 것과 똑같은 시계와 프리메이슨 반지를 찾아냈고, 마찬가지로 실제 역사 속 스트로스처럼 적들에 대한 정보를 기록할 수 있는 작은 메모장을 다우니에게 선물했다. "석 달 동안 사무실에 루이스 스트로스의 사진을 두고 면밀하게 관찰했습니다. 그 얼굴을 자세히 파악했죠." 드루슈의 말이다. "그리고 로버트를 스트로스와 꼭 닮도록 재현해 낸 사진도 한 장 있습니다. 작은 승리일 뿐이지만 여전히 보람차죠."

바탄 기념건축물에서 스트로스의 청문회 신 촬영을 준비하던 중 프로덕션 디자인 팀은 (프로덕션 디자이너 루스 더용의 표현을 빌리자면) 현장 곳곳의 '오점', 즉 2022년의 잔재이긴 하지만 쉽게 제거할 수 없는 전자 장치, 전기 콘센트 그리고 와이파이 장비 등을 보이지 않게 숨기는 데도 갖은 노력을 기울였다. 이런 오점은 건물 사방에 널려 있었기 때문에 디자인 팀에서는

일명 '수수께끼 상자'라는 걸 만들어 그 위에 덮기 시작했다. "온갖 알림판으로 가리는 데도 한계가 있었죠." 더용의 말이다. "그래서 나중에는 아트 부서에서 온갖 모양의 박스를 만들고 벽의 색상에 맞춰 칠하는 방법을 고안했습니다." 이 방법은 꽤 괜찮아 보였다. 놀란의 눈에 밟히기 시작하기 전까지는. "크리스가 방 안으로 걸어 들어와서는 '루스, 지금 여기서 이 하얀색 박스만 6개가 보이는데요'라는 거예요. '어떻게 그게 다 보이지?!' 싶었죠." 더용은 말했다. 결국 이 상자들은 놀란도 발견하지 못하도록 우편함, 환기구, 벽에 매립한 배관 등으로 바뀌면서 감독과 프로덕션 디자인 부서 사이의 숨바꼭질이 시작되었다. "크리스가 전등을 끄려고 손을 댄 스위치가 진짜가 아니라 우리가 만든 박스였던 일이 자주 벌어졌습니다." 수석 아트 디렉터 서맨사 잉글렌더가 말했다.

드루슈의 팀은 스트로스 청문회를 중요 사건처럼 보이게 하기 위해 소품 대여 회사 히스토리 포 하이어와 협력하여 스트로스 청문회 당시 쓰였던 초

옆 페이지 위 산타페 상원 의회 세트에서 로버트 다우니 주니어와 스콧 그라임스에게 감독 지시 중인 크리스토퍼 놀란.

옆 페이지 아래 상원 인준 청문회 신에 대해 제작진과 의논 중인 놀란 감독. (왼쪽 아래부터 시계 방향으로) 다우니, 올던 에런라이크, 호이터 판 호이테마.

위 뷰파인더로 다우니와 그라임스가 등장할 상원 장면을 구성 중인 놀란.

기형 비디오카메라 부품을 찾아 조립해서 실제로 촬영에 사용했다. 또 청문회에 사용된 것과 똑같은 스튜디오 조명을 구성하고, 스트로스가 앉을 189번 테이블도 시대적 배경에 맞는 마이크와 재떨이로 장식했다. 심지어 사용된 서류마저도 그래픽 디자이너 힐러리 에이먼트의 손을 거쳐 내용부터 인장까지 정확하게 재현했다. (같은 팀원인 로스 맥도널드도 오피의 FBI 파일 전체를 새로 만들어 냈다.) "청문회 테이블에서 자칫 놓칠 만한 부분에 날짜가 틀린 부분이 있으면 크리스가 바로 제게 알려주곤 했습니다." 드루슈의 말이다. "이런 작은 디테일이 배우에게 도움이 되고, 나중에 또 큰 차이를 만들 수 있기 때문에 정확하게 만드는 게 중요합니다." 배우들은 연구자 로런 샌도벌이 발견한 사진을 참고하여 방 안의 실제 인물들과 똑같은 위치에 앉았다.

5일간 진행된 에런라이크의 촬영은 다우니와의 일대일 대화 신을 중심으로 진행되었다. 첫 신 촬영 전날 밤, 두 배우는 함께 저녁 식사를 하면서 서로의 배역에 대해 의논했다. "다우니가 그렇게 개방적인 성격이었다는 게 놀라웠고, 또 그사이에 서로 친구가 될 수 있었다는 사실도 정말 대단했습니다." 에런라이크의 말이다. "또한 한 사람의 팬으로서 다우니 같은 배우가 평생 목 끝까지 단추를 꽉 채우고 살아온 노년의 보수주의자를 연기하는 모습이 매우 흥미로웠습니다." 심지어 하루는 스케줄이 비자 두 사람은 뉴멕시코 타오스로 함께 자동차 여행을 떠나, 데니스 호퍼가 1960년대 후반에 〈이지 라이더〉의 감독 겸 주연을 맡은 후 실제 거주하기도 했던 메이블 도지 루한 하우스를 보러 가기도 했다. 로버트 다우니 시니어가 뉴멕시코에서 영화를 촬영하던 1970년 당시 이곳은 영화계 문제아들의 무법지대가 됐었다. 심지어 로버트 다우니 주니어는 자기가 어렸을 때 이미 거기를 한번 가보지 않았나 싶었다.

다우니는 세트에 발을 들이자마자 놀란과 활기찬 '밀당'을 주고받으면서 지금껏 몇 주 동안 고스트 랜치와 로스앨러모스에서 강행군으로 진행된 촬영에 다시금 기운을 북돋아주었다. "두 사람은 정말 대조적이면서도 서로를 보완해주는 에너지를 가지고 있습니다." 에런라이크의 말이다. "다우니는 거의 예능인 같아서 엄청나게 활기차고, 재치 있고, 재미있고, 유쾌하며, 함께 있으면 마치 파티에 온 것 같은 에너지를 발산합니다. 온갖 목소리를 다 내면서 이리저리 뛰어다니고, 테이크 중간중간 제작진에게 농담을 던집니다. 반면 놀란도 재미있기는 하지만 아주 건조하며, 침착하게 재미를 이끌어 내는 마력이 있습니다. 확실히 세트장의 리더라고 할 만합니다. 두 사람의 관

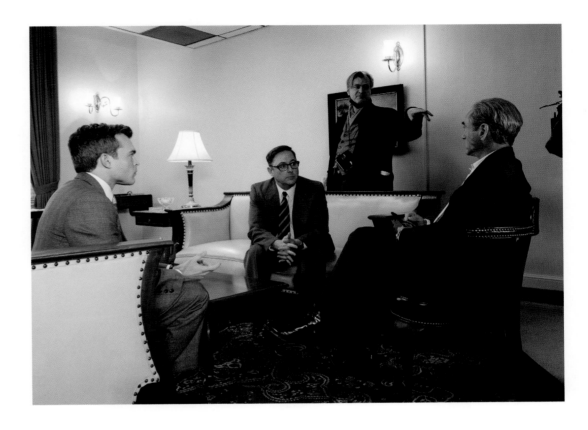

"이번에는 놀란이 지휘하는 전체 오케스트라의 일원에 불과했기 때문에 많은 자유를 느낄 수 있었습니다."

- 로버트 다우니 주니어

계가 점점 발전해나가는 모습을 보는 건 정말 재미있었습니다. 산타페에서의 일정이 끝날 때까지 참 많은 걸 함께하더라고요."

이런 친밀감은 촬영에 들어가기 전부터 자리 잡기 시작했다. 놀란 감독은 처음부터 다우니가 스트로스라는 인물에게 얼마나 깊은 애정을 갖고 있는지 알게 되면서 이 배역을 함께 구성해보자고 부탁했다. "크리스는 우리 둘 다 어느 한쪽의 시각으로만 이 친구를 바라보는 게 아니라서 좋았다고 생각한 것 같습니다." 다우니의 말이다. "본인 말로는 '좋습니다! 그럼 다우니가 스트로스의 편에 서주면서 서로 균형을 한번 맞춰보죠'라더군요." 다우니는 특히 스트로스의 명민하고 엄격한 모습에 더욱 매료되었다. 예컨대 스트로스는 제독 근무 시절 태평양 전쟁에 큰 변화를 가져온 중요한 혁신, 즉 폭격의 정확도를 높인 근접 신관 도입 등을 추진했지만 정작 스스로가 이 업적을 굳이 인정받으려 하지 않았기 때문에 대부분의 공로가 잊히고 말았다. "제 생각에 스트로스는 정치가 변질되는 방향과는 정반대의 모습을 보이려 노력했다고 생각합니다." 다우니의 말이다. "법의 원칙과 각자에게 주어진 권한에 따라 적절한 행동을 취하는 게 올바른 방향이라 믿었습니다. 아마 지금 우리에게 필요한 리더십의 대표적인 예로 꼽을 수 있는 사람이라고 생각합니다." 그러나 스트로스는 오펜하이머의 보안 인가 말소에 가장 큰 책임이 있는 사람이기도 했기 때문에 뭇 사람들의 머릿속에서 그 많은 업적의 기억이 사라지고 말았다. 하지만 다우니는 놀란과의 협업을 통해 스트로스의 명암을 모두 보여주면서 입체적이고 공감 가능한 인물을 구성하는 걸 목표로 삼았다.

놀란은 스트로스를 바라보는 다우니의 관점을 존중하여 막판에 몇 가지를 바꾸기도 했다. 산타페 일정의 마지막 날, 제작진은 상원 의원 보좌관이 스트로스와의 아침 식사 자리에서 인준에 필요한 표를 확보했다고 말하지만, 결국 장관직에서 낙마했다는 사실을 알게 되는 신을 촬영할 계획이었다. 이때 다우니는 놀란 감독에게 스트로스가 호화롭고 풍성한 점심 식사 자리에서 자신의 경력이 끝났다는 소식을 듣는다면 충격이 더 클 것이라고 생각했고, 놀란 감독도 이 아이디어를 마음에 들어 했다. 문제는 각본에 이런 변경 사항이 없었기 때문에 소품 팀에서는 으깬 감자와 완두콩을 곁들인 통닭구이는 물론, 이걸 먹는 데 필요한 식기나 잔도 준비하지 못했다. 게다가 드루슈가 변경 사항을 통보받은 시각은 오전 7시 1분이었다. "마음속으로 소리 없는 아우성을 지르면서 팀원들을 4개 매장으로 보내 다들 똑같은 품목을 사 오게 해서 4배수의 소품을 확보했죠." 드루슈는 말했다. 마침 산타페를 지나던 더용도 그날 유일하게 일찍 문을 열었던 매장인 월마트에 들러 가짜 도자기 식기를 구입했다. 그렇게 오전 7시 28분까지 점심 식사 자리가 준

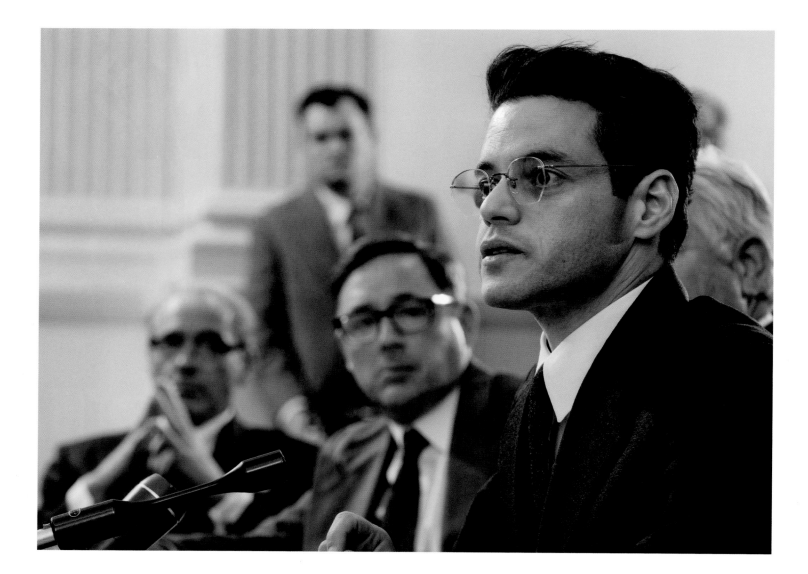

오른쪽 스트로스의 인준 청문회에서
증언 중인 데이비드 힐(라미 말렉).

옆 페이지 위 앨버커키의 호텔
연회장에서 신을 감독 중인
크리스토퍼 놀란. 러시아가 핵무기
실험에 성공했다는 사실을 알게 된
원자력 관련 관료들이 한데 모인
장면이다. (왼쪽부터) 데이비드
크럼홀츠, 킬리언 머피, 대니
데페라리, 매슈 모딘.

옆 페이지 아래 앨버커키 세트에서
이지도어 라비 역의 크럼홀츠에게
감독 지시 중인 놀란.

페이지 194~195 머피의 등장 신을
감독 중인 놀란. 이 장면에서 오피는
노르웨이로의 동위원소 수출을
옹호하면서 스트로스에게 무안을 주어
상대의 양심을 사고 만다. 머피 옆에
앉은 마이클 앤드루 베이커는 AEC의
변호사 볼페 역을 맡았다.

비되면서 다우니와 놀란은 막판 수정 사항대로 신을 촬영할 수 있었다.

다우니에 따르면 놀란 감독과 함께 작업하면서 〈채플린〉 시절로 돌아간 것 같았다고 한다. "반평생도 전의 일인데, 그때는 제가 주연이라 책임도 훨씬 더 컸습니다." 다우니의 말이다. "이번에는 놀란이 지휘하는 전체 오케스트라의 일원에 불과했기 때문에 많은 자유를 느낄 수 있었습니다." 다우니는 이번 스트로스 연기를 통해 참 오랫동안 경험하지 못했던 '단순함'과 연기에 대한 애정을 다시금 느낄 수 있었고, 또 놀란의 전혀 할리우드적이지 않은 방식 덕분에 신선한 느낌으로 연기에 접근할 수 있었다고 했다. "'아, 놀란은 굉장히 똑똑한 사람이고, 또 카메라 앞에서의 촬영에 투입할 역량을 보존하려고 이런 중앙 집중적 체제를 만든 거구나' 하고 깨달았습니다." 다우니의

말이다. "〈채플린〉 촬영 때 디키 애튼버러하고도 비슷한 경험을 했었습니다. 또 1994년 〈내추럴 본 킬러〉 촬영 때 올리버 스톤하고도 비슷한 경험을 했죠. 이건 좀 더 이질적이고 혼돈스러운 느낌이었지만요. 하지만 확실히 크리스와의 이번 여정은 정말 굉장했습니다."

산타페에서의 마지막 일정 전날, 놀란은 중요한 증언 신 2개를 촬영했다. 첫 번째 신에서는 노인이 되어 스트로스의 지지 연설을 하는 에드워드 텔러 역으로 베니 새프디가 출연했다. 텔러가 AEC 청문회에서 유일하게 오펜하이머에게 불리한 증언을 한 과학자였다는 걸 생각한다면, 이 순간은 옛 동료를 또다시 배신할 수도 있는 자리였다. 그다음 촬영된 두 번째 신은 스트로스가 오펜하이머에 대한 개인적 양심을 드러내는 장면으로, 결국 스트로

스의 경력을 망치게 되는 순간이다.

힐 역을 맡은 라미 말렉은 이번 영화 제작에 단 이틀만 참여했다. 하루는 산타페에서 힐의 결정적 증언을 촬영했고, 다른 하루는 5월에 로스앤젤레스에서 영화 초반의 작은 신 2개를 촬영할 예정이었다. 말렉은 LA에서 촬영된 두 신에서 아무 대사도 하지 않지만 실의에 빠진 오피와 대면하는 중요한 순간을 보여준다. "상원 인준 청문회에 입장한 힐이 로버트 다우니의 시선을 받으면서 특별한 증언을 준비하는 동안, 관객들은 영화 초반에 등장했던 힐을 알아보고 '저 사람이랑 오펜하이머랑 첫인상이 그리 좋진 않았던 것 같은데'라고 생각하면서 일종의 긴장감을 느끼게 될 겁니다." 놀란은 말했다.

이 신에서 말렉이 맡은 대사는 대부분 상원 기록에서 직접 발췌한 것이다. "힐은 딱히 오펜하이머의 편을 들어주려는 인물처럼 보이지 않습니다. 이 배역을 맡은 라미는 정말 굉장한 배우라서, 아직 세상의 시선을 받는 데 익숙하지 않지만 그래도 중요한 의견을 표명하려 나선 과학자를 실감 나고 온전하게 표현할 방법에 대해 정확히 알고 있었습니다. 그런 모습을 촬영할 수 있어서 정말 좋았습니다." 하지만 이 신은 영화에서 편집하기 가장 복잡한 순간 중 하나이기도 했다. "그 절대적 본질을 담아내려 노력했는데, 라미는 굉장한 밑바탕이 되어줄 자료를 제공했지요." 놀란의 말이다. "촬영 당시에는 정말 활력을 더해주는 굉장한 연기였지만 편집을 하기는 정말 까다로웠습니다."

다우니에게 잠시 휴식을 주기 전, 제작진은 종전 후 1949년 8월 소련이 핵무기 실험에 성공했다는 충격적인 소식을 접하고 원자력 관료들이 뉴욕의 한 호텔에서 긴급 회의를 여는 스트로스의 신을 찍었다. 이 촬영은 2022년 3월 23일부터 이틀 동안 앨버커키에서 진행되었다. "러시아는 항상 얕보던 상대였기 때문에 정부에 굉장한 충격을 주었습니다." 오테로는 말했다. 오펜하이머, 스트로스, 이지도어 라비, 버니바 부시, 어니스트 로런스, 엔리코 페르미 그리고 케네스 니컬스가 등장하는 이 신에서는 오피를 증오하는 적대자, 윌리엄 L. 보든(데이비드 다스트말치안 분)도 처음으로 등장한다. 이 시퀀스는 앨버커키의 에이미 비엘 고등학교 복도와 방에서 촬영되었는데, 이 학교는 오래된 우체국을 개조한 건물이라서 당대 뉴욕의 호텔을 그대로 옮겨 놓은 듯한 건축 양식을 갖추고 있었다. 물론 이제는 현대식 학교인만큼 박스로 덮어야 할 '오점'으로 가득했다. "크리스는 박스에 대해 한마디도 하지 않더라고요." 더용의 말이다. "업적이라도 달성한 것 같았어요. '해냈다!'는 느낌이 들었죠."

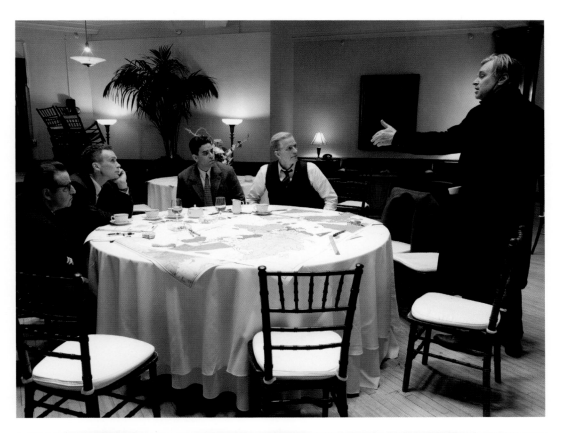

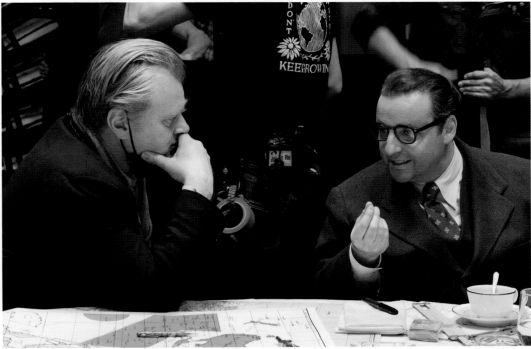

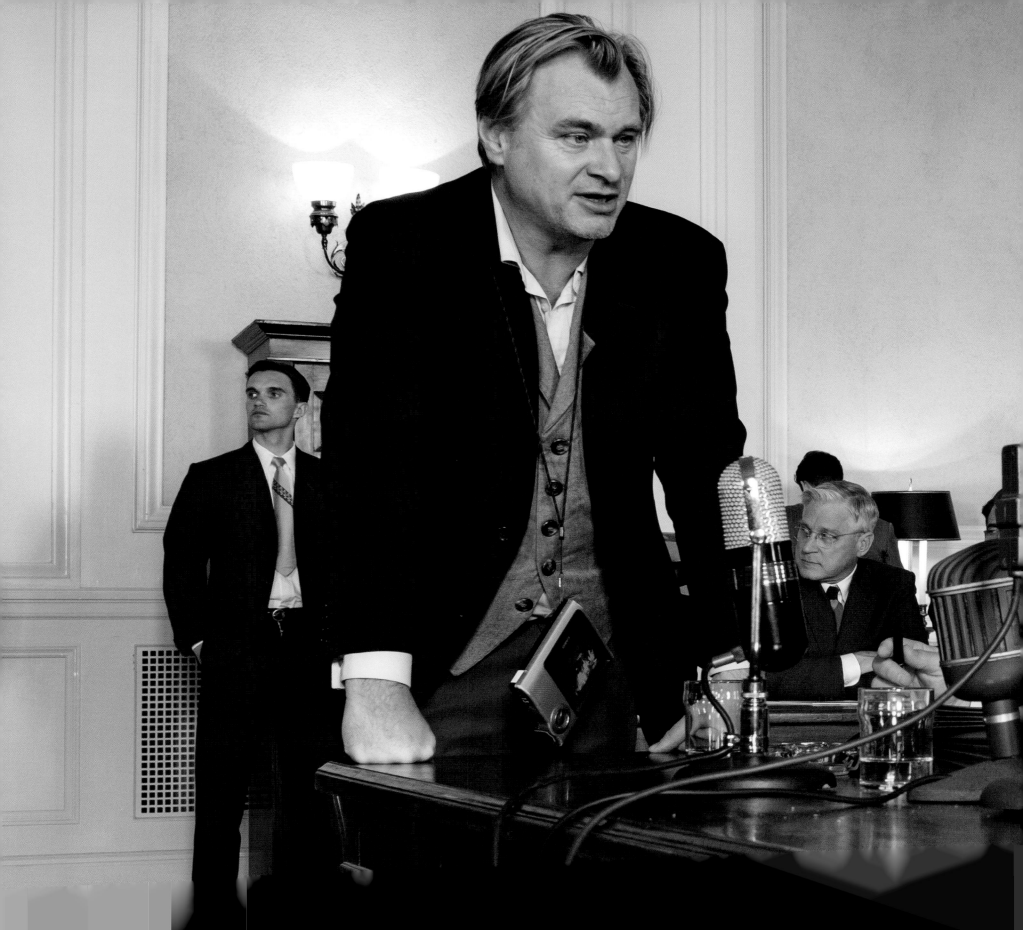

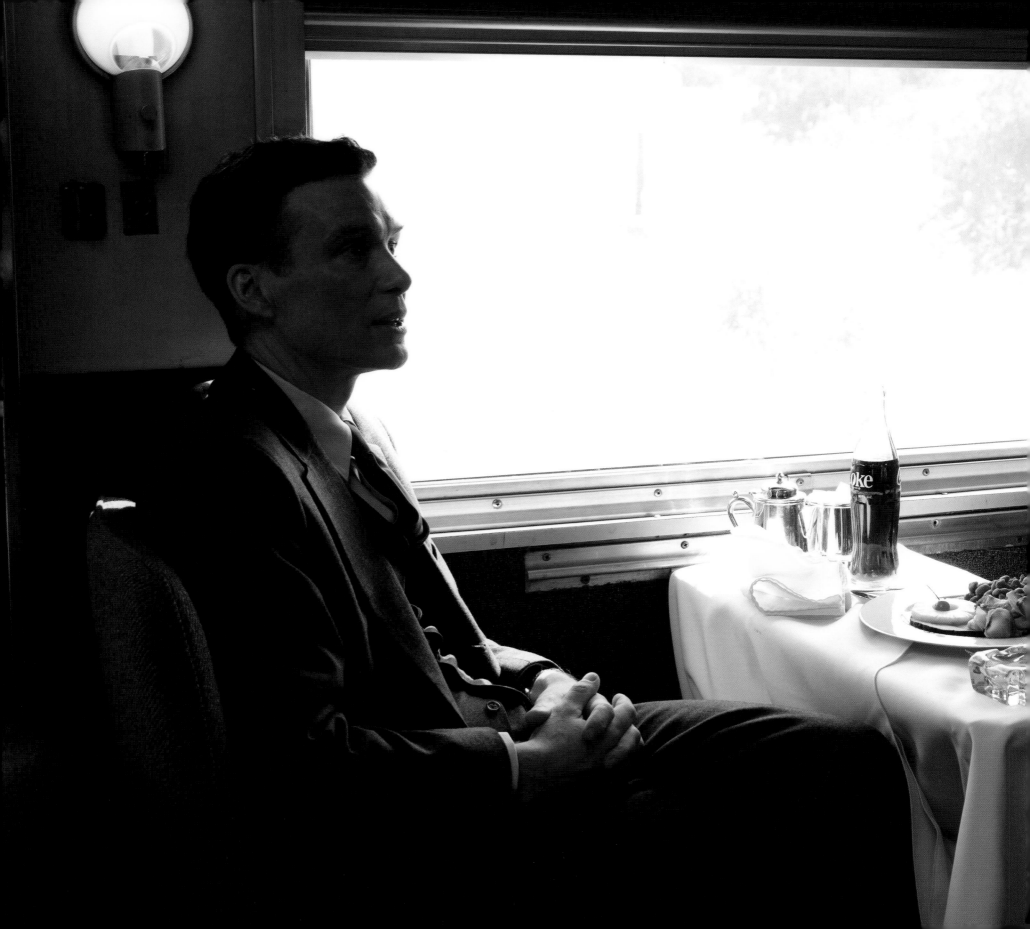

조지 R. R. 마틴의 기차

산타페에서의 마지막 날인 2022년 3월 25일에는 남쪽으로 약 29킬로미터 떨어진 뉴멕시코 라미의 기차 차고지에서 촬영이 시작되었다. 여기서 제작진은 그로브스 장군과 오펜하이머가 미국 곳곳을 기차로 여행하는 신을 찍었다. "서로 매우 다른 성격인 오펜하이머와 그로브스가 주어진 과업을 완수하기 위해 유대감을 형성하는 신입니다." 오테로는 말했다. 중간중간 멈춰서 과학자들을 영입하는 장면은 나중에 패서디나에서 본격적으로 촬영할 예정이었고, 라미 촬영에서는 주로 열차 내부에 초점을 맞췄다. 윌셔 에벨에서 촬영했던 유럽의 야간 열차 신과 달리, 놀란 감독은 실제 달리는 열차 안에서 창문 너머로 뉴멕시코의 낮 풍경이 보이는 장면을 촬영하고 싶어 했다.

프로듀서 토머스 헤이슬립은 라미와 산타페 사이를 운행하는 사유 선로를 촬영용으로 확보했는데, 마침 이 선로는 HBO 드라마 〈왕좌의 게임〉과 〈하우스 오브 드래곤〉의 원작 베스트셀러 판타지 소설의 작가, 조지 R. R. 마틴이 공동 설립한 회사인 스카이 레일웨이의 소유였다. 또 마틴은 스카이 레일웨이에서 자기 작품 팬들에게 친숙한 동물인 늑대와 용을 차체에 그린 열차로 이 지역을 둘러보는 투어를 운영하고 있었다. 헤이슬립은 그로브스와 오펜하이머의 신을 촬영하고자 마틴의 열차 하나와 객차 두 대를 빌렸다. 또 이 장면을 위해 산타페에서 빈티지 특실 객차(식당 칸, 라운지 칸과 침대 칸을 갖춘 차량)도 두 대 찾아냈다. 두 차량 모두 시대적 배경에 맞게 약간의 수정 작업이 필요했다. 또 제작진, 장비, 엑스트라들을 운송할 무개화차 한 대와 '드래곤 객차' 한 대도 추가했다. 놀란은 이동 장면을 담은 기차 내부 신 2개(산타페-보스턴, 프린스턴–산타페)를 특실 객차에서 촬영했고, 버클리에서 워싱턴 D.C.로 이동하는 장면은 마틴의 '드래곤 객차'에서 촬영했다. 또한 외부 촬영의 경우, 놀란 감독은 뒤쪽의 특실 객차 뒤쪽에서 정면의 기관차를 향해서만 카메라를 배치하여 열차 전체에서 시대적 배경에 맞는 부분에만 초점을 맞췄다. 물론 기관차의 드래곤 그림이 조금이라도 잡힌 부분은 전부 포스트 프로덕션에서 편집되었다.

기차 시퀀스는 유닛 프로덕션 매니저 네이선 켈리가 관리했다. 놀란은 라미에서 산타페까지 이동하는 40분 동안 운행 중인 기차에 직접 탑승하여 촬영을 진행할 계획이었다. 그런 다음에는 열차를 돌려 라미로 돌아가면서 이 과정을 해 질 때까지 반복할 예정이었다. 촬영 전, 놀란과 반 호이

"그날은 거의 데이먼과 킬리언 옆에 그냥 앉아 있을 뿐이었지만, 그래도 놀란과 함께 그 고색창연한 기차를 타게 되어 정말 멋졌습니다."

- 데인 더한

터마는 미리 선로를 따라 움직이면서 주변에서 가장 눈에 띄는 풍경을 골라 화면에 담아낼 목표로 삼았다. 놀란과 토머스의 두 아들, 올리버와 마그누스도 영화 속 기차 승객으로 등장한다. "보통 우리 애들을 영화에 캐스팅하게 되는 경우는 거의 방학 때 맞춰서 부모로서 점수도 따볼 겸 '얘, 너희 엑스트라 할래?'라고 제안하는 거랍니다." 토머스는 웃으면서 말했다. 놀란의 또 다른 아들 로리도 상원 인준 청문회에서 엑스트라로 출연했다.

기차 안에서 촬영한 신은 그로브스와 오펜하이머가 이 영화에서 가장 친밀하게 보내는 시간을 보여주지만, 데인 더한이 연기한 니컬스 대령도 등장한다. 그러다 오피가 러시아 스파이로 활동할 것을 제안받았다고 그로브스에게 고백하면서 두 사람의 가장 중요한 대화가 시작된다. 오피는 육군 측 수석 방첩 책임자 겸 버클리의 맨해튼 프로젝트 보안 책임자이자 강경한 반공주의자, 보리스 패시 대령(케이시 애플렉)에게 이 사건에 대해 보고했지만, 절친한 친구 호콘 슈발리에(제퍼슨 홀)의 신원을 보호하고자 친구의 이름만큼은 숨겼다는 사실을 그로브스에게 털어놓는다.

이번 촬영 관련자 대부분은 이 기차 신을 트리니티 실험장의 혹독한 사막으로 떠나기 전의 소소한 휴가처럼 생각했다. 이런 점은 더한도 마찬가지였다. "그날은 거의 데이먼과 킬리언 옆에 그냥 앉아 있을 뿐이었지만, 그래도 놀란과 함께 그 고색창연한 기차를 타게 되어 정말 멋졌습니다. 이

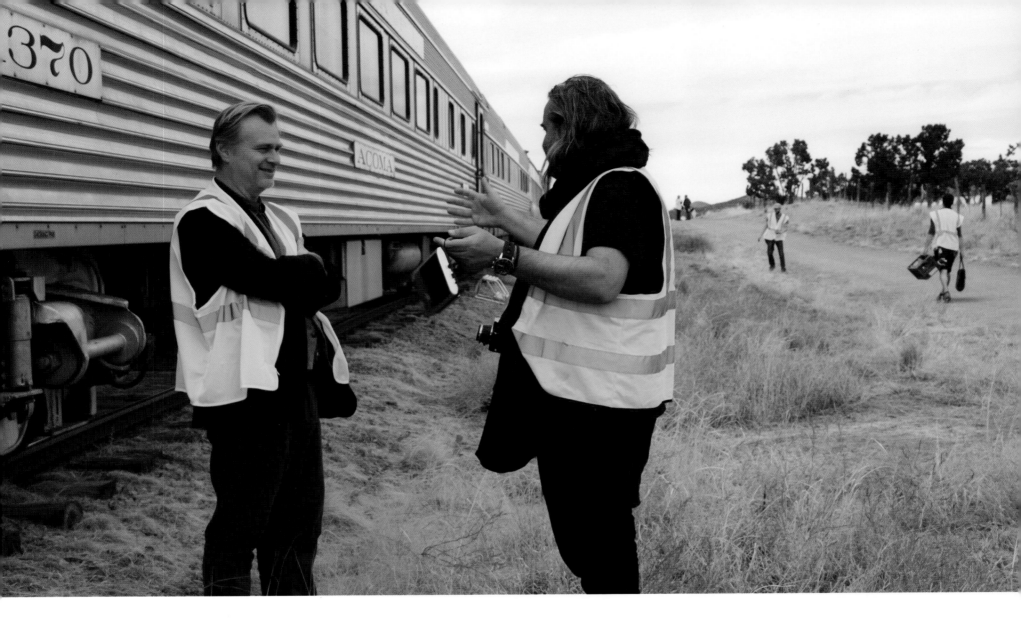

젠 서로 잘 아는 사이니까 딱히 긴장되지도 않았죠." 더한은 당시 데이먼과 한 달 넘게 신을 함께 찍으면서 이 스타 배우가 유쾌하고 재미있는 사람이라는 걸 알게 되었다. "맷과의 촬영은 정말 재미있습니다. 영화배우로서 오랫동안 활동하기도 했고, 또 지금까지 맡은 역할도 다들 그를 참 친근한 친구라고 생각하게 만들 만했으니까요." 더한은 웃으며 말했다. "게다가 본인도 그런 점을 잘 활용하기도 했습니다. 모두에게 기꺼이 말을 걸면서 자신의 삶과 경험을 대단히 개방적으로 공유해 보였죠."

또한 더한과 데이먼은 머피에게서 일종의 경외감을 느끼고 있었다. "최고의 영화 연기 중 하나가 될 겁니다." 데이먼의 말이다. "이렇게 영화의 모든 순간에 등장하는 주연 인물에 대해 심도 있게 파고들 수 있는 기회는 배우의 인생에서 쉽게 만나기 힘든 것입니다. 사람 대 사람으로 보는 것에 그치지 않고 이 인물에 완전히 몰입해 있지요. 그렇게 머피가 극도의 노력을 기울이는 동안 우리는 세트를 뒤로하고 그 실력이 얼마나 굉장한지 감탄만 할 뿐이죠." 머피 본인도 정신없이 바쁘게 일하느라 촬영에 대한 기억이 거의 없다지만, 기차를 타며 보냈던 하루만큼은 좋은 추억으로 남아 있다. "정말 즐거웠고 맷과 함께 멋진 신을 찍을 수 있었습니다." 머피의 말이다. "맷은 뭔가 정의할 수 없는 영화 스타 특유의 분위기를 풍기죠. 그런 건 배울 수도 없어요. 그저 타고나는 거지. 정말 굉장한 배우입니다."

옆 페이지 위 노란색 안전 조끼를 입은 크리스토퍼 놀란 감독이 뉴멕시코 라미-산타페 구간에서 촬영 중에 맷 데이먼, 데인 더한, 킬리언 머피의 연기를 감독 중이다.

옆 페이지 아래 기차 신에서 엑스트라로 등장한 놀란과 토머스 부부의 두 아들, 올리버와 마그누스.

위 임시 열차에 연결된 특실 객차 앞의 놀란과 호이터 판 호이테마.

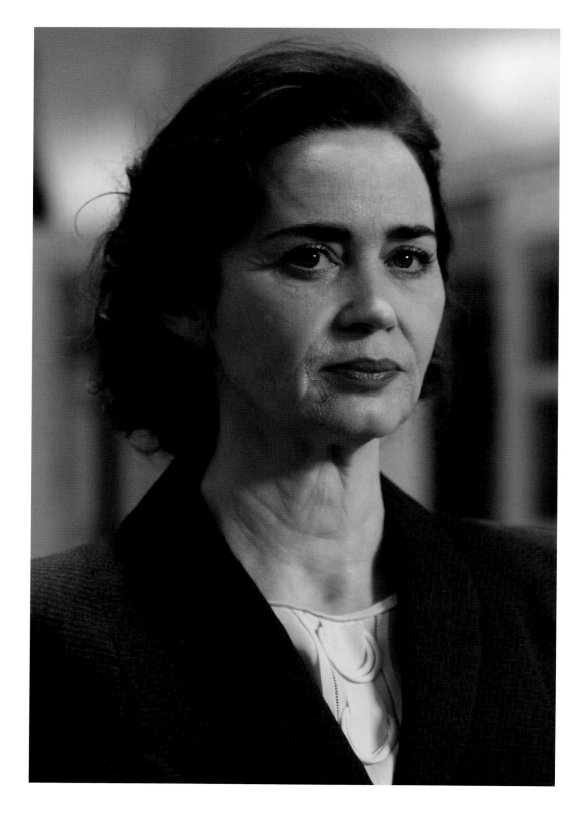

> "크리스 놀란을 위해 아이맥스로 이 장면을 만들고 있는 거잖아요. 그럼 있는 거 없는 거 밑천까지 다 동원해야죠."

– 루이사 아벨

40년에 걸친 노화와 의상 변화

산타페에서 촬영한 신은 출연진 중 상당수가 꽤 나이가 들어 보여야 하는 첫 촬영이었다. 메이크업 책임자 루이사 아벨은 전체 출연진의 분장을 총괄하면서, 40년의 세월 동안 안면의 체모가 보여주는 변화부터 그 외 미묘하지만 중요한 노화의 흔적을 디테일하게 보여주었다. 또 가끔은 1920년대 신에 등장하는 머피와 브래나처럼 배우들을 오히려 더 젊어 보이게 만들어야 할 때도 있었다. 이게 얼마나 중요한 작업인지 알고 있던 놀란은 이미 2021년 9월부터 진작에 아벨과 의논을 시작했다. "매우 긴 여정이 될 거란 사실은 서로가 잘 알고 있었습니다." 〈인셉션〉부터 이미 놀란의 모든 작품에서 분장을 맡아온 아벨의 말이다. "지금 미국을 상징하는 이야기를 만들고 있습니다. 거의 누구나 이 이야기를 알고 있습니다. 게다가 크리스토퍼 놀란을 위해 아이맥스로 이 장면을 만들고 있는 거잖아요. 그럼 있는 거 없는 거 밑천까지 다 동원해야죠." 이 영화에는 엄청난 양의 메이크업 준비 및 테스트가 필요했다. 아벨의 과제는 약 9미터 높이의 아이맥스 화면에서 한껏 확대된 크기로도 충분히 실감 나 보일 분장을 만드는 데 그치지 않았다. 춥고 비 오는 날씨부터 뜨겁고 먼지 가득한 사막의 바람까지, 이 분장이 사용될 다양한 환경과 상황도 고려해야 했던 것이다.

약간 나이 들어 보이는 모습의 연출에는 메이크업 아티스트가 배우의 피부 일부를 늘리고 풀 같은 라텍스 액체를 발라 고정하는 '스트레치 앤

옆 페이지 세월의 흐름과 알코올 중독을 겪은 키티 오펜하이머로 노화 분장을 한 에밀리 블런트.

왼쪽 메이크업 트레일러에서 노화 메이크업을 받으면서 메이크업 책임자 루이사 아벨(맨 오른쪽)과 대화를 나누는 킬리언 머피.

아래 메이크업 아티스트 제이미 켈만(왼쪽)과 제이미 헤스의 대대적인 메이크업을 거쳐 에드워드 텔러로 변신 중인 베니 새프디.

스티플' 기법을 사용했다. 그럼 피부가 이완되고 라텍스 액체가 마르면서 연기자의 얼굴에 자연스러운 주름이 강조되어 보인다. 비교적 더 나이 든 모습의 메이크업에는 엔터테인먼트 업계에서 널리 쓰이는 수성 아크릴 접착제, 프로세이드를 사용했다. 이 물질은 실리콘 몰드에 부어서 깊은 주름이나 상처처럼 작고 유연한 보철물을 만들 수 있으며, 이렇게 제작한 보철물은 한쪽 면이 끈적끈적해서 마치 임시 문신처럼 피부에 붙일 수 있다.

노화가 상당히 진행된 모습에는 제이슨 해머가 운영하는 캘리포니아 버뱅크의 특수 분장 효과 연구소, 해머 FX에서 제작한 실리콘 조각을 활용했다. 〈오펜하이머〉의 캐스팅 중 정교한 노화 분장이 필요한 배우들은 전부 해머 FX에 방문해 실물 크기의 얼굴과 손의 몰드를 제작했다. 해머 FX는 이 몰드와 아벨의 디자인을 바탕으로 각종 과장된 이마 주름이나 실리콘 목 조각 등을 만들었다.

각 분장은 다시 광범위한 연구 개선 과정을 거친 뒤 놀란이 아이맥스 카메라로 실제 촬영 테스트를 진행한 후에야 비로소 유니버설 시티워크의 대형 극장에 걸릴 수 있게 된다. 이 심사 과정에서 드러난 결함은 아벨의 팀에서 수정했다.

촬영이 진행되는 동안 아벨의 팀은 보통 7명의 아티스트를 유지했지만, 가장 바쁠 때는 인원을 20명까지 늘릴 정도로 끊임없이 업무를 소화했다. 이 중에 많은 배우들이 지금껏 노화 분장을 해본 적이 없었는데, 아벨은 그런 입장에서도 기꺼이 이 여정에 동참해준 것에 감사

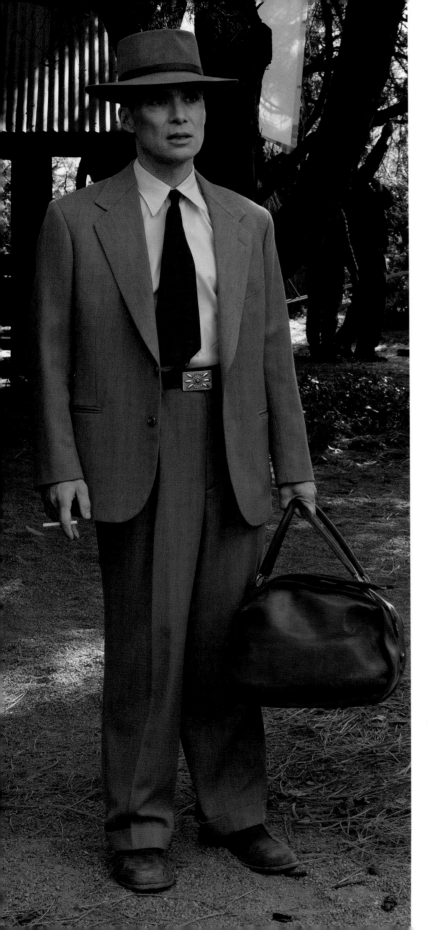

를 표현했다. "이런 역할은 정말 어려운 겁니다." 아벨의 말이다. "아침에 아주 일찍 일어나서 어떤 때는 2시간, 심지어 4시간 반 동안 앉아서 분장을 받아야 합니다. 킬리언은 거의 매일 이런 분장을 받으면서 일상적인 수면 부족을 견뎌야 했죠." 또한 머피는 스케줄 때문에 하루에 분장을 몇 번씩 받아야 할 때도 있었다.

헤어, 메이크업, 의상 팀은 보통 오전 7시 촬영을 위해 새벽 3시부터 촬영장에 도착하여 배우들이 준비를 마치고 아침 식사를 할 시간을 확보해주어야 했다. 또한 분장용 보철물은 제작 비용이 비싸고 공이 많이 들었기 때문에, 촬영이 끝날 무렵에는 각 배우가 착용했던 보철물을 떼어 다음 날 촬영을 위해 세심하게 보관해야 했다. 아벨의 하루는 놀란을 비롯한 나머지 팀장들과 함께 일과를 결산하는 것으로 끝이 났다. "일과 결산은 전체적인 개요를 살펴보면서 필요한 부분을 변경할 수 있는 매우 중요한 작업입니다." 아벨의 말이다. "아이맥스 화면에 트럭만 한 얼굴을 띄울 거라면 최선을 다해서 표현해야죠." 이지도어 라비를 연기한 배우, 데이비드 크럼홀츠는 관객들이 극장 화면으로 보게 될 화질을 눈앞에 재현하는 특수 '아이맥스 안경'이 아벨의 작업에 활용되었다고 한다. "우선 원래 쓰는 안경으로 제 얼굴을 한번 훑고, 그런 다음에는 아이맥스 안경을 꺼내 쓰고 또 얼굴을 훑더군요. '내가 얼굴 털 관리를 제대로 했던가?' 하는 생각이 절로 들었어요."

의상 부서에서는 40년이라는 세월에 걸쳐 변화하는 의상 스타일과 체형에 따라 각 인물에게 어떤 의상을 입힐지도 엄격하게 계획했다. 미로즈닉과 푸트는 출연진 79명 중에 25명이 넘는 배우가 각각 스무 번씩 의상을 갈아입었다고 추정한다. 미로즈닉은 캘리포니아, 뉴욕, 부다페스트에 퍼져 있는 재단사 인맥을 통해 주연 배우들의 의상을 완전히 새로 제작했다. 각 의상은 시대적 배경에 맞으면서도 새것처럼 보여야 했기 때문에, 의상 대여소에서 다 낡은 의상을 빌려서 주연들에게 입히는 것은 고려 대상도 아니었다. 또한 맷 데이먼이 연기한 그로브스 장군이 셔츠에 소스를 흘리는 바람에 니컬스에게 드라이클리닝을 부탁하는 장면처럼, 일상적인 마모와 옷이 손상되는 신을 위해서도 같은 의상을 여러 벌 제작해야 했다.

미로즈닉은 오펜하이머의 의상에도 상당히 공을 들였다. 놀란 감독은 웬만하면 1930년대부터 1960년대까지도 일관된 스타일을 유지하기를 원했지만. 오펜하이머는 값비싼 취향에 맞춰 고급 모직물로 재단한 헐렁한 실루엣의 정장을 주로 입었다. 정장 아래에는 항상 파란색 업무용 셔츠를 받쳐 입었다. 오펜하이머의 스타일에서 가장 눈에 띄는 변화는, 1930년대에는 화려한 스리피스 정장을 입다가 맨해튼 프로젝트 시절에는 투피스 정장으로 바뀐 것이다. 이 점은 오펜하이머가 비교적 사회인 물이 들었다는 걸 반영한다. 또한 놀란 감독은 오펜하이머의 포크파이 모자가 모든 신에서 돋보이도록 다른 인물들이 모자를 쓰지 않게 설정했다. "모자를 씌우지 말라는 지시가 내려왔을 때는 좀 충격이었습니다." 미로즈닉의 말이다. "시대극 영화치고는 대담한 시도이지만, 인상은 굉장히 강렬하겠죠." 놀란도 군인, 열차 기관사, 아인슈타인 등 몇 가지 중요한 예외를 두기는 했다. 하지만 대다수의 주연과 조연 배우들은 모자를 쓰지 않고 출연했다.

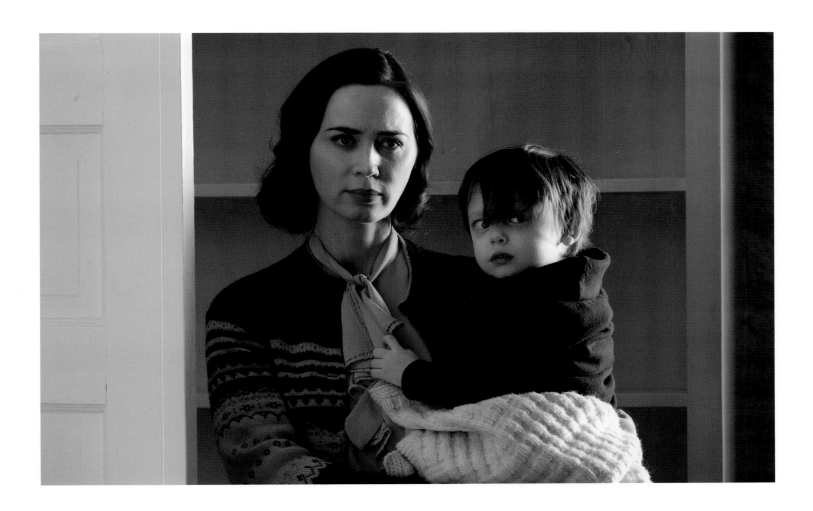

키티의 복장 변화에도 주요한 초점이 맞춰졌다. 미로즈닉은 젊은 키티의 의상으로 현대적이고 독립적인 성격을 표현했고, 알코올 중독과 우울증이 심해진 말년의 의상은 대충 걸친 옷처럼 보이길 바랐다. "인생에 신경 안 쓴다는 명확한 표시죠." 미로즈닉은 말했다. 반면 진 태트록의 의상은 섹시함을 전달해야 했기 때문에, 미로즈닉은 버건디, 적갈색, 암갈색의 관능적인 색상과 "살갗 위에서 멋대로 하늘거리는" 실크와 벨벳 등의 원단으로 제작했다.

오펜하이머 부부의 의상은 대부분 의상실에서 대여하거나 고전 스타일의 의류를 전문으로 취급하는 온라인 소매업체에서 구입했다. 과학자들은 20~30대의 젊은 남성들이었으니 당대의 유행을 잘 타면서도 개성 있게 보여야 했다. "그 많은 넥타이와 스웨터 때문에 정신 나가는 줄 알았습니다." 의상 담당 린다 푸트의 말이다. "이 정도면 구분 잘 되겠다 싶게 입혀놨는데, 정작 세트로 올라가기만 하면 죄다 초록색 입은 사람들

만 모여 있는 겁니다." 하필 〈오펜하이머〉 의상 팀이 작업을 시작하기 몇 달 전부터 HBO의 〈페리 메이슨〉을 비롯한 여러 시대극의 제작사들에서 1930~1940년대 의상을 대량으로 대여하기 시작하는 바람에 작업은 더욱 힘들어졌다. "추가 신을 촬영할지 말지를 알 수가 없으니 각 인물별 의상을 충분히 확보했던 적이 없습니다. 그럴 때는 다른 인물이나 엑스트라의 의상까지 빌려서 입혀야 했죠." 미로즈닉의 말이다. 이처럼 한 배우가 촬영을 마치면 의상 부서에서는 그 의상을 다른 배우에게 다시 입혔다. "우리가 갖고 있는 의상은 한 번씩 다 거쳐 간 듯합니다."

이런 난관에도 불구하고 배우들이 인물별 의상과 액세서리를 보며 신나하는 모습을 보면 보람이 절로 느껴졌다. 하지만 가장 좋았던 날은 로스앨러모스 역사학회 사람들이 세트장을 방문했을 때였다. "다들 입을 떡 벌리더니 '세상에, 정확히 이런 모습들이었습니다'라더군요. 그때 그 기분이란." 푸트가 말했다.

옆 페이지 배스텁 로우에서의 킬리언 머피. 의상 디자이너 엘런 미로즈닉은 로스앨러모스 시절의 오펜하이머에게는 더 캐주얼한 정장을 입혔다.

위 배스텁 로우 신에서 당대 스타일의 스웨터를 입고 키티 오펜하이머를 연기 중인 에밀리 블런트.

트리니티 실험장에서

2022년 3월 28일, 프로덕션은 벨렌의 엘 파이사노 랜치에 도착해 황량한 사막 평원 한복판에서 7일간의 촬영을 진행하며 영화에서 가장 중요한 순간 중 하나인 세계 최초의 원자 폭탄이 터지는 장면을 담아냈다. 제작진은 몇 주 동안 트리니티 세트 촬영을 준비하면서 악랄한 먼지 폭풍과 악전고투를 벌여야 했다. "눈앞에 있는 것도 전혀 안 보이고 얼굴 가죽은 다 뜯겨나가는 줄 알았습니다." 헤이슬립의 말이다. 풍속이 어찌나 빨랐는지, 건설 팀에서도 기껏 사막까지 몰고 간 기계식 리프트나 크레인을 사용할 수 없는 때가 많았다. 뿐만 아니라 바람에 휘날리는 모래는 방금 페인트칠이 된 것이라면 어디에든 들러붙었다. "도대체 일을 할 수가 없었습니다. 귀랑 코까지 다 막았는데도 온통 모래투성이가 되어버렸죠." 더용의 증언이다.

벨렌 세트의 중심에는 약 32미터 높이의 전망대 철탑을 재현했다. '가젯'은 폭탄이 투하되어 일본 도시 상공에서 폭발할 고도를 계산해 건설된 철탑의 꼭대기에 올려서 격발되었다. 놀란 감독은 특수 효과 감독 스콧 피셔의 폭발물 전문 지식을 바탕으로 원자 폭탄의 버섯구름을 실감 나게 연

아래 뉴멕시코 벨렌 외곽에 마련된 트리니티 실험장 세트의 오펜하이머(킬리언 머피)와 그로브스(맷 데이먼).

오른쪽 트리니티 실험장에서 최종 준비 과정을 관찰 중인 오펜하이머(머피)와 그로브스(데이먼).

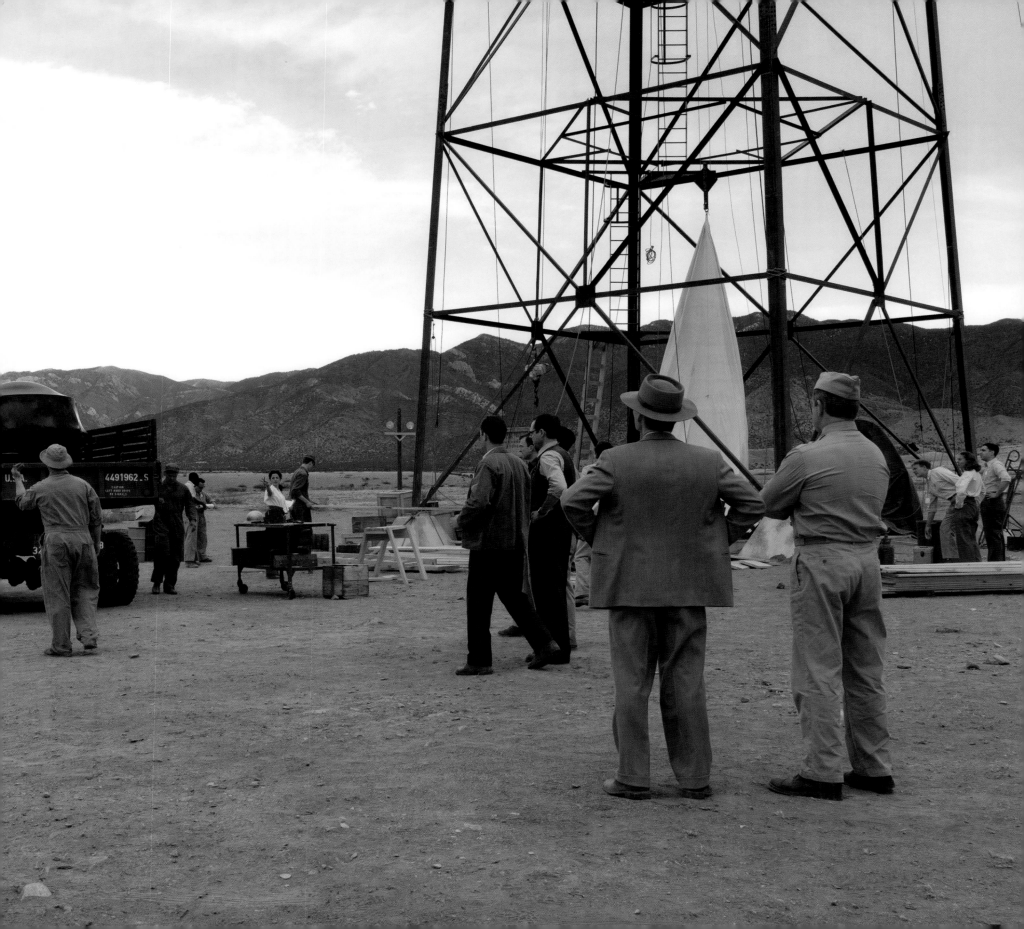

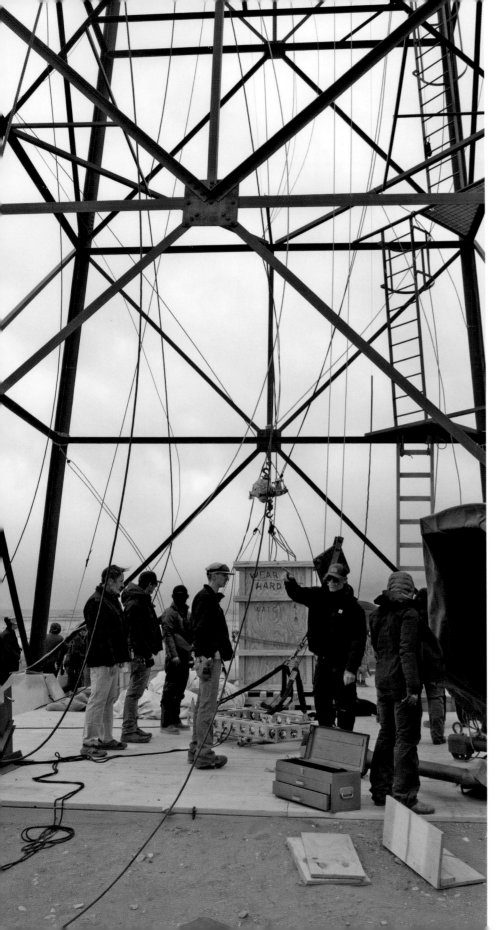

출할 계획을 세웠다. "알고 보니 진짜 원자 폭탄을 터뜨리면 안 되더라고요." 수석 조감독 닐로 오테로는 웃으며 말했다. "그럴 듯한 효과만 보여주되, 정말로 실행하면 절대 안 되는 일이었습니다."

영화 속 폭탄 실험은 세 그룹의 관찰자 시점으로 보게 된다. 즉 더용의 팀도 철탑에서 약 900미터~1.5킬로미터 떨어진 사막 평원에 관찰 지점 세트 3개를 준비해야 한다는 뜻이었다. 실제 역사에서 가장 가까운 관측 지점은 약 3킬로미터, 가장 먼 지점은 약 32킬로미터 떨어져 있었다.

가장 정교하게 완성된 관측 지점 세트는 오피와 그로브스가 폭발을 지켜볼 견고한 콘크리트 벙커의 외부와 내부였다. 샌도벌은 당시 과학자들이 격발 스위치를 눌렀던 극비 공간의 내부 촬영 사진을 단 세 장밖에 찾지 못했다. 그래도 드루슈는 벙커의 무전실을 포함한 공간을 정확하게 재현할 정도의 시각적 정보를 충분히 확보할 수 있었다. "이 벙커 작업은 이번 영화 제작에서 가장 자랑스러웠던 순간 중 하나로 손꼽힙니다." 소품 담당의 말이다. "정말 정확해 보이도록 만들었죠. 멋진 구식 라디오도 다 준비했고, 폭발 장면을 찍을 때 사용했던 고속 필름 카메라도 전부 찾아냈으며, 이런 장비들을 전부 손본 덕분에 멀쩡하게 작동까지 시킬 수 있었습니다."

나머지 두 관측 지점 세트는 실험 참여자들의 숙소로 쓰이던 육군 기지 캠프와 언덕 위 전망대였다. 전망대에서는 과학자와 군인들이 트럭 안에서, 바닥에 누워서, 또 잔디 의자에 앉아서

폭발을 지켜보았다. 놀란 감독은 이 세 가지 관측 지점에서 모두 촬영을 하기로 결정했는데, 이는 다양한 사람들로 구성된 각 집단이 이 폭발을 어떻게 경험했는지 보여주기 위해서였다. "우리가 진정 다루고자 하는 이야기는 바로 인간의 경험입니다." 오테로의 말이다. "중요한 건 폭발의 크기가 아니라 그 폭발이 각자에게 부여하는 의미였습니다."

트리니티 실험장 세트에서의 촬영 첫날은 제작진이 도착할 때까지도 아직 미완성이던 철탑에 초점을 맞추었다. 철탑의 완공은 오펜하이머와 그로브스가 현장에 처음 도착한 신을 찍으면서 카메라에 함께 담길 예정이었다. 실제 오펜하이머의 과학자들과 군인들은 기존의 무선 송신탑을 개조하면 됐지만, 더용의 팀은 약 32미터 높이의 철탑을 맨땅에 새로 올려야 했다. 프로덕션 디자인 팀은 프리 프로덕션 초기부터 이미 철탑의 원본 설계도를 확보해 즉시 엔지니어에게 보내서 철탑을 구성할 철근을 제작하기 시작했고, 이 철근은 현장에서 세울 수 있는 '키트'로 부분 조립된 상태가 되어 벨렌에 도착했다. 또한 건설 팀은 우선 얼어붙은 땅을 아주 깊게 파고 콘크리트를 부어서 기반을 세워야 했다.

철탑 건설 신의 촬영에서는 놀란과 판 호이테마가 지상 및 공중 영상을 찍는 동안, 건설 노동자 역을 맡은 스턴트 배우 6명이 하네스와 안전줄에 몸을 맡기고 철탑에 매달려 있었다. "건물이 많이 늘어선 대도시에서는 32미터 높이에 매달려도 주변에 다른 건물들이 있기 때문에 그리 위험해 보이지 않습니다." 스턴트 코디네이터 조지 코틀은 이번 스턴트에서 긴장했던 이유를 설명했다. "하지만 주변에 아무것도 없는 허허벌판에서 32미터 높이에 올라가면 아래가 까마득해 보입니다." 특히 시속 130킬로미터로 몰아치는 강풍은 스턴트 팀의 작업을 더 어렵게 만들었고, 지상의 인원들에게도 큰 혼란을 주었다. 심지어 오피와 그로브스가 드루슈의 소품 팀에서 특별 제작한 트리니티 탑 설계도를 살펴보는 신에서는 벨렌의 강풍 앞에 감히 종이 한 장 갖고서는 도무지 촬영을 진행할 수 없다는 사실이 드러났다. "실제로 설계도 한 장이 갑자기 불어온 강풍에 휘말려서 갈기갈기 찢어져버렸습니다." 드루슈의 말이다. "제게는 작은 토네이도가 몰아치는 것 같은 기분이었습니다." 결국 놀란 감독도 설계도를 지프차 후드 위에 올려두고 온갖 도구들로 고정해둔 채 신을 촬영했다.

옆 페이지 왼쪽 트리니티 철탑 촬영 세트의 조달 현황을 파악 중인 제작진.

옆 페이지 오른쪽 트리니티 세트에서 딜런 아널드, 맷 데이먼 그리고 킬리언 머피에게 감독 지시 중인 크리스토퍼 놀란(왼쪽에서 두 번째). 맨 왼쪽은 각본 담당 스티브 게르크.

위 테이크 중간에 농담을 나누는 데이먼과 머피 그리고 그걸 구경하는 아널드.

왼쪽 트리니티 탑을 용감하게 오르는 연기 중인 머피.

가젯, 도착하다

일정 첫날 오전에 벨렌에서 철탑 건설 장면을 촬영한 놀란은 이제 중요한 두 신, 바로 폭탄의 최종 조립 장면과 철탑 꼭대기에 폭탄을 올리는 장면으로 넘어갔다. 피셔의 특수 효과 팀에서는 가젯이나 사이클로트론과 같은 대형 소품 제작을 총괄하는 '소품 제작소'를 운영하면서 세트 데코레이션을 맡은 미술 팀과 주로 배우가 사용하는 일상적 소품을 제작하는 드루슈의 소품 팀으로부터 도움을 받았다. 실제 가젯에 대한 정보는 어렵지 않게 찾을 수 있었으며, 담당 팀은 여러 사료를 참고해 각종 디자인과 사진을 면밀하게 따랐다. 콘셉트 아티스트 저스틴 밀러는 이 조사를 바탕으로 초기 디자인을 제작한 후 가젯과 그 분해된 부품의 디지털 3D 모델을 만들었다. 그런 다음 피셔의 소품 제작소에서 이 모델을 기계 제작 기술자에게 인계하여 다양한 부품들을 실제 크기로 제작하도록 의뢰했다.

가젯 소품은 사이클로트론 소품처럼 모듈형으로 제작되어서 놀란 감독은 그 조립 과정을 보여줄 수 있었다. 스테인리스 외피를 씌우지 않은 초기 제작 단계의 가젯은 꼭 거대한 축구공처럼 보인다. 완성된 가젯은 스티로폼, 유리섬유, 고무, 알루미늄 등 가벼운 소재로 제작된 직경 1.5~1.8미터의

오른쪽 위 폭발성 쐐기로 구성된 가젯의 내부 구조, 일명 '렌즈'의 소품을 조립 중인 과학자 릴리 호닉(올리비아 설비), 클라우스 푹스(크리스토퍼 데넘) 그리고 조지 키스티아코프스키(트론 파우사).

왼쪽 아래 가젯 소품의 3D 콘셉트 렌더링.

오른쪽 아래 폭탄 소품과 함께 사용될 내파 장치의 스케치.

옆 페이지 스콧 피셔의 팀이 제작한 가젯의 최종 소품.

거대한 구체로, 외피도 폭파 플러그와 전선 등 각종 디테일로 장식했다. 실제 역사 속 가젯의 무게는 1톤에 달했지만, 제작진은 이 소품을 32미터 높이로 올려야 했기 때문에 225킬로그램을 넘어서는 안 됐다. "가젯을 제대로 제작하는 건 정말 큰 도전이었습니다." 드루슈의 말이다. "요즘 관객들의 눈높이는 굉장히 높아서요. 다들 인터넷으로 실물을 확인할 수 있기 때문에 질감, 리벳의 종류, 용접 유형까지도 전부 확실하게 만들어야 했습니다."

놀란 감독에게는 가젯이 얼마나 실감 나 보이는지가 중요했다. 피셔의 소품 제작소에서는 폭탄 조립 신에서 배우들이 폭탄을 옮길 때 그 묵직한 무게감을 보여줄 수 있도록 각 부품을 스티로폼이 아닌 나무와 금속으로 제작했다. 이 묵직한 소품은 폭탄의 '렌즈(플루토늄 코어에 퍼즐 조각처럼 맞춰진 오각형과 육각형 폭약)'가 계속 말썽을 일으키자, 폭파 전문가 조지 키스티아코프스키(트론 파우사)가 사막으로 직접 가져가 폭파를 시도하는 시퀀스에서 중요하게 등장

한다. 또한 소품 제작소에서 공들여 재현한 '축구공(원통형 플루토늄 코어)'도 중요 신에서 폭탄 상단에 올린 후, 최종 조립에서 봉인되는 극적인 장면을 보여준다. 심지어 제작진은 트리니티에서 폭탄을 들어 올리는 데 사용했던 바로 그 크레인을 찾아내 사진 자료와 일치하는 색으로 칠하기까지 했다.

"가젯이 하나로 완성되는 과정이 정말 만족스러웠습니다." 피셔의 말이다. "물론 가장 중요한 목표는 특수 효과를 제대로 만드는 것이겠지만, 폭탄에 플루토늄 코어를 올리고 봉인하는 마지막 순간의 스토리텔링도 제대로 구현하기 위해 노력했습니다. 이 모든 게 실감 나게 보이도록 구현하려고 굉장히 많은 노력을 기울였기에, 마침내 철탑 꼭대기까지 올리게 되니 기분이 정말 좋았습니다."

벨렌에서의 일정 1일 차에 마지막으로 촬영한 신은 오펜하이머가 실험 전날 자신의 창조물

을 점검하기 위해 탑에 올라가는 장면이었다. 하필 이날 격렬한 뇌우가 몰아치는 바람에 프로젝트 소속 기상학자도 실험을 연기해야 할 수 있다고 경고했다. "아니나 다를까, 킬리언이 사다리 두 단 정도를 올라가자마자 돌풍이 불어오기 시작했습니다." 코틀의 말이다. "그래서 곧장 하네스를 착용시켰고, 유능한 등반 팀도 대기하고 있었기 때문에 일단 안전은 확실하다고 생각했습니다. 킬리언도 마찬가지였고요. 그래서 강풍이 몰아치는 가운데 오펜하이머가 사다리를 올라가는 매우 멋진 샷을 찍을 수 있었습니다."

머피가 기꺼이 탑에 오르는 모습은 촬영장에 있던 모든 이들에게 깊은 인상을 남겼다. "불평 한마디 없이 정말로 올라가더군요." 수석 아트 디렉터 서맨사 잉글렌더는 말했다. "고소공포증 같은 건 없어서요. 그보다는 날씨도 굉장히 춥고 하네스가 자꾸 엉켜서 문제였습니다. 연기라는 게 원래 그렇습니다. 캐릭터와 집중력을 최대한 유지하려 노력하는 동안에는 그 밖의 요소가 별것 아닌 것처럼 보입니다. 그리고 '액션'이 떨어지면 그 불편함마저도 사라져버리고, '컷'이 떨어진 후에야 다시 한기가 느껴지고 그럽니다." 머피의 말이다.

머피가 철탑 절반까지 올라가는 장면은 실제로 촬영되었지만, 오피가 전망대 위에 서서 가젯을 검사하는 시퀀스 마지막 부분은 프로덕션 디자인 팀이 제작한 특수 버전의 철탑을 배경으로 촬영했다. 일명 '꼬맹이 탑'이라 불린 이 탑은 약 2미터 높이의 철제 구조물로, 큰 철탑과 똑같이 생긴 전망대를 얹고 트럭의 짐칸에 올렸다. 전체 높이도 겨우 4.5미터 정도밖에 되지 않지만, 이 트럭을 가파른 비탈에 주차해 놓고 비뚤게 선 탑을 아래쪽에서 찍으면 마치 32미터는 되는 듯한 착시 효과를 일으켰다.

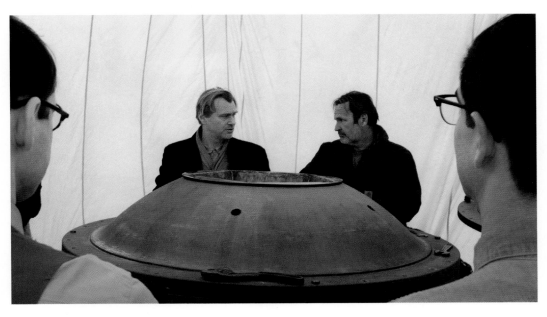

옆 페이지 트리니티 세트에서의 가젯 소품. 실제 폭탄처럼 기폭선이 들어갈 구멍 위에 테이프를 붙였다.

위 가젯 소품을 들고 있는 크리스토퍼 놀란과 스콧 피셔. 위에 뚫린 구멍은 과학자들이 플루토늄 코어를 넣고 또 하나의 폭약 렌즈로 봉인한 후, 기폭선을 붙일 부분이다.

오른쪽 트리니티 현장에서 폭파 장치를 준비 중인 조지 키스티아코프스키(트론 파우사).

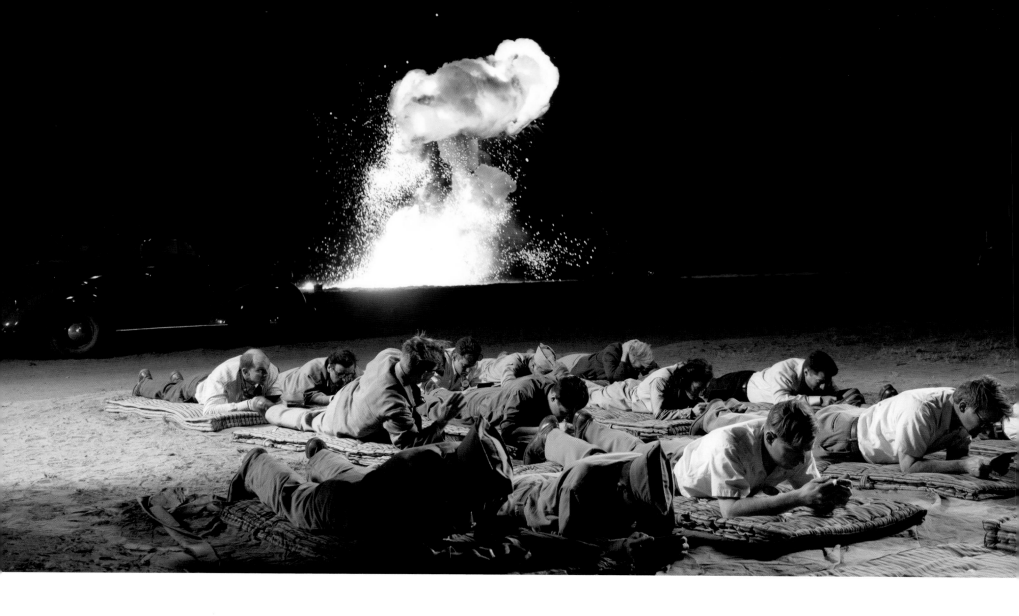

위 스콧 피셔의 특수 효과 팀이
트리니티 폭발을 모방한 폭파 장면을
연출하는 동안, 충분한 안전거리를
두고 깐 매트리스에 엎드려 있는
배우와 엑스트라들.

세상이 바뀌기 전날 밤

벨렌 일정 2일 차, 놀란은 그로브스, 오피, 프랭크 그리고 다른 과학자들이
원자 폭탄 폭발에 해를 입지 않고 얼마나 가까이 갈 수 있는지 확인하려고
TNT 폭발 실험을 하는 신을 촬영하기 시작했다. "그 당시에는 정말로 TNT
200톤을 터뜨려서 계산을 하는 정신 나간 짓거리를 벌였습니다. 하지만 크
리스는 그런 행각이 정말로 벌어지기는 했다, 정도만 보여주고 끝내려 했습
니다." 피셔는 말했다. 이 신의 등장인물들은 TNT를 폭파하면서 나무 장벽
뒤에 엄폐해 있다가 폭발의 파편을 맞는다. 특수 효과 감독은 이 신을 연출
하고자 거대한 기체 폭탄을 터뜨리고 공기 박격포를 사용해 배우들에게 파

편을 날려 보냈다. "실제 폭발물을 사용할 때는 말이죠. 굉장한 충격이 몸으
로 전해지는데, 배우들이나 크리스나 항상 이때의 경험을 화제로 꺼내곤 합
니다." 피셔는 말했다.

해 질 무렵이 되자 놀란은 육군 기지 캠프 세트 안팎에서 촬영을 시작했
다. 이번에 찍을 신은 중요한 실험 전날 밤, 갑자기 뇌우가 몰아치면서 과학
자들의 계획이 무산될 위기에 처하는 장면이었다. 더용의 팀은 실제 2차 세
계대전 군용 텐트를 찾아서 세트장에 쳐놨는데, 워낙 강풍이 몰아치는 바람
에 매일 밤 철거해서 회수해야 했다. 그러다 한 번은 날씨가 괜찮다는 예보
만 믿고 세트를 그대로 두었다가 갑작스럽게 폭풍우가 몰아치는 바람에 하

룻밤 사이 텐트들이 갈기갈기 찢어진 적도 있었다. 그 여파로 인해 놀란은 촬영 계획을 바꾸어 다른 신부터 찍어야 했고, 더용은 2차 세계대전 텐트의 모조품을 6,500달러어치를 새로 주문해 벨렌으로 신속히 공수해 왔다. "차라리 다행이다 싶었습니다. 처음에 썼던 텐트에서는 젖은 곰팡이 냄새가 심했거든요." 더용은 말했다.

새 텐트가 도착하자 놀란도 다시 육군 베이스 캠프 신을 촬영할 수 있었다. 뇌우가 몰아치는 가운데 엔리코 페르미(대니 데페라리)는 폭발이 얼마나 클지 내기를 걸면서 애써 긴장을 풀어보려 했고, 오피와 그로브스는 시험을 연기해야 할지도 모른다는 생각에 초조해한다. 피셔의 팀은 2년 동안 노력을 기울인 맨해튼 프로젝트의 결실을 한순간에 망칠지도 모를 폭우를 연출하고자 레인 타워를 가져와서 텐트에 물세례를 퍼부었다. "각본에는 '비'라고만 나와 있지 크리스가 정말 어느 정도의 강수량을 생각했는지는 알 수 없었으니까요." 잉글렌더는 웃으며 말했다. "제가 연출했던 대부분의 작품에서는 레인 타워를 잠깐 켰다가 물을 끊는데, 그 피해는 매우 미미합니다. 하지만 트리니티에서는 족히 11만 리터가 넘는 엄청난 물을 퍼부었습니다. 조경 담당이었던 페드로(바르킨)는 물길을 파 놓고 계속 밀려오는 물을 세트장 밖으로 퍼날라야 했습니다." 토머스도 말했다. "완전 엉망이었습니다. 바닥은 진흙탕이 되었고 사람들은 죄다 쫄딱 젖어버렸어요. 하지만 효과는 확실했습니다."

1,000개 태양의 재현

트리니티 촬영의 핵심은 이 영화에서 가장 큰 특수 효과, 최초의 원자 폭탄의 엄청난 폭발로 인해 피어날 버섯구름이었다. "크리스는 지금껏 보았던 거대한 CG 폭발이나 핵폭발 따위를 답습하고 싶지 않다고 단호하게 말했습니다." 피셔는 말했다. 그래서 실제 폭발을 만들어야 했던 특수 효과 감독은 우선 휘발유, TNT, 알루미늄 가루를 조합해 가장 무시무시한 폭발의 연출 작업을 시작했다. "기본적으로는 폭발의 색상과 섬광을 최대한 재현해보려 노력했습니다." 피셔의 말이다. "처음에는 알루미늄 가루로 매우 밝은 섬광을 보여주고, 연료를 써서 화염과 버섯구름을 만드는 겁니다. 그다음에 TNT를 터뜨려 연료를 흩뿌려서 최대한 크게 키우는 거죠."

그렇다고 프로덕션 디자인 부서에서 제작한 거대한 트리니티 철탑 소품을 터뜨리지는 않았고, 대신 특별 제작한 약 12미터 높이의 탑 꼭대기에서 기체 폭탄을 터뜨렸다. 놀란은 세 집단으로 나뉜 과학자와 군인들이 이 폭발에 반응하는 모습을 시점별로 촬영했고, 피셔 역시 폭발 지점과 관측 지

점 간 거리의 비율을 계산해 탑을 배치해서 시점의 거리를 조정했다. "원근의 착시를 일으키는 미니어처도 깔아두었기 때문에 카메라 가까이 있을수록 더 크게 느껴졌을 겁니다." 피셔의 말이다. "또 밤이라서 탑은 보이지도 않고 폭발만 보였겠죠." 피셔의 탑은 약 7.5미터 높이의 재활용 가능한 강철 기둥으로 구성되어 있었고, 상단의 3분의 1을 차지하는 목재는 폭탄이 터질 때마다 전부 불타버렸다. 피셔는 탑 꼭대기에 거대한 불덩어리를 만들어 낼 폭발물을 설치한 다음, 탑 바닥에는 의도한 방향으로 화염을 내뿜어 버섯구름의 줄기를 만들고 불덩어리를 더 추가할 박격포를 설치했다. 코틀도 안전상의 이유로 현장에 함께했다. "위험한 상황을 봐줄 때는 눈이 많을수록 좋죠." 스턴트 코디네이터, 코틀은 말했다.

2022년 3월 30일, 제작진은 야간 실험의 첫 촬영을 시작했다. 피셔는 총 일곱 번의 폭발을 계획했는데, 그중 다섯 번은 벨렌의 현장 세트에서 4일에 걸쳐 진행할 예정이었다. 피셔의 소형 탑은 매번 폭발이 끝날 때마다 각 관측 지점으로부터 600미터~1.6킬로미터가량 떨어진 곳에 새로 설치될 것이었다. 촬영이 다 끝난 뒤에도 피셔는 캘리포니아 로스앤젤레스 북쪽의 아구아 둘체에 위치한 특수 효과 구역, 미스터리 메사 랜치에서 폭발을 두 번 더 일으켜야 했다. 이 두 폭발은 앤드루 잭슨이 폭발 장면만 밀착 촬영하려는 용도였다. 첫날 밤, 제작진은 오펜하이머가 새벽 5시 30분에 폭발을 지켜보

위 (왼쪽부터 오른쪽으로) 프랭크 오펜하이머(딜런 아널드), 오피(킬리언 머피), 그로브스(맷 데이먼), 릴리 호닉(올리비아 설비), 클라우스 푹스(크리스토퍼 데넘) 그리고 조지 키스티아코프스키(트론 파우사)가 나무 방책 위에 서서 폭파 테스트를 관찰하는 모습.

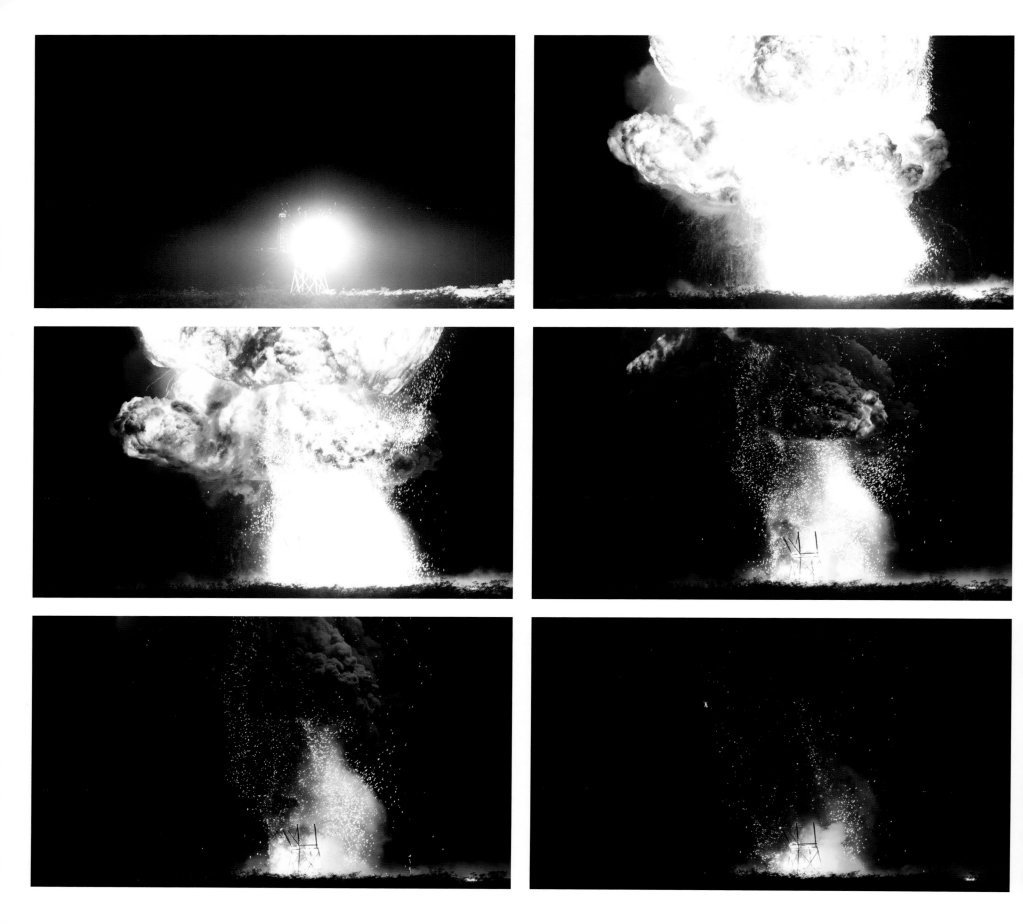

던 벙커의 모형에서 촬영을 개시했다. 옆에는 동생 프랭크(딜런 아널드)와 키스티아코프스키(파우사), 케네스 베인브리지(조시 펙)가 같이 대기하다가 실험에 문제가 생기면 바로 중단시킬 준비가 되어 있었다. 핵폭발을 목격한 과학자들의 역사적 기록에 따르면, 처음에는 밤이 낮으로 바뀔 정도로 밝은 섬광의 폭발이 있었다고 한다. 놀란은 이 신의 섬광을 연출하고자 눈부신 조명을 준비했는데, 펙은 워낙 흥분해 있다가 섬광이 번쩍일 거란 사실을 잊어버렸다. "그래서 진짜로 놀라버렸습니다. 정신을 수습한 다음에는 서로의 얼굴을 바라보면서 '세상에, 진짜 성공했구나. 우리가 해냈어' 같은 반응을 보여주었죠." 펙은 말했다. 또한 역사 기록에 따르면 폭발 후 충격파가 발생하면서 그을음과 잔해를 실은 바람이 불었다는 이야기도 있었다. 피셔는 촬영장에서 공기 블래스터로 이 효과까지 재현했지만, 놀란 감독이 이 점을 미리 고지하지 않았기 때문에 정말로 놀라버린 배우들도 있었다. "정말 굉장했습니다. 평생 기억에 남을 만한 날이었죠." 펙의 말이다. "한껏 짜릿해진 기분으로 퇴근했어요."

일곱 번의 폭발

다음 날 밤, 놀란은 과학자들이 폭발 실험 성공을 축하하는 신을 촬영했다. 여기에는 리처드 파인먼이 트럭 짐칸 위에서 봉고를 연주하는 신도 포함되어 있었다. 놀란의 각본에는 동이 터오는 가운데 사람들이 이 괴상한 리듬에 맞춰 춤을 춘다고 묘사되어 있지만, 사실 신 촬영 자체는 해 질 녘에 진행되었다. 이 시퀀스를 촬영하던 마이클 안가라노는 자신이 맡은 캐릭터 로버트 서버의 자서전 속 한 구절을 생각했다. "'축하하던 기억도 나지 않는다. 환호하던 기억도 나지 않는다. 술을 마시던 기억도 나지 않는다. 그저 작동했구나, 하고 생각한 기억만 난다. 그렇게 퇴근했다. 굉장히 피곤했다. 그냥 그대로 잠이 들었다.' 글이 쓰인 방식에 참 많은 의미가 담겨 있다고 생각합니다. 정말 냉정하고 감정이라곤 실리지 않았죠. 일단 목표를 달성했다는 점에는 굉장한 안도감이 느껴졌을 겁니다. 승리를 거머쥐었으니까요. 하지만 그다음에 일어난 일들과 폭탄의 사용 방식 등의 문제는 서버 자신과 아무 상관이 없다고 생각했던 모양입니다."

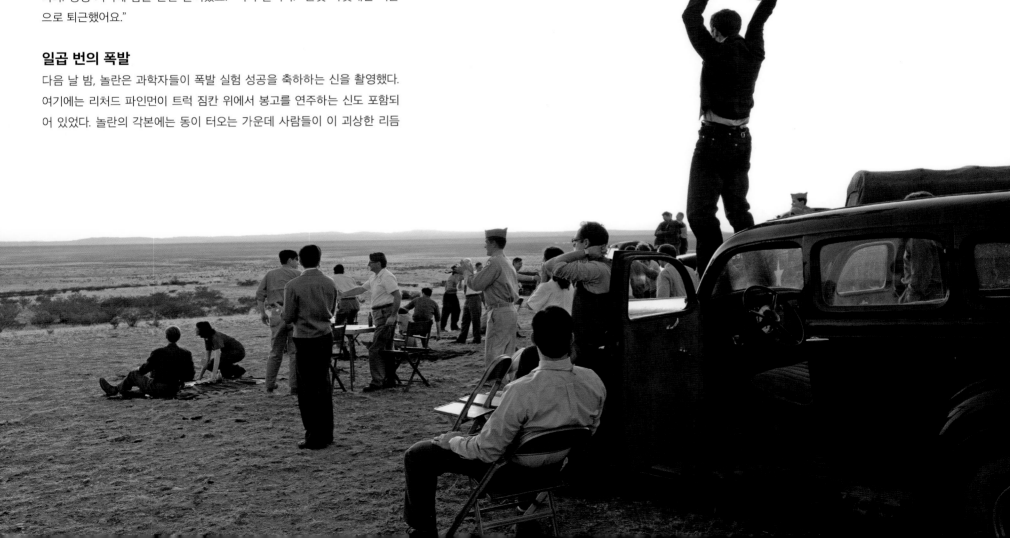

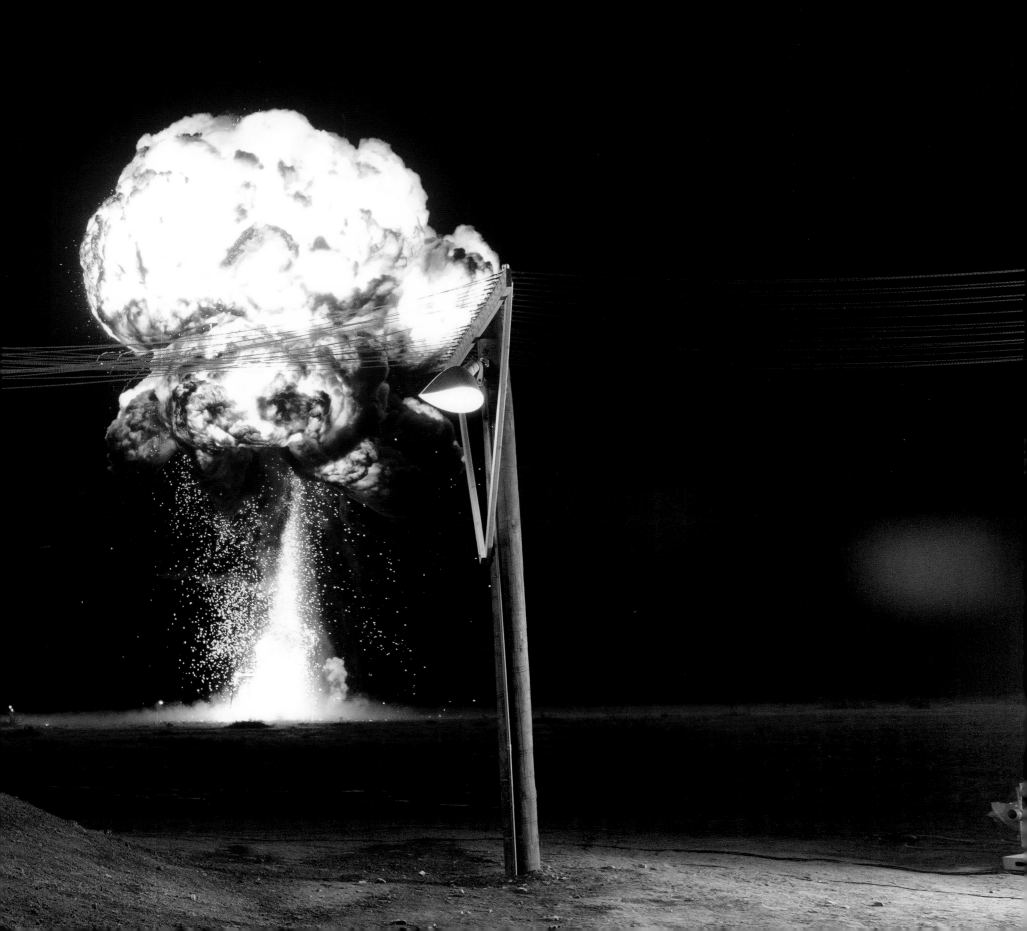

"제가 상상했던 실제 폭발 실험과 매우 비슷했습니다."

– 베니 새프디

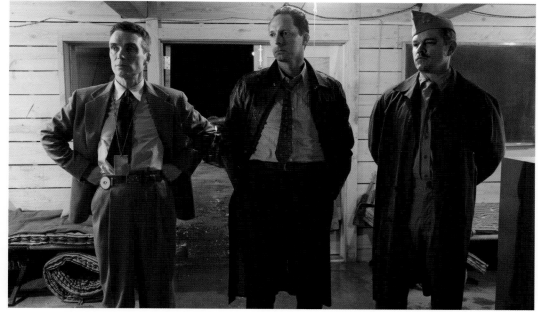

날이 어두워지자마자 놀란은 제작진이 '언덕 위의 먼 관측 지점'이라고 부르던 두 번째 전망대에서 신을 촬영하기 시작했다. 실제 역사에서는 텔러, 파인먼, 로런스, 서버를 포함한 과학자들이 트리니티 연구소에서 약 32킬로미터 떨어진 언덕에 모여 있었다. 놀란 감독은 여기에 올리비아 설비가 맡은 인물, 릴리 호닉을 추가했다. 이 시퀀스에는 파인먼이 육군에서 지급한 용접용 보호 안경을 받지 않고 대신 트럭 안에 탑승하는 실제 역사의 순간도 담겼다. 파인먼은 폭발 현장을 더 자세히 보고 싶어 했고, 트럭의 앞유리라면 폭발로 인한 자외선으로부터 눈을 보호해줄 것이라고 확신했다. 한편 텔러는 안경을 받고 트럭 밖의 잔디 의자에 앉아 얼굴에 자외선 차단제를 발랐다. 텔러를 연기한 배우, 베니 새프디는 이렇게 말했다. "다들 과학 면에서 나름 자신감을 갖고 있다는 게 재미있었습니다. 다들 '야, 이 정도면 확실히 안전해'라는 마음가짐이죠. 텔러는 방사능이 무섭긴 했지만, 그래도 바깥에 앉아서 얼굴이 유령처럼 새하얘지도록 선크림을 발랐죠."

안가라노도 그 언덕에 있었다. "배우와 제작진은 이 폭발이 과연 어떻게 연출될까, 하는 기대감이 참 컸습니다. 다른 누구도 아닌 크리스토퍼 놀란 감독이었으니까요." 안가라노의 말이다. "다들 '폭발이 얼마나 클까?' 하고 궁금해했죠." 특히 제작진이 배우들에게 귀마개를 배부하자 새프디의 기대감은 극에 달했다. "꽤 낯선 밤이었습니다. 말 그대로 한밤중에 사막 한가운데로 차를 몰고 가서 보니까 다들 의상이랑 분장까지 다 갖추고 대기 중이더군요." 새프디의 말이다. "제가 상상했던 실제 폭발 실험과 매우 비슷했습니다."

그리고 피셔가 약 900미터 떨어진 곳에서 휘발유로 폭발을 일으켰다. 배우들에게는 잠시나마 세상이 불타고 있는 게 아닌지 착각할 정도로 가

까운 거리였다. "실제 폭발을 느껴본 것은 그때가 처음이었습니다." 새프디의 말이다. "그렇게 멀리서도 얼굴에 화끈한 열기를 느낄 수 있었고, 눈으로 보일 뿐만 아니라 몸으로도 느껴지는 그 위력에 압도당할 것 같았습니다." 안가라노는 그 순간에 깊은 영향을 받았다. "몇 년 동안 노력을 기울인 끝에 마침내 이룩한 결과를 직접 확인하던 순간은 그 자리에 있던 남녀들에게 실로 강렬한 전율을 가져다주었을 것입니다." 안가라노의 말이다. "분명 굉장한 만족감과 굉장한 공포가 함께 느껴졌을 테죠."

2022년 4월 4일, 폭탄 실험 신의 촬영 일정 4일 차이자 마지막 날 새

옆 페이지 벙커의 관측창을 통해 폭탄의 폭발을 관찰하는 프랭크 오펜하이머(딜런 아널드).

맨 위 트리니티 세트에서 벙커 관측창의 시야를 확인하는 크리스토퍼 놀란.

위 트리니티 벙커 안의 오펜하이머(킬리언 머피), 조지 키스티아코프스키(트론 파우사) 그리고 그로브스(맷 데이먼).

벽녘, 놀란은 폭발 실험에 성공한 오피가 육군 기지 캠프의 트럭에서 내려서 (각본의 표현을 빌리자면) "게리 쿠퍼처럼 멋지게 걸어오는 장면"을 마지막으로 촬영했다. 수많은 과학자들과 군인들은 오피를 어깨 위에 앉혀놓고 열렬히 축하해준다. 안가라노는 이 신을 찍던 당시, 촬영 전체를 통틀어서도 최악의 강풍이 불어오는 바람에 배우들의 대사까지 다 묻힐 정도였다고 기억한다. "'야, 이거 글렌데일 주차장에서 재촬영해야겠다'고 생각했었습니다. 그 정도로 날씨가 나빴지만 굳이 재촬영까지 할 필요는 없더군요." 한스 베테를 연기한 구스타프 스카스가드도 이렇게 말했다. "구석구석 먼지투성이가 되지 않은 곳이 없었습니다."

그날 저녁에는 그로브스, 라비, 페르미, 베테, 부시가 육군 기지 캠프에서 다 같이 폭발을 보는 장면도 촬영되었다. 그 폭발을 본 크럼홀츠는 이 영화가 관객에게 어떤 충격을 주게 될지 제대로 깨달았다. "이 영화는 결국 매우 심오하고 강력한 방식을 통해 사람들을 불편하게 만들 겁니다. 그게 원래 의도한 바가 아니었나 싶습니다." 크럼홀츠의 말이다. "우린 선을 넘었거든요. 수십 년 전에 이미 선을 넘은 이래 우리는 지금껏 폭력이 본질인 시대에서 살아왔습니다. 그리고 이 영화는 경각심을 일깨우려는 작품이고요. 과학은 평화를 위해, 삶을 파괴하는 게 아니라 삶의 질을 향상시킬 방법을 발견하는 원래 목적대로 사용되어야 한다는 걸."

고등연구소

2022년 4월 11일, 잠시 휴식을 취하면서 벨렌에서 묻은 흙먼지를 털어낸 제작진은 다시 뉴저지 프린스턴 고등연구소에서 3일간의 촬영을 시작했다. 놀란의 각본에서, 스트로스는 오펜하이머에게 고등연구소의 소장 자리를 제안한 직후 1947년 이 연구소에서 오피를 처음 만나게 된다. 2차 세계대전 종전 후 국가정책자문관이란 공적인 자리를 맡고 있던 오피에게, 뉴저지의 과학 싱크탱크라는 자리는 조용한 안식처나 다름없었다. 저명한 물리학자나 수학자라면 마땅히 학생을 가르치거나 정부의 요구를 충족해야 한다는 압박으로부터 벗어나, 목가적 환경에 거주하며 생계까지 해결할 수 있는 몇 안 되는 자리 중 하나이기도 했다. 오피는 이 제안을 수락하고 키티와 가족들을 데리고 여기로 이사하여 거의 20년을 살았다.

고등연구소는 알베르트 아인슈타인의 오랜 지적 안식처로도 유명하다. 제작진은 실제 아인슈타인이 사용하던 사무실에서도 촬영을 진행했는데, 이 방은 아인슈타인이 연구소에 근무하던 시절부터 거의 변하지 않은 채

오른쪽 원자 폭탄 실험에 성공한 후 맨해튼 프로젝트 직원들에게 헹가래를 받고 있는 오피(킬리언 머피).

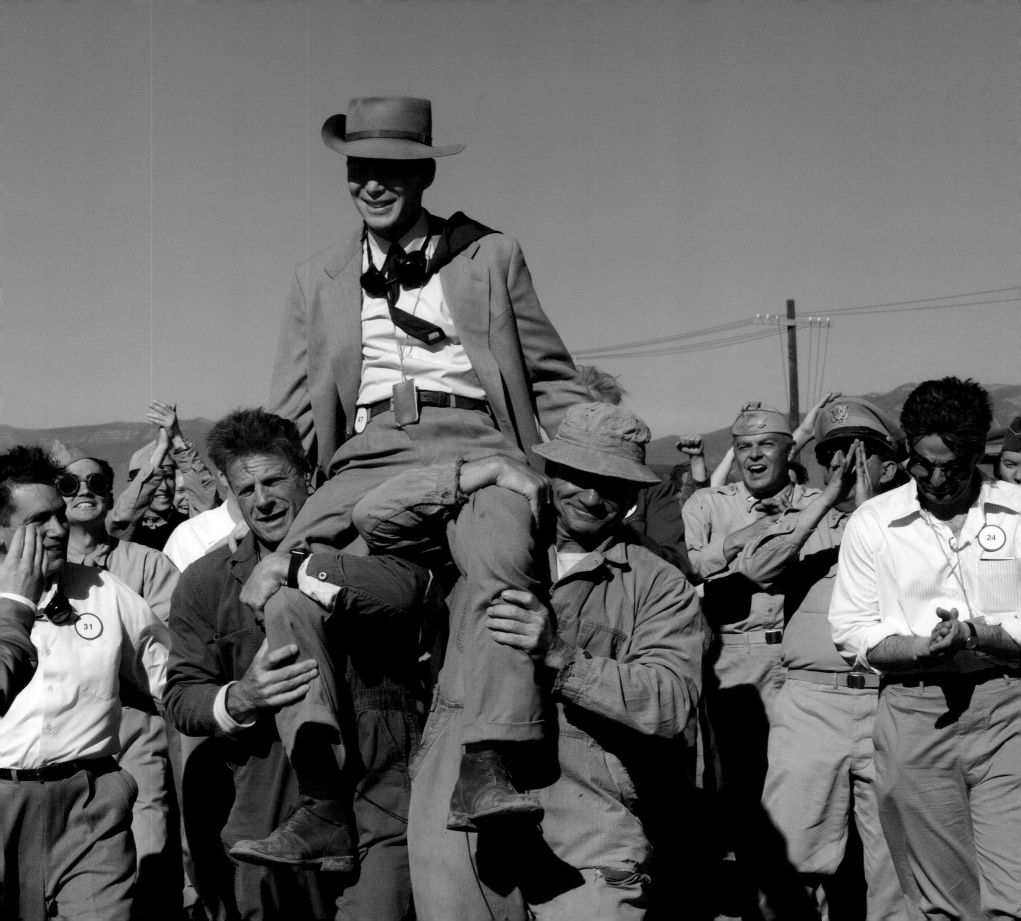

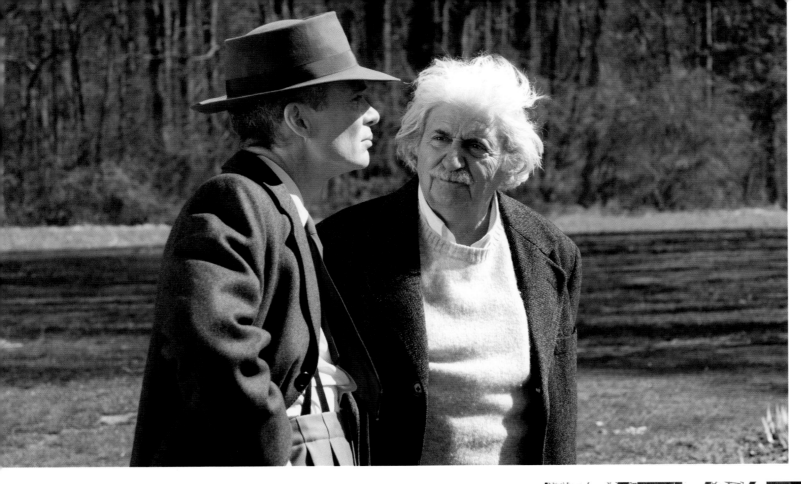

그대로 보존된 상태였다. "말 그대로 그곳의 칠판을 만지면서 '아인슈타인이 만졌던 칠판이 아닐까' 하는 생각이 들었습니다." 프로덕션 디자이너 루스 더용도 말했다. 이 공간을 본 놀란은 연구소의 연못이 잘 보인다는 이유로 여기를 오펜하이머의 사무실로 변경하기로 결정했다. 원래는 오피의 오래된 사무실을 사용하고 싶었지만 현재 그 방은 스칸디나비아풍의 밝은 목재로 현대적 리모델링이 되어 있어서 신의 시대적 배경과는 어울리지 않았다. 또 오피와 키티가 살던 캠퍼스 내 고등연구소장 사저에서도 촬영이 가능했다. 더용과 팀원들은 오펜하이머 부부가 등장했던 〈라이프〉지의 화보를 참고하여 시대적 배경에 맞도록 인테리어를 다시 뜯어고쳤다. 오피가 연구소에서 일하던 초기 시절은 그 명성이 절정에 달하던 시기로, 놀란은 당시 오피의 삶이 얼마나 대중에게 널리 알려졌는지 보여주고자 영화에서 이 화보 촬영 장면을 재현했다. 하지만 겉보기에 목가적이던 이런 일상에도 FBI로부터 사찰을 당하고 있다는 징후와 편집적인 반공주의에 대한 공포가 만연해 있었다.

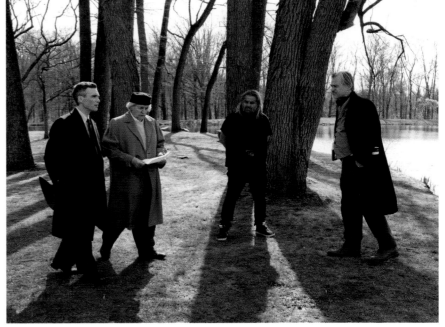

놀란 감독이 프린스턴에서 촬영한 첫 신은 영화 중반에 등장하며, 고등연구소 남쪽에 위치한 숲이 배경이다. 2차 세계대전이 격화되는 가운데 에드워드 텔러가 핵 연쇄 반응이 세계를 파괴할 수 있다는 우려스러운 계산을 내놓자, 오펜하이머는 이 결과에 대해 아인슈타인의 조언을 구한다. 마침 아인슈타인은 유명한 추상 수학자 쿠르트 괴델(제임스 어바니악 분)과 산

책을 하던 중이었다. 세계에서 가장 똑똑한 남자가 되어 처음으로 세트에 발을 들인 톰 콘티의 모습은 놀란과 제작진의 눈에도 굉장히 놀라워 보였다. "말도 안 될 정도로 아인슈타인을 닮았더군요." 놀란이 말했다. 토머스도 거들었다. "톰이 직접 아인슈타인을 재현한 방식에 대해 설명하기 전까지는 대체 무슨 수로 그렇게 마술처럼 변모했는지 알 수가 없었습니다. 우리는 모두 알베르트 아인슈타인의 이미지를 잘 알고 있죠. 아마도 모든 세대를 통틀어 가장 유명한 과학자일 텐데, 그런 위인을 재현한 톰의 모습을 보니 정말 전율이 일었습니다."

2차 세계대전이 시작될 당시만 해도 오펜하이머와 아인슈타인은 딱히 가까운 사이가 아니었다. 물론 두 사람은 서로를 존중했고 오펜하이머는 아인슈타인의 업적에 대해 존경심을 표하기도 했다. 하지만 당시 젊은 세대에 속해 있던 오피는 아인슈타인이 양자물리학에 보여주는 회의적 태도가 현실과 동떨어졌다고 생각했다. "영화 속 아인슈타인은 자신의 이론에 갇혀, 또 어떻게 보면 그 이론 때문에 비난을 사면서 과학을 더 발전시키지 못하는 듯한 모습으로 그려집니다. 일종의 원로 정치가의 입장과 비슷하달까요." 놀란의 말이다. "그리고 시간이 경과함에 따라 점점 변해가는 오펜하이머의 상황과도 꽤 유사하다고 생각했습니다." 하지만 엄밀히 말하면 아인슈타인의 의견이 오펜하이머가 원했던 답과 달랐기 때문이다. 놀란은 이렇게 말했다. "영화화라는 목표상에서 제가 구현하고 싶었던 것은 오펜하이머가 굉장히, 굉장히 순수한 과학자였다는 겁니다. 과학자들의 다양한 견해를 최대한 이해하고 수용했으며, 합리적인 과학적 방식으로 고려했다는 점에서 말이죠." 또한 이 신은 나중에 정부 곳곳의 적들이 오피를 쫓기 시작할 때, 오피가 신탁을 구하고자 조언을 구하는 예언자 같은 존재로 아인슈타인을 변모시키는 역할도 한다. "아인슈타인을 영화 속 든든한 스승과도 같은 존재로 만들고자 했습니다." 놀란은 말했다.

놀란은 프린스턴에서 3일 동안 흑백과 컬러 촬영을 진행했는데, 특히 흑백으로는 스트로스의 거의 관음증에 가까운 시선으로 바라본 오피의 모습을 담아냈다. 특히 1947년을 배경으로 한 첫 번째 프린스턴 시퀀스에서, 혹시 오펜하이머가 아인슈타인에게 자기 험담을 하는 건 아닐지 스트로스가 오해하는 신이 대표적이다. 이 신은 스트로스가 오피에게 연구소 사무실을 소개하던 중, 오피가 스트로스를 두고서 아래층으로 내려가 오랜 지인인 아인슈타인과 인사를 나누는 장면에서 발생한다. 이 시퀀스에서는 확실히 오펜하이머가 칼자루를 쥐고 있으며 스트로스가 어떻게든 호

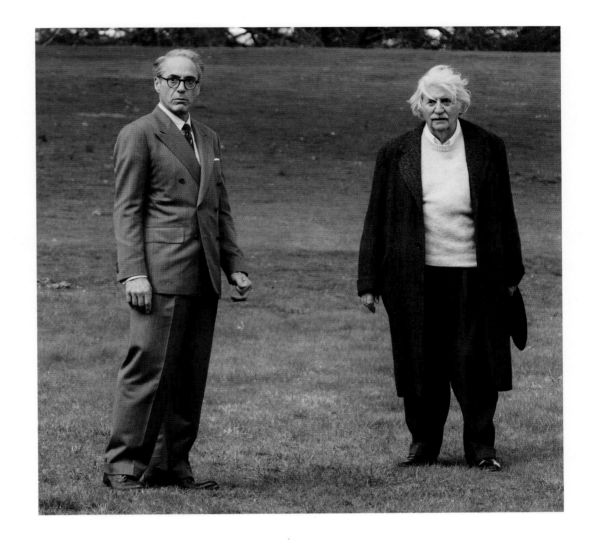

감을 사려 한다는 게 분명하게 느껴진다. 하지만 스트로스도 아인슈타인에게 인사하려고 연못까지 내려가자 이 유명한 이론물리학자는 그를 무시하는 듯이 지나쳐버렸고, 결국 스트로스는 후일 오피의 경력에 끔찍한 결과를 가져온 결론을 내리고 만다. "스트로스는 두 사람 사이에서 분명 자신과 연관된 얘기가 오갔으리라는 의심을 품었습니다." 콘티의 말이다. "사실은 아무 관련도 없어서 그랬는데 말이죠." 다우니도 덧붙였다. "스트로스의 머릿속에는 이 신 전체가 자신과 관련된 것이었고, 이 장면이 끝날 무렵에는 '이 세상이 어떻게 나를 중심으로 돌아가지 않을 수가 있지? 둘이서 그토록 중요하고 심오한 이야기를 하면서 어떻게 나는 단 한마디도 끼워주지 않을 수 있느냐는 말이야?' 하는 질문을 스스로에게 던지게 됩니다."

위 고등연구소에서의 루이스 스트로스(로버트 다우니 주니어)와 아인슈타인(톰 콘티).

이렇듯 아인슈타인과 오펜하이머가 호숫가에서 함께한 이 순간은 놀란
이 쓴 각본의 핵심적인 측면, 즉 이런 천재 과학자들의 성격이 이따금 범
재인 사람들에게 당황스럽게 비칠 수 있었다는 점을 보여준다. 특히 오펜
하이머의 경우에는 현대 역사상 가장 급격한 몰락을 초래한 오해를 불러
일으킬 수 있다는 점까지 강조하면서 말이다. "우리처럼 단순한 사람들과
완전히 다른 차원에서 사고하는 천재들에게는 그런 엄청난 지성이 부담으
로 다가올 수도 있겠다고 생각합니다." 머피의 말이다. "존재론적 의미를
끊임없이 고민하는 사람에게 진부한 일상 따위는 지루하게 느껴질 수밖에
없을 텐데, 바로 거기서 스트로스와의 갈등이 시작되는 겁니다."

2022년 4월 14일, 놀란 감독은 고등연구소 촬영 후 하루 일정을 쪼개

어 최소한의 인원만 데리고 프린스턴 대학교 캠퍼스로 갔다. 1920년대 유
럽 대학 시퀀스에 사용할 고딕 양식의 건축물 내부를 촬영하려는 목적이
었다. 또 오피와 그로브스가 리처드 파인먼을 영입하는 주간 신을 촬영하
기도 했다. 그날 저녁에는 허드슨 강을 건너 뉴욕으로 이동해, 스트로스가
행사 하나를 마치고 원자력 관료들과의 비밀 회의에 참석하러 가는 야외
길거리 장면을 촬영했다. 이 회의는 앞서 앨버커키에서 이미 촬영되었던
신이다. "스트로스가 오토바이 탄 경찰을 제치고 이동하는 신의 촬영이었
는데, 당대의 차량도 필요했고 센트럴 파크 사우스 도로도 폐쇄해야 했습
니다." 헤이슬립은 말했다. "1949년 당시 스트로스가 매우 중요한 거물이
라는 사실을 보여주기 위한 장면이었습니다."

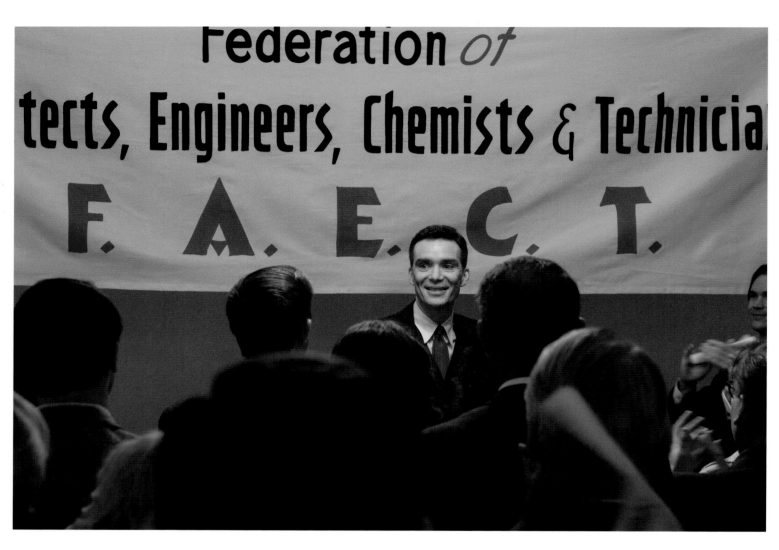

방사선 연구소

2022년 4월 18일, 제작진은 남부 캘리포니아로 돌아와 1930년대를 배경으로 한 여러 신을 촬영했다. 이 시퀀스에서는 오펜하이머와 그의 절친한 친구, 어니스트 로런스가 방사선 연구소를 설립하여 버클리의 캘리포니아 대학교를 핵물리학의 중심지로 만들던 흥미진진한 시기를 포착해 보여준다. "두 사람이 버클리에 있는 동안 전쟁이 발발하면서 이 대학의 교수들과 대학원생들은 20세기 최대 사건의 핵심 요소로 거듭납니다." 오테로의 말이다. "그렇게 자신들의 위대함을 발휘하게 되는 것이죠."

야외 촬영은 버클리 캠퍼스에서 진행되었고, 교실과 연구실 내부 등 실내 촬영은 패서디나의 제일침례교회에서 진행되었다. "골조도 좋고, 목재도 좋고, 창문도 좋고, 버클리 같은 느낌이 나서요." 프로듀서 토머스 헤이슬립은 말했다. 제일침례교회에서 촬영된 신에서는 로스앨러모스에서 가져온 사이클로트론 소품도 등장하는데, 이 당시는 로런스가 버클리에서 재직하던 시절인 만큼 더 투박해 보이도록 개조되었다. 로런스 역을 맡은 조시 하트넷은

위 방사선 연구소에서 노조를 결성하려는 건축가, 엔지니어, 화학자 및 기술자 연맹(FAECT) 집회에서 발언 중인 오펜하이머(킬리언 머피).

오른쪽 버클리의 사이클로트론을 손보는 중인 어니스트 로런스(조시 하트넷).

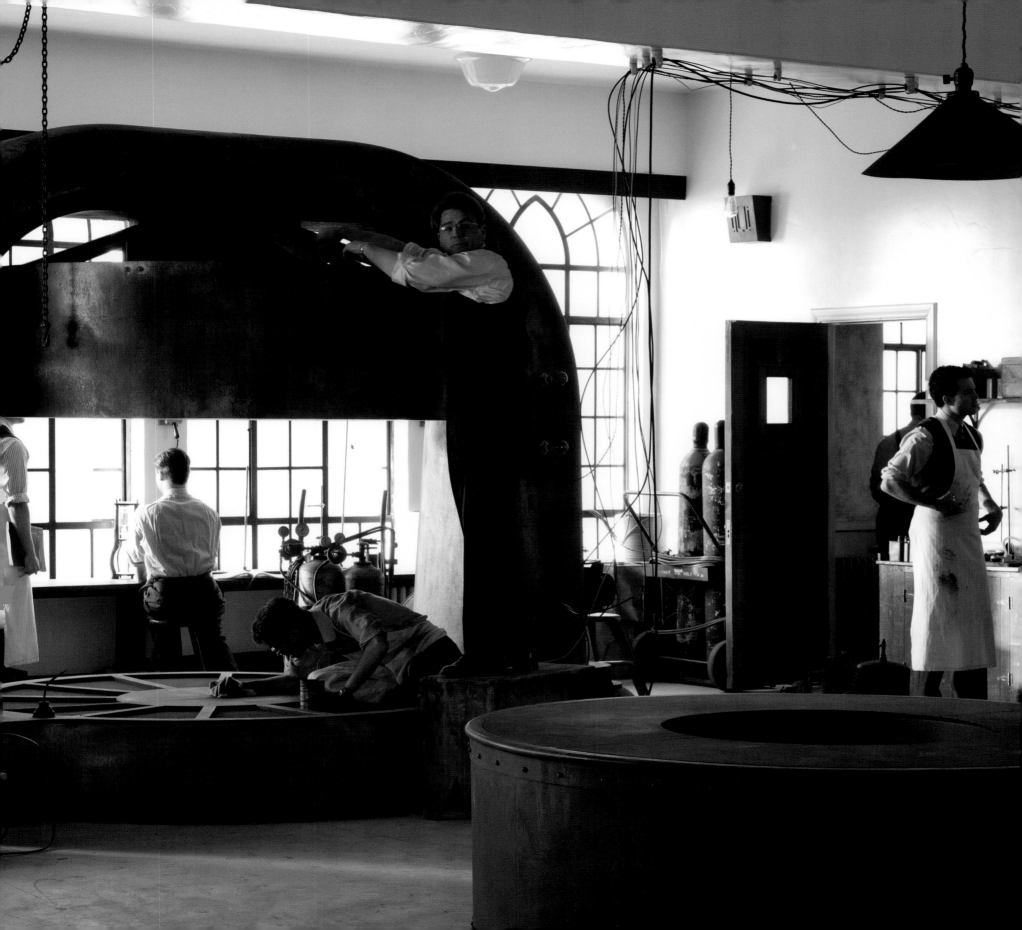

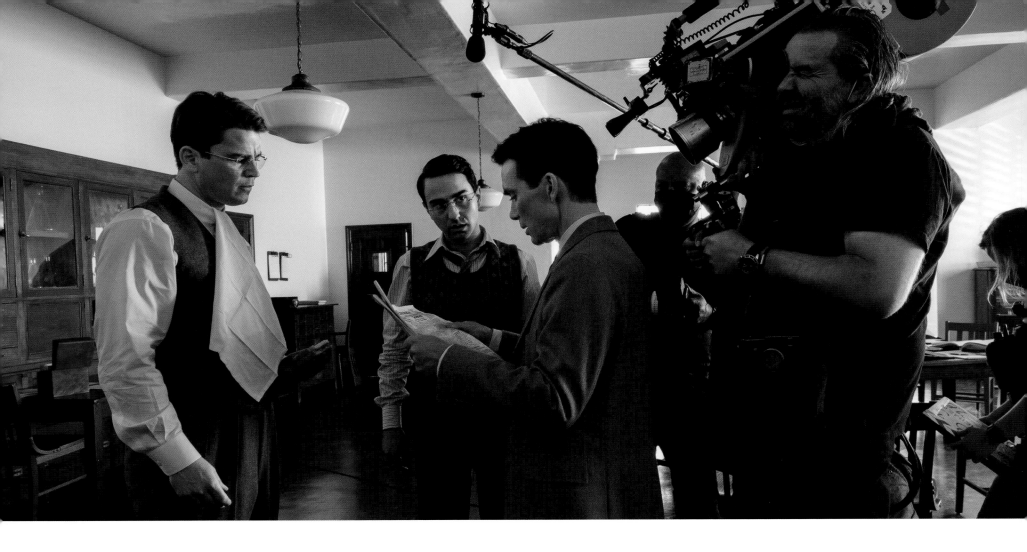

이미 몇 주 전부터 〈오펜하이머〉를 촬영하고 있었지만, 자신이 연기하는 인물의 역사를 심도 있게 파고든 배우의 입장에서는 버클리 세트의 신이 각별히 흥미롭게 느껴졌다. "크리스에게 한창 로런스에 대한 이야기를 할 때면 '그, 좋은 생각이긴 한데 우린 지금 오펜하이머 영화를 찍고 있는데요'라는 대답이 돌아오곤 했죠." 하트넷이 웃으면서 말했다. "그래서 저도 '그럼 속편에서 씁시다!'라고 했습니다." 하트넷은 로런스를 현대적 반항아로 보았다. "그랬기 때문에 당대 상식의 테두리 바깥에서 생각할 수 있는, 전 세계적으로도 극소수로 꼽히던 위인 중 하나였죠. 예컨대 '원자를 쪼개보자'라는 발상을 한다든지 말이에요. 이 과학자들은 사실 예술가들 아니었나 싶습니다."

심지어 하트넷은 이 배역을 위해 약 9킬로그램이나 체중을 증량하기도 했다. 의상 피팅을 해 보니 옷 태가 너무 잘 사는 바람에 살을 찌우기로 결심했던 것이다. "잘 빠진 옷을 입은 당대 영화배우처럼 보였습니다." 하트넷의 말이다. "그래서 촬영 전 한 달 동안 맛있는 음식을 엄청나게 먹는 특훈을 거치고 나니 옷이 꼭 끼더군요. 인물 구현에 정말 큰 도움이 되었다고 생각합니다." 의상 담당 린다 푸트는 하트넷의 늘어난 체중을 감당하기 위해 의상의 치수를 늘려야 했다고 회상한다. "체중을 늘리겠다고 알려줬으면 좋았을 텐데요." 푸트는 웃으면서 말했다. 또한 하트넷은 로런스가 신에서 항상 뭔가를 먹고 있어야 한다고 요청했고, 소품 담당 기욤 드루슈가 간식을 가져다주었다. "앉아서 식사를 하기에는 너무 바쁜 몸이라 샌드위치로 때우는 유형의 인물이라더군요." 드루슈의 말이다. "마음에 들었습니다. 이런 소소한 요소는 인물에 인간미를 더해주어 관객의 공감을 이끌어 내죠."

패서디나에서 촬영한 가장 중요한 시퀀스 중 하나는 대공황으로 인해

"촬영 전 한 달 동안 맛있는
음식을 엄청나게 먹는 특훈을
거치고 나니 옷이 꽉 끼더군요."
– 조시 하트넷

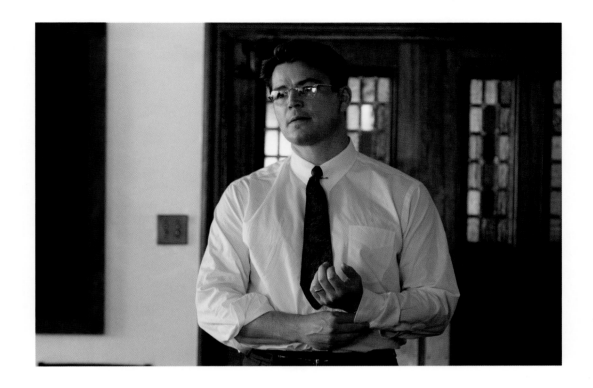

발생한 경제적 격차를 목격하면서 공산주의에 동조하게 된 오피와 보수적인 로런스 사이에서 긴장감이 고조되는 장면이다. 두 사람 사이의 긴장감은 방사선 연구소에 들어온 로런스가 과학자 노조 결성에 대해 논의해보자는 집회 전단지를 붙이던 오피의 모습을 보면서 절정에 달한다. 로런스는 자신이 전쟁에 기여할 수 있는 기회를 오피가 위태롭게 만들고 있다는 데 분노하여 전단지를 찢어버린다. "오펜하이머는 '내가 노조 결성을 하는 데 무슨 문제 있어?' 뭐 이런 입장이죠. 그러자 로런스는 이렇게 말하죠. '너 지금 네 발등 찍고 있는 거야. 자꾸 그러면 난 너 못 끼워줘. 지금 너나 우리 모두의 노력을 망치고 있다는 거 모르겠어?' 그런 장면을 정말 멋지게 보여주었어요." 결국 이 장면은 오펜하이머가 금세기 가장 중요한 물리학 프로젝트에 참여하려면 자신의 선택을 재고해야 한다는 사실을 깨닫게 된다는 내용으로 끝난다. "영화 속 오펜하이머가 '이런, 이번 프로젝트에 동참하려면 정말 모든 걸 내려놓아야 하는군'이라고 깨닫는 중요한 순간입니다." 토머스의 말이다. "이 영화에서 누군가가 오펜하이머와 대립하면서 그 변화를 이끌어 내는 거의 유일한 순간 중 하나라고 생각합니다. 조시는 정말, 정말 대단한 배우이기 때문에 다른 배우와 이 작업을 했다면 어땠을지 상상도 안 됩니다."

물론 전단지 신에서 하트넷이 보여준 연기는 정말 뛰어났지만, 소품 자체는 막판 수정이 필요했다. "크리스가 전단지에 도련이 좀 있다면서 그날 오후에만 열두 번이나 재작업을 시켰습니다." 드루슈는 말했다. 결국 드루슈는 빈티지 인쇄 전문가에게 전화를 걸어, 당대 디자인을 구현할 수 있는 오프셋 인쇄기로 전단지를 신속히 다시 인쇄해달라고 요청했다. "크리스는 눈이 높고, 제 역할은 그 눈높이에 맞춘 결과물을 정확하게 제공하는 것입니다." 드루슈의 말이다. "제대로 된 결과를 뽑을 때까지 스물여섯 번이라도 다시 작업해야 합니다."

패서디나 교회에서의 마지막 일정 촬영은 오펜하이머가 맨해튼 프로젝트의 수석 방첩 책임자인 패시 대령(케이시 애플렉)의 심문을 받는 장면에 초점을 맞추었다. 오펜하이머는 자신에게 스파이가 접근했다고 보고를 하긴 했지만, 그렇게 접근해 온 자기 친구의 신원을 보호하려고 거짓말을 한다. "방첩부에 대충 짜 맞춘 정보만 넘겨주면 별일 없이 빠져나올 수 있을 거라고 굉장히 오만하게 생각한 거죠." 놀란의 말이다. "하지만 거짓말이 계속 거짓말을 낳는 악순환 속으로 점점 깊이 끌려 들어가게 됩니다. 우리 모두 학창 시절에 경험했을 법한 그런 상황으로 말이죠."

애플렉과 머피의 대립을 구경하는 건 에마 토머스가 촬영장에서 가장 큰 즐거움을 느꼈던 순간 중 하나였다. "패시와 오펜하이머의 장면은 정말 맛깔났습니다." 토머스의 말이다. "패시는 이 작품에서 환상적인 악역의 모습을 보여주면서 정말 깊이 있는 위협을 몰고 옵니다. 신을 보시면 알겠지만 오펜하이머는 자꾸 없는 사실을 지어내느라 헤매고, 케이시는 마치 공격할 때를 기다리는 상어처럼 앉아 있습니다."

위 패서디나 버클리 세트의 어니스트 로런스(조시 하트넷 분).

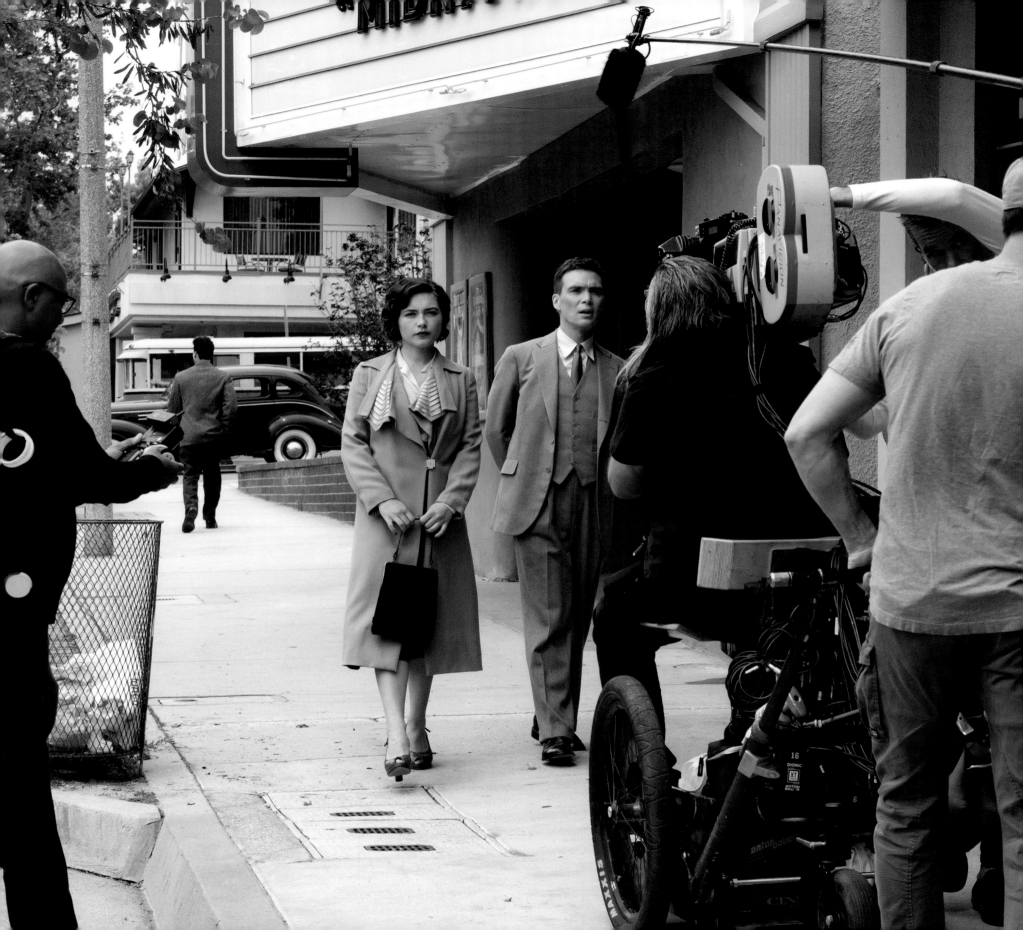

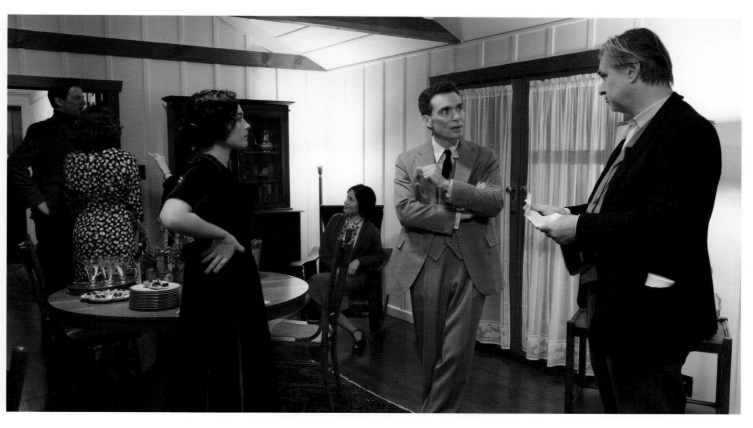

진 태트록의 등장

2022년 4월 26일, 제작진은 오피와 방사선 연구소 친구들이 버클리에서 머무를 곳이 될 패서디나의 여러 주택에서 실내 촬영을 진행했다. 헤이슬립은 이렇게 말했다. "패서디나에서 지나가는 사람들 아무나 붙잡고 '저기요, 잠깐 집 좀 빌립시다. 아무것도 안 부술 테니까'라고 말했죠." 촬영 준비 과정에서 집의 현대적인 모습을 숨기거나 잔디를 꾸미는 작업은 대부분 조경 팀에서 진행했다. 이 가정적인 장면에는 키티와 오피가 함께 뉴멕시코에 갈 수 있도록 호콘 슈발리에(제퍼슨 홀)에게 갓 태어난 피터를 봐달라고 부탁하는 순간도 포함되어 있다. 키티는 이때부터 점점 모성애로부터 멀어지기 시작한다. "키티는 어머니가 되고 싶어 하지 않았습니다." 블런트의 말이다. "그냥 로버트와 함께 있는 게 좋았고, 세계 곳곳을 여행하는 게 좋았을 뿐이죠. 하지만 시대적 상황에도 맞춰야 했지요."

 패서디나에서 촬영된 1930년대 버클리의 파티 신에서, 오피는 진 태트록(플로렌스 퓨)을 처음 만난다. 두 사람의 열정적인 관계는 단순한 육체관계를 넘어 지그문트 프로이트부터 칼 융 그리고 바가바드 기타에 대한 토론으로까지 이어진다. 태트록은 당당한 공산주의자였으며, 연구원 로런 샌도벌은 이 점을 반영해 세트 장식 팀이 (마찬가지로 패서디나의 한 가정을 빌려 촬영한) 태트록의 아파트 내부에 태트록이 기고를 하던 공산주의 신문을 이리저리 흩어 놓아 장식하는 데 도움을 주었다. 이 신들은 머피와 퓨가 영화에서 함께 작업한 유일한 장면이었다. "플로렌스는 타고났습니다. 그냥 환상적이에요." 머피의 말이다. "매우 묵직한 감정 신을 함께했는데 같이

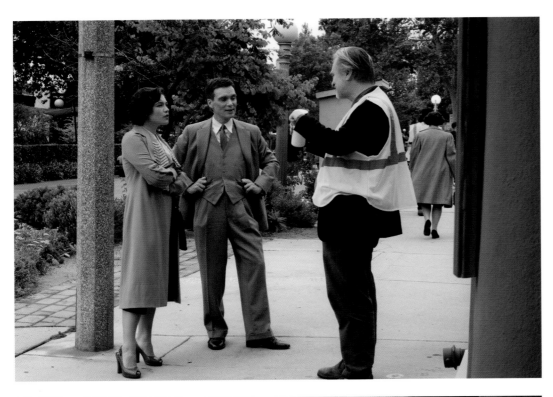

그냥 몰입이 되어버렸죠. 아직 어린데도 평생 연기만 한 것 같습니다. 인물에 굉장한 품위와 깊이를 더해주었어요." 토머스도 거들었다. "플로렌스처럼 훌륭하고 숙련된 배우가 이 역할을 맡아주어서 정말 행운이었습니다. 플로렌스는 화면 속 매 순간을 소중히 여기면서 최대한 활용하기 때문이죠. 여러분도 오피가 태트록의 어떤 매력에 끌렸는지 제대로 이해하시게 될 겁니다."

〈오펜하이머〉는 주로 온 인류에 후환을 남겼던 사건들에 초점을 맞추고 있지만, 퓨는 놀란 감독이 이 물리학자의 사생활까지 얼마나 깊이 파고들었는지에 흥미를 느꼈다. "이 영화는 인간의 파멸에 관한 이야기인데도 상당히 인간적으로 느껴진다고 생각합니다." 퓨의 말이다. "이 신을 촬영하면서 크리스가 각본 한 줄 한 줄에 얼마나 심혈을 기울였을지 정말 흥미로웠습니다. 엄청난 고통과 인간적 상호작용을 형성하는 내용이 행간에 참 많이 깃들어 있습니다." 또한 놀란 감독이 자신의 배역에서 더 깊은 의미를 찾아낼 수 있게 독려해주는 방식도 참 힘이 났다고 한다. "나름 철저하게 준비를 했다고 생각하고 세트장에 본때를 보여주러 가지만, 결국 크리스는 계속 질문을 던지면서 더 밀어붙일 겁니다." 퓨의 말이다. "각오가 되어 있어야 하죠."

놀란은 오피와 태트록 사이에서 3년 동안 이어진 격정적인 관계와 결혼 이후의 불륜 관계를 4일에 걸쳐 촬영했다. 두 사람의 기억에 길이 남을 싸움 신은 패서디나의 잔디밭에서 촬영했고, 맨해튼 프로젝트 당시 샌프란시스코의 호화로운 마크 홉킨스 호텔에서 벌어진 불륜 신은 LA 시내 빌트모어 호텔에서 촬영했다. 놀란은 빌트모어에 아주 잠깐 머무는 사이에도 이 호텔의 연회장을 빌려, 1949년 뉴욕 플라자 호텔에서 열렸던 스트로스의 호화로운 생일 파티를 촬영했다. 스트로스는 파티 도중, 당국에서 로스앨러모스에 스파이가 1명 이상 있다는 걸 파악했다는 정보를 오펜하이머에게 전한다. 놀란은 당시 스트로스가 쥔 부와 권력을 보여주고자 생일 파티 드레스 코드를 정장으로 맞추고 싶었지만, 의상 팀에서는 연회장을 가득 채울 만큼의 40년대 후반 스타일의 턱시도와 드레스를 도저히 구할 수가 없었다. 의상 디자이너 엘런 미로즈닉은 그 해결책으로 남성 엑스트라들이 직접 자기 정장을 가져오게 하자는 아이디어를 떠올렸다. "턱시도 스타일은 몇 년이 지나도 크게 변하지 않기 때문에 '일단 버틸 수 있는 데까지 버티고, 이렇게 아낀 돈을 여성용 드레스에 투자하자'고 생각했습니다."

샌프란시스코 호텔에서 밀회를 즐기던 중, 오피는 태트록에게 더 이상

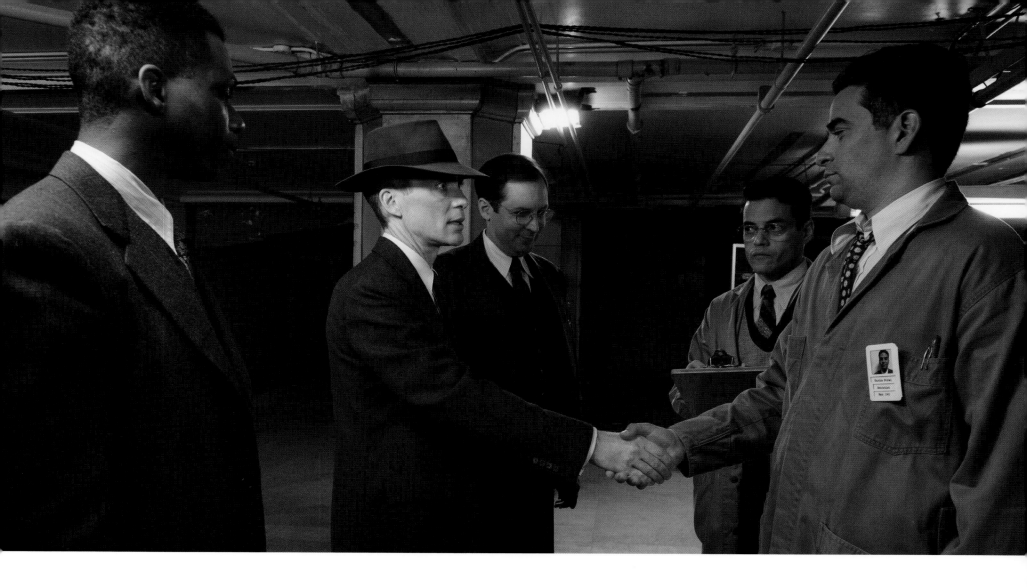

둘이 만날 수 없다고 말한다. 하지만 태트록의 살아 있는 모습을 보는 것은 이때가 마지막이었다. 퓨는 패서디나의 한 주택 욕실에서 태트록이 극단적 선택을 한 장면을 촬영했다. 사실 태트록은 공산주의에 동조했고 오펜하이머와 가까웠다는 이유로 타살당한 거라는 설이 끊이지 않았다. 그래서 놀란은 이 죽음에 대해 아주 자세히, 태트록이 약물 과용에 사용했던 약병라벨까지 파헤쳤다. "태트록은 좀 어색하게 앉아 있었다는데, 정확히 어떤 자세로 앉아 있었는지에 대해서는 이론의 여지가 있습니다." 태트록의 마지막 순간에 대해 조사했던 샌도벌의 말이다. "그래서 이 점에 대해 의논을 참 많이 했습니다. 그렇다고 부검 보고서를 찾아달라는 요청을 받지는 않았습니다. 그렇게 쉬우면 재미없으니까요." 퓨가 실질적으로 출연 시간

은 짧지만 놀란 감독의 스토리에서 차지하는 비중은 지대하며, 두 사람이 함께 보낸 시간과 태트록의 죽음은 더 넓은 내러티브까지도 영향을 미치게 된다. "제가 이 프로젝트에 참여하면서 진 태트록이 누구인지, 오펜하이머에게는 어떤 의미였는지 그리고 사후에도 오펜하이머의 삶에 얼마나 큰 영향을 미쳤는지 파악하던 과정은 참 슬프면서도 흥미진진했습니다." 퓨는 말했다.

빌트모어 촬영 일정 마지막 날에는 라미 말렉이 시카고 출신 과학자 데이비드 L. 힐로 등장하는 초반 신 2개 중의 하나도 촬영되었다. 히로시마 원폭 투하 직전의 상황을 담아낸 이 짧은 신은 레오 실라르드(마테 하우만)가 워싱턴 호텔 로비에서 오펜하이머를 만나 일본 원폭 투하를 저지하

옆 페이지 위 시에라 마드레에서 킬리언 머피와 플로렌스 퓨에게 감독 지시를 내리는 크리스토퍼 놀란.

옆 페이지 아래 (버클리의 집으로 섭외한) 패서디나의 한 주택에서 감정 신을 촬영하고 있는 머피와 퓨. 오피가 태트록에게 키티의 임신 사실을 알리는 장면이다.

위 원자로에서 엔리코 페르미(대니 데페라리)와 악수하는 오펜하이머(킬리언 머피). 핵과학자 J. 어니스트 윌킨스(로널드 오귀스트, 맨 왼쪽), 에드워드 콘던(올리 하스키비, 머피의 왼쪽) 그리고 데이비드 힐(라미 말렉)의 모습도 보인다.

고자 미 정부에 제출할 탄원서에 서명해달라고 요청하는 모습을 보여준다. 실라르드는 이 자리에 힐을 데려왔고, 이 신의 각본에서 말렉이 유일하게 맡은 역할은 머피에게 탄원서를 건네는 것뿐이다. 하지만 오피는 이를 매몰차게 밀쳐버린다. "라미는 즉석에서 탄원서 파일을 떨어뜨리는 멋진 애드리브를 보여주었습니다." 놀란의 말이다. "참 민망한 소리를 내면서 바닥을 구르죠. 당사자가 참 안쓰럽고 오펜하이머가 너무 오만하게 구는 것 아닌가 싶지만, 이내 이 장면을 넘겨버릴 겁니다."

말렉과 촬영할 수 있는 시간은 단 하루뿐이었기 때문에, 제작진은 그날 오후 황급히 로스앤젤레스 시내의 다른 장소로 이동해 힐의 두 번째 신을 촬영했다. 이번 촬영은 1926년 보자르 양식의 고층 건물 지하에서 진행되었다. 사실 이 신은 힐이 영화에서 처음 등장하는 신으로, 오피의 버클리 동문인 에드워드 콘던(올리 하스키비)이 세계 최초의 핵 반응로인 시카고 파일 1호기를 방문하려고 대륙 횡단 열차로 이동하는 장면이다. 당시 실라르드와 엔리코 페르미는 시카고 대학교의 버려진 축구장 아래 스쿼시 코트에서 이 거대한 장치를 만들었다. 여기를 방문하던 힐은 오펜하이머가

기록해서는 안 된다고 생각하는 내용을 메모로 적는다. "그래서 오펜하이머는 소극적이면서도 단호하게 힐의 펜을 빼았죠." 놀란의 말이다. "관객의 눈에는 이게 무슨 의미인지도 잘 와닿지 않습니다. 힐은 딱히 대꾸도 하지 않거든요."

이 핵 반응로는 '원자 더미'라는 별명으로도 유명한데, 말 그대로 우라늄이 포함된 거대한 흑연 블록 더미였기 때문이다. 우라늄이 자연적으로 방출하는 중성자가 올바르게 배열되면 흑연에 의해 가속되는 자생적 연쇄 반응이 일어나면서 서로 충돌하게 되는 것이다. 역사 속의 실물은 높이가 약 7.5미터, 가로세로 약 9미터의 정사각형 형태라서 직접 제작하기에 무리가 있었다. 마침 현장의 과학자들은 2층 난간에서 이 더미를 관찰했기 때문에 더용은 반응로의 꼭대기 부분만 정확하게 복제하여 제작했다. 그 다음 소품의 하단은 거울로 둘러싸서, 적절한 각도에서 촬영하면 원자로 상단이 반사된 모습까지 화면 속에 담기면서 더미의 높이가 실제 소품의 2배로 보이게 되었다.

제작진이 캘리포니아 촬영 중 물류 면에서 가장 큰 난관을 겪었던 장면

은 바로 패서디나 인근 시에라 마드레에서의 짧은 야외 신이었다. 이 장면에서는 루이스 앨버레즈(앨릭스 울프)가 독일 과학자들이 핵분열에 성공했다는 소식을 접하고 이발소에서 뛰쳐나와 방사선 연구소에 있던 동료들에게 이 정보를 전달하고, 미국 과학자들은 재빨리 적국이 달성한 결과를 재현해보려 한다. 관료주의가 발목을 잡는 바람에 패서디나 거리의 촬영 허가가 늦게 나오기는 했지만, 헤이슬립은 프로덕션 디자인 팀에게 현대적인 거리 표지판을 바꾸고, 이발소 정면을 만들고, 당대의 차량을 추가하는

등 촬영 준비를 계속하라고 지시했다. 일단 준비부터 다 해 놓은 다음, 촬영 당일이 되면 허가 사무소가 문을 열자마자 촬영 허가를 내달라고 매달릴 계획이었다. "크리스는 '알겠어요, 본인만 괜찮다면 나도 상관없죠'라더군요." 헤이슬립의 말이다. "저는 '솔직히 다른 수가 없어요'라고 했고요. 그래서 마치 촬영 허가를 받아낸 것처럼 제작진 앞에 나타나서 예정된 일과를 진행하라고 지시했습니다. 그리고 아마 그날 정오쯤에 촬영 허가가 났던 것 같아요. 치킨 게임이 따로 없었죠."

위 독일이 핵분열에 성공했다는 소식을 버클리 동료들에게 전하기 위해 이발소에서 뛰쳐나오는 루이스 앨버레즈(앨릭스 울프).

위 제작진이 단 5일 만에 유니버설 스튜디오 부지에 완성한 집무실 세트. 트루먼 대통령의 국무장관, 제임스 번스 역을 맡은 배우 팻 스키퍼가 소파에 앉아 있다.

집무실의 위기

제작 과정에서 가장 어려웠던 순간 중 하나는 촬영이 끝나고 불과 2주 후에 찾아왔다. 놀란, 헤이슬립, 더용은 오피와 해리 S. 트루먼 대통령이 대립하는 중요한 장면을 담아내기에 완벽한 장소를 찾아냈는데, 바로 캘리포니아 요바린다의 리처드 닉슨 대통령 도서관에서 실물과 똑같이 재현한 모조 대통령 집무실이었다. 또 이 도서관에는 각료실도 똑같이 복제되어 있어서 1963년 린든 존슨 대통령이 오펜하이머에게 훈장을 수여하는 장면의 촬영에 활용하기 딱 좋았고, 마찬가지로 오피가 스트로스의 동위원소 관련 정책에 면박을 주어 스트로스의 원한을 사는 장면에서는 의회 청문회실을 재현한 방을 사용하려 했다. 그때까지만 해도 모든 허가가 확보

되었고 도서관에서도 기꺼이 협조해줄 것이라고 생각되었다.

그런데 프로덕션 디자인 부서가 세트 준비를 위해 요바린다로 향하던 중, 헤이슬립은 담당 직원이 변경되면서 도서관의 집무실 사용 허가도 취소되었다는 사실을 알게 되었다. 이 소식은 트루먼 역의 배우, 게리 올드만이 유일하게 참여할 수 있는 촬영일인 5월 4일로부터 불과 일주일 전에 전해졌다. "촬영 전체를 통틀어서도 가장 정신 나갈 것 같은 순간으로 손꼽힙니다." 수석 아트 디렉터 서맨사 잉글렌더의 말이다. "가슴이 철렁 내려앉았죠. 제가 '어떻게 그런대요?'라고 물었더니 루스도 '모르죠. 어쨌든 다른 계획을 짜야 해요'라더군요." 다음 날, 잉글렌더는 CBS에서 사용하던 집무실 세트를 임대하여 유니버설 부지로 배송했다.

하지만 이 세트는 분해 포장되어 있었기 때문에 미장, 몰딩, 창문, 조경, 조명 등을 마치고 근사하게 완성하려면 24시간 내내 작업에 매달려야 했다. 게다가 닉슨 도서관에 있었던 각료실과 의회 청문회실도 사용할 수 없게 되었기 때문에, 이 세트 역시 유니버설 부지에서 단 5일 만에 새로 제작해야 했다. "아마 촬영하는 날 아침까지도 덜 마른 페인트 냄새가 풀풀 풍길 가능성이 높았습니다. 실제로도 그랬고요." 토머스의 말이다. "하지만 영화 제작의 묘미가 바로 그런 거죠. 일을 시작하면 온갖 재난이 터지고, 사람들은 유능해지고, 어떻게든 해법을 내놓습니다."

당시 올드만은 애플 TV+에서 스파이 스릴러 〈슬로 호시스〉를 촬영 중이었고, 극에서 등장하는 지저분한 스타일의 MI5 부서장 잭슨 램 역을 위해 장발을 유지해야 했다. 그래서 훨씬 깔끔하고 품위 있는 트루먼의 모습을 연출하고자, 메이크업 아티스트 루이사 아벨과 해머 FX 팀은 짧은 반삭 옆머리를 눌러서 정리한 스타일의 실리콘 대머리 모자를 제작했다. 헤어 부서 팀장 제이미 리 매킨토시는 올드만의 머리카락에 풀을 발라 누르고 대머리 모자를 씌운 다음, 그 위에 헤어 피스를 하나 더 추가했다. 소품 부서는 올드만이 쓸 높은 도수의 돋보기안경도 제작했다. "트루먼은 굉장히 눈이 나빠서 알이 두꺼운 안경을 썼습니다." 드루슈의 말이다. "보통 돋

보기 도수가 1.5 정도인데 여기서는 4를 썼습니다." 이 만남에서 오펜하이머는 트루먼에게 자기 손에 피가 묻은 것 같다고 말했고, 트루먼은 '엄살쟁이'라면서 그를 쫓아낸다.

"오펜하이머의 이야기에서 실로 결정적인 순간으로, 그는 이 시점부터 이제 믿을 건 자기 자신뿐이라고 생각하게 됩니다." 토머스의 말이다. "원폭 투하의 책임이 온전히 자신에게 있다고 생각하고 있는데, 트루먼은 '아니, 그렇지 않다'고 부정합니다. 실제로 오펜하이머는 원자 시대가 좋은 쪽으로 흘러갈 수 있다고, 또 전쟁을 종식시킬 수 있다고 생각했습니다. 그런데 트루먼과의 대화를 통해 찬물을 뒤집어쓴 듯한 자각이 찾아온 것이죠. '큰일이다, 이제 이 문제는 과학자들의 손에서 벗어나 기업과 정부의 손에 달렸구나.' 도무지 옳은 일을 할 것이라고 믿을 수가 없는 주체들

왼쪽 위 집무실 신에서 킬리언 머피에게 감독 지시를 내리는 크리스토퍼 놀란.

오른쪽 위 방 4개로 구성된 집무실 세트의 설계 도면.

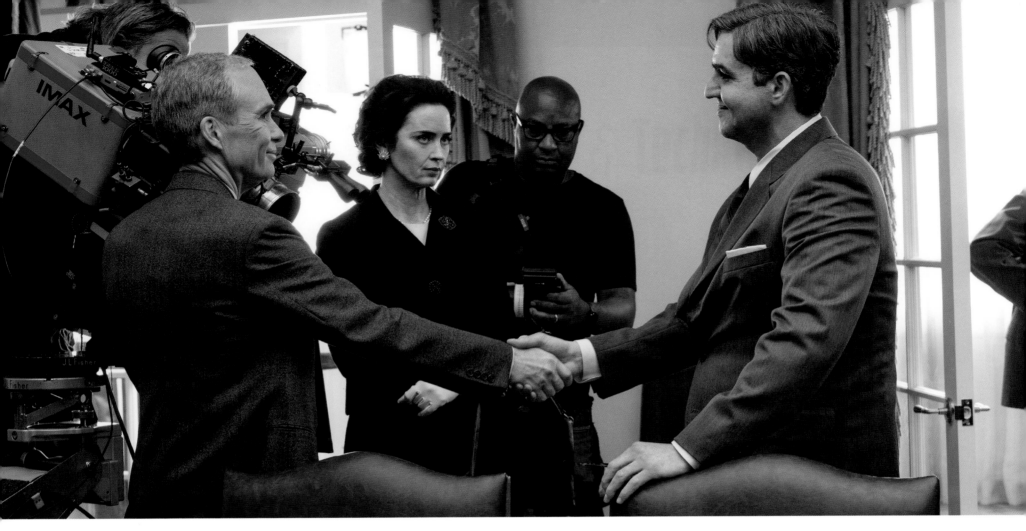

에게 말이죠."

놀란은 오펜하이머가 이 만남의 목적을 완전히 오판했기 때문에 일이 꼬인 것이라고 말한다. "오펜하이머는 이 만남에 부적절할 정도로 인간적인 개방성과 친밀감을 내보였습니다." 놀란의 말이다. "이제 자신은 권력의 최상층에 올라왔다고 생각하면서 스스로 이룬 업적의 도덕적, 윤리적 복잡성에 대해 의견을 표명하려 했던 겁니다. 트루먼의 입장에서는 그저 '전쟁에 큰 노고를 쏟아줘서 고맙다, 이제부터는 우리가 맡겠다'고 형식적으로 치하하는 자리에 가까웠을 텐데요." 이 장면의 핵심은 바로 트루먼의 분노 표출이었지만, 놀란 감독은 머피와 올드만이 미묘하게 밑바탕을 깔아주었기 때문에 그 폭발의 순간이 더욱 강렬해졌다고 느꼈다. "킬리언과 게리는 영상으로 담기가 매우 어려운 요소인 오해를 투영해 냈다고 생각합니다." 놀란의 말이다. "프랑스 익살극 같은 데서 나오는 오해가 아니라 실생활에서도 자주 발생하는 분위기나 어조에 대한 오해 말이죠. 서로 기대하는 바가 매우 다르다는 사실을 전달하려면 이처럼 훌륭한 배우들이 필요했습니다."

1963년으로의 도약

루이사 아벨의 메이크업 팀은 1963년 존슨 대통령이 과학에 기여한 공로로 오펜하이머에게 엔리코 페르미상을 수여하는 중요한 장면을 이미 촬영 전 단계 당시부터 준비하고 있었다. 2022년 5월 5일, 유니버설의 각료실 세트에서 촬영된 이 신은 영화 스토리의 시간대 최후반부 장면으로, 등장 인물들은 전부 가장 노화된 모습으로 나온다. 아벨의 팀은 이 시퀀스를 위해 중요한 노화 요소 열두 가지를 제작해야 했고, 여기에 존슨 역을 맡은 배우 햅 로런스에게는 눈에 확 띄는 보철 코까지 만들어줘야 했다. "정말 엄청난 작업이었습니다." 아벨의 말이다. "그날은 일정 마지막 날이었기 때문에, 영화를 찍는 내내 그 신 하나를 하루 만에 촬영하기 위해 테스트, 현상 및 준비를 했습니다." 촬영 날 아침, 각 배우들은 메이크업 트레일러에 들어가 이마, 코, 목 등에 각종 보철물을 붙이고 얼굴을 본떠서 제작한 모형을 받았다. 아벨은 트레일러 내 조명을 세트 조명과 완벽하게 일치하도록 조정한 다음, 특수 돋보기를 쓰고 각 메이크업이 아이맥스 화면에 적합한지 확인했다.

각 메이크업 완성에는 약 4시간이 걸렸기 때문에, 아침 7시까지 촬영 준비를 마치려면 배우들도 정말 일찍 일어나 메이크업 의자에 앉아야 했다. 그래서 의자에서 일어날 즈음이면 수면 부족으로 인해 비몽사몽한 상태일 경우가 많았다. "진짜 늙어 보였어요!" 블런트의 말이다. "(테스트 중에) 처음 분장을 받았을 때는 킬리언이랑 저랑 정말 뒤집어지는 줄 알았어요. 웃음이 멈추질 않더라고요. 크리스는 계속 '자자, 여러분. 웃으면 반칙이에요' 그러고." 그렇게 몇 번 더 늙어본 후에야 비로소 웃음을 참을 수 있었다. "우리는 정말 흉측해 보였습니다. 안 그래도 킬리언은 눈도 새파랗고 얼굴도 굉장히 마른 바람에 꼭 《왕좌의 게임》에 나오는) '백귀' 같았어요."

두 배우는 이렇게 폭소하면서도 아벨의 꼼꼼한 작업 방식에 깊은 감사를 표했다. 배우들의 진짜 얼굴과 분장을 구분하는 것조차 굉장히 어려울 정도였으니까. 블런트는 목주름, 기미, 광대를 부각시킨 볼 보철물 그리고 목 보철물을 붙였다. "키티는 이 시점에서 알코올 중독으로 상당히 망가져 있었기 때문에 꽤 엉망인 외모로 만들었습니다." 블런트의 말이다. "실제 사진을 보면 매일 술을 마시는 습관이 어떤 영향을 미쳤는지 확실히 알 수 있죠. 술 끊어야겠다는 생각이 확 듭니다."

드루슈는 대통령이 오피에게 실제로 건넸던 5만 달러 수표와 금메달의 정확한 복제품을 케이스에 담아서 존슨 신에서 사용할 소품을 제작했다.

그런데 카메라가 돌아가기 10분 전, 놀란은 존슨이 오피의 목에 금메달을 걸어주는 장면을 찍기로 결정했다. 드루슈는 이 메달을 케이스에 고정되도록 디자인했지 목에 걸도록 디자인하지는 않았기 때문에 곧장 자기 트럭으로 달려가 드릴 프레스로 소품에 구멍을 뚫었다. 그런 다음 메달에 달리본 후보들을 엄선해 놀란 감독더러 고르게 했다. 그렇게 11분 만에 돌발 상황도 정리되었다. "이 일이 원래 이렇습니다." 드루슈는 웃었다.

이 신은 오피의 보안 인가 말소 후 경력에 드리운 먹구름을 걷어 내고 다시 구원의 손길이 내밀어지는 장면이다. 에드워드 텔러도 시상식에 참석하였고, 과거의 배신에도 불구하고 오피와 악수를 나눈다. "서로 이해의 순간을 공유하고 있습니다. 이제는 둘 다 늙었고, 저도 눈빛으로 미안하다고 말

옆 페이지 위 악수를 나누는 오펜하이머(킬리언 머피)와 에드워드 텔러(베니 새프디) 그리고 텔러를 째려보는 키티(에밀리 블런트).

옆 페이지 아래 데이비드 크럼홀츠에게 이지도어 라비 분장을 해주고 있는 메이크업 아티스트 제이미 헤스.

위 59세의 오펜하이머로 노화 분장을 한 머피.

하고 있고요." 베니 새프디의 말이다. "정말 감동적인 순간입니다." 하지만 키티는 아직 앙금이 풀리지 않았기 때문에 텔러의 악수를 거부한다. 실제 역사에서도 이러했다. "그래서 텔러는 꽤 마음의 상처를 입었다고 합니다." 새프디의 말이다. "겉보기에는 자존심 강하고 뻔뻔한 데다 이기적이었지만, 매우 섬세한 인물이기도 했던 거죠. 신 촬영에서는 에밀리가 굉장히 무섭게 째려보더군요. 그래서 텔러가 마음의 상처를 입었다는 부분에 크게 공감할 수 있었습니다. 다른 사람의 미움을 사기를 바라지는 않았을 테니까요."

1963년의 메달 수여식 장면 촬영을 마친 후, 놀란은 패서디나에서 이틀의 추가 촬영 일정을 거쳤다. 이번에는 1953년 워싱턴 D.C. 조지타운의 부촌에 자리 잡은 스트로스의 저택에서 스트로스와 오펜하이머가 나눈 대화에 초점을 맞추었다. 프로덕션 디자인 부서는 이 시퀀스의 배경으로 조지아 건축 양식, 크라운 몰딩 그리고 쪽모이 세공 마룻바닥이 인상적인 동부 해안 저택을 찾아냈다. "스트로스는 매우 부유하고 권력에 대한 동기가 강한 인물이었으니, 그 집에도 이런 점을 반영시키려 했습니다." 더용의 말이다. 토머스도 거들었다. "정말 웅장하고 화려합니다. 딴 세상에 온 기분이죠. 스트로스의 저택은 마치 고위 정계의 본거지로 걸어 들어간 듯한 느낌을 주었습니다." 이 신에서 스트로스는 오피에게 지금 오피의 적들이 보안 인가를 말소시키려 암약 중이며, 그냥 지금 사임하거나 맞서 싸울 수 있을 거라고 말한다. 하지만 오피가 몰랐던 사실은 자신을 무너뜨리려는 적들을 이끄는 게 바로 스트로스였다는 점이었다. "영화에서 오펜하이머와 정계 간의 힘의 불균형을 확인할 수 있는 순간입니다." 토머스의 말이다. "그냥 스트로스의 손바닥 위에 있는 거죠. 그리고 오펜하이머에게서 정말 인상적이었던 부분은 종종 모든 상황을 완전히 통제하곤 했던 이 강력한 인물이, 정작 지금의 갈등에서는 아무것도 하지 못하고 무력했다는 점이었습니다."

이 신을 끝으로 자신의 촬영을 마무리한 다우니는 머피의 헌신과 연기에 크게 감탄했다. "킬리언은 일종의 경지에 오른 사람이고, 크리스는 그런 경지를 기꺼이 인정했습니다." 다우니의 말이다. "대작 영화를 촬영하면서 이 정도의 고난을 감수하는 배우는 처음 봤습니다." 놀란 역시 다우니에게서 동류의 헌신을 보았다. "다우니 정도의 베테랑 배우가 이 정도로 스스로를 밀어붙이는 모습은 정말 흥미로웠습니다." 놀란 감독의 말이다. "짧은 시간 안에 해야 할 일이 엄청나게 많았고 자신이 책임져야 할 신의 중압감도 굉장했을 텐데, 항상 멋진 태도를 유지했습니다. 제가 지금껏 배우들을 상대했던 경험 중에서도 가장 신나고 프로다운 경험이었습니다."

위 (왼쪽부터 오른쪽으로) 로버트 다우니 주니어, 데인 더한, 킬리언 머피가 각자의 의상을 입고 스트로스의 워싱턴 D.C. 저택 세트 바깥에서 크리스토퍼 놀란과 함께 서 있는 모습. 패서디나에서 촬영되었다.

오른쪽 호이터 판 호이테마가 촬영 중인 가운데, 니컬스(더한, 왼쪽에 앉은 인물)와 스트로스(다우니, 오른쪽에 서 있는 인물)가 오펜하이머(머피, 오른쪽에 앉은 인물)에게 지금 사임하든가, 아니면 보안 청문회에 출석하든가 선택해야 한다고 말해주고 있다.

옆 페이지 스트로스(다우니)가 건넨 자신의 보안 인가 말소 관련 청문회 서류를 자세히 살펴보고 있는 오펜하이머(머피).

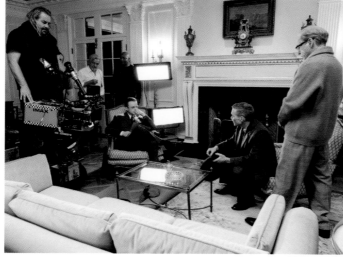

위 옛 사무실 건물에서 촬영 중인 오펜하이머의 보안 청문회. 맨 왼쪽에는 오피의 변호사 로이드 개리슨(매이컨 블레어)이, 테이블 상석에는 오피(킬리언 머피)가 앉아 있으며 그 뒤로 키티(에밀리 블런트)가 보인다.

1954년 오피의 보안 청문회

2022년 5월 10일부터 몇 주 동안 진행되었던 마지막 촬영 일정은 1954년 열렸던 오피의 AEC 보안 인가 청문회에 집중되었다. 놀란은 이 신을 촬영할 배경으로 로스앤젤레스 인근 알람브라에 위치한 석유화학 회사, C. F. 브라운앤코의 옛 제조 본사이자, 지금은 버려진 사무실 건물 내부의 "폐쇄 공포증이 생길 정도로 작고 지저분한 방"을 선정했다. 이곳은 1959년 스트로스의 상원 인준 청문회가 열린 웅장한 배경과 강한 대조를 이룬다. 제작진은 이 방을 '2022호실'이라고 불렀는데, 실제로 오펜하이머의 청문회가 열렸던 리놀륨 바닥의 청문회실 번호를 딴 이름이었다. 원 역사의 건물도 전쟁 중에 워싱턴 기념비 근처에 급하게 세운 임시 사무실이었다. "오펜하이머의 보안 인가 청문회는 참석자 수에 비해 공간이 매우 협소했습니다." 에마 토머스의 말이다. "일종의 뒷방이 아닌가 싶은 느낌이 강하게 들죠. 비밀스럽고, 은밀하고, 지하에 있는 데다 약간 지저분하기까지 하니까요. 처

음 갔을 때는 벽지도 다 낡아 있어서 아마 루스가 벽에 색칠도 하고 세트 데코 작업도 하려나 보다 싶었는데, 크리스는 '아니, 지금이 딱 좋아'라고 했습니다."

여기서의 신들은 영화 줄거리의 큰 줄기를 형성한다. 놀란은 이 장면에서 오펜하이머가 유럽 유학을 결심한 계기부터 키티와 진을 비롯한 공산주의자들과의 관계까지, 그의 생애 전체에 걸친 질문을 던지며 각 신을 활용해 시간대를 자유자재로 넘나든다. 대부분의 심문은 AEC 측 특별 자문인 로저 롭(제이슨 클라크)이 주도하면서 오피에게 가차 없는 맹공을 가한다. 오펜하이머는 아직도 자신이 끔찍한 힘을 풀어놓았다는 악몽에 시달리고 있었고, 청문회 중에 특히나 공격적인 심문을 받던 중 롭 뒤편의 벽이 갈라지고 눈부신 섬광이 쏟아져 들어오는 환각을 본다. "제대로 압박감을 느끼면서 환상이 보이기 시작하는 것입니다." 스콧 피셔는 말했다. 이 환상을 구현하기 위해 피셔는 방으로 통하는 출입구를 덮는 특수 소품 벽을 세우고, 갈

왼쪽 복도 안쪽 벽에 균열을 만들고 있는 스콧 피셔의 특수 효과 팀. 이렇게 만들어진 균열은 로저 롭 검사 뒤편의 벽이 갈라지면서 눈부신 빛이 새어 들어오는 오피의 환상을 연출하는 데 쓰였다.

아래 청문회실 내부에서 균열의 효과를 테스트 중인 모습.

라진 틈새 위로 벽지를 발라 완성했다. 그리고 신 촬영 중에 벽지를 폭약으로 터뜨려 틈새를 드러낸 다음, 화면 밖 복도에 배치된 강력한 조명을 방 안에 비추었다.

AEC 재판 시퀀스를 보면 누가 오피의 편인지도 명확히 알 수 있다. 라비, 그로브스, 부시 등이 증인으로 올라와 오피를 변호하는 증언을 이어가지만, 그다음으로 증인석에 오른 텔러는 오피에게 불리한 증언을 하면서 방청객들에게 충격을 안겨준다. "오펜하이머가 있는 한 자기가 일인자가 될 수는 없으니, 이번에야말로 권력을 잡을 수 있는 기회라고 생각했던 것 같습니다." 새프디의 말이다. "자기가 주도권을 잡으려면 무엇이든 해야 한다는 걸 알고 있던 셈이죠. 이상하게도 오펜하이머 역시 그 사실을 알고 있었기 때문에 아마 아내보다 더 쉽게 앙금을 풀었던 모양입니다."

청문회에서 가장 충격적인 순간은 롭이 오펜하이머와 진 태트록과의 불륜 관계를 들이대면서 국가에 대한 불충의 증거라고 들먹이는 부분이다. "갑자기 아무 상관도 없던 키티와의 결혼 생활까지 끌어들여서는 역사적 사실 속에 기록해버렸다는 점이 꽤 흥미로웠습니다." 놀란은 말했다. 토머스도 거들었다. "청문회 한가운데에서 오펜하이머를 발가벗긴 것이나 다름없는 지

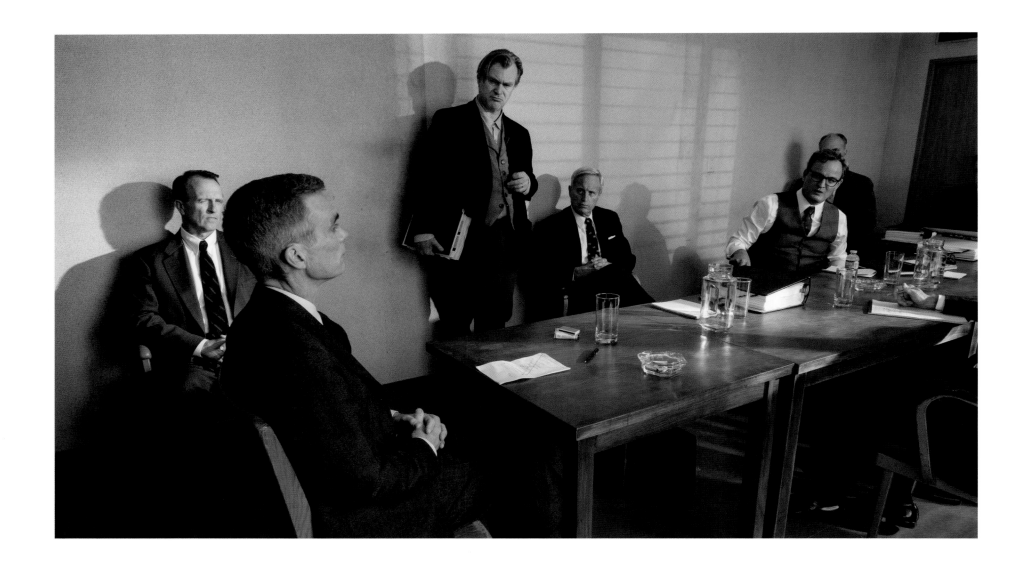

극히 개인적인 순간입니다. 실제로 크리스는 각본에 그렇게 썼고요." 토머스의 말이다. "킬리언은 정말 환상적인 배우라서, 공적인 삶과 사적인 삶이 서로 충돌하는 순간 드러나는 인간적 모습에 완전히 공감을 살 만한 연기를 펼쳐 보였습니다. 진과의 관계는 오펜하이머에게 아픈 손가락이나 다름없었죠. 진에게 벌어진 비극에 자기 탓도 있었다는 걸 깊이 후회하고 있는 데다, 아내를 바로 뒤에 앉혀 놓고 그 사실에 대해 진술한다는 건 속살을 그대로 드러내는 거나 다름없습니다."

하지만 키티는 남편의 외도로 인해 벌어진 참상을 공개 석상에서 들었으면서도, 모든 예상을 뒤엎고 오펜하이머의 가장 든든한 변호인이 되어준다. "방금 남편을 진흙탕에 처넣곤 이제 그 아내를 증인석에 세우려 한 거죠."

블런트의 말이다. "오펜하이머의 변호 측은 키티가 원체 예측할 수 없는 성격인 데다 알코올 중독자이기도 했기 때문에 다들 긴장하고 있었습니다. 하지만 오펜하이머 본인은 아내를 믿고 있었으며 '키티와 나는 지금껏 함께 불구덩이 속을 헤쳐 나왔다. 잘할 수 있을 거란 걸 안다. 괜찮을 거다'라고 하지요. 그렇게 키티는 증인석에 오릅니다. 그러고는 명석한 두뇌를 되살려 검찰 측을 그대로 압도합니다. 완전히 박살을 내버리죠." 이처럼 키티가 남편을 열정적으로 변호하고 나섰음에도 결국 오피의 보안 인가는 말소된다. 놀란 감독은 이 장면을 2022년 5월 19일 알람브라 촬영 일정 마지막 날에 촬영했다. 또 이날은 온 제작진이 마지막으로 한곳에 모이는 날이었기 때문에, 이를 기념하고자 점심에 랍스터 회식이 준비되기도 했다.

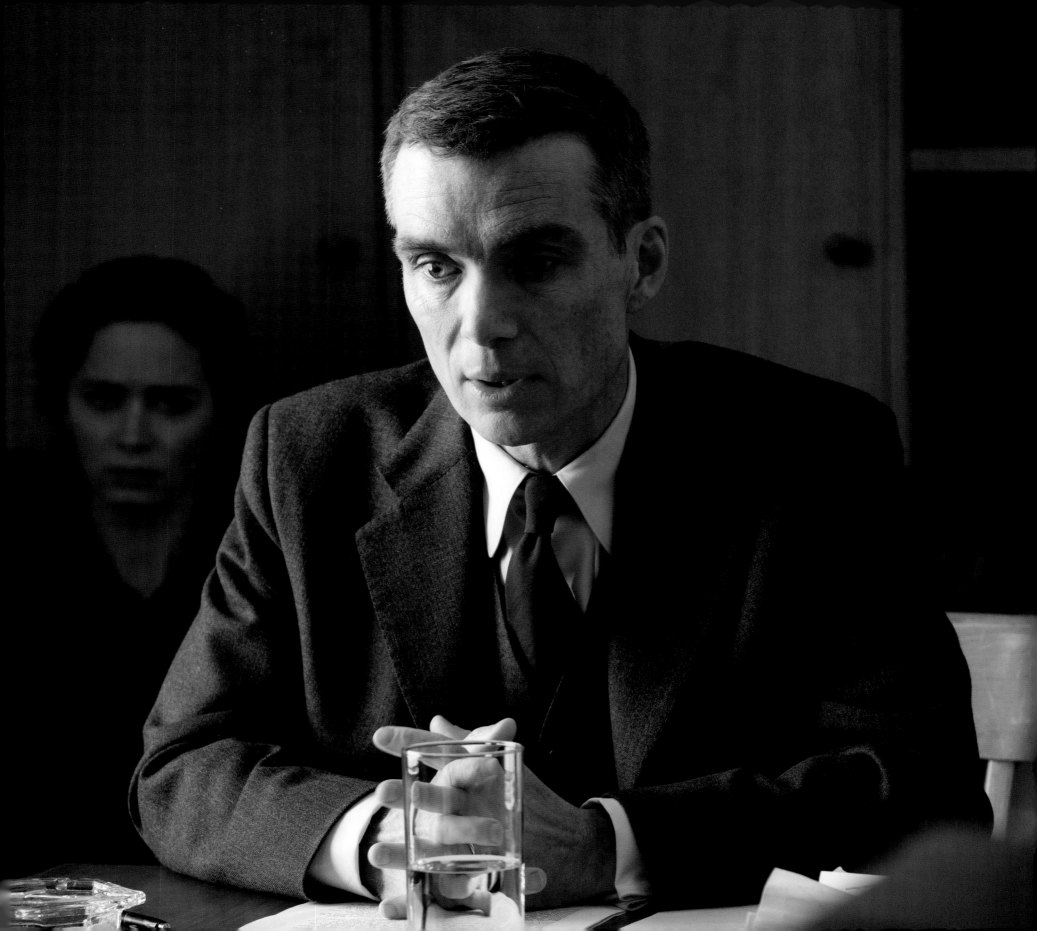

그다음 주, 놀란은 제작진 몇몇을 이끌고 샌프란시스코 베이의 캘리포니아 대학교 버클리 캠퍼스로 향했다. 여기서는 1930년대 버클리 시퀀스를 하나로 묶는 구심점이 될 야외 신을 촬영했다. 원래 버클리 시퀀스는 전부 원 이글 힐의 오펜하이머가 살았던 집처럼 역사 속 실제 장소에서 촬영할 예정이었지만, 물류 문제로 인해 계획이 불발되면서 패서디나에서 촬영하게 되었다. 그래도 놀란 감독은 하루 정도 시간을 내서 UC 버클리 캠퍼스 종탑 등 곧장 알아볼 만한 특징적인 외관을 촬영해야 한다고 주장했지만, 이 계획도 예산 문제로 인해 불발될 뻔했다. "웬만한 사람이면 그냥 포기하고 말겠지만 크리스는 '버클리에 꼴랑 하루 정도는 낼 수 있을 거'라며 버텼습니다." 닐로 오테로가 웃으며 말했다. 결국 제작진이 캠퍼스에 도착하기 불과 며칠 전에 버클리 촬영이 확정되었다. "크리스 생각에 버클리는 매우 유명하고 상징적인 캠퍼스인 만큼, 여기를 확실히 알아볼 수 있는 외관을 촬영하는 게 매우 중요했던 겁니다." 토머스의 말이다. 《오펜하이머》의 이야기에서 매우 중요한 부분이어서 일정 막판에 어떻게든 정말 촬영을 할 수 있어서 좋았습니다."

왼쪽 버클리에 도착한 오펜하이머(킬리언 머피). 실제 베이 에어리어 캠퍼스에서 촬영된 신이다.

아래 (왼쪽에서 오른쪽으로) 시카고 대학교 축구장을 가로지르는 J. 어니스트 윌킨스(로널드 오귀스트), 에드워드 콘던(올리 하스키비) 그리고 오피(머피). 이 축구장 지하에는 '원자 더미'가 설치되어 있었다. 이 신은 버클리 캠퍼스 축구장에서 촬영되었다.

오른쪽 취리히 헬리콥터 투어에 나선
크리스토퍼 놀란 일행.

옆 페이지 케임브리지 대학교에서
'훔친' 샷.

마지막 해외 로케

2022년 5월 말의 촬영 마지막 날, 놀란 감독은 소규모 제작진을 이끌고 유럽으로 향했다. 첫 번째 목적은 영국으로 가서 영화의 1920년대 파트에 사용될 케임브리지 대학교의 야외 신을 촬영하는 것이었다. 하지만 캠퍼스 내 촬영 허가를 받지 못했기 때문에, 촬영 감독 호이터 판 호이테마는 학교 강 건너편에 카메라를 설치해 놓고 (헤이슬립의 표현을 빌리자면) "샷을 훔쳤다". 또 놀란 감독은 오펜하이머가 방문했던 유럽 도시 중 한 곳에서 헬기 촬영을 하고 싶었고, 판 호이테마와 상의 끝에 촬영지를 취리히로 결정했다. 헤이슬립은 스위스 도시 상공에서의 초저고도 비행 허가를 받아 냈지만, 정작 촬영 당일이 되자 스위스 항공 교통 관제소에서 계획을 취소시켰다. "하필 촬영하려던 날에 다보스 (경제) 정상 회담이 열리는 바람에 그날 전용기만 1,500대가 들

어온다면서 비행을 허락해주지 않았습니다." 헤이슬립은 말했다.

4일간의 정상 회담이 끝난 후 다시 한번 시도를 해봤지만 이번에는 조종사가 코로나19 양성 판정을 받았고, 대체할 수 있는 조종사도 없다는 사실을 알게 되었다. 결국 헬리콥터 렌트 회사 사장이 직접 나서서 취리히 상공에서 저고도 비행을 시켜주었다. 헤이슬립은 그날을 이렇게 회상한다. "회사 사장님이 조종간을 잡았으니 다른 조종사들은 엄두도 못 낼 비행을 막 보여줄 수 있었습니다. 덕분에 크리스와 호이터는 첨탑과 시계탑 주변의 360도 촬영이나 고공 3킬로미터에 있는 것처럼 보이는 구름을 찍는 등 정말 멋진 샷 여럿을 확보했습니다. 정말 멋진 결과물이었죠. 이번 영화 속 모든 게 그랬듯, 계획이 조금 변경된 게 오히려 호재로 돌아온 셈입니다."

6장
포스트 프로덕션

"편집 과정에서는 영상이 넘쳐나서 문제입니다. 그래서 영화가 최대한 상하지 않게 조심하면서 양을 줄이는 작업을 진행하죠."

- 크리스토퍼 놀란

앤드루 잭슨과 스콧 피셔 그리고 그 팀원들은 이번 촬영 내내 놀란의 세트장을 따라다니면서 근처에 텐트를 치고는 영화 속 오펜하이머가 상상하는 온갖 추상적인 장면을 실현해 냈다. 보통 놀란 영화의 특수 효과 팀은 20~30명으로 구성되며, 〈다크 나이트 라이즈〉에서의 비행기 공중 하이재킹과 같은 주요한 세트 장면을 함께 작업한다. 하지만 〈오펜하이머〉에서는 트리니티 폭발 실험 말고 딱히 대규모 특수 효과라 할 만한 게 없었다. 대신 잭슨이 맡았던 업무는 오피가 보았던 '현상'의 제작처럼 소규모 프랙티컬 이펙트 실험이 대부분을 차지했다. 그래서 딱히 대규모 팀이 필요하지는 않았지만, 대신 건축, 조명, 카메라 등 제작진의 자원을 최대한 활용하고자 계속 동행해야 했다. 또 현상 촬영에서 함께 협력했던 창의적 파트너 피셔와 긴밀히 협력해야 했으며, 또 놀란 감독에게도 각종 테스트를 보여주면서 아이디어를 논의할 수 있어야 했다. 피셔와 놀란은 일상적으로 테스트 샷을 함께 촬영하면서 완성된 영화에 어떻게 적용될지 미리 파악했다.

페이지 250~251 앤드루 잭슨, 스콧 피셔와 그 팀원들이 렌더링한 태양 현상 비주얼 이펙트.

위 시각 수조와 스노클 렌즈로 소용돌이치는 우주 장면을 촬영 중인 시각 효과 기술자들.

옆 페이지 위 수조에서 찍은 영상을 사용한 최종 시각 효과 샷.

옆 페이지 아래 녹인 테르밋을 금속에 떨어뜨려 역동적인 스파크 반응을 일으킨 최종 시각 효과 샷.

"우리가 이번 영화 제작에서 취했던 과정은 일반적인 시각 효과의 접근법과 다르다는 점을 이해하셔야 합니다." 잭슨의 말이다. "보통은 각 시퀀스나 샷에 필요한 효과를 명확하게 정해둔 후에 작업을 시작합니다. 하지만 이번 작업은 우선 여러 아이디어를 촬영한 다음에 각 컷에 가장 잘 어울리는 방식을 평가했기 때문에, 훨씬 더 유동적이면서 실험적인 접근법이었습니다." 피셔에 따르면 모든 현상 제작에 상당한 '시행착오'가 따랐다고 한다. 잭슨이 촬영한 장면은 입자가 서로 튕기는 모습을 보여주려는 것처럼 매우 구체적인 목표를 두고 찍은 것도 있었지만, 그보다는 그냥 너무 멋있게 찍혀서 놀란이 이걸 편집에 어떻게 써먹을 수는 없을지 고심한 장면

이 더 많았다. "크리스는 매우 정확하고 명쾌한 감독이지만, 영화 제작 과정에서 우연히 발생하는 결과물도 기꺼이 받아들입니다." 잭슨의 말이다. "모든 걸 통제하려 하지 않고 현실이 제공하는 선물을 받아들이는 것, 그게 바로 놀란의 창작 과정에서 핵심적인 요소라고 생각합니다."

잭슨은 놀란과 함께 별의 붕괴, 블랙홀, 유리 해안에 부딪히는 불의 파도 등 촬영하고 싶은 현상들을 긴 목록으로 정리했다. "지금껏 영화 세 편에서 협업을 하면서 놀란의 취향을 꽤 잘 알게 되었습니다." 잭슨의 말이다. "완벽하고 세련된 것에 끌리기보다는 투박하고 소박한 느낌을 선호하죠." 영화를 준비하는 동안, 감독은 특수 효과 팀에게 찰스와 레이 임스 감

독의 1977년작 단편 다큐멘터리 〈10의 제곱수〉를 시청하게 하여 자기가 원하는 비주얼을 파악하게 했다. "이 작품은 우주와 아원자 입자에 대해 이야기하는 교육 자료로, CGI 효과는 좀 투박하지만 눈으로 볼 수 없거나 사진으로 찍을 수 없는 사물에 대한 이야기를 어떻게 전달했는지 알 수 있었습니다." 피셔는 말했다.

현상 효과의 제작에는 제아무리 엉뚱한 아이디어도 충분히 고려했다. 헤이슬립의 말이다. "제가 들를 때면 앤드루는 '옥수수 시럽과 식용유를 반반씩 섞고 은색 볼 베어링 6개를 넣은 다음 모터로 흔들면서 렌즈로 찍어봅시다. 꽤 멋질 것 같은데' 같은 제안을 하고 있었습니다." 그중에 실패한 시도들을 꼽아보자면, 핵 연쇄 반응의 원리를 보여주는 장면의 경우 탁자 주위에서 볼 베어링을 자석으로 끌어 굴리는 장면을 찍었다. 또 폭발물에 탁구공을 잔뜩 붙여 놓고 격발해서 탁구공이 사방으로 튀는 장면을 찍기도 했다. 하지만 두 장면 모두 놀란이 너무 상상력이 부족한 효과라고 생각했기 때문에 컷에 포함되지 않았다. 또 실험 단계에서는 멋져 보였지만 정작 촬영이 잘 안 되는 아이디어도 있었다. 예컨대 받침대 가장자리에 소금을 파도 모양으로 붓고 움직이는 빛에 가깝게 보이게 만들려는 시도도 있었다.

또 금속 조각들이 소용돌이치는 물속에 특수 제작된 프로브 렌즈를 담그고 수조 뒤쪽에서 매우 밝은 조명을 비추어 아원자 입자나 우주를 표현하려는 시도도 있었다. 그러다 잭슨이 금속 조각들을 너무 세게 젓는 바람에 물결이 일고 빛이 확산하면서 예상치 못한 점멸이 발생했다. 그런데 아인슈타인과 오펜하이머가 핵 연쇄 반응의 대기 연소 가능성에 대해 의논하는 신에 이 영상을 겹쳐보자, 놀란도 마음에 들어 하는 결과물이 나왔다. "꼭 연못 수면이 불로 뒤덮이는 것처럼 보이는데, 사실은 그냥 다른 장면에서 찍은 광선이었습니다." 잭슨은 말했다.

심지어 특수 효과 팀이 가장 큰 성공을 거둔 실험은 딱히 특정한 스토리 파트를 염두에 두지도 않은 장면이었다. 잭슨은 인터넷 검색 중에 테르밋을 태우는 동영상을 발견했다. 테르밋은 미세한 알루미늄과 산화철 분말의 혼합물로, 불을 붙이면 초고온의 섬광이 발생하면서 5,000도의 용철이 만들어진다. 이렇게 고온이 발생하는 특성 덕분에 금고를 뚫거나 철로를 용접하는 작업에 쓰인다. "불타는 장면 그 자체나 엄청난 발열 반응이 아주 장관이었습니다." 잭슨은 말했다. 그래서 잭슨의 팀은 그 효과를 놀란에게 보여주려고 비슷한 실험을 구성했다. 이 실험에서는 화분에 테

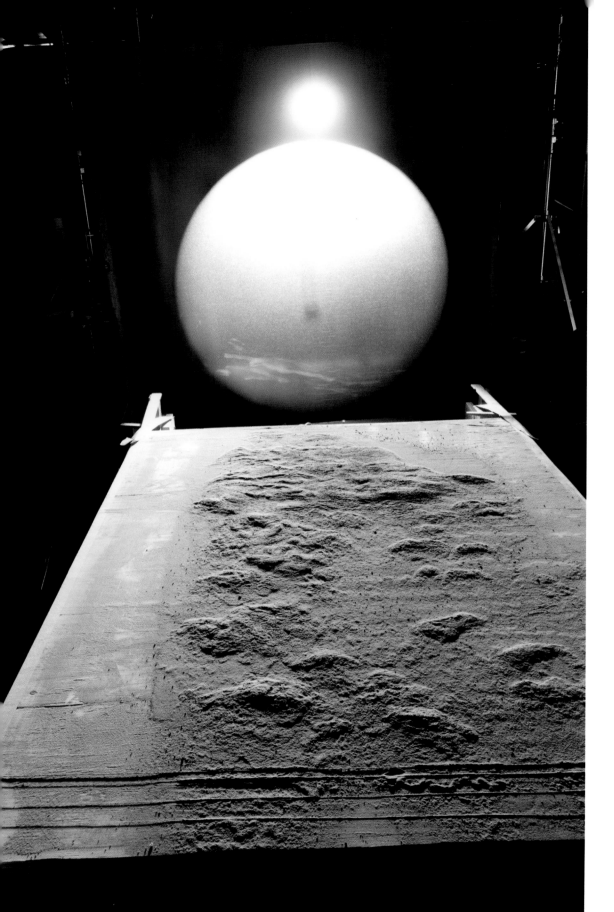

르밋을 담아서 바닥의 구멍을 통해 용철이 모래밭으로 흘러나오게 만들었다. 놀란의 승인이 떨어지자, 특수 효과 팀은 이 반응을 슬로 모션으로 촬영하고 다양한 장면을 겹쳐서 핵 연쇄 반응에 가까운 표현을 만들어 냈다.

잭슨이 가장 좋아한 결과물 중 하나는 1차 세계대전 중이던 1917년 당시 노바스코샤 주 핼리팩스에서 일어난 끔찍한 폭발 사고를 시각적으로 표현한 장면이었다. 이 사고는 무기를 싣고 있던 배가 다른 배와 충돌하면서 2,900톤의 TNT에 맞먹는 규모의 폭발이 발생하는 바람에, 해안가 전체가 평탄화되고 사망자 1,782명을 낸 대참사였다. 실제 영화 속에서도 오펜하이머는 맨해튼 프로젝트 과학자들이 트리니티 실험을 준비하던 중에 이 사건을 언급하는데, 당시까지 사상 최대의 인공 폭발이었기 때문이다. (이후 히로시마와 나가사키 상공에서 발생한 폭발은 각각 TNT 1만 6,000톤, 2만 1,000톤에 맞먹는 폭발력을 보여주었다.) "대본에서는 그냥 지나가는 장면이지만 크리스는 스토리에 어울리는 이미지를 원했습니다." 잭슨의 말이다. "그래서 직접 배를 만들거나 해안 마을 장면을 직접 보여주지 말고, 대신 큰 목재 더미가 폭발하는 장면을 가까이 클로즈업해서 슬로 모션으로 촬영하는 것이 좋겠다고 제안했습니다." 놀란과 판 호이테마 그리고 특수 효과 팀은 미켈란젤로 안토니오니의 1970년작 드라마 〈자브리스키 포인트〉의 마지막 장면에서 집이 폭발하고 파편이 날아다니는 모습을 약 10분간 슬로 모션으로 찍은 장면을 참고 삼아 시청했다.

이번에 찍을 현상들은 놀란 감독의 전작에서 나왔던 대규모 특수 효과에 비해 좀 더 소박하고 단출했지만, 대신 제작 과정은 더 길었다. 잭슨과 놀란은 예정되어 있던 제작 스케줄을 마무리하고 잠시 휴식을 취한 후, 그때까지 찍어 놓은 수백 시간 분량의 현상들을 평가했다. 그런 다음 잭슨은 최종 촬영 목록을 작성하고, 계획되어 있던 나머지 현상들을 5일 동안 촬영했다. 한편 피셔는 트리니티 폭발을 2회 더 촬영하려고 VFX 팀과 함께 미스터리 메사로 향했다.

잭슨은 영화 제작을 시작할 때부터 원자 폭탄의 폭발에서 시각 효과가 차지할 역할에 대해 고민했다. 실제 폭발 장면도 충분히 인상적이겠지만, 그래도 포스트 프로덕션 과정에서 추가 효과 샷으로 보강해야 한다는 건 확실했기 때문이다. 이런 샷은 폭발 영상에 합성하여 각 폭발 단계별로 놀라운 디테일을 부여할 것이었다. 잭슨은 벙커에 있던 오피 시점에서 보이는 버섯구름을 곧바로 알아볼 수 있도록 피셔의 폭발 장면 7개를 전부 합성하고 재생 속도를 늦춰 스케일을 키우는 한편, 밝은 폭발처럼 보이는 테

르밋 방울이 땅에 떨어지는 샷도 추가해 이펙트를 더했다. 1945년 영상에서, 잭슨은 폭발의 아랫부분이 마치 불타는 손가락 끝을 땅에 갖다 대는 것처럼 보인다는 게 마음에 들었다. 그래서 이 디테일을 구현하고자, 피셔의 폭발 장면 중 하나에서 나타난 뾰족한 불꽃을 따로 떼어내 반전시켰다. 폭발의 마지막 단계는 사막 바닥을 따라 퍼지면서 파문을 일으키는 충격파였다. 이 장면의 연출을 위해, 잭슨은 긴 벤치를 가져와서 세로로 와이어를 깐 다음, 그 위에 아주 미세한 먼지를 덮었다. 그런 다음 와이어를 잡아당겼는데, 이때 먼지 물결이 카메라를 향해 달려오면서 마치 지축이 뒤집어지는 것처럼 보였다. 이렇게 찍은 벤치 장면은 불덩이가 지면에 부딪히는 이미지와 합성되었다. "제가 가장 자랑스러워하는 장면 중 하나로 손

꼽힐 겁니다." 잭슨의 말이다. "정말 멋지다고 생각합니다."

실험 편집

〈오펜하이머〉의 편집 과정은 편집자 제니퍼 레임도 지금껏 겪어보지 못한 방식으로 진행되었다. 레임은 〈테넷〉에서 놀란 감독과 처음 협업했으며, 팬데믹 초기 몇 달 동안 이 작품을 편집하면서 두 사람은 긴밀한 협력 관계를 구축했다. "그 당시의 정신 나간 상황을 함께 겪으면서 꽤 빠른 속도로 서로에 대해 깊이 파악하게 되었는데, 그러다 보니 〈오펜하이머〉에서는 벌써 영화를 몇 편이나 같이 찍은 사이처럼 익숙했습니다." 레임은 말했다. 놀란도 기꺼이 〈오펜하이머〉 작업에 레임을 영입하려 했지만, 편

옆 페이지 앤드루 잭슨이 트리니티 폭발 실험의 핵심 파트를 촬영하려고 구성한 환경.

위 잭슨의 특수 효과가 적용된 마지막 폭발 장면.

위 〈오펜하이머〉 더빙 스테이지.

집자 자리를 제안하려 연락했을 때 레임은 이미 마블 스튜디오의 〈블랙 팬서: 와칸다 포에버〉의 편집 자리를 수락한 후였다. 게다가 당시 임신 중이었기 때문에 출산 휴가가 〈오펜하이머〉 제작 일정과 겹칠 것도 우려스러웠다. "놀란이 저를 집까지 불러서 같이 커피를 마시며 이 이야기를 했는데 '세상에, 이건 시간이 안 맞겠네요'라고 대답할 수밖에 없었습니다. 정말 화가 났죠." 레임의 말이다. "딱 저를 위해 맞춤형으로 제작된 영화였는데 말이죠. 또 절대 못 잊을 순간은 크리스가 '지금 사람들이 방 안에서 대화하는 영화를 만들고 있어요'라고 하니까, 전 탁자를 쾅, 치면서 '뭐라고요?! 그럼 진짜 제가 맡았어야 했는데!'라고 했던 거죠. 제 취향은 휴먼 드라마 쪽이라서 〈테넷〉 작업도 꽤 어려웠습니다. 차 추격전 신을 편집할 때는 자동차들이 서로 대화를 하고 있다고 상상하면서 일해야 했다니까요."

그래서 놀란은 해결책을 제시했다. 레임은 〈오펜하이머〉의 촬영이 끝나는 2022년 5월에 제작진으로 합류하고, 세트상에서의 업무는 일일 편집을 담당할 추가 편집자 마이크 페이에게 위임하기로 한 것이다. 그래서 제작 막바지, 유럽으로 짧은 로케를 떠나던 놀란 감독은 지금까지 촬영한 영상을 전부 레임에게 인계하여 영화에 익숙해질 시간을 한 달 주었다. 레임은 영상을 최적으로 이해할 수 있는 방법은 곧바로 영상을 시청하면서 전체 영화의 '구조', 즉 러프 컷을 만드는 것이라고 생각했다. "각본을 딱 한 번 읽은 지 9개월이 지났고, 방금 마블 대작 영화 작업을 마쳤는데, 거기다 애까지 생긴 상황에서 작업에 투입된 거죠. 정신이 하나도 없었습니다. 그래서 이렇게 정보가 하나도 없는 상황에서는 조금은 벅차고 두렵기도

했지만, 재미있고 신나는 도전이기도 했습니다." 하지만 레임이 영화를 처음 접한다는 사실이 긍정적으로 작용하기도 했으니, 마치 관객의 입장처럼 영상을 보면서 모순점을 발견하거나 이해가 되지 않는 부분에 대해 질문할 수 있었던 것이다. 레임은 대본을 청사진으로 삼아, 우선 놀란이 준 영상을 3시간 40분으로 압축했다. "첫 번째 버전에서는 각 신의 흐름을 각본상 스토리 구조에 충실하게 맞추려고 노력했습니다." 놀란은 말했다. 그런 다음 레임은 영상 선별 작업을 통해, 오피의 '주관적' 관점과 스트로스의 '객관적' 관점을 가장 잘 표현할 수 있는 컬러와 흑백 장면을 찾아냈다. "호이터는 카메라 배치와 시점에 따라 뚜렷한 차이를 갖춘 관점을 의도하며 영화를 촬영했습니다." 놀란의 말이다. "이 점을 바탕으로 극대화와 명확한 표현을 해줄 편집이 필요했습니다."

레임의 목표는 완벽한 페이스 조절과 최고의 테이크 선정 외에도, 관객에게 항상 현재 시간대를 제대로 파악시키면서 작품 전체가 감정적으로 연결되었다는 느낌을 주는 것이었다. "편집자의 입장에서는 방대한 정보와 스토리를 다루면서도, 너무 평이하지는 않되 관객이 혼란이 아닌 흥미를 느낄 수 있는 내용을 만드는 게 중요합니다." 레임의 말이다. "온갖 장르를 영화 하나로 합친 것 같은 느낌이었습니다. 게다가 굉장한 위업을 해낸 위인을 아주 친밀하고 인간적으로 다룬 휴먼스토리라니, 편집 작업도 균형을 잡는 것처럼 느껴졌습니다."

레임의 작업 방향은 자신이 역사에 대해 아무것도 모르는 상태에서 대본을 읽었을 때 느꼈던 감정을 관객들도 똑같이 느낄 수 있게 하는 것이었다. "제게는 굉장히 스릴이 넘쳤고, 관객들이 이 영화 속으로 완전히 빠져들기를 바랐습니다." 레임의 말이다. "또 스트로스라는 인물과 그 이중적인 면모도 굉장히 마음에 들었습니다." 특히 스트로스가 상원에서 자신의 상무부 장관 지명을 거부했다는 사실을 알게 되는 장면의 편집이 마음에 들었다고 한다. "'누가 날 물 먹인 거지?'라는 생각밖에 안 들 겁니다." 레임의 말이다. "가슴이 아플 거고요. 정말 묻고 싶지 않지만 결국 참담한 심정으로 질문을 내뱉죠. 그 마음이 정말 공감됩니다." 3주 동안 함께 작업을 한 레임과 놀란은 토머스와 함께 직접 영화를 시청했다. 그 후 놀란은 10주 후에 디렉터스 컷을 완성하기로 계획하고, 매주 금요일마다 그 주까지 편집된 영화를 상영했다. "그 말인즉슨 매주 금요일마다 영화 전체를 붙잡고 씨름해야 하기 때문에 평소보다 더 빨리 일을 처리해야 했다는 건데, 솔직히 마음에 들었습니다." 레임의 말이다. "제가 제작에 참여했던 영

화들 중에는 작업 속도가 지지부진하고 작업자들이 신 하나하나에 목매던 경우가 숱했습니다. 크리스식 단기 마감은 매주 수요일과 목요일마다 상영이 가능한 결과물을 내놓아야 해서 굉장히 스트레스가 심했지만, 작업 진행에는 확실히 도움이 되었습니다." 그래도 제작진, 때로는 친인척들까지 참석한 상영회는 긴장되면서도 유익한 시간이었다. "덕분에 긴장이 더해지면서 신경과민까지 생길 정도였습니다." 레임의 말이다. "관람하는 내내 속이 안 좋았지만, 그래도 관객들의 반응을 직접 느낄 수 있기 때문에 영화를 다른 시각에서 볼 수 있었습니다. 말 그대로 상영관에 불이 켜지면 곧장 '아, 저 구간이 좀 늘어지는 느낌인데'라는 생각이 들더군요."

정작 트리니티 실험의 빌드업처럼 세 가지 시점이 전개되다가 하나로 합쳐지는 까다로운 시퀀스는 단 며칠 만에 완성되었다. "크리스는 이렇게 긴장감을 조성하는 디테일의 형성에 통달해 있으며, 이런 능숙한 실력 덕분에 함께 즐겁게 작업할 수 있었습니다." 레임의 말이다. "일단 완성한 후에는 그냥 손을 떼어버렸습니다. 다시는 돌아보지 않았죠." 오히려 영화의 마지막 20분, 1954년 오피의 보안 청문회와 1959년 스트로스의 상원 인준 청문회를 교차 편집해야 하는 파트가 훨씬 짜증나는 작업이었다. "영화의 제3막은 법정 드라마 같은 긴장감으로 가득합니다." 놀란의 말이다. "하지

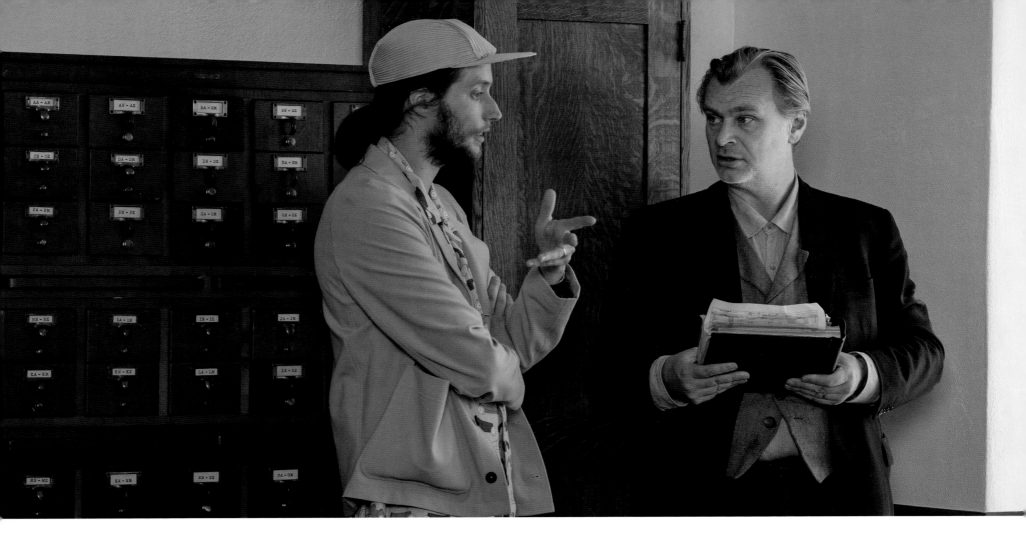

만 보안 청문회의 적절한 전개의 호흡과 방식을 파악하고, 스트로스의 장면과 자연스럽게 연계시킬 방법을 찾아내는 건 편집에서 가장 까다로운 부분이었습니다. 인물도 정말 많이 등장하는데 다들 실제 역사 속에서 정말 중요한 발언과 기여를 보여주었던 사람들입니다. 그래서 너무 빠르고 느슨하게 진행하는 바람에 영화로 보여줄 요소를 너무 줄여서는 안 되겠지만, 관객을 위해서라도 적절한 전개 속도는 보여주어야 합니다."

쉽게 잘라낼 수 있는 컷은 없었다. "저는 보통 각본 단계에서부터 필요 없는 장면을 매우 무자비하게 쳐내는 편입니다." 놀란의 말이다. "각 장면이 영화에 꼭 들어가려면 시나리오 완성 전까지 그럴 만한 이유를 두세 가지 정도 찾을 수 있어야 합니다. 그런데도 편집 과정에서는 영상이 넘쳐나서 문제입니다. 그래서 영화가 최대한 상하지 않게 조심하면서 양을 줄이는 작업을 진행하죠. 여기에 전개의 호흡도 그대로 유지할 수 있어야 했습니다." 특히 오펜호미와 관련된 장면은 쳐내기가 참 어려웠는데, 배우들이 각자의 배역을 너무 충실히 준비하는 바람에 놀란조차 스토리에서 잘라내기가 망설여지는 멋진 순간들을 선사했기 때문이다. "전부 굉

장한 결과물을 내놓았죠." 놀란의 말이다. "다들 화면에서 한 번쯤은 부각되어 기억에 길이 남을 만한 기회를 주려고 노력했습니다. 하지만 모든 인물의 애드리브와 특징을 전부 담아낼 수는 없었습니다."

오피의 유럽 대학 시절을 담은 몽타주는 또 다른 의미에서 편집하기가 어려웠다. 잭슨의 '현상' 특수 효과를 처음으로 적극 활용한 시퀀스였으니까. 감독과 편집자는 잭슨의 현상도 스토리 진전에 도움이 되는 경우에만 제한적으로 사용하자는 원칙을 세웠다. "관객들이 '아, 저거 또 나오네' 같은 느낌을 받게 해서는 절대 안 되었습니다." 레임의 말이다. "이 효과가 굉장히 중요하고 오펜하이머의 생각으로부터 촉발된 것처럼 느껴지길 바랐습니다." 각 현상은 대부분 각본 차원부터 어디에 배치할지 전부 스케치가 되어 있었지만, 놀란은 레임과 함께 편집을 진행하는 과정에서 이따금 특정 효과를 조정하거나 다른 효과와 결합해야겠다고 결정하기도 했다. 잭슨도 금요일 상영이 끝나자마자 그 자리에서 노트북을 꺼내어, 세 사람이 함께 영상 라이브러리를 살펴보면서 새로운 시각 효과를 만들곤 했다.

잭슨뿐만 아니라 사운드 디자이너 리처드 킹, 작곡가 루트비히 괴란손 그리고 녹음 믹서 게리 리조와 케빈 오코넬 역시 더빙 스테이지에서 레임과 놀란의 귀중한 파트너가 되어주었다. 괴란손은 놀란이 각본을 완성하자마자 곧장 투입되었다. 놀란 감독은 편집에 임시 음악(실제 결과물을 만들기 전에 기존 음악으로 임시 배경 음악을 까는 일반적 관행)을 사용하는 걸 탐탁지 않아 했기 때문에 처음부터 괴란손에게 테마 작업을 맡겼다. 놀란과 레임이 편집 준비를 마칠 즈음, 괴란손은 이미 2~3시간 분량의 음악을 완성한 상태였다. 괴란손이 신에 사용할 음악을 미리 작곡하지 않았더라면 레임과 놀란은 아무 배경 음악 없이 편집에 임했어야 할 것이다. 괴란손 역시 매주 금요일의 상영회에 참석하여 놀란과 레임으로부터 피드백을 받고 자신의 결과물을 미세하게 조정했다. "루트비히는 굉장한 재능과 노력을 겸비한 음악가입니다." 에마 토머스의 말이다. "말 그대로 몇 달 동안 영화와 함께 살아 숨쉬었죠."

반대로 음향 효과의 경우, 놀란은 임시 음향 효과 믹스를 만들어두는 게 편집에 유용하다는 사실을 알고 있었다. 그래서 이 점을 염두에 두고 사운드 디자이너 리처드 킹을 초기 작업 단계부터 참여시켜 영화에 필요한 다양한 음향 효과 녹음 및 믹싱을 맡겼다. 포스트 프로덕션이 시작될 무렵, 킹은 고전풍 전화벨 소리부터 1940년대 고속 카메라의 딸깍거리는 구동음까지 영상에서 사용할 수 있는 각종 음향 효과의 프리믹스 트랙을 만들

었다. 그러면 놀란과 레임은 킹의 음향 효과를 가져와 괴란손의 음악과 함께 영화에 레이어링을 했다. 편집이 진행되면서 놀란은 종종 킹에게 특정 아이디어를 더 발전시키거나 완전히 새로운 오디오를 제공해달라고 요청했다. "크리스가 음향을 별로 마음에 들어 하지 않을 때는 다른 걸 시도했습니다." 킹의 말이다. "그렇게 믹스가 점점 발전하게 됐죠." 이런 조정 작업은 포스트 프로덕션의 마지막 순간까지 계속되었다. 세 사람은 종종 영상과 '궁합이 좋은' 사운드에 대해 논의하기도 했다. "리처드가 결과물을 가져오면 영상에 넣고 궁합이 좋은지 확인해보았습니다." 놀란의 말이다. "더빙 무대에서의 작업에는 이런 느낌이 굉장히 중요했습니다. 음향과 영상이 잘 어울릴 수도, 어울리지 않을 수도 있기 때문에 이 과정에는 오랜 시간과 많은 실험이 필요합니다."

놀란과 레임은 트리니티 폭발 실험 장면의 편집에서 실제 폭발을 목격했던 사람들의 증언을 참고하려 했는데, 관측자들은 당시 최대 32킬로미터까지 떨어진 곳에서 있었기 때문에 폭발의 섬광을 본 지 몇 초가 지난 후에야 폭발음이 들리거나 그 충격이 느껴졌다고 했다. 이처럼 각 관측 지점에 폭발음이 도착하기 직전까지 긴장감과 함께 흐르던 침묵을 재현해

오른쪽 〈오펜하이머〉 세트에서 크리스토퍼 놀란 감독과 만나는 작곡가 루트비히 괴란손.

위 사운드 디자이너 리처드 킹.

위 괴란손이 작곡한 〈오펜하이머〉
배경 음악 악보.

여성의 비명이 들려오는 순간 레임과 놀란은 다시 한번 음향을 차단한다. 그 후 담담하고 슬픈 음악이 돌아온다. "형언할 수 없을 정도로 기괴해서 그 상황과 완벽하게 어울린다고 생각합니다." 레임의 말이다. "다들 몇 년 동안 열심히 노력해서 그 사람들을 다 죽여버렸다는 걸 축하하고 있으니까요."

레임이 가장 좋아하는 신 중 하나는 트리니티 실험과 히로시마 원폭 투하 사이 3주를 묘사하는 15분 분량의 시퀀스다. 과학자들은 승리를 축하하긴 하지만 이제 목표를 달성하는 과정에서 자신들이 쓸모없어졌다는 사실을 금방 깨닫게 됩니다. "역대 최고의 이별 영화를 편집하는 기분이었습니다." 레임의 말이다. "오펜하이머는 그로브스에게 말하죠. '워싱턴 가실 때 저도 같이 갈까요?' 그러자 그로브스는 이렇게 말합니다. '뭐 하려고?' 꼭 오펜하이머가 실연을 당한 것 같죠. 오피는 큰 충격을 받지만 그래도 침착하게 다시 그로브스에게 묻죠. '정보는 계속 줄 거죠?' 맷 데이먼은 등을 돌리면서 대답합니다. '노력해보죠.' 정말 속상한 장면입니다." 심지어 놀란 감독은 오피가 전화기 옆에 쓸쓸히 앉아서 오지도 않을 전화를 기다리는 장면도 포함시켰다. "이 장면을 편집할 때는 한때 거물이었다가 한순간에 퇴물이 된다는 상황이 얼마나 정신 나갈 것 같을지 생각했습니다."

오피의 테마 음악

루트비히 괴란손은 제니퍼 레임처럼 전작 〈테넷〉에 이어 〈오펜하이머〉가 놀란과의 두 번째 협업이었다. 이번 작품의 장르는 시대극이긴 하지만, 놀란은 과학 혁명의 최전선에 섰던 뛰어난 과학자의 정신을 탐구하는 지극히 현대적이고 장르 초월적인 스토리로 〈오펜하이머〉를 구상했다. 배경 음악 역시 이런 비전을 구현해야 했다. "영상, 음악 등 영화의 모든 요소가 현대 관객들에 대한 접근 장벽을 최대한 낮춰주길 바랐습니다." 놀란의 말이다. "루트비히는 훌륭한 음악가 겸 작곡가이며 굉장한 스토리텔링 능력도 갖췄습니다. 그래서 〈오펜하이머〉에 아무런 편견 없이 신선한 음악을 추가해주길 바랐습니다. 시대를 초월한 퀄리티의 배경 음악을 원했습니다."

괴란손은 〈오펜하이머〉의 각본을 읽고 이렇게 개인을 중심으로 전개되는 스토리에는 〈테넷〉과 다른 접근법이 필요하며, 웅장한 사운드보다 전통 악기가 중심이 되어야 한다고 생각했다. 이렇게 전통 악기를 사용하되, 악기 연주 자체는 신디사이저와 각종 디지털 및 아날로그 툴로 진행하여

보이고자, 놀란과 레임은 영화에서 폭탄이 터진 직후 20~60초 동안 거의 모든 음향을 제거하기로 결정했다. 영화 속 폭발은 각 관측 지점에서 한 번씩 총 세 번 발생하며, 각 지점이 폭발로부터 떨어진 거리에 따라 이 침묵의 길이도 달라진다. 폭발음이 각 과학자들에게 도달할 때마다 끔찍하게 웅장한 폭발음이 한 번씩, 거대한 불협화음이 총 세 번 터져 나와 극장 전체를 뒤흔든다. "기나긴 침묵이 흐르는 동안 언제 폭발음이 닥쳐올지 모르니, 긴장감과 불안감이 극에 달합니다." 레임은 말했다. 놀란도 덧붙였다. "세계 최초의 핵폭발을 소리도 없이 묘사한다는 건 제게도 매우 부담되는 도전이었습니다. 하지만 동시에 이런 표현 방식은 생애 두 번 다시 오지 않을 독특한 순간을 구현할 기회란 것도 깨달았습니다. 무슨 일이 벌어졌는지 눈으로 보기는 했지만, 아직 그 여파는 느끼지 못하고 있는 것이니까요. 어떻게 보면 영화 전체에 대한 완벽한 은유처럼 느껴지기도 합니다."

편집자와 놀란 감독은 오피가 히로시마 원폭 투하 성공에 대한 연설을 하던 중 끔찍한 환각을 경험하는 신에도 비슷한 접근법을 취했다. 사람들은 온통 이 소식에 기뻐하지만, 방을 둘러보던 오피가 사방에서 환호하는 군중 사이에서 죽음의 환영을 보게 되면서 소리가 끊어진다. 그리고 배경 음악은 더 이상 쾌활하지 않고 음울한 풍으로 재개되고, 군중 속에서

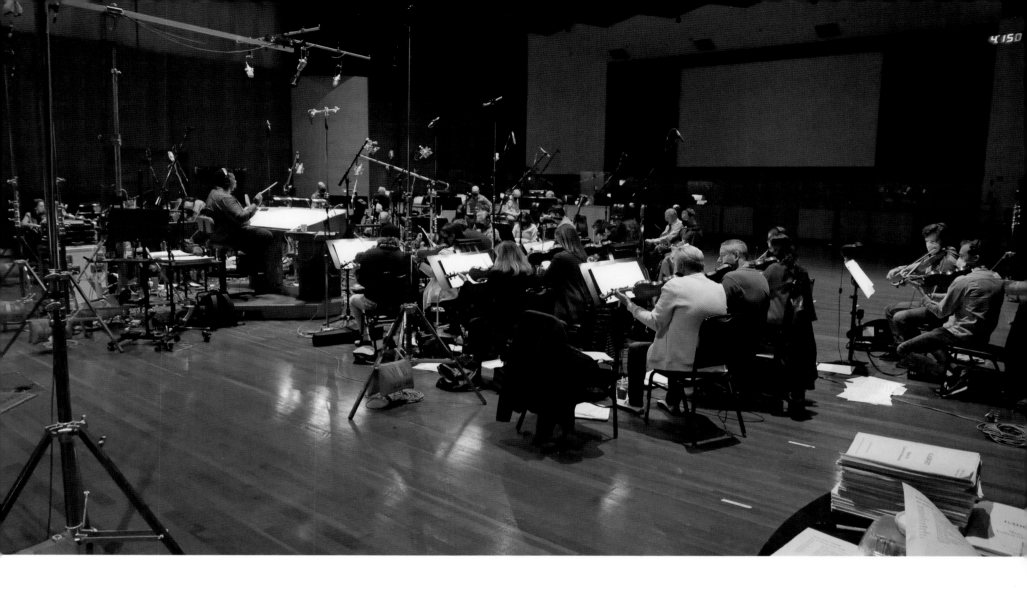

영화의 배경 음악이 전형적인 시대극의 음악처럼 들리지 않도록 놀란과 함께 계획했다. "확실히 참신한 음향, 딱 잘라 정의할 수 없는 경험과 소리를 만들고 싶었습니다." 괴란손은 말했다.

두 사람은 영화 촬영 준비부터 후반 작업을 마칠 때까지 계속해서 함께 음악을 듣고 영화를 보면서 〈오펜하이머〉의 사운드트랙에 영감을 줄 만한 요소를 찾았는데, 보통 영화 촬영이 끝난 후 작곡가의 작업이 시작되는 일반적인 영화 작곡 작업과는 다른 방식이었다. "감독과 이렇게 가까이에서 함께 일할 수 있다는 것은 정말 특별한 경험입니다." 괴란손의 말이다. "크리스는 음악의 중요성에 대해 제대로 이해하고 있었기 때문에 많은 시간을 할애한 것이라고 생각합니다." 괴란손은 우선 놀란이 어떤 음악을 원

하는지 파악한 후, 8초 분량의 음악적 아이디어 스케치를 작곡하여 감독에게 평가 샘플로 제시했다. 때때로 놀란은 작곡가가 실수라고 생각한 부분도 기꺼이 포용하곤 했다. "보통은 실수라거나 안 먹힐 것 같다고 생각되는 요소들로부터 진정한 개성이 만들어집니다." 괴란손의 말이다. "그런 중간 다리 역할을 톡톡히 하죠."

짧은 샘플이 슬슬 정식 데모로 발전하자, 괴란손은 그 주인공과 함께 영화의 중심이 될 8마디의 멜로디, 오펜하이머의 테마 음악에 집중하기 시작했다.

놀란은 딱히 오펜하이머의 테마에 대해 구체적으로 원하는 방향을 생각해두지는 않았지만, 한 가지 지침은 있었다. "저는 가장 사람의 신경을

위 〈오펜하이머〉 배경 음악을 연주 중인 오케스트라.

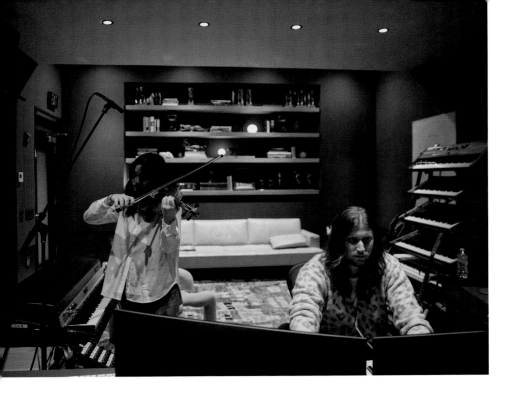

건드리는 악기가 바이올린이라고 생각하기 때문에 작곡의 출발점은 바이올린으로 삼고 싶었습니다. (바이올린) 연주에서 끊임없이 느껴지는 긴장감은 마치 오펜하이머가 평생을 살아오면서 느꼈던 칼날 같은 긴장과도 연결되는 것 같을 테니까요." 괴란손도 이렇게 말했다. "극도로 날카로운 분위기에서 순식간에 가슴이 아릴 정도로 로맨틱하고 아름다운 분위기로 바뀔 수 있는 악기는 과연 무엇일지 논의를 거쳤습니다. 그게 바로 바이올린이었죠."

마침 괴란손의 아내 세레나는 영화 음악 연주 경험이 풍부한 바이올리니스트였고, 괴란손은 아내에게 도움을 요청했다. "아내와 악기에 대해 많은 질의를 주고받으면서 긴밀하게 협업할 수 있어서 정말 행운이었습니다." 괴란손의 말이다. "정말, 정말 아름다운 경험이었죠." 두 사람은 협업을 통해 "느릿하면서 심금을 울리는", 성찰과 슬픔으로 가득하면서도 이따금 기운을 북돋아주는 멜로디를 만들어 냈다. "강력하고 현대적이며 참신한 느낌이었습니다." 놀란의 말이다. "입체파, 급진적이고 새로운 음악적 접근 방식, 정치 사상, 공산주의의 부상 등 주인공이 각종 현대 예술을 접하면서 느낄 감정을 잘 표현한 것 같았습니다. 물론 우리의 주인공은 그 어떤 사회적 발전보다도 급진적이었다고 평가받는 물리학의 혁명을 다루었지만." 이 곡은 바이올린으로 작곡되었지만 악보상에서 백 번 이상의 반복 연주가 나타난다. "연주 자체는 솔로 바이올린, 현악 앙상블, 신디사이저 등 다양한 악기들로 진행됩니다. 연주 박자와 키도 오펜하이머가 스토리상에서 처한 상황에 따라 다르게 연주됩니다. 떨리고 긴장이 감도는 비브라토에서 시작해, 글리산도를 통해 아름답고 느릿하며 차분한 비브라토로 올라가면 어떤 결과물이 나올지 궁금했습니다. 또 바이올린 10개를 모아 놓고 전부 같은 악장을 연주하게 되면 어떻게 될지도 궁금했죠. 이처럼 기술적으로 온갖 정신 나간 아이디어들을 실험

해보았습니다."

각 주연급 인물에게도 개성적인 음악이 주어졌다. 스트로스의 경우에는 하프로 연주되는 음악이었다. "순수하게 시작해서 불가사의해지다가 슬퍼지죠." 괴란손의 말이다. "스트로스는 매우 흥미로운 인물인 데다 마지막에 반전도 있기 때문에 테마가 다양한 형태를 취할 수 있어야 한다는 게 중요했습니다." 오피와 마찬가지로 진 태트록의 테마 역시 낭만적이면서도 연약한 바이올린 곡이다. 또 괴란손에 따르면, 키티의 테마는 오펜하이머의 보안 청문회의 증언석에 선 키티(에밀리 블런트)의 연기를 본 후 '긴 호흡'의 첼로 솔로와 피아노로 작곡했다고 한다. "정말 강렬한 신이었고, 키티의 호흡이나 자신감 넘치는 모습은 과연 오펜하이머를 완성시키는 천생연분이라고 느껴졌습니다." 괴란손은 말했다. 영화의 종막에 이르면 괴란손은 키티와 오펜하이머의 테마를 합쳐 일체감을 불러일으킨다.

경쾌한 팝 장르 감성의 신디사이저 멜로디가 인상적인 그로브스의 테마는 원래 오피에게 사용할 생각으로 작곡되었다. 하지만 놀란 감독이 듣기에는 오히려 맷 데이먼이 그로브스를 연기하는 방식과 완벽하게 일치했다. "굉장히 미국적 느낌의 팝 발라드 같은 곡입니다." 놀란의 말이다. "그로브스라는 인물은 매우 긍정적이고 미국적인 특성을 보여줍니다. 영화 스토리 속 그로브스는 지금 이루어지고 있는 모든 고귀한 것들을 대표한다고 생각합니다. 설령 어려운 결정을 내려야 할 때에도 말이죠."

영화 초반의 1920년대, 오펜하이머가 양자물리학의 깨달음을 얻는 장면을 담아낸 신에서는 가장 웅장한 음악적 순간 중 하나가 등장한다. 이 시퀀스에는 오피가 피카소 그림, T. S. 엘리엇의 〈황무지〉, 이고리 스트라빈스키의 현대 관현악 명곡 〈봄의 제전〉 등 당대의 숱

한 장벽을 뛰어넘은 다양한 예술 작품들을 흡수하는 신도 포함되어 있다. 괴란손은 학창 시절 스트라빈스키에 대해 배울 때, 〈봄의 제전〉은 굉장히 혁명적인 작품이었기에 1913년 파리에서의 초연 당시 실제 폭동이 일어날 정도였다는 글을 읽었다. "지금 들어도 현대적입니다." 괴란손의 말이다. "사상 최고의 음악이라고 생각합니다." 놀란은 오피가 스트라빈스키 음반을 재생하는 장면도 삽입했지만, 이 음악 자체는 시퀀스에 등장하지 않는다. 대신 이 장면에서는 닐스 보어가 오피에게 "대수학은 음악과도 같지. 음악은 읽을 수 있다는 게 아니라 감상할 수 있다는 게 중요한 거 아닌가?" 라고 말한 후부터 연주되기 시작하는 괴란손의 새로운 곡에 압도된다.

괴란손은 이 장면의 음악을 작곡하는 데만 몇 달이 걸렸고, 이전까지 시도해본 적 없었던 각종 박자 실험을 해 보았다. 마지막 곡에서는 4마디마다 박자가 빨라지고 간헐적으로 느려지기도 하지만, 결국 2분에 걸쳐 80비피엠(BPM, 분당 비트 수)에서 340비피엠까지 올라간다. "연주자들은 악보 한 페이지에서 박자가 이렇게 변하는 건 처음 봤다고 말했습니다." 괴란손은 말했다. 현악 오케스트라는 이 2분 분량의 음악을 4일 동안 연습했지만, 실수 없이 한 테이크로 연주하는 건 도저히 불가능했다.

그래서 세레나는 루트비히에게 테이크를 진행하는 연주자들에게 이어피스를 지급하고 박자의 변화를 한 박 먼저 알려주는 방법을 제안했다. "기존 박자를 연주하는 동안 새 박자를 알려줄 수 있을 거라고는 생각하지 못했습니다." 루트비히의 말이다. "저는 전혀 떠올리지 못한 아이디어였죠." 세레나의 제안으로 문제는 해결되었고, 현악단은 1시간 만에 트랙을 완성했다.

한편 트리니티 실험 시퀀스의 배경 음악은 그 자체로 하나의 프로젝트였다. 이 음악은 맨해튼 프로젝트 팀이 폭탄을 철탑 위로 올리면서 불안해하는 모습을 나타내는 긴장감 넘치는 큐로 시작된다. "이 시점에서 음악은 마치 음향 디자인과 매우 유사해집니다." 괴란손의 말이다. "바로 이 순간 처음이자 마지막으로, 음악의 음색은 바뀌고 감미롭던 곡조는 대체 무슨 소리인지 알 수도 없는 음향으로 변하죠. 낮게 철커덕거리면서 째깍이는 폭탄 소리가 들리는 걸까요? 아니면 사람들의 이마에 흐르는 땀을 보고 머릿속에 그리는 상상에 불과할까요?" 폭발하기까지 카운트다운이 진행되는 동안에는 현악 오스티나토 또는 반복적 음악 구절을 활용했다. "계속해서 반복되고 계속해서 커집니다. 더 이상 견딜 수가 없어질 때까지." 괴란손의 말이다. "처음에는 바이올린이 음 하나를 반복 연주하는 것으로

신디사이저와 긴박감을 추가로 더한다는 아이디어를 떠올렸다. "이런 접근법은 액션 하이스트 영화 같은 전개가 벌어지던 파트에서 특히 빛을 발했습니다." 작곡자의 말이다. "장르도 장르였거니와 실제 액션 신이기도 했으니 딱히 주저할 필요도 없었습니다. 그저 언어로 진행되는 액션일 뿐."

궁극적으로 괴란손과 놀란은 스토리 전개를 돕는 역할을 수행하며 한 사람의 어엿한 영화 속 인물처럼 느껴지는 사운드트랙을 만들고자 했다. "놀란의 다른 영화에서 쓰였던 음악과 가장 큰 차이점이 있다면, 녹음에 참여했던 모든 연주자의 실제 연주를 생생하게 들을 수 있다는 점입니다." 괴란손의 말이다. "녹음 중인 음악과 숨소리, 마이크가 탁탁 튀는 소리가 들립니다. 마치 연주자들의 연주를 손으로 만질 수 있을 것처럼, 또 음악이 영화에 숨을 불어넣는 심장인 것처럼 들릴 것입니다."

오피의 소리

사운드 디자이너 리처드 킹은 〈프레스티지〉부터 놀란의 모든 영화에 참여했으며, 〈덩케르크〉, 〈인셉션〉, 〈다크 나이트〉에서의 작업으로 오스카상을 수상한 바 있다. 이번 영화에서는 1930년대부터 1960년대에 등장인물들이 들었을 법한 소리를 구현하고자 수개월 동안 폭넓은 연구를 진행했다. 하지만 〈오펜하이머〉에서의 사운드는 원자 폭탄 폭발만 제외한다면 놀란의 전작들에 비해 "미묘한 편"이라고 한다. "딱히 차량 추격 신 같은 것도 없지만 꽤 역동적이긴 하죠." 킹은 덧붙였다. 영화 속 거의 모든 음향은 세트 현장이 아니라 로스앤젤레스에서 녹음되었다. "작업 중에는 최대한 방해를 받고 싶지 않습니다. 군중 수백 명이 내는 소리처럼 인위적으로 재현할 수 있는 상황이 아니라면 또 모르죠." 킹의 말이다. "그럴 때나 세트에 가는 겁니다." 〈오펜하이머〉 작업에서 유일하게 현장 녹음한 음향은 맨해튼 프로젝트에 필요한 농축 우라늄과 플루토늄의 양을 보여주고자 어항에 구슬을 짤랑짤랑 떨어뜨리는 소리와 과학자들이 트리니티 실험 직전 거대한 TNT 더미를 터뜨리는 신에서 사용되었던 피셔의 천둥 같은 미스터리 메사 폭발음뿐이었다.

킹은 각본을 처음 읽은 순간부터 트리니티의 폭발을 염두에 두고 있었다. "음향 편집자라면 그 부분을 읽고 당연히 크고 시끄러워야 한다는 걸 떠올려야죠." 킹은 웃으면서 말했다. 우선 폭발에 대한 모든 목격 기록을 최대한 구해서 읽은 킹은 이 폭발음이 각 보고서에서 매우 구체적으로 묘사된다는 사실을 발견했다. "지금까지 들어본 것 중 가장 큰 소리였

시작되더니, 마지막에는 음 100개를 연주합니다. 처음에 벌 한 마리가 앵앵거리더니 벌떼가 몰려오는 것처럼 느껴집니다." 그러다 음악은 침묵으로 끝나고, 이 침묵은 다시 폭탄의 폭발음으로 깨진다. 트리니티 시퀀스의 녹음 세션에서는 바이올린 하나, 현악 4중주, 현악 8중주, 전체 오케스트라를 녹음했다. "이따금 이 음악들을 겹겹이 쌓고 신디사이저도 여럿 추가해서 혼돈을 연출해내기도 했습니다." 괴란손은 말했다.

두 청문회를 중심으로 전개되는 영화 최종장에서, 괴란손은 산만하지 않으면서도 줄거리의 추진력을 꾸준히 끌어올릴 수 있는 15분 길이의 음악을 작업했다. "영화의 제3막은 법정 드라마 같은 긴장감으로 가득합니다. 그래서 아주 긴장된 분위기를 조성할 결과물을 원했습니다." 놀란의 말이다. "영화 막바지에서는 보안 청문회에서 세세한 부분까지 자세히 파헤치는 내용이 나오는 만큼, 절대 흔들리지 않고 경계를 늦출 수 없게 하는 시계 소리 같은 효과가 필요했습니다. 영화에서 가장 생동감 넘치는 부분 중 하나이며, 그 느낌에는 음악이 한몫했습니다." 피날레에서 드러나는 폭로의 순간에는 온갖 이질적인 정보들이 한데 모이기 때문에, 괴란손은 영화의 모든 테마를 현악기로 연속적으로 연주하면서 그 속도를 높이고,

"오펜하이머는 원자를 하나로 묶어주는 강력함에 대해 생각합니다. 거기 깃든 힘을 상상했죠."

– 리처드 킹

고, 또 다이너마이트 터지는 소리처럼 한동안 공중을 맴돌다가 사라지는 독특한 소리였다고 합니다." 킹은 말했다. 이 음향 효과는 주로 2013년 거대 유성이 러시아 첼랴빈스크 인근 약 24킬로미터 상공에서 시속 약 6만 4,000킬로미터의 속도로 지구 대기를 강타하던 장면의 촬영 파일을 참고했다. 여기에 날카롭고 내부를 헤집는 듯한 가솔린과 다이너마이트 폭발음을 추가해 "머릿속을 뒤흔들었고", 강력한 저주파음의 폭발음도 추가해 "가슴을 뒤흔들었다". 그리고 그 저변에는 천둥소리를 깔았는데, 목격자들의 증언에 따르면 실제로 협곡에서 천둥소리가 멈추지 않고 계속 울려 퍼졌다고 했기 때문이다. 마지막으로 충격파가 오피의 벙커를 강타할 때는 거대한 피스톤 구동 서브우퍼로 저택을 폭파하는 오디오를 재생해, 전율과 진동이 몸으로 느껴지는 거대한 사운드를 만들어 냈다. "정말 거대하지만 인간이 듣기에는 지나치게 저주파인 소리죠." 킹의 말이다. "모든 게 움직입니다. 건물 골조와 기반까지도. 거대한 물체를 뒤흔들 때 나는 소리는 정말 놀랍죠."

또한 각 관측 지점에서 들리는 폭발음도 폭심지와의 거리를 고려한 보정이 필요했다. "언덕 꼭대기에서 들은 소리의 증언은 가까이서 들은 소리의 증언과 매우 달랐습니다." 킹의 말이다. "하지만 여전히 굉장한 소리였다는 건 분명합니다. 약 32킬로미터 떨어져 있던 (어니스트) 로런스는 근처에서 곡사포 쏘는 소리 같았다고 증언했습니다."

킹은 이 거대한 세트장 말고도 영화 속 각 장소마다 각각 고유한 음향을 부여해야 했다. 버클리는 분주한 실험실이 있고, 복도에서 학생들이 수다를 떨고, 이따금 종소리가 들려오는 등 활기찬 캠퍼스의 느낌을 주어야 했다. 한 신에서는 오피가 긴 복도를 걸어가다가 용접 소리와 공사 소음을

듣기도 한다. "'저 아래서 뭘 하고 있는 거지?' 하는 호기심을 품고 이 소음에 이끌려 복도를 걸어 내려가죠." 바로 거기서 오피는 새로 사귄 친구, 어니스트 로런스가 사이클로트론을 막 개발했다는 사실을 알게 된다. 반면 패서디나에서 촬영된 버클리 주택가의 음향에는 그 당시 교외의 느낌이 필요했다. 시기상으로는 근처 고속도로도, 현대식 벌레잡이도 없었던 때라 밤에 귀뚜라미 소리가 들렸을 것이었다. 아인슈타인과 같은 천재가 사색에 잠기던 고등연구소는 고요한 분위기가 감도는 가운데 자연의 소리만 들려왔을 것이다.

반면 로스앨러모스는 오지에 위치한 군사 기지였으니 군용 트럭의 굉음과 가끔 사막의 새소리가 들리는 고요한 순간이 뒤섞였을 터였다. 놀란은 이따금 믹싱 도중에도 새로운 아이디어를 떠올리곤 했다. 예컨대 오피가 이른 아침 베란다에 앉아 있는 가운데 로런스가 이 마을을 구경하러 처음 방문하는 신에 닭 소리를 추가하고 싶다는 것처럼. "그냥 신 하나에 덤을 끼워 넣은 것에 불과하지만, 여기도 엄연한 마을이고 사람들이 오랫동안 살아왔다는 느낌을 더해주죠." 킹은 말했다. 또 믹스 작업을 진행하던 중에 로스앨러모스에서 각종 공지를 알리는 안내 방송을 배경에 깔아보자는 아이디어도 냈다. 여기에 필요한 음향을 제작하기 위해 킹은 편집 팀원들에게 확성기를 주고 말을 시켰다. "그냥 꽉 막힌 군인 목소리로 아무 말이나 하게 시킨 겁니다." 킹은 말했다. "그랬더니 완벽한 음향이 나왔죠."

오펜하이머가 1920년대 유럽의 케임브리지 대학을 다니던 신에서는 과연 어떤 음향을 사용할지 파악하기가 어려웠다. "인생에서 매우 혼란스러운 시기였습니다." 킹의 말이다. "양자역학이 뭔지 감을 잡기 시작한 시점이었죠. 우리가 인식하는 세계와 실존하는 세계가 실제로 아무 관련 없다는 사실은 매우 불안한 것입니다." 놀란은 '현상'의 음향 효과를 통해 관객이 오피의 머릿속으로 들어가 인간 사고의 한계를 벗어난 듯한, 어딘가 흥미진진하면서도 두려운 느낌을 경험하기를 원했다. 킹은 입자가 서로 부딪히는 음향을 만들고자 바위 둘을 서로 부딪히고 그 소리를 귀가 멍멍해질 정도의 데시벨로 증폭시켰다. "오펜하이머는 원자를 하나로 묶어주는 강력에 대해 생각합니다. 거기 깃든 힘을 상상했죠." 킹의 말이다. "저는 극미한 것들이 서로 부딪히는 소리가 마치 행성들의 충돌처럼 거대하게 들렸으면 좋겠다고 생각했습니다."

놀란은 오피가 경험하는 다양한 현상 각각의 개성을 살리면서도 모든 현상의 기본으로 사용할 수 있는 음향을 만들어달라고 킹에게 요청했다.

옆 페이지 〈오펜하이머〉의 마지막 장면에 등장하는 원자 회전 효과와 영화 초반 고뇌에 찬 젊은 시절의 오펜하이머를 연기하는 킬리언 머피.

"음향 효과를 활용해 다양한 스토리라인과 여러 전개를 하나로 연결하고 싶었습니다." 놀란의 말이다. "또한 오펜하이머를 비롯한 당대 물리학자들이 이루어 낸 가장 흥미로운 정신적 도약도 음향을 사용하여 표현하고 싶었습니다. 단순한 질량으로부터 에너지를 발견하고, 거의 신과 같은 힘을 파헤쳐 이 세상에 풀어놓은 업적 말이죠." 놀란은 영화가 진행되면서 양자 물리학에 대한 오펜하이머의 이해가 깊어짐에 따라 음향의 진동도 커지게 하자고 구상했다. "비단 물리학뿐만 아니라 그 자신의 안정감과도 연관시키려 했습니다." 놀란은 말했다. 킹도 다음처럼 덧붙였다. "말 그대로 지구가 움직이는 것처럼 느껴지거나 발밑의 땅이 불안정하게 흔들리는 듯한 느낌을 주려 했습니다." 마지막 음향 효과는 디지털 조작에 민감한 전자 오류음을 사용해 제작했다. "이젠 원래 사운드와 아무 관계도 없기 때문에 무슨 요소로 구성되어 있는지는 전혀 중요하지 않게 되었습니다!" 킹은 설명했다.

킹에게 가장 어려웠던 믹싱 작업은 오피가 풀러 로지에 모인 과학자들 앞에서 히로시마 원폭 투하 성공을 발표하는 순간이었다. "끔찍했습니다. 속이 뒤집히는 장면이죠. 본인도 그렇게 느꼈을 겁니다." 킹은 말했다. 킹은 이 처참한 장면 속 오피 본인은 주변 세상이 흔들리고 등 뒤의 벽이 갈라지는 느낌을 받았을 거라 상상하면서, 깊은 진동 소리와 전율이 느껴지는 소리를 믹싱했다. "온 사방이 무너져 내리는 느낌과 함께 지글지글 끓는 소리가 나면서 주변인들이 잿더미로 변하는 환각이니까요." 킹의 말이다. "오펜하이머는 그저 좋은 군인과 같은 인간상이 되려 노력하면서 주어진 책무를 수행해왔습니다. 하지만 여기서 비로소 책임감을 느끼게 됩니다. 처음으로 자각하는 것이죠."

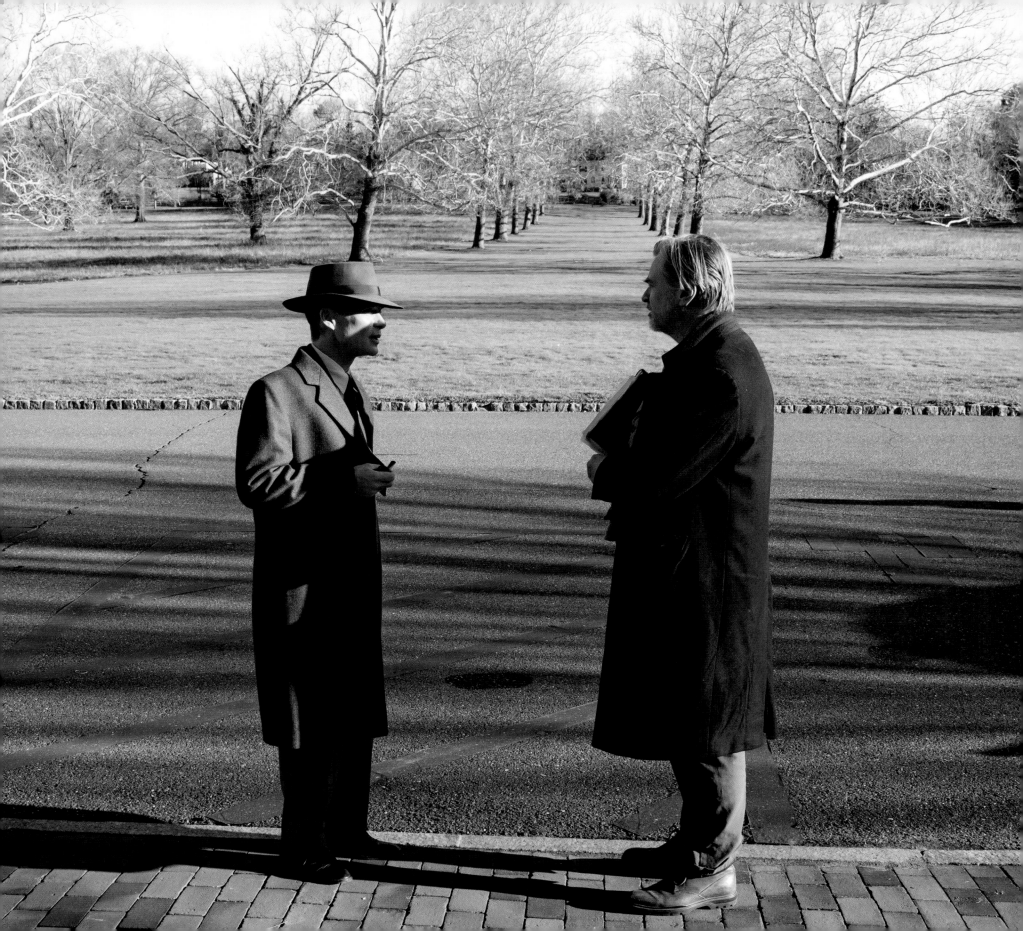

에필로그

3월 초 로스앨러모스에서 촬영이 진행 중이던 어느 날 밤, 크리스토퍼 놀란은 모처럼 자유 시간이 생겼다는 사실을 깨달았다. 마침 킬리언 머피(오펜하이머 역)와 마이클 안가라노(서버)는 WAC 건물에서 1943년 크리스마스 파티가 열리는 풀러 로지까지 걸어가는 신의 야외 촬영이 예정되어 있었고, 놀란 감독은 두 사람에게 거기까지 같이 걸어가자고 제안했다.

산책길에서 놀란은 두 배우에게 10대 아들 올리버와 나누었던 대화를 이야기했다. 올리버는 아버지에게 왜 오펜하이머의 각본과 연출을 해야 한다고 느꼈는지 물었다고 한다. 요즘 세상에 누가 핵무기를 신경 쓴다고? 하지만 영화 제작 초기, 블라디미르 푸틴이 우크라이나를 침공하고 핵무기를 사용하겠다며 위협하자 모든 것이 바뀌었다. "크리스는 그냥 이렇게 말했답니다. '지금 세상 돌아가는 꼴을 봐라.'" 안가라노의 말이다. "그러면서 '이 영화가 나올 즈음이면 앞으로 무슨 일이 생길지 누가 알겠니?'라고 했다지요."

놀란과 제작진은 전쟁으로 인해 삶이 뒤집힌 사람들의 이야기를 영화로 제작하고 있었는데, 마침 다른 나라에서는 그 끔찍한 시나리오가 실제로 벌어지고 있었다. "갑자기 핵무기가 정말 엉뚱한 이유로 다시금 전 세계인의 경계를 사게 된 것이죠." 에마 토머스의 말이다. "이 영화는 인간이 다른 인간에게 보여주는 비인간성과, 이런 무기가 존재하는 세상에서 과연 우리는 어떤 행보를 보여야 하는지 질문을 제기합니다."

그러다 한창 〈오펜하이머〉가 포스트 프로덕션 중이던 2022년 12월 16일, 미국 에너지부에서 1954년 집행된 AEC의 오펜하이머 보안 인가 말소 조치를 취소했다는 소식이 들려왔다. 에너지부 장관 제니퍼 그랜홈은 성명문을 통해 오펜하이머가 "위원회 자체 규정을 위반한 결함 있는 절차"를 거쳤다고 밝혔다. 그러면서 "시간이 흐르면서 오펜하이머 박사가 편견과 불공정으로 얼룩진 절차를 겪었다는 증거가 계속해서 밝혀졌고, 그 충성심과 애국심의 증거도 계속해서 확인되었다"고 하였다. 놀란은 이 영화에서 오펜하이머의 마지막 생애를 보여주지 않으나, 그를 알던 주변 지인들은 오피가 그때 청문회에서 이 판결을 받은 이후 결코 예전 같은 모습을 보여주지 못했다고 증언한다. 한

때 열정적으로 핵 확산에 반대하는 목소리를 내던 오피는 모든 활동을 접고 칩거한 후, 1967년 62세의 나이에 인후암으로 사망했다.

1954년의 이 판결은 청문회가 진행된 지 불과 몇 주 만에 494명의 로스앨러모스 과학자들을 비롯해 숱한 정부 관계자와 학계의 석학들이 자신의 경력을 걸고 판결에 항의하는 서한에 서명하는 파장을 낳았다. 그렇게 수십 년간 오펜하이머에게 지지를 보낸 결과, 마침내 판결을 철회한다는 놀라운 결정이 내려진 것이다. 존 F. 케네디 대통령 역시 오랫동안 이 보안 청문회가 부당하다고 생각했으며, 1963년 11월 암살당하기 바로 전날에 오펜하이머에게 엔리코 페르미상을 수여한다고 발표하기도 했다. 한 달 후, 그 유지를 받든 존슨 대통령이 오피에게 구원의 손길을 내미는 장면은 놀란의 영화 속에 그대로 묘사된다. 그리고 2005년 《아메리칸 프로메테우스》가 출간되면서 저자 카이 버드와 마틴 J. 셔윈이 주축이 되어 다시금 청문회 판결 철회가 촉구되기 시작했다. 그렇게 몇 년 동안 정치적 압박을 가하던 버드는 2021년 3월에 로스앨러모스의 〈오펜하이머〉 세트를 방문하던 중, 로스앨러모스 국립 연구소 소장인 토머스 메이슨을 만나면서 돌파구를 찾게 된다. 두 사람의 대화가 끝난 후, 메이슨은 로스앨러모스 국립 연구소의 전직 이사 8명이 서명한 편지를 조 바이든 대통령에게 보냈다. 여기에 상원의원이 43명이 서명한 서한까지 더해지면서 마침내 변화가 생기기 시작했다.

버드와 셔윈은 오펜하이머의 명성에 먹칠을 한 이 오점을 지우는 게 그 가족들은 물론, 후대 과학자들에게도 오랫동안 영향을 미칠 수 있기를 바랐다. "마티와 저는 미국 전역의 학생들이 이 이야기의 마지막 장에서 후일 정부가 이 결정을 철회했다는 대목을 읽을 수 있도록 역사를 바로 세워야 한다고 생

옆 페이지 뉴저지의 프린스턴 고등연구소에서 로케이션을 진행 중인 킬리언 머피와 크리스토퍼 놀란.

페이지 270 패시 대령을 만날 준비를 하는 오펜하이머(머피).

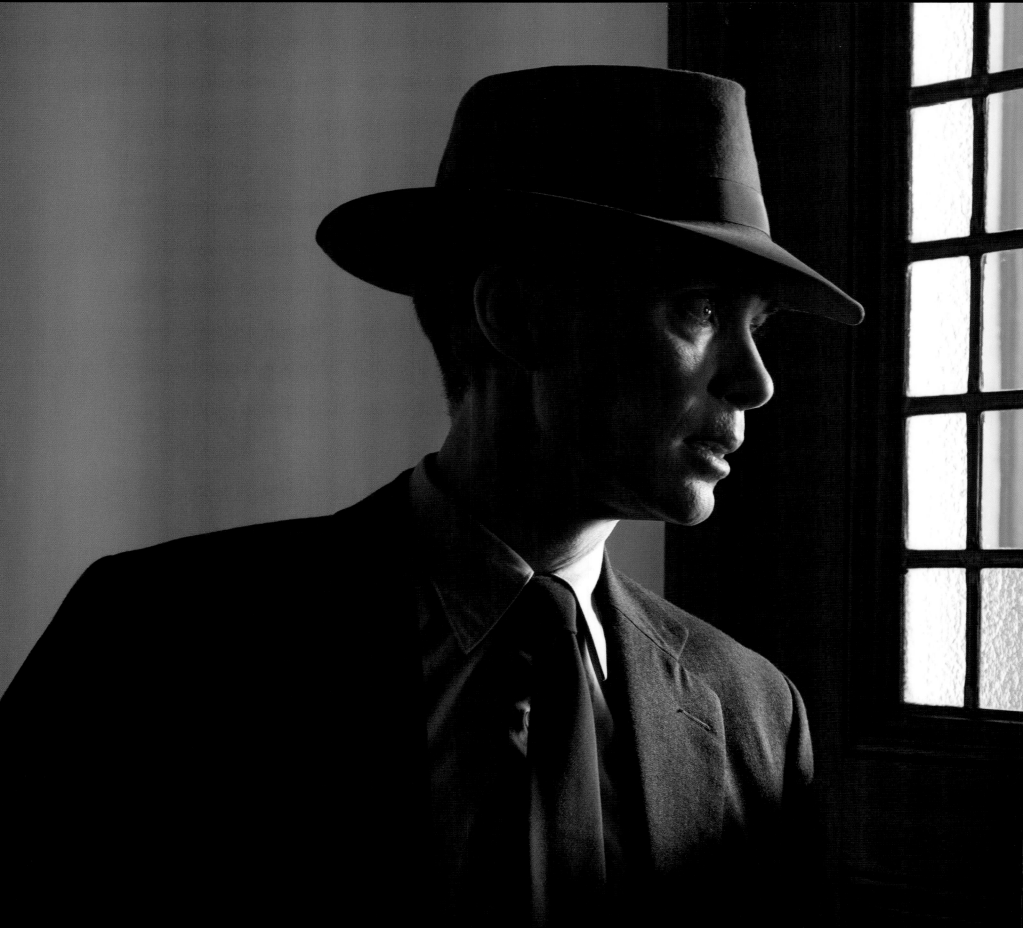

각했습니다." 버드는 이렇게 말했다. 이 철회 소식이 보도되자, 놀란은 버드에게 축하 인사를 보냈다. 이번 영화의 개봉이 철회 결정에 영향을 미쳤는지는 확실하지 않으나, 놀란은 오펜하이머와 그의 작품에 대한 관심이 높아지는 건 어쨌든 좋은 일이라고 생각한다. "특정 위인이나 사건에 대해 조명하는 영화를 만들면 확실히 대중들에게 그 주인공의 중요성을 확실히 상기시킬 수는 있다고 생각합니다." 놀란의 말이다. "영화가 이 결정에 도움이 되었는지는 판단할 수 없지만, 보안 인가 말소 조치를 갱신하지 않기로 한 결정은 이미 오래전에 내려진 것으로 보입니다."

영화가 실제 사건에 어떤 영향을 미쳤는지는 확실히 판단하기 어렵지만, 이 거대한 이야기를 영화화하고자 놀란이 상당한 노력을 기울였다는 점은 쉽게 알 수 있다. 이 작품은 놀란 감독이 지금까지 만든 영화 중에서도 가장 대규모의 배우 캐스팅과 가장 긴 3시간에 달하는 분량을 자랑한다. "이 거대한 프로젝트에 얼마나 많은 사람들이 참여했는지 그 범위와 심도를 전달하려고 상당한 노력을 기울였습니다. 이렇게 다양한 재능을 가진 사람들이 함께할 수 있어서 정말 기뻤습니다." 놀란의 말이다. "주연 한 사람의 연기를 극의 중심으로 삼은 매우 독특한 영화인데, 이 배우들은 자신들이 킬리언을 보조하는 역할이라는 점을 알고도 기꺼이 계약을 했으며, 그 연기를 직접 확인하고 또 돕고 싶어 했습니다." 동시에 놀란은 이 영화를 다시 돌아보니, 각 배우들이 스토리 진전에 필요한 순간을 포착해 내는 "매우 뚜렷한 감각"을 지닌 것 같다고 말했다.

"킬리언은 참 탁월한 섬세함을 보여주려 노력했습니다." 놀란의 말이다. "요점을 강조하려 하지 않았고, 뭔가를 머리에 욱여넣으려 하거나 강하게 표출하려 하지 않았습니다. 오펜하이머는 이따금 매우 경계심이 많고, 또 가끔은 솔직하지 못하며, 의도와 의미가 다층적으로 얽힌 복잡한 인물상이었는데, 킬리언은 자신의 연기를 통해 그 본질을 잘 묘사해 냈습니다. 또한 자기 코앞까지 거대한 아이맥스 카메라를 들이대더라도 이런 연기를 잘 담아낼 수 있으리라 믿었습니다."

놀란 감독이 생각하기에, 〈오펜하이머〉의 촬영 경험을 가장 잘 보여주는 순간은 바로 오펜하이머가 '가젯'을 최종 점검하기 위해 먼지가 날리는 강풍 속에서 사다리를 타고 트리니티 탑을 오르는 장면이다. 실제로도 오펜하이머는 직접 탑에 올라 폭탄을 격발시키기 전에 가장 마지막으로 확인한 인물이다. 그리고 영화 속 머피 역시 탑에 직접 오른다. "그때 촬영장의 날씨가 역사 속 폭발 실험 전날 밤처럼 악천후였어서 실제 인물들이 얼마나 취약한 상황

에 처해 있었는지 절로 공감이 될 정도였습니다." 놀란은 이런 미지의 요소들이 영화 제작의 영광을 나타낸다고 생각한다. "그냥 서로 역할을 분담하고 대본 받아서 찍으면 끝나는 게 아닙니다. 프로젝트의 모든 참여자들이 더 확장을 꾀하고, 더 풍성하게 만들고, 매일마다 뭔가 기여를 하면서 감히 한 사람이 상상할 수 있는 것 이상의 결과물을 만들어 낼 수 있도록 노력해야 합니다." 마침내 은막에 걸리게 된 이 작품은 출연진과 제작진 모두 실제 역사에 대해 연구하고 그 해석에 몰두하면서 이 이야기에 관심을 기울인, 극도로 헌신적 노력의 결과물이라고 놀란 감독은 생각한다. "모든 팀이 역사를 파악하고 그 감각을 촬영 현장에서 십분 활용했습니다." 놀란의 말이다. "덕분에 제작 과정이 훨씬 더 즐겁고 영감을 얻을 수 있었습니다. 또한 감히 상상도 할 수 없을 수준으로 풍성하게 영화를 완성시켜주었습니다."

놀란 감독의 말에 따르면, 이번에 오펜하이머의 일화를 탐구한 것은 그저 이 물리학자를 평생 흠모하게 될 시작에 불과했다고 한다. "영화는 완성되었지만 제 개인적으로는 여전히 오펜하이머의 이야기로부터 흥미와 의문을 느끼고 있습니다." 놀란의 말이다. "정말이지 더 많은 질문이 계속해서 고개를 들고 있습니다. 오펜하이머에게 있어서 스스로가 처한 상황과 이에 대한 대처법을 찾는 데는 결코 쉬운 해답이 없었습니다. 바로 그 점 때문에 저는 오펜하이머의 일화에 푹 빠져버렸으며, 앞으로도 그럴 거라 생각합니다."

"영화는 완성되었지만
제 개인적으로는 여전히
오펜하이머의 이야기로부터
흥미와 의문을 느끼고
있습니다."

– 크리스토퍼 놀란

오펜하이머 아트북

UNLEASHING
OPPENHEIMER

1판 1쇄 2023년 10월 30일
저자 제이다 유안
서문 크리스토퍼 놀란
옮긴이 김민성
펴낸이 하진석
펴낸곳 ART NOUVEAU
주소 서울시 마포구 독막로3길 51
전화 02-518-3919
팩스 0505-318-3919
이메일 book@charmdol.com
ISBN 979-11-91212-33-4 03600

감사의 말

귀중한 시간을 내어 놀라운 이야기를 들려주신 크리스토퍼 놀란과 에마 토머스. 방대한 지식과 끝없는 인내심을 베풀어주신 앤디 톰슨. 킬리언 머피, 로버트 다우니 주니어, 에밀리 블런트, 맷 데이먼, 플로렌스 퓨, 데인 더한, 데이비드 크럼홀츠, 마이클 안가라노, 조시 펙, 올리비아 설비, 베니 새프디, 올던 에런라이크를 비롯한 수많은 연기자 여러분. 훌륭한 책을 저술해주신 카이 버드와 마틴 J. 셔윈. 루이사 아벨, 조지 코틀, 루스 더용, 기욤 드루슈, 서맨사 잉글렌더, 스콧 피셔, 린다 푸트, 루트비히 괴란손, 토머스 헤이슬립, 앤드루 잭슨, 네이선 켈리, 리처드 킹, 제니퍼 레임, 제이미 리 매킨토시, 데이비드 만사나레스, 엘런 미로즈닉, 닐로 오테로, 존 팝시데라, 앤서니 파릴로, 척 로벤, 로런 샌도벌 그리고 호이터 판 호이테마 등 각 부서 팀장님들과 프로듀서 그리고 제작진 여러분. 영화 관련 서적 편찬에 힘써주시는 편집자 크리스 프린스. 내가 세상을 바라보는 눈을 만들어주신 우리 할머니와 할아버지 우젠슝과 루크 유안, 리 리옹, 버니스 템플턴 리옹. 나의 영원한 물리 자문 모건 메이. 뉴멕시코 관련 지식과 격려를 아끼지 않아주신 폴 존슨, 수즈 메도스, 오로라 부시에, 에밀리 필치, 에리카 비지오, 사라 제이콥슨, 스테퍼니 마 그리고 사라 랭글리. 내 평생 수많은 교육과 경험을 베풀어주신 우리 부모님 빈센트 유안과 루시 리온 유안. 그리고 오펜하이머 세트장 주변을 신나게 돌아다니며 보낼 수 있었던 어느 멋진 하루에 감사의 말을 전합니다.